Introduction to Tourism

觀光學概論

朱子豪　陳墀吉
林祥偉　劉英毓
著

三民書局

國家圖書館出版品預行編目資料

觀光學概論 / 朱子豪,陳墀吉,劉英毓,林祥偉著.——
初版一刷.——臺北市:三民,2008
面; 公分
參考書目:面
ISBN 978–957–14–4514–4 (平裝)

1.旅遊 2.旅遊業管理

992 97016968

© 觀光學概論

著 作 人	朱子豪　陳墀吉　劉英毓　林祥偉
責任編輯	鄭遠昌
美術設計	林韻怡
發 行 人	劉振強
著作財產權人	三民書局股份有限公司
發 行 所	三民書局股份有限公司
	地址　臺北市復興北路386號
	電話　(02)25006600
	郵撥帳號　0009998–5
門 市 部	(復北店)臺北市復興北路386號
	(重南店)臺北市重慶南路一段61號
出版日期	初版一刷　2008年10月
編　　　號	S 660460

行政院新聞局登記證局版臺業字第○二○○號

有著作權‧不准侵害

ISBN　978–957–14–4514–4　(平裝)

http://www.sanmin.com.tw　三民網路書店
※本書如有缺頁、破損或裝訂錯誤,請寄回本公司更換。

序

　　觀光遊憩將是二十一世紀茁壯長大的產業之一，觀光遊憩的專業化與層次的升級是必然的趨勢。觀光遊憩包羅萬象，是一十分多元複雜的學科，觀光遊憩有其理論與實務、上游與下游，同時觀光遊憩的相關的學科太多，所以要能夠掌握全面性的知識與技能實非容易。

　　本書的作者群涵蓋了在觀光、地理、地方文化發展上有多年教學與實務經驗的四位老師。朱子豪老師現任臺大地理環境資源系教授，兼任觀光遊憩研究中心與空間資訊研究中心主任，並與陳墀吉老師參與野柳地質公園的經營，專長為地方規劃與發展、觀光遊憩、空間資訊；陳墀吉老師目前為世新觀光系主任，專長於觀光地理、休閒農業、生態觀光；劉英毓老師為臺大地理環境資源系老師，專長於觀光行為、文化觀光、觀光資源經理；林祥偉老師現任教書於花蓮教育大學鄉土文化學系，專長於地方文化調查、地理資訊、地方發展規劃。

　　本教課書在設計上是以大學觀光相關科系的觀光遊憩導論或相似課程為使用對象，全書的章節數量是配合一般的大學一學期的課程來安排。本書的編撰特性是希望博與精能兼顧，理論與實務能兩全，基礎與創新科技都能充分掌握。在博的部分能夠周全，精的部分針對代表性的觀光遊憩活動與產業深入淺出的加以介紹與討論；在理論與實務上能夠透過理論介紹來掌握架構，再於實務上能夠透徹瞭解其運作細節；在基礎知識上要鞏固，又能在時代趨勢一探新科技與知識的運用潛力。

　　在兩岸觀光擴大互通互惠之際，此書的出版更具意義，期望能在觀光產業的壯大上做出一定的基礎貢獻。本書共計十六章，由簡介揭開序幕，經過

對觀光遊憩行為、遊程、各觀光相關產業、觀光科技、觀光資訊與知識的闡述、到以觀光政策與發展結尾,脈絡清楚一貫,期望給學生有一綜覽觀光遊憩領域全貌的的機會。

　　觀光遊憩是與時俱進的,在理論上會不斷的周全與深化,在實務上會不斷的翻新運作的模式,在科技實用上會推成出新,日新月異,未來會由作者群在網際網路上提供最新的觀光遊憩最新動態變化與更新訊息,以彌補書籍更新快速不足之憾。最後,以下面的藏頭詩來相互勉勵。

觀賞挲婆優美景
光大智慧能知行
遊遍山河彙成冊
憩休領域顯專精

作者朱子豪、陳墀吉、劉英毓、林祥偉書
2008/6/27

觀光學概論

目 次

第 1 章

序論：觀光簡介

　　觀光旅遊業是目前世界上發展最迅速的產業之一，當人類文明發展至特定程度後，人們除了物質的享受外，更希望能夠滿足精神與心理上的需求；也因此隨著社會、經濟與文化的發展，觀光旅遊逐漸成為世界重要的產業，發揮多元性的觀光產業功能。本章首先即探討觀光的緣起及其意義、定義、分類、本質、學科關連性及發展歷史、趨勢與重要性。

第一節　觀光的緣起及其意義

一、觀光的意義

　　不論將人類的觀光旅遊視為一種社會現象或經濟活動，都有著悠久的歷史。它是整個人類生產方式改變及社會發展下的產物，因此社會發展與經濟生產的方式與能力影響了不同時期的觀光旅遊規模、內容和型態。若以工業革命做為分水嶺，自遠古時代至工業革命的階段，觀光旅遊從原先單純的探索、政治、宗教等傳播因素，發展為封建專制時代下以軍事、科學、經濟等因素為主之空間遷移，工業革命後更進展為多重目標的觀光旅遊活動。

二、生產方式的演變促進旅行的發展

　　原始社會初期，人類以狩獵與採集為生。到新石器時代，慢慢形成了畜牧業和原始農業。當時經濟活動之空間也是社會活動範圍，主要在氏族或部落之間。此時雖然人類也有較大空間遷移的現象，但這些活動大都是受到自然或人為因素的影響而被動的進行，也是為了生存而移動旅行。

　　農牧時期之後，由於各種生活與生產器具的發明及原料的使用，造就了手工藝興起時代。在原有的氏族公有經濟基礎上，逐漸產生了私有經濟。由於經濟私有化與社會分工的結果，導致以交換為目的的生產開始出現，不同生產的氏族、家族之間，商品交換促進了人類之間的空間流動。

　　工業革命後，人們為找尋商品原料與市場，以及瞭解其他地區的生產供給和需求狀況，產生了商業旅行的需要。所以規模性之旅遊活動起源，是人

們為了擴大貿易，對居住以外的地區進行接觸的活動。

當市場供需達到一定規模程度時，生產、流通、消費發展更加多元化，經濟再生產與社會文化活動等因素，也逐漸成為為觀光旅行之目的，創造了更多旅遊契機，同時也將觀光轉變成一種產業，成為經濟產業的正式成員。

茲以國外觀光及中國觀光發展之時期、起源與形式進一步分別敘述如下：

三、國外觀光的緣起及其意義

㈠國外早期旅行的形式

古代私有經濟制度的發展，促進了社會生產跟產業間更細微的分工，生產力提高、交換擴大、藝術和科學的創立，更奠定了旅行的基礎。這種情況出現於埃及、印度、巴比倫、古希臘和羅馬等文明古國。主要形式有以下數種：

1. 商務旅行

西元前 3000 年，地中海附近的薩摩人和腓尼基人，很早就有商業、手工業與造船業，為他們提供了經商條件。西元前六世紀，波斯帝國開闢了兩條道路，第一條東起首都蘇薩，穿越美索不達米亞中心地區和小亞細亞，直抵地中海；另一條起自巴比倫城，橫貫伊朗高原，直達巴克特里亞和印度邊境，帶動了當時商務旅行的興起和發展。羅馬帝國時代是世界古代人類旅行的全盛時期，在國境內修築了多條下填礫石，上鋪石板的堅固道路，方便旅行者，政府設置的旅店原先是提供官員與傳遞訊息者休息的驛站，也因為接待來往的旅客，成為旅館之先驅。

2. 宗教旅行

宗教旅行在古代也非常普遍。例如埃及的宗教旅行就很發達，每年舉行數次的宗教節慶活動，吸引大批信徒。最鼎盛的是源自古希臘時代的奧林匹克節，很多運動競賽在此舉行，也促進大型劇院的產生，參加者絡繹不絕，由宗教成為運動旅行。後來宗教旅行逐漸遍及全球，成為世界性的旅行活動。

西元七世紀伊斯蘭教取得合法的地位，並規定朝聖制度，要求有能力的穆斯林，生平需作一次長途旅行。

3.知識旅行

西元七、八世紀，地跨歐亞非三大洲的阿拉伯帝國處於發展的顛峰期、出現了強烈的求知傾向。阿拉伯人常為了尋求知識而旅行，西元 851 年曾出現了一本記載阿拉伯人東遊中國和印度沿海的見聞遊記。到十一世紀，西歐諸國均致力於國土的擴張，因戰爭不斷，旅行反倒不及羅馬帝國時期興盛。1558 年英國女皇伊麗莎白一世（Elizabeth I）繼位後，以求知為目的的旅行又受到重視。因為知識對國家強盛有非常大的幫助。

4.享樂旅行

到了封建時期，一些特權人士和少數自由民族，開起了以尋求樂趣為目的的享樂休閒旅行，諸如鑑賞藝術、療養、徒步旅行、欣賞建築、觀賞古蹟等各式各樣目的的旅行。在此時期還出現了最早的自然觀光旅行，諸如萊茵河谷和尼羅河等，都成了極富魅力的旅遊地區。這類旅行的發展，帶動許多豪華別墅古堡的興建，供旅行者使用。

(二)國外早期旅行的特點

1. 早期的旅行以商務旅行為主，宗教旅行也有一定的規範，而純消遣娛樂型的旅行則規模最小。
2. 早期的旅行具有明顯的目的。西元 1275 年，義大利的馬可．波羅（Marco Polo）來中國是懷有特定利益目的。十五世紀發現新大陸的哥倫布多次出海航行，其目的也是為西班牙統治者尋找海外殖民地。
3. 早期旅行的方式多為分散的個人或小眾行為，而尚未形成一個整體有組織、有規模的活動。
4. 早期享樂旅行和求知旅行，多為具有政治、經濟的特權者，以及為其服務的知識分子。一般人生活仍艱苦，既無法外出求知，更難有享樂旅行。

 ## 四、中國觀光的緣起及其意義

㈠中國觀光事業的緣起

　　和西方比較起來，遠古時期同樣是受到社會封建制度的影響，所以歷朝的發展多偏向於對於軍事行動、領土擴張，派遣使節開疆闢土，或宗教朝聖；而近代則因為清朝閉關自守的政策被外國以武力入侵後，才慢慢的開放。

㈡中國觀光之沿革

1. 夏商周時期：夏代發明的舟車到商代更加先進，牛馬等牲畜也普遍應用於交通運輸。商代時期，商務旅行足跡「東北到渤海乃至朝鮮，東南達今日浙江，西南達到了今日湖北乃至四川，西北達到了今日之陝甘乃至新疆」。此外，夏、商、周的帝王朝臣多以旅行來瞭解民間疾苦，一般稱之為「巡狩」，常與農業生產、防災或政治活動有關。

2. 春秋戰國時代：商業活動有了更大的發展，開始出現了許多大商賈，旅行活動更頻繁。

3. 秦漢時代：秦始皇一統中國後，把古代帝王的巡狩制度繼承下來，作為防止外族入侵，探訪民情，鞏固統治的策略。漢代的旅行有政治旅行，例如張騫出使西域；也有學術考察旅行，例如司馬遷的遊歷江淮，構成了這一時代的旅遊特點。

4. 魏晉南北朝時期：出現了影響旅遊深遠的人物，例如宗教旅遊的法顯、撰寫《水經注》探訪中國地理的酈道元。

5. 隋代時期：在發展水路交通上貢獻最大，京杭大運河的修鑿，開創了中國內陸舟船旅遊與運輸的開端。

6. 唐宋時期：封建社會與經濟繁榮開創旅行條件。科舉制度的實施，促使中下層人士希望藉由考試獲得功名，也形成遠遊之風氣。許多文人雅士的遊歷創作出雋永的詩詞。而宗教旅行的盛行促進國際間文化交流，例如玄奘、鑒真等。

7. 元明清時期：封建社會發展的另一高峰，元朝武力之征戰，開通了許多陸運旅行路線。明代鄭和下西洋，對長程之航海旅行貢獻良多，而明朝徐霞客終生遍訪中國各地名山大川，遊記所記載的風土民情文物，更對後代觀光旅遊基礎（地理學或民族學）產生重要的影響。

第二節　觀光的定義與本質

　　人類雖然數千年前即有觀光活動，但其學術研究則始於近二百年。由於時空背景及研究領域的不同，對觀光的界定，有許多不同的定義與見解。「觀光」一詞是從英文 "Tourism" 翻譯而來，最早見於 1811 年英國出版的《牛津詞典》，意思是：「離家遠行，又回到家裡，在此間參觀、遊覽一個或數個地方」。這僅是字面的解說，並未深入探究其本質。以下就國際間常引用的「觀光」定義加以說明。

☘ 一、《普通旅遊學綱要》之定義

　　瑞士學者漢契克和克拉夫普在 1942 年所合著的《普通旅遊綱要》一書中所提出，並於七〇年代為「旅遊科學專家國際聯合會」(International Association of Scientific Experts in Tourism) 所採用的定義。由於該組織簡稱為 "IASET"，所以又簡稱為「艾斯特」定義：「觀光是非定居者的旅行和暫時居留而引起的現象和關係的總合。這些人不會導致長期居留，並且不從事賺錢的活動」。

☘ 二、《現代觀光論》之定義

　　日本學者鈴木忠義在主編的《現代觀光論》中將觀光作了廣義和狹義的區別。

(一)狹義定義

　　觀光主要包括四個特點：
　　1. 人們離開日常生活圈子。

2.預定再次回來。

3.並非以營利為目的。

4.欣賞自然風物。

㈡廣義定義

觀光就是由上述特點而產生的社會現象的總體。

三、《中國百科大辭典》之定義

旅遊是人們觀賞自然風景和人文景觀的旅行遊覽活動。包括人們旅行遊覽、觀賞風物、增長知識、體育鍛鍊、渡假療養、消遣娛樂、探索獵奇、考察研究、宗教朝聖、購物留念、品嚐佳餚以及探訪親友等暫時性移居活動。從經濟學角度而言，是一種新型的高消費形式。中國較少用觀光一詞，而較常用「旅遊」。

四、觀光定義之綜合要素

1. 觀光空間：觀光是人類的一種空間活動，離開自己定居地到另一地點作短期的停留，通常都會再回到定居地，這一點反應了觀光旅遊活動的異地性。

2. 觀光時間：是人類的一項暫時性活動。人們前往目的地，並作短期的停留，通常是超過 24 小時，也就是需要外宿過夜。

3. 觀光目的：可能含括觀賞自然或人文風光、體驗異國風情，使得身心得以放鬆和舒解。就算是無目的地的漫遊散心，殺時間也是一種目的。

4. 觀光營利：一般嚴謹之觀光界定是不包括觀光營利目的者，以排除觀光事業工作人員之空間旅程。

5. 觀光活動:是人們的旅行和暫留時居留而引起的各種現象和關係總合。不僅包括觀光客的各項活動，如旅行、遊覽、會議、購物、考察等，亦含括在此活動中所涉及的一切現象和關係。

🍀 五、觀光的本質

觀光的產生必須同時具備三大因素：第一是有時間、財力、體力和目的的觀光客。第二是可以吸引並滿足觀光客之各項觀光資源，包括：自然、人文、產業、活動等。第三必須有使觀光客和觀光資源相聯繫的各種媒介，包括交通運輸、服務設施、旅遊宣傳等。而在觀光活動過程中，觀光客與旅遊目的地及當地居民，會產生一定的關係，此關係可透過遊覽、購物、膳食、交通等觀光消費而展現出來。

㈠觀光是一種社會現象

中國的傳統觀念，觀光是王公貴族出外巡狩和文人雅士附庸風雅的事；在西方，古代觀光旅遊亦多侷限於外交、經商和宗教朝聖等。而自從工業革命後，造成人口大量集中都市與中產階級的產生。大量的勞工階層漸漸瞭解休閒的重要，並積極爭取，加上交通工具迅速發展，觀光服務設施愈趨完善。因此，觀光大眾化的時代來臨。即使社會主義國家，在體認觀光旅遊活動將促進經濟、社會各方面利益，亦積極開發觀光相關資源。

㈡觀光為現代人物質、文化與精神生活所必需

隨著社會不斷的進步，人們對於物質和精神生活需求的層次不斷提高。依照馬斯洛的需求層次理論分析，人的需要可分為：生理需要、安全需要、社會需要、受尊重需要以及自我實現的需要。其層級關係是下一層的需求被滿足後才會追求更上一層的需求。所以，當人們在衣、食、住、行等基本民生需求得到滿足後，便自然的追求更高層次的享受，產生觀光的需要。因為在觀光旅遊途中，人們關於社交、受尊重和自我實現的需要都可以得以體現。這種藉由觀光活動加以滿足是實現自我發展的最完善方式。

㈢觀光是一種生產、生活與生態，三生一體的綜合性活動

觀光客為了實現觀光的目的，將在旅遊活動中進行必要的消費，而因此

也產生了相應的事業或活動。在觀光客的消費過程中，涉及產業生產、居民生活與環境生態，構成綜合性的社會活動。在整個旅遊過程中，任何一項單獨活動都不能成為旅遊。而各種有關的社會經濟活動互為條件，互相關聯，綜合成為一個整體，才能構成觀光活動。從以上對觀光本質特徵的分析，可以瞭解到：觀光是在一定的社會條件下產生的一種社會經濟現象，是以滿足人們遊覽、休閒、購物和文化需要為主要目的而進行的非定居性旅行和暫時性居留，以及由此而產生的一切現象和關係的總合。

　　整體而言，觀光的本質包括以下三點：第一觀光是社會生產力發展至一定階段所產生的社會現象。第二觀光成為現代人物質、文化生活的必需。第三觀光是以三生一體（生產．生活．生態）形式表現出來的綜合性活動。

第三節　觀光的類型

　　由於觀光活動的項目眾多，再加上不同的動機與消費行為而產生不同的觀光活動，為便於歸類、統計並作分析，茲以觀光客旅遊的區域、旅遊目的類型加以劃分如下：

一、觀光客類型

㈠依旅遊區域劃分

　　國內旅遊和國外旅遊在觀光分類中具有重要的意義。而觀光活動通常都是由近而遠，先國內而朝國際進行的。國內旅遊是一個國家或地區發展觀光業的基礎。

　　1.國內旅遊：一般依觀光客旅遊距離的遠近而分為地方性旅遊（如本縣市）、區域性旅遊（如本省、州或鄰省、州）、全國性旅遊（跨越數省、州）等三種國內旅遊。臺灣由於面積較小，故三種國內旅遊可依：本縣市、東西南北部、本島與離島來劃分。

　　2.國外旅遊：指在二個或以上之國家間進行的旅遊。其中又可分為三種：

(1)跨國旅遊：以在本洲內為限。如我國旅客到東南亞或東北亞旅遊，歐洲英國的旅客到法國、西班牙旅遊等。

(2)洲際旅遊：指跨越本洲之旅遊。如美國遊客到歐、亞洲地區旅遊；亞洲地區的遊客到歐、美國家旅遊等；只要跨洲即歸類為洲際旅遊。

(3)環球旅遊：指全球性旅遊，遊覽世界各洲主要國家之著名城市或港口，以及旅遊名勝。

(二)依規模大小劃分

觀光客活動，依照接待規模型態，主要可分為團體旅遊和散客旅遊兩種，茲分述如下：

1. 團體旅遊：即參加由旅行社設計安排的團體行程。參加團體旅遊者，其特色為行程所有的交通、餐食、住宿、娛樂等均由旅行社規劃好，並有隨團人員服務，觀光客不用費心行程中相關的問題；但是因為是套裝的行程，遊客在行程上較無自主權，因此，適合對旅遊目的地不熟者、或工作較忙者，或無閒暇安排旅遊活動者。

2. 散客旅遊：「散客旅遊」可分為全自助旅行、半自助旅行等不同的型式。其與團體旅遊最大不同點即觀光客需自行安排設計行程，而關於交通、住宿等服務可自行洽辦，或委由旅行社代辦。因為是單獨行動，所以旅遊風險較高，事先宜作妥善的規劃，較適合具外語溝通能力者、旅遊經驗豐富者、具遊程安排專業能力者參加。

❧ 二、觀光旅遊目的類型

不同旅遊目的所衍生的需求及形式都不一樣，同時對於其影響也不同。而一般依旅遊目區分，較常見者諸如「觀光旅遊、渡假旅遊、宗教旅遊、商務旅遊、生態旅遊及深度之旅」等型式。

(一)觀光旅遊

所謂觀光旅遊，就是到異國他鄉去觀賞名勝景緻、風土民情、歷史古蹟

等，以瞭解各地的異文化，達到愉悅和休憩的目的。觀光旅遊是最主要的旅遊形式，可衍生出其他類型旅遊，或者其他目的旅遊活動，多少也包含觀光旅遊的目的。這種旅遊類型有以下三種特點：

1. 旅遊者喜歡到知名度高，或和自己居住環境迥異的地方。例如國人常去美國的紐約、洛杉磯、英國的倫敦、法國的巴黎、日本的東京、中國大陸的北京等。

2. 旅遊者行程不斷的在空間移動，單一景點（或城市、或國家）所停留的時間不會太長。因為遊程時間有限，觀光旅遊為目的的旅客都希望在最短的時間遊歷較多的地區或國家。

3. 旅遊者在觀光據點的消費額通常不高，因為其行程較為緊湊，許多景點只是屬於路過的行程，並不在當地久留，所以消費較少，但仍會對當地引起觀光綜合效應。

㈡渡假旅遊

渡假旅遊是指觀光客暫時離開工作和學習的環境，以求得精神放鬆，歡樂愉快地渡過自己的閒暇時間。這類遊客有的是追求休閒、療養、避暑、避寒；所以目的地通常是氣候溫和、陽光充足、環境幽靜、空氣清新、遠離塵囂的地方，包括海濱、湖畔、森林、溫泉區等地。其特徵如下：

1. 觀光客通常只選擇單一或少數目的地進行渡假旅遊，以避免長時間花費在交通上，所以其消費（包括住宿、餐飲、購物等）幾乎在同一個旅遊區。

2. 觀光客所選擇的渡假區，除了有吸引人的自然美景外，還必須具有吸引遊客停留的相關設施。

3. 觀光渡假區大多具有明顯的季節性，遊客會像候鳥一般的來往，所以淡旺季明顯。

㈢宗教旅遊

在人類發展史上，宗教無論在政治、經濟、生活等層面均扮演重要角色，

即使到現代，宗教仍影響多數人的生活方式，有些宗教甚至將朝聖列為教義之一，前往宗教聖地朝聖為重要的旅遊目的。其特徵如下：

1. 宗教旅遊之目的地多為宗教聖地所在。例如以色列的耶路撒冷、麥加的清真寺、臺灣的大甲。
2. 宗教旅遊多與節慶或祭祀活動相結合，使旅遊活動達到高潮。例如：麥加朝聖，每年 12 月初開始，至 10 日宰牲節達到活動高潮而結束，成為全球穆斯林的盛會。
3. 在宗教聖地從事旅遊活動，必須尊重教徒的信仰，同時依照宗教形式給予招待。

㈣商務旅遊

主要包括了一般商業考察、交易活動和會議旅遊。由於國際貿易的興盛，使得商務旅遊的比例不斷提升。目前全世界商務旅遊人數約占旅遊總人口的三分之一，而旅館中的商務客人亦占約二分之一。其特徵如下：

1. 觀光客的身分和社會地位較高，商展或會議期間雖然不長，卻常安排鄰近據點的旅遊活動或相關的參訪活動。
2. 觀光客的消費多由所服務的公司或單位支付，消費水準高、購買力強，往往給當地帶來可觀的經濟收入。
3. 商務旅遊活動的安排，例如旅館住宿的安排、會議場地的安排、交通條件的配合、資訊設備的配合等，比一般旅遊的要求高。

㈤生態旅遊

生態旅遊相對於大眾旅遊而言，是一種自然取向的觀光旅遊，並被認為是一種兼顧自然保育與遊憩發展目的的活動。生態旅遊包含科學、美學、哲學方面的意涵，當一個人從事生態旅遊時，就有機會沈浸在自然環境中，擺脫日常工作與生活的壓力，然後潛移默化成一個關心環境保護、生態保育的人。相對於一般觀光旅遊的規劃，生態旅遊是一種事先妥善計畫，謹慎思慮其利益和衝擊的旅行。綜合上述，其具有下列特點：

1. 生態旅遊是一種旅遊的形式，主要立基於當地自然、歷史以及傳統文化上。
2. 生態旅遊者以精神欣賞、參與和培養敏感度來跟低度開發地區產生互動，旅遊者扮演一種非消費者的角色，融合於野生動物及自然環境間。
3. 生態旅遊者透過勞力或經濟方式，對當地保育和住民做出貢獻。

㈥深度旅遊

近代人們的文化素質提昇，意識觀念不斷更新，所以在旅遊活動中追求文化知識的慾望較強烈。進而將文化知識與旅遊相結合，獲得更高層次的精神享受，體驗真正的深度之旅。其有下列特點：

1. 觀光客有較高的文化修養，求知慾望強。透過旅遊活動，學習各方面的知識，以拓寬視野，開闊思路，提高專業學術水準。
2. 觀光客對於活動行程的安排要求較高，且期待能有具專業水準的導覽解說人員為其解說或作導覽活動，以滿足其求知的慾望。
3. 深度知性之旅的活動，多有一特殊的主題，例如：奧地利維也納的音樂考察之旅、臺灣文建會舉辦的社區文化深度之旅。

第四節　觀光活動的範疇與架構

觀光活動是由許多相關產業所架構起來，範圍包括了旅行業、旅館業、餐飲業、遊樂業、交通運輸業等，依我國之法規分別介紹如下：

一、旅行業

旅行社除依法令的規定經營相關的業務，提供旅客代辦出入境手續、簽證業務、組織團體成行、代為設計安排行程、提供旅遊資訊外；由於旅行社規模大小不一，軟硬體設備不同，加上旅行業相關業務繁雜，在市場競爭激烈下，旅行業亦可跨越營運相關行業之業務，其營運範圍約含蓋如下：

1. 代辦觀光旅遊相關業務。

2.行程承攬。

3.交通代理服務。

4.人力資源及資訊。

5.異業結盟與開發。

🍀 二、旅館業

　　旅館是全時、全方位服務顧客的產業，其服務項目包羅萬象，含括食、衣、住、行、育、樂各方面，無論是提供旅遊資訊、匯兌服務、餐飲、購物、甚至洗衣、褓姆等等，均必須態度親切又迅速提供必要之服務。茲從旅館的內部設施及組織來瞭解其業務內容：

㈠內部的設施

　　旅館設施完善與否、設備水準的高低，以及服務品質，往往影響住客的體驗，也影響一個城市、地區之整體形象評價。為提供顧客無微不至的服務，一般旅館（主要以商務旅館為主）必須具備下列之設施：

1.客房／私人浴室（包括各種類型之房間）。

2.二十四小時之接待服務。

3.客房內相關之娛樂服務（包括電視、錄影帶、衛星頻道等）。

4.保險箱設備。

5.各式的餐廳。

6.各型的會議室。

7.宴會場所及設施。

8.酒吧、夜總會或舞池。

9.客房餐飲服務。

10.客人衣物送洗服務。

11.健身房／三溫暖／游泳池等室內外運動設施。

12.各種遊樂場所。

13.商務中心。

14.精品店或購物街。

15.停車場。

(二)旅館的組織

旅館具有「前檯與後檯」二種不同部門的職能，且各有其職務範圍：

1. 前檯部門：直接與公眾接觸的「前檯部門」(Front of The House) 職務為服務客人，在客人滿意的前提下，圓滿供應顧客食宿等服務，為旅館的營業單位。最主要為客房部及餐飲部。

2. 後檯部門：不與公眾接觸的「後檯部門」(Back of The House) 在於有效的行政支援、協助前檯部門作好對客人之服務，以完成工作事項，為旅館的後勤單位。包括工程、行銷、管理、等相關部門。

三、餐飲業

餐飲服務範圍廣泛，其與旅遊較直接關連者包括：餐館和酒店、宴會舉辦服務、交通運輸餐飲服務、遊樂區餐飲服務等，甚至含括速食店、販賣機也是觀光客經常購買的地方。茲將上述與觀光旅遊產生關係之餐飲業簡介如下：

(一)餐館

餐館以其營業的內容及販售的餐食，可分為主題餐廳、速食店、咖啡廳、自助餐廳、飲料專賣店、套餐式餐廳等不同種類類型。而依其經營的型態約可分為三種：

1. 獨立餐廳：實際上有許多種的型態和規模，經營方式難以一概而論，包括獨資、合夥等。

2. 單位組織的餐廳：可分為經營分店，以及在旅館、百貨公司、主題公園，和其他場所內租賃空間等二種型式。

3. 授權加盟式餐廳：即是以不同類型之契約方式，總公司管理或擁有許多家餐廳，並在同樣品牌之下，授與加盟權給其他餐廳。

㈡旅館餐飲服務

旅館內的餐廳除了自行經營外，亦有委外經營收取租金的經營方式。大型的旅館常提供多種的餐食服務，如：咖啡廳、自助餐廳、備辦食物，及宴會等。而有些旅館會兼營提供簡單的午茶或飲料服務。

㈢宴會及備辦食物服務

宴會的型態亦為旅館提供餐食服務之一，無論是婚宴、慶功宴、謝師宴、同學會或企業尾牙等，均常利用旅館之宴會廳辦理。另外，備辦食物（或稱外燴）的服務，可提供各式各樣的外製及外送服務，項目則從簡單的餐點備製至大型的喜慶活動。

㈣雜貨店及自動販賣機

許多旅客常為了能品嚐當地特殊的餐點或飲料，而直接在雜貨店或路邊攤販消費，有的是為品嚐不同的口味，例如：比較各觀光地啤酒口味之差異，或是為了方便，或是為節省費用等。

㈤娛樂場所餐飲服務

遊樂區、主題公園、運動場等地方，是另一餐飲服務業的區隔市場，均設有專門的餐飲部門，提供的餐廳通常以較為簡易的套餐或速食餐點為主。有些娛樂場所甚至推出當地所謂的風味餐或特殊餐點供遊客品嚐。

㈥交通運輸餐飲服務

交通運輸餐飲服務市場亦相當廣，包括：航空公司、機場、火車站、公路收費站或休息站，和定期長途客輪等。其中，航空公司對於飛機上餐飲的供應來源主要有兩種，一種由航空公司自行開設和經營廚房，例如：華航開設華夏空廚；另一種由簽約的備辦食物供應商開設和經營，例如：以前的圓山空廚。

四、遊樂業

國內相關觀光遊樂業的範圍，依照其主題目標與特性，分類如下：

㈠展覽場所

展覽場所包括公、民營之各類靜態展示館，如博物館、美術館、天文館、科學館等場所。

㈡娛樂場所

娛樂場所主要為專門提供表演活動的場所，含括可看表演的酒店、夜總會、舞廳等等。

㈢運動場所

運動場所為提供各類體育運動項目進行的地方，例如高爾夫球場、棒球場、攀岩場、野外健身場等。

㈣教育場所

國內有些遊樂業提供學校或教育團體，相關戶外教學所需之服務，例如隔宿露營、鄉土教學、體驗營等等。

㈤主題樂園

係以某種主題為主，提供各類型遊樂設施、活動與服務的營利或非營利單位。依其主題，我們又可再細分以下幾種類型：

1. 歷史文化類型：以展現當地或世界特有的文化或歷史民俗為主，或某項主題的展示。例如：美國的環球影城、日本的豪斯登堡、我國的臺灣民俗村、九族文化村等。

2. 景觀展示類型：以人工的手法規劃自然景觀或人文景緻供遊客觀賞。如：日本箱根的雕刻公園、印尼的縮影公園、大陸的錦繡中華、我國

的小人國、西湖渡假村等。

3. 生物生態類型：包括各類型的動物園、植物園、水族館以及休閒農牧場等。例如美國聖地牙哥的海洋世界、日本長崎動物園，我國的宜蘭北關螃蟹館、花蓮海洋公園等。

4. 水上活動類型：以提供各類型水上遊憩活動設施為主的遊樂園。如：日本的海洋巨蛋、新加坡的聖淘沙、我國的八仙樂園等。

5. 科技設施類型：除提供傳統的機械遊樂設施外，並積極發展結合高科技產業，向人類的極限挑戰，以尋找刺激為主。目前世界各地著名的主題遊樂園均以此為主。例如：迪士耐樂園、日本的八景島垂直落體、我國的六福村、劍湖山、星際碼頭科幻主題遊樂園等。

 ## 五、交通運輸業

(一)航空旅遊業

就航空公司分類及其單位相關業務分述如下：

1. 航空公司之分類：
 (1)定期航空公司 (Schedule Airline)：即一般所見經營固定時間、固定航線、固定地點航班之航空公司。
 (2)包機航空公司 (Charter Air Carrier)：針對遊客特定需求，承包特定航線，飛行非定期航班之航空公司。
 (3)小型包機公司 (Air Taxi Charter Carrier)：因應小眾消費者特定目的，飛行非定期航班之航空公司。

2. 航空公司之單位及相關業務：
 (1)業務部：如年度營運規劃及機票銷售。
 (2)旅遊部：行程安排、團體旅遊、簽證等。
 (3)客運部：辦理登機手續、劃位、行李承收、緊急事故處理。
 (4)貨運部：貨運承攬、規劃、運送、保險等。
 (5)維修部：負責零件補給、飛機安全等。

　　(6)稅務部：如營收、報稅、匯款等。

　　(7)空中廚房：機上餐點供應等。

　　(8)貴賓室：如貴賓接待、公共關係等。

㈡水上旅遊業

　　水上旅遊相關業務包含了遊輪，各地間之觀光渡輪和深具地方特色的河川遊艇等，分列如下：

1. 遊輪 (Cruise Liners)：例如美國加勒比海和阿拉斯加的遊輪，航行臺灣與那霸及東南亞航線的麗星遊輪所屬各艘豪華客輪。
2. 觀光渡輪 (Ferry Boats)：例如加拿大溫哥華與維多利亞的渡輪、挪威奧斯路與丹麥哥本哈根間的渡輪、航行日本瀨戶內海的渡輪等。
3. 河川遊艇 (Yacht)：例如舊紐約環遊曼哈頓島的輪船、澳洲雪梨傑克遜灣遨遊、義大利威尼斯的小艇、臺灣淡水漁人碼頭等。
4. 水翼船 (Hydrofoil Boat)：專供河川急駛的氣墊船，例如紐西蘭及美國科羅拉多河，均有類似的活動。

㈢陸路旅遊業

　　陸上的旅遊所仰賴的交通工具大致可分火車、遊覽車和自用或租用的客車為主；另在部分地區則有纜車或利用動物，例如馬車、犛牛、駱駝作為交通工具。

第五節　觀光的發展

　　縱觀人類觀光發展的過程，大致可分為三個階段，即早期旅行、近期旅遊和現今旅遊，但真正成為經濟產業是在近期旅遊和現今旅遊階段。

一、國外觀光發展

㈠國外近期觀光之發展

自工業革命旅遊漸趨向有組織、有規模的型態，同時在交通工具更便捷的情況下，帶來了旅遊的新時代。

1. 工業革命推動了旅遊的發展：十七世紀中葉，西方國家工業革命推動了世界經濟和社會結構的變化，促使旅遊業產生重大的變革。主要的原因如下：

 (1)工業革命推動並加速了城市化，使人們的工作和生活重心由以往的農村轉移到都市。

 (2)工業革命帶來了階級關係的新變化。它造就了工業資產階級，使財富流向了這些新興的階層，從而擴大了有財力外出的旅遊人口。

 (3)蒸汽機械取代動物力運用在交通工具上，使得大規模的人員流動成為可能，也象徵著旅遊普及化時代的來臨。

2. 湯馬斯．庫克組織的團體旅遊象徵近期旅遊的開端：工業革命帶來經濟繁榮，財富累積使更多人有能力支付旅遊費用。加上工時縮短、假日增加也提供更多旅遊的機會。但是由於多數人並沒有旅遊的經驗，面臨了許多旅遊的困難。英國人湯馬斯．庫克 (Thomas Cook) 便針對這些問題，設置了相應的機構。1841 年 7 月 5 日，湯馬斯．庫克帶領 570 人，包租一列專車從雷斯特到洛赫伯勒去參加一次禁酒大會，往返全程 24 英里，開啟了近代旅遊業的開端。1845 年他決定開辦旅行代理業務，並於當年夏季首次組織 350 人的團體到利物浦休閒旅遊。1865 年「湯馬斯．庫克父子公司」正式成立，標誌著近代旅遊業的產生，湯馬斯．庫克也被譽為近代旅遊業的創始者。

3. 十九世紀後半期，歐洲各地相繼成立了許多旅遊組織。1857 年英國成立了登山俱樂部；1885 年又成立了帳篷俱樂部。1890 年法國、德國也成立了觀光俱樂部。到了二十世紀，美國「運通公司」和以比利時為主的「鐵路臥車公司」，成了與「湯馬斯．庫克公司」齊名的世界三大旅行代理公司。

(二)國外現今觀光之發展

1. 在早期鐵路時代，以蒸汽為動力的汽車便已發明。當時的汽車雖然速度與運載能力都不及火車和輪船。但汽車的機動性，在旅遊據點的選擇、旅遊時間的掌握、及隨興而行方面有較大的自由度。十九世紀末汽車產生了革命性進展，以汽車為旅行工具愈來愈多。

2. 飛機的發明：世界上最早的一架飛機於 1914 年在美國開始飛行。1919年 8 月 25 日，倫敦至巴黎間的定期客運班機首次開航。到 1939 年，歐美各主要城市間都已有了定期客運航班。而 50 年代中期，噴射飛機開始運用於民航，飛機提供更安全、便捷、迅速的服務，由於飛行成本的降低，使得航空旅行普及化。在二次世界大戰以後，隨著戰後經濟的復甦，世界經濟貿易的國際化，電腦產業形成的資訊革命，促使國際旅遊業迅速蓬勃發展。

二、中國觀光發展沿革

中國近代則因為清朝閉關自守的政策被外國以武力打破後，才開闊了世界性視野；民國成立後內憂外患不斷，政府遷臺後，大陸因民主世界之圍堵與共產政權專制，觀光大幅衰退，直到近年才又逐漸的發展：

1. 1840 年起，西方帝國主義用槍砲打開了中國大門後，西方的商人、傳教士和學者等紛紛來到中國。而同時，中國的出國旅遊人數也大大增加。包括出國經商或遊歷，更多的則是出國留學。

2. 帝國主義在中國修築鐵路，強設通商口岸，也刺激了近代中國旅遊業的發展。初期均是由外國人所設立，如英國的「通濟隆洋行」、美國的「運通公司」、日本的「國際觀光局」，先後進入中國沿海城市，旅遊活動均須經由外國旅行社安排。直到 1923 年 8 月上海商業儲蓄銀行設立的「旅行部」，成為第一家中國人在國內開辦的旅遊企業。

3. 1927 年，該部改稱為「中國旅行社」，在全國 15 個城市設立了分社，繼而在美國紐約、英國倫敦、越南河內等國外大城市設立分社。進入

了國際旅遊市場。其不僅為旅遊者代辦簽證、代訂機票、預訂客房、組織團體旅遊，並出版了專門性的旅遊刊物《旅行家雜誌》。

4.國民政府撤臺後，當時外有列強干涉，內部政局混亂、社會動盪不安，因而限制了此一時期旅遊業之發展。

5.共產政權開始偏向資本社會後，與世界各國往來日漸密切，大量旅客湧入，觀光產業快速發展，但軟硬體服務與設施水準仍相對落後。

🍀 三、臺灣現今觀光發展

政府自播遷來臺後，早期所有的政策均以軍事與政治考量為主，限制旅遊業的發展；直至民國五〇年代，社會經濟開始穩定成長，政府才開始考量旅遊業的發展，無論政策、組織、法令在此時期方有較明確的方向：

1.民國四〇年代：政府甫撤退來臺，雖肯定觀光遊憩活動的功能，但政策理念主要仍以教化倫理、國防訓練、灌輸防共、反共意識為主。

2.民國五〇年代：受到「戒嚴政策」和「經濟建設計畫」影響，國民旅遊依舊受到限制。但在觀光政策方面，已確認觀光事業為達成國家多目標的重要手段，並列為施政重點，國際與國內觀光專業並重，並開始發展國際觀光，爭取外匯，力求旅遊設施及服務能達到國際水準，吸引國外觀光客，宣揚復國建國的精神。並在民國58年7月公布「發展觀光條例」，制定了觀光發展之重要法規。

3.民國六〇年代：外國觀光客來臺日增，以日本和美國遊客為主。但導遊人員的質與量，國際觀光旅館的提供均感不足。乃成立「交通部觀光局」，主導國內觀光發展策略相關事宜。並於民國68年元月開放國民出國觀光旅遊的政策，使臺灣從觀光輸入國成為輸出國。

4.民國七〇年代：為觀光事業鼎盛時期，除了在行政院設置觀光資源開發小組，臺灣省政府設立「旅遊事業管理局」外，並依相關計畫設立了墾丁、玉山、陽明山、太魯閣等國家公園，東北角及東部海岸風景特定區管理處，加強整體風景遊憩區的建設，同時鼓勵民間參與觀光遊憩設施的興建，也使得民營遊樂區迅速發展。另外，此時期有二大

政策的影響：

⑴民國 76 年 7 月 15 日宣告解除戒嚴令，縮減山地、海防及重要軍事區管制範圍，增加了國人觀光遊憩活動的空間。

⑵民國 76 年 11 月 2 日開始受理國人赴大陸探親之申請，增加國人赴大陸之旅遊活動，並逐年放寬其前往目的與人士資格。

5. 民國八〇年代：由於旅遊市場的蓬勃發展，國人出國旅遊人數日增，每年均有近 10% 的成長率，民國 86 年國人出國旅遊已達 6 百多萬人次；來臺觀光客卻成長緩慢，民國 86 年為 2 百多萬人次。而國民旅遊，則在遊憩設施不斷擴充、交通建設陸續完成及周休二日等政策下，每年均有長足進展。未來兩岸關係、國際金融市場及國內相關政策的影響，如國土開發政策、政府組織調整方案、產業投資政策等都將影響到國內觀光事業的發展。

6. 民國九〇年代：經由公私部門的投入與努力，在國人出國觀光 (Outbound) 方面，根據內政部移民署年統計，民國 94 年國人出國共計約 820 萬人次，95 年 867 萬人次，96 年增為 896 萬人，平均年成長率為 4.6%。外國旅客來臺觀光 (Inbound) 方面，根據觀光局統計，民國 94 年來臺旅客人數達到 337 萬人次，95 年為 352 萬人次，96 年更成長到 371 萬人次，平均年成長率為 5.0%，至於國民旅遊則估計約為 1.2 億人次。顯示我國觀光旅遊業，不因為國內外經濟景氣之低迷而呈現衰退。加上民國 97 年年 7 月正式開放大陸人士來臺觀光，成長是可預期的。

第六節　觀光學與其他學科的關係

觀光學是一門綜合性之學科，與其他學門之間具有高度之關連，不論思想哲學、工理自然科、農林漁牧科、文法商科、社會心理科，電子資訊科，甚至醫療運動科均有相關，其中相關度較高者如：

1. 企業經營管理類：例如會計、財金、人力、組織、領導、行銷等。

2.觀光資源供給類：例如地理、歷史、文化、生態、環境、藝術等。

3.觀光活動需求類：例如社會、心理、行為、休憩、運動、養生等。

4.觀光規劃設計類：例如交通、氣候、水文、資訊、建築、工程等。

5.觀光資訊科技類：例如電子商務、地理資訊系統、餐旅資訊系統等。

第 2 章

觀光行為

　　觀光客行為是形成種種觀光現象的主要因素，包括人（觀光行為）、時間（觀光時期）與空間（觀光環境）三大主體，所以探討觀光行為需從觀光現象著手，進而分析觀光遊憩行為的類型、旅遊決策的過程與遊客的心理因素。

第一節　觀光現象

　　若以整體觀光體系而言，觀光現象會呈現在三大構面上，一為觀光主體（觀光需求）、二為觀光客體（觀光供給）、三為觀光媒介（觀光主客體之間的相互關連性）。若以觀光實務面而言，觀光主體可泛指為觀光客、遊客；觀光客體即是觀光資源與設施；觀光媒介是為連接供需之間的各種觀光產業體。

一、觀光需求現象

　　觀光需求是指觀光客對某種觀光供給，在心理上或生理上產生觀光旅遊的欲望或動機，而且有能力去實現，即是觀光需求。從行為論上而言，觀光需求包含了三項要素：觀光動機、觀光能力與觀光目的。但觀光需求的影響因素眾多，要瞭解觀光需求現象可從其特性開始。

(一)觀光需求之特性

　　主要包括下列幾項：

1. 可變性：觀光需求可因個人內在因素，例如生理與心理因素改變，而產生觀光需求的改變。
2. 延展性：觀光需求可因個人外在因素，例如教育、所得、生命週期等因素之改變，而修正其觀光需求。
3. 時間性：除了個人可支配之時間外，觀光需求常受到觀光供給之季節、淡旺季、特定節日活動，而產生觀光需求的改變。
4. 空間性：除了觀光地之實質環境，如地形、氣候、水文外，也受到空間特質，如意象、氛圍等因素影響，而產生觀光需求的改變。
5. 敏感性：觀光需求對觀光供給之變化，非常敏感，一有變化，馬上回

應。例如社會安全事件、疾病流行、災害意外等因素。

6. 複雜性：有很多難以掌握，甚至難以想像的因素，都會影響觀光需求
的改變。例如文化禁忌、特殊偏好、傳播資訊、時尚流行等。

(二)觀光需求之動機

觀光需求動機之研究很多，最出名之理論為 1960 年代的馬斯洛「需求層
次」(Hierarchy of Needs) 金字塔理論，共分為五階段，由底部至頂端分別為：

1. **身體／生理需求**：如生活、休息、食物、居住等之需求。

2. **安全感／安定感之需求**：如人身安全、工作穩定性等。

3. **社會需求**：如歸屬感、社交、受他人接納等。

4. **自尊之需求**：受賞識、受尊敬、追求名望、信心等。

5. **自我實現之需求**：實現抱負、理想、追求創造、挑戰極限、創造紀錄
等。

其他相關理論，還有： 1.休閒遊憩論、 2.放鬆身心論、 3.生活準備論、
4.發洩情感論、 5.剩餘精力論、 6.自我表現論等等。

(三)影響觀光需求之因素

影響觀光需求之因素眾多，相關之研究也非常的多，綜合歸納，大致可
分類如下：

1. 觀光客個人因素

(1)性別。

(2)年齡。

(3)職業與工作時間。

(4)教育程度。

(5)婚姻狀況。

(6)居住地區。

(7)體能狀況。

(8)文化背景。

(9)個性。

(10)經歷。

(11)技術與裝備。

(12)需求的質與量。

(13)其他。

2.社會環境因素

(1)國民所得與經濟發展。　(5)社會互動。

(2)社會與道德觀點。　(6)生活方式。

(3)都市化程度。　(7)社區營造。

(4)產業結構。　(8)其他。

3.觀光供給因素

(1)觀光資源開發狀況。　(6)觀光衝擊狀況。

(2)土地利用與規劃狀況。　(7)觀光設施之品質與數量。

(3)觀光地區規模與區位條件。　(8)觀光活動之規劃。

(4)觀光地區實質環境狀況。　(9)交通運輸與可及性。

(5)資源環境承載量。　(10)其他。

4.經營管理因素

(1)營運策略。　(7)服務品質。

(2)營運經費。　(8)人力素質。

(3)法令規章。　(9)資訊傳播。

(4)價格。　(10)保育觀念。

(5)市場競爭。　(11)評估考核。

(6)營運週期。　(12)其他。

二、觀光供給現象

　　觀光供給現象主要指觀光資源開發利用所形成之種種現象。狹義之觀光資源是指對觀光客產生吸引力，使其願意主動前來觀光旅遊，進而產生消費，滿足心理與生理需求者。廣義來說，只要能提供觀光客之一切觀光旅遊機會之來源，均可稱之。

㈠觀光供給之特性

1.具有觀光吸引力，使遊客願意前來。

2.能滿足遊客心理或生理上之需求與目的。

3.可產生效益，主要以經濟效益為主，也包括社會、文化及生態效益。

4.可促進遊客消費，賺取外匯，進而促進當地觀光產業之發展與投資。

㈡觀光資源之分類

　　觀光資源分類法眾多，一般常以某種分類目的導向作為依據，例如資源保育、資源利用、資源管理等，最常見者為自然、人文與綜合分類法，也有以景觀的、生態的、科學的、文化的為分類依據，近年隨著休閒產業興起，也有學者依所謂的三生：生產、生活與生態資源來分類。陳思倫認為較周延之分類法為：

1.自然觀光資源

　　指本來就存在而且能吸引觀光客之自然景觀現象。如地形、地質、氣候、海洋、河川、動植物等。

2.自然人文資源

　　指先人所創造的固有歷史與文化遺址,或現代人有關之人文活動或事物,足以吸引遊客者，如藝術、舞蹈、體育、宗教活動。

3.意境觀光資源

　　指本來並不存在，但為了滿足遊客之需求，由觀光業者所安排或塑造出來，用以吸引觀光客者，例如遊樂園、動物園等。

　　陳堲吉則針對近年國內新興之地方特色休閒產業,特別是農業旅遊資源,將其界定為：農業旅遊所表現的是結合生產、生態與生活三生一體的農業，農業旅遊資源是指能夠投入旅遊與休閒活動之農業生產、生態與生活等領域內所擁有的資源設施，所以遊客旅遊活動是以農業之三生參與體驗為主。農

業旅遊活動供給的項目眾多，大致上可歸納如下：

1. 農業的生產活動

廣義的農業生產旅遊包括農、林、漁、牧業等四項生產活動之參與。

⑴農業作物的育苗、栽培、管理、收成、以及加工、觀賞、食用等等。

⑵林業作物之育苗、栽植、撫育、砍伐、以及加工、觀賞、食用等等。

⑶漁業水產之育苗、放養、管理、網釣採收及加工、觀賞、食用等等。

⑷畜牧動物之育種、飼養、管理、以及加工、飼寵、食用等等。

2. 農業的生態觀賞

包括農、林、漁、牧業生產活動與生活活動的環境與景觀。

⑴自然環境諸如地形、地質、土壤、水文、氣候、動物、植物等等。

⑵人造環境諸如溫室、苗圃、箱網、育房等等。

⑶天然景觀諸如河流、海洋、森林、草原、沙漠、洞穴等等。

⑷人文景觀諸如建築、古蹟、民俗、藝術、宗教、歷史、文物等等。

3. 農業的生活活動

包括日常生活的生產、休閒、飲食活動，及特殊節日的宗教、慶典活動。

⑴生產活動諸如種蔬菜、採竹筍、摘水果、養家畜、採蓮子等等。

⑵休閒活動諸如釣魚、捉蝦、摸蛤、烤地瓜、捉泥鰍、夜裡看星星、螢火蟲等等。

⑶慶典活動諸如放天燈、放蜂炮、殺豬公、燒王船、搶孤、迎神會、建醮等等。

⑷飲食活動諸如印紅龜、搓湯圓、做芋圓、搗麻糬等等。

☘ 三、觀光媒介現象

觀光媒介一般泛指連結觀光需求與供給之觀光產業，若由臺灣之法規所界定則為：「所謂觀光事業係指有關觀光資源之開發、建設與維護，觀光設施之興建、改善，及為了觀光遊客旅遊、食宿提供服務與便利之事業。」

㈠觀光事業之特性

1.複合性

觀光事業是由各種相關但不相同之行業或機構所組成，主要之核心產業有餐飲業、旅館業、旅行社、休憩遊樂業與運輸業等。

2.合作性

觀光產業具有相互整合之特性，會形成縱向聯繫及橫向聯繫之連鎖網，稱之為產業結盟或合作。

3.普遍性

只要能吸引遊客前來從事觀光活動與消費，不論何種事物或任何地區，皆可形成觀光產業。

4.服務性

觀光產業，除了提供觀光供給以滿足觀光客需求外，更需提供相關之服務，以提升觀光品質，促進消費。

5.易變性

影響觀光產業發展之因素眾多且複雜，不確定因素常在瞬息之間快速變化，令人難以捉摸。

6.公益性

觀光產業除了經濟效益目的外，也具有社會、文化、教育等效益，對一個國家或地區之整體發展，富有公益之任務。

㈡觀光事業之種類

觀光事業之種類眾多，傳統上包括下列幾種核心事業：

1.旅行業

一般為遊客代辦出國及簽證手續，或安排觀光旅客旅遊、食宿及提供有關服務而收取報酬之事業。我國之旅行社可區為三種：

(1)綜合旅行社、

(2)甲種旅行社、

(3)乙種旅行社。

2. 餐飲業

餐飲業包括餐廳、酒店、宴會、團辦食物、交通餐飲服務、育樂場所餐飲服務、住宿餐飲服務等，也包括小吃、速食等。依其型態，一般可歸納三大類：

(1)獨立餐廳、

(2)連鎖餐廳、

(3)授權加盟餐廳。

3. 旅館業

旅館業主要經營之業務為提供住宿及相關服務，其種類繁多，連名稱也複雜，較常見的有：

(1)度假旅館、

(2)汽車旅館、

(3)公寓旅館、

(4)過境旅館等。

至於旅館之規模劃分，在國外是以「星等」來區隔，我國早期以「梅花」來劃分。現在則分為：

(1)國際觀光旅館、

(2)觀光旅館、

(3)一般旅館、

(4)民宿。

4. 運輸業

依運輸方式可分為：陸上交通運輸、水上交通運輸、空中交通運輸三類。

⑴陸上交通運輸：主要包括租車、鐵路、公共巴士、遊覽車、地下鐵及小眾運輸之馬車、自行車等。

⑵水上交通運輸：主要可區分為海運及內陸水運兩種。

⑶空中交通運輸：主要可區分為航空公司、客運服務、貨運服務與航空業務四種。

5.休憩遊樂業

我國休憩遊樂業可分為國家公園、國家級風景特定區、森林遊樂區、休閒農業區、古蹟及遺址區、古物及藝術品展市區、民營遊樂區等等。

第二節　觀光行為形式與類別

一、遊客涉入程度

遊客消費購買行為 (Consumer Buying Behavior) 是指最終遊客涉入購買與使用產品的行為。行銷人員有必要知道是誰在作決策以及購買行為的類型，才能有助於觀光產品的銷售。

遊客涉入程度 (Level of Involvement) 是指遊客對觀光產品的興趣及重要性程度。一般而言，遊客的涉入程度可以分成下列幾種類型：

㈠高度涉入 (High Involvement)

指遊客對觀光產品有高度興趣，購買產品時會投入較多的時間與精力去解決購買問題。高度涉入的產品通常價格較昂貴，購買的決策時間較長，對品牌的選擇較為重視，同時購買前也需蒐集較多的資訊。

㈡低度涉入 (Low Involvement)

指遊客在購買產品時不會投入很多時間與精力去解決購買問題。購買的

過程很單純，購買決策也很簡單。

㈢持久涉入 (Enduring Involvement)

指遊客對某類產品長時間以來都有很高的興趣，品牌忠誠度高，不隨意更換品牌。

㈣情勢涉入 (Situation Involvement)

指遊客購買產品是屬於暫時性及變動性的，常在一些情境狀況下產生購買行為。因此，遊客會隨時改變購買決策及品牌。

二、觀光消費行為類型

遊客消費行為的差異實際上是受涉入及品牌差異的影響。阿塞爾 (H. Assael) 根據購買者涉入程度及品牌差異性，來區別四種消費購買行為類型（如表 2–1）。

表 2–1　消費購買行為類型

	高涉入	低涉入
品牌間差異大	複雜的消費購買行為	尋求變化的消費購買行為
品牌間差異小	降低失調的消費購買行為	習慣性的消費購買行為

㈠複雜的消費購買行為

當消費者對購買的涉入程度高，且認為品牌間有很大差異時，是一複雜的購買行為。當購買昂貴的、不常購買的以及風險性高的產品時，消費者會高度投入產品的購買上。如：購買價格較高的歐洲旅遊產品時，大多數人都不知道要注意哪些屬性，對於住宿品質、行程內容、餐食內容等較無概念。消費者在購買這類產品時，他必須先透過認知學習的過程來瞭解屬性、品牌，最後做出謹慎的購買選擇。高涉入產品的行銷人員，必須瞭解購買者在資訊蒐集與評估的行為，同時要發展某些策略來協助顧客認識此類產品的屬性、屬性間的重要性以及公司品牌在屬性上的表現。

㈡降低失調的消費購買行為

　　有時消費者對某產品的購買是屬於高度涉入，但看不出品牌間有何差異。而高度涉入的原因是產品昂貴、不經常購買且高風險。在這種情況下，消費者會想辦法多瞭解產品屬性及購買重點，但是因為品牌差異不明顯，消費者可能會因為價格合理或方便性就決定購買。如：購買旅遊產品是一高涉入的決策，因為出國幾天可能就要花費數萬元，但消費者可能也會發現，同樣產品（如：美西團）在某個價格區間內的品牌都極相似。

　　參團回國後，消費者可能會發現行程內容的某些安排不盡理想，而有些不舒服的失調感。因此，消費者會注意到可作決策修正的資訊，如：消費者先建立本身的價值信念，然後決定一套產品的屬性。在此狀況下，行銷人員的溝通應著重在提供信念及評估，讓消費者覺得自己的決策是對的。

㈢尋求變化的消費購買行為

　　有些購買決策是低涉入，但品牌間有顯著差異，因此消費者經常作品牌轉換。品牌的經常轉換並非對產品不滿意，而是因產品有多樣化的選擇所致。

　　以旅遊產品的購買為例，由於市面上的旅遊產品種類很多，即使同樣是渡假中心，但其型態與內容也大異其趣，加上消費者多有「一地不二遊」的觀念，因此尋求變化的購買行為也常出現在旅遊產品的購買上。

㈣習慣性的消費購買行為

　　許多產品是在低涉入及無品牌差異的情況下購買的，如：購買衛生紙、民生用品等。消費者在購買低成本、經常使用的產品時所投入的關心較少，也通常是出自習慣性的購買行為。

　　品牌差異小又低涉入的產品，行銷人員會發現使用低價與促銷活動來刺激產品銷售最為有效。此類產品的廣告文宣應強調產品特色，降低品牌記憶和聯想，且視覺符號與形象也很重要。

　　對旅遊產品而言，遊客是否有可能出現此類的購買行為呢？對於一個經

常出國洽商的旅客來說，單純機票的購買或許就會出現習慣性的購買行為，尤其是許多航空公司針對常客推行所謂「累積哩程優惠計畫」，對商務旅客而言，也產生不小的購買誘因。

三、觀光行為意向與行為組成

行為意向 (Behavior Intention) 或簡稱意向 (Intention)，就行為過程的解釋，意向本身是指「行為選擇之決定過程」下，所引導而產生「是否要採取此行為的某種程度的表達」。行為意向又可區分為正向 (Favorable) 與負向 (Unfavorable) 的行為意向：

1. 當遊客對觀光活動存有正向的行為意向時，遊客的反應往往是會稱讚該項觀光活動、對該活動產生偏好、增加對該項觀光活動的參與次數。
2. 若遊客對某項觀光活動存有負向的行為意向時，其反應則往往是不會選擇該項觀光活動、或是減少對該活動的參與意願與次數。

第三節　觀光心理

從事觀光活動的心理因素的相關研究甚為廣泛。以下分別從觀光態度、觀光體驗與觀光滿足感描述從事觀光活動的心理因素：

一、觀光態度 (Recreational Attitudes)

係指個人對一般休閒的某種特殊想法、感覺與作法。休閒態度依文獻記載共有五個穩定的向度，包括：對觀光的親近度、在觀光規劃時的社會角色、透過觀光或工作活動的自我定義、對觀光知覺的度量，以及對所需要工作或假期的度量。上述不同的觀光態度與觀光行為的參與有高度相關性。

二、觀光體驗 (Recreational Experience)

乃是觀光參與者對所從事的觀光活動的「即時感受」，包含了情緒 (Emotion)、印象 (Image)，以及某些看法 (Opinions)。「觀光體驗」共計有八個

特性：逃離感、快樂感、可選擇性、無時間感、隨興所至、幻想感、冒險感與自我瞭解。這些觀光體驗均包含所知覺到的「自由與內在動機」等要素，此種體驗說明「自由的知覺」是參與觀光活動與否的首要條件。

三、觀光滿足感 (Recreational Satisfaction)

觀光滿足感在界定時有一個重要的因素，即個人感覺自由或能控制情境。可分為滿意與不滿意兩種：

表 2-2　觀光經驗滿意項目表

造成滿意的觀光經驗	造成不滿意的觀光經驗
1.個人滿足的感受	1.人群太過擁擠
2.興奮感	2.環境污染
3.安詳寧靜感	3.交通擁擠
4.成就感	4.噪音
5.自由自在感	5.其他因素

四、觀光活動決策

早期有關觀光客的調查，大都偏重於旅遊行為模式與人口統計變數方面的調查，即將觀光客以年齡、性別、教育程度、所得、職業、居住地等變數加以分類；以得到某些結論，例如：高所得者所從事的大多屬於高消費的觀光旅遊活動，而低所得者可能從事的活動則花費較少；年輕人較常從事活動力強、挑戰性高、較刺激的活動，年紀較長者則從事休閒、純欣賞風景的旅遊等。但近年的研究調查焦點則在於探討觀光客的觀光活動決策模式與因素，以及瞭解那些因素會影響觀光客所作之觀光旅遊決策，可以來探討觀光客之觀光旅遊行為。

有時候遊客會花較多的時間和精力，來收集相關資訊、評估可行的方案後，才作出決定有時候，也有遊客只根據現有的知識和態度，習慣的作出決定；而也有許多人是臨時起意，或僅受某種刺激而決定。當然。每個人也因其個性對所接獲資訊採納程度不同而決策過程不同。通常，觀光客的決策模式過程為：

1. 旅遊資訊的蒐集。
2. 相關方案評估。
3. 決定旅遊行程。
4. 實際參與觀光旅遊。
5. 旅遊體驗與回憶。

在此過程中存在的變數非常多，其中一個小變數，就改變了觀光旅遊的活動。例如在出發的前一天，突然有要事要處理；或在旅程中發生事故，都將影響其整個決策過程。

第四節 影響觀光需求之因素

影響觀光需求之因素可分為主觀與客觀兩大因素：

🍀 一、主觀因素

主觀因素為觀光客本身內在心理的影響，最主要即為觀光的動機。當然，引發觀光動機的原因有非常多，包括外來的資訊影響或者是觀光客本身的條件或背景等，在瞭解影響觀光客的動機下，加以歸納分類，才能進一步探討觀光的行為。

㈠旅遊動機的定義

心理學的研究表明，人的動機和行為是相互關聯的。所謂「動機」(Motivation)，係指推動和維持人們進行某種活動的內部原因和實質動力。動機是需求的具體化，是需求和行為的中介，轉換成行為後，透過結果來滿足動機的需要。

旅遊動機是形成旅遊需求的主觀因素，是激勵人們去實現旅遊行為的心理原因。具體而言，旅遊動機對旅遊行為有以下三方面的作用：

1. 旅遊動機對旅遊行為有啟動的作用。
2. 旅遊動機對旅遊行為過程中有規範作用。

3.旅遊動機變化將對旅遊行為產生影響。

關於旅遊動機形成原因，西方學者認為，人天生具有好奇心，為尋求新感受而驅使旅遊者走向國內和國外各地，瞭解各方面知識，得到新的經歷，接觸各地的人民，欣賞多種多樣的自然風光，體驗異地文化，考察不同社會制度等。

㈡旅遊動機的分類

旅遊動機的影響因素過於複雜，因此難以作非常有系統的歸類。如：想要彌補生活中的失落；想要享受身處陌生地方的那分愜意；想向鄰居、朋友炫耀富裕；喜歡離家毫無拘束、自由自在的生活；為了蒐集各類奇珍異品等等。其在觀光旅遊的過程中，往往包含了一個或多個動機。凡是對外在天地或內心世界有興趣一探究竟的人，大抵不出下列三種原因：在知性上有強烈的好奇心，願意學習疏導、調整自己的情緒，樂於接受體能的挑戰。更可能其中二者或三者兼有。

美國著名的觀光學教授羅伯特‧麥金托 (R. W. McIntosh) 曾將依據需要而產生的旅遊動機分為四類，包括：1.身體方面的動機；2.文化方面的動機；3.人際方面的動機；4.地位和聲望方面的動機。茲分述如下：

1.身體方面的動機

透過對身體健康有益的旅遊活動來達成鬆弛身心的目的，如：渡假休息、海灘休閒、溫泉療養、娛樂消遣、避暑、避寒等。如：國內旅行社曾推出日本著名的溫泉之旅，其行程完全安排至溫泉區洗溫泉；又如：美國夏威夷、佛羅里達州海灘的渡假。

2.文化方面的動機

其特點是瞭解異國他鄉的不同文化，包括歷史文化傳統各種文藝型態，觀賞風景名勝、古蹟文物、進行學術交流等。如：到古埃及地區參觀金字塔、人面獅身像；組團至鄰近國家欣賞世界著名的歌劇表演。

3.人際方面的動機

包括改變目前工作或生活的環境、探訪親友、結交良師益友等。這方面動機主要是以社交活動為主，通常有特定之目的地或拜訪的對象，且較常產生於國內的旅遊。

4.地位和聲望方面的動機

此動機主要對個人成就和個人發展有利，如：出席高層次的學術會議、專業的考察行程旅行、增加閱歷的遊學旅行、參加專業團體的聚會等。透過這些旅遊，可以引人注意、贏得名聲、尋求自我和自我的實現。

5.經濟方面的動機

現今社會上有很多旅遊具有經濟方面的動機，包括經商、參加展覽、購物等。

而對於觀光客而言，數種旅遊的動機會以各種組合方式形成一綜合動機。因為旅遊動機在觀光旅遊活動中會同時反映出來，依據旅遊者個別的不同，因而感受的程度也就不同。如：同樣到夏威夷的遊客，不同的旅遊動機會使旅遊者的感受不同：新婚夫妻是抱持喜悅的心情去度蜜月；年輕人是去享受陽光和海灘；但對在夏威夷經歷過二次大戰的老兵而言，卻是去感念懷舊的回憶。

㈢影響旅遊動機的因素

旅遊動機由於是個人內在感受的需求所表現出來，所影響的因素非常多，綜合歸納可概分為外在人格特質和內在個性心理因素，茲分述如後：

1.外在人格特質因素

包括性別、年齡、教育和職業等，其對旅遊動機的形成有重要影響。研究顯示，由於男性和女性在家庭和社會方面所處的地位和角色不同，且具有不同的生理特點，因此在旅遊動機上表現很大的差異。如：男性的動機主要可能是為商務、公務，而女性則以觀光、購物為主。

以年齡而言，年輕人好奇心較強，外出旅遊主要是為了滿足好奇的心理和求知慾望。中年人在工作和事業上已取得一定的成就，在生活上具有較多的經驗，他們的旅遊動機大都傾向於求實、求名或出自專業興趣或追求舒適、享受生活。

教育程度的高低對觀光客的旅遊動機也有很大影響。一般而言，教育程度較高者，喜歡變化環境，樂於探險，體驗不同的生活模式，具有較強的求知慾和挑戰性，對於富含文化知識的人文資源較感興趣；而教育程度較低的觀光客喜歡較熟悉的旅遊點和自然旅遊資源，同時對觀光或不同文化的體驗程度較低。

2.內在個性心理因素

在影響旅遊動機的個人因素中，一個人的個性心理因素為最主要的因素。有些學者將人們的個性心理因素進行分類，分為不同的心理類型，並提出不少劃分模式，藉以研究不同心理類型對旅遊動機以及對旅遊目的地的選擇的影響。其中較具代表性的是美國學者普拉格 (D. Prager) 所提出的心理模式研究。

普拉格透過對數千名美國人的個性心理因素的研究發現，人們可被劃分為五種心理類型。這五種類型分別為自我中心型、近自我中心型、中間型、近多中心型和多中心型。其調查結果顯示，這五種類型呈常態分布，即中間型人數最多，近自我中心型和近多中心型次之，自我中心型和多中心型人數較少。茲將其特性及行為表現略述如下：

⑴**自我中心型者：**其特點是思想謹慎小心、多憂慮、不愛冒險。行為表現為喜歡安逸輕鬆的環境、喜歡活動量小且熟悉的氣氛和活動。

⑵**多中心型者：**其特點是思想開朗、興趣廣泛多變。行為上表現為喜歡新奇、好冒險、活動量大、喜歡與不同文化背景的人相處。其觀光的需求，除必要設施外，更傾向於較大的自主性和靈活性。

⑶**「近自我中心型」或「近多中心型」：**至於「近自我中心型」或「近多中心型」則是兩種極端的類型與中間型的過渡型；中間型屬於表現特

點不明顯的混合型。

由於人們各屬不同的心理類型，所以他們對旅遊目的地、旅行方式等方面的選擇也不可避免受到其所屬心理類型的影響。心理類型為多中心型的旅遊者往往是新旅遊地的發現者和開拓者；隨著其他心理類型的旅遊者跟進，該旅遊地便會成為新的觀光熱門地點。

🍀 二、客觀因素

所謂客觀因素即觀光客或消費者本身所能夠掌控的因素，而且這些因素是參與觀光活動中所必須存在的條件，如：可支配的收入、可運用的時間以及其他相關的社會經濟條件。

㈠個人可自由支配收入

所謂「個人可自由支配收入」，係指在一定時間內（通常是一年或是一個月）個人所得的總和，扣除全部稅收以及社會消費、生活消費的餘額。可支配的收入多少是決定一個人能否成為觀光客的物質條件，觀光消費就是由此而產生。由於人們可自由支配的收入水準不同，因而觀光客所表現的觀光行為也就不同。如：可支配收入少的人僅能選擇較鄰近地區或國家，從事觀光旅遊活動；可支配收入多的人則有更多選擇的機會，可到較遠的地區從事活動。

可自由支配收入的水準不僅影響個人或家庭在達成某一經濟程度時，可滿足其外出觀光旅遊的條件，而且根據調查統計，每增加一定比例的收入，旅遊消費將會以更大的比例增加。據英國相關部門的估計，觀光旅遊的收入彈性係數為 1.5，亦即收入每增加 1%，旅遊消費便會增加 1.5%。

此外，可自由支配收入亦會影響到觀光消費結構。如：較富裕的觀光客會在餐食、住宿、購物、娛樂等方面消費較多，從而使交通費用在其全部觀光消費中所占的比例降低；而在經濟條件次之的觀光客消費結構中，交通費所占的比例必定較前者高。主要的原因在於交通費用的支出是為固定必要的，而其他的消費則有較高的彈性。

㈡閒暇時間的運用

在影響人們能否外出觀光的客觀因素中，閒暇時間也占重要因素。時間依使用目的可分為四類：工作時間、生理上需要的時間、家務和社交時間及閒暇時間。因為有了閒暇時間可用，所以才可能產生觀光的活動。閒暇時間按時間的長短可分為四種：

1. 每日工作之後的閒暇時間。
2. 週末閒暇時間，係指依各國政府政策擬訂的公休時間。
3. 公共假日，即一般的節慶放假日。各國公共假日的多寡不一，大多與民族傳統節日有關。
4. 帶薪假期，在已開發或經濟發展迅速的國家大都針對就業員工實行帶薪休假制度。

對於閒暇時間除以上的分類外，其與觀光活動的關係亦可分為狹義與廣義二種。狹義的閒暇時間是指人們為達到觀光目的所投入的時間；廣義的定義則不僅包括狹義中的規定，同時將閒暇時間作為人們觀光旅遊活動的機會，亦即對於閒暇時間的運用均可視為滿足觀光客觀光需求的另一主要條件。

㈢其他因素

影響觀光需求的客觀因素中尚包括許多社會因素。如：職業、角色與地位、家庭成員、參考群體、社會階級、文化與次文化等。

第 3 章

觀光遊憩遊程規劃

第一節　遊程的意義

　　觀光遊憩遊程是指觀光遊憩的旅遊活動在空間與時間上的安排。包括停留的遊憩地點有哪些？停留時間多長？行進的交通路線為何？使用的交通工具為何？住宿與用餐地點在哪裡？

　　觀光遊程是旅遊者存有的旅遊期待與目標，在其從事觀光遊憩活動的許多考慮因素下，透過各種相關資訊收集與評估之後，從眾多可供選擇的對象中，所挑選出來最能滿足其觀光遊憩目標的內容組合，而遊憩活動將要根據這個內容組合計畫來進行。

　　廣義來說，小到風景遊憩區內的行進路線，大到跨越國界的旅遊活動之行進路線，都可算是遊程。但是這邊所要介紹的是區域性遊程的規劃與設計。

　　遊程的規劃者，可能是旅遊者本人或其他隨同成員，也可能是旅行相關業者所規劃而提供的。就前者而言，遊程不僅僅只被視為一種連接不同景點的交通與時間安排方式而已，它攸關一趟旅遊活動的經驗與滿意狀況。就後者而言，遊程可以視為一種旅遊消費產品，遊客對該項產品的經驗與滿意狀況，可以說是市場的反應，關係到相關營業單位的經營狀況。當然遊程安排可能一部分是旅遊者自己安排的，同時參酌旅行業者提供的遊程，經過兩者修改拼湊而成。

　　另外，政府部門在發展觀光方面，也會針對資源特色與交通路網，進行遊程規劃。唯這一層次的遊程規劃，可以說是個別旅遊者進行遊程設計或旅行社提供遊程產品的參考依據。

第二節　遊程的類別

　　觀光遊憩遊程可以包含觀光或遊憩的活動，在空間與時間上的安排，當然一起活動的人的安排亦十分重要。觀光遊憩的遊程中是要將有較長程旅程的觀光及無長程旅程的遊憩分為兩大類的遊程類別，觀光中可以遊程的時間

長短分類、以旅遊的景點停留時間長短分類（定點旅遊或川流式旅遊）、以國內外來分類、以旅程的費用分類、以參與活動的成員關係分類、以休閒程度分類、以主題明確性分類、或是以大眾性分類等。遊憩遊程多是以活動為主軸、除特殊狀況外多無須安排住宿、旅運，多是與熟悉的人一起活動，故遊憩遊程可以活動性質分類、以活動參與人員關係分類、以遊憩遊程時間長短分類、以遊憩遊程的費用分類。

一、以遊程的時間長短分類

一日與兩日旅遊為實施週休二日後最主要的國內遊程，三日以上則是國民旅遊較長的旅遊時間。五日是國外旅遊的短期旅遊，十日以上則為長程的旅遊。

二、以國內外分類

可分為國內旅遊（國民旅遊及外國旅客在臺旅遊）、國際旅遊（出國旅遊，Outbound）。

㈠國內旅遊

就國人而言，在國內進行旅遊活動，簡單、省事，但較無文化與民族差異對比的衝擊與新鮮感。雖然國內的旅遊景點會刻意營造國外的異國風情，但是與實際出國仍存在很大差異。

至於來臺外國人在臺旅遊，則可以讓國外旅客觀察體驗臺灣的特有風情。

㈡國際旅遊

國民出國旅遊在許多方面多不同於在國內旅遊。例如需要辦理出國手續（除非前往不需要簽證的國家或地區），旅遊時要多出通關與檢查程序，且需要面對與國內不同的氣候、飲食、風俗、語言、法規、貨幣、通訊等。國際旅遊雖有較多的事項要準備與處理，但會有與國內不同的文化與民族景觀可以瀏覽與體驗。

三、以遊程路線的幾何型態（或以旅遊的景點停留時間長短）分類

定點式旅遊或川流式旅遊的差異是在一個景點的停留事件的長短而分。

㈠放射狀遊程（定點式旅遊）

此種遊程通常伴隨有在一固定外地住宿二夜以上，也就是以一住宿地點為基地進行較長時間的停留，旅遊範圍在住宿地點附近景點（區）及其鄰近地區，在景區或鄰近地區的旅遊皆為短程的交通，是以一定點深入體驗或休閒為活動的主體。若有住宿則多是以一住宿設施為主，如度假村旅遊、特定地點的體驗營等。這種旅遊體力消耗較小，每日安排房間與行李打包與搬運的麻煩較少，多屬於較輕鬆的旅遊型態。這種旅遊遊程會呈現以住宿地點為中心的放射狀遊程。

㈡川流狀遊程

是以線狀路線串連眾多景點的遊程，可能用於單日無住宿的旅遊中，也可能用於一夜以上在外住宿的旅遊活動中。景點間可能有較長的旅程，住宿地點移動而非固定的。大致上來說，這種遊程安排心力與體力消耗較大，且需更多時間用於交通、旅館安排、行李處理，比較無法對一定地點有深入體驗，但可以更多樣的體驗不同景點的多元化特色。到一地區旅遊，第一次的旅遊多是以此種旅遊型態出現，以求對地區的廣泛瞭解

川流狀遊程的路線，可能去返都在相同路線上，稱為線狀遊程；也可能是以環繞方式回到原居地，若是這種遊程可稱為環狀遊程。線狀遊程因為去返只有方向差異，因此過程中可能因景觀重複顯得比較枯燥，在道路交通上也比較容易出現擁塞情形。通常若非道路有特殊狀況，應該避免以這種方式安排遊程。環狀遊程則是一種比較理想的遊程安排方式。

四、以旅程的費用分類

　　旅遊的費用會隨時間長短、住宿與餐飲的等級、旅遊景區的門票、設施使用（或參與活動）的類別與數量、使用的交通工具，及是否在旅遊旺季出遊、有無特殊優惠、及導遊解說員程度與設施而定。一般可粗分為廉價旅遊、一般價格旅遊、高級旅遊、頂級旅遊。

㈠廉價旅遊

　　與同一內容遊程的平均價格相比較，其旅遊費用較為低廉。其費用較為低廉的原因，可能是因為規模經濟所造成，或上游服務供應者促銷，屬於正常的低價。但如果明顯的偏低（如低 20% 以上），則要留意其低價的原因，否則可能是旅遊風險增高、旅遊內容有扣減而品質不佳，或是隱藏式成本（Shopping，自費活動）等。

㈡一般價格旅遊

　　此類旅遊產品為最正常的一種，只要其旅遊內容與服務品質描述清楚，多較無問題。

㈢高級旅遊

　　此類旅遊的費用會較平均費用多出 20% 以上，要瞭解其成本多出的主要原因為何？是內含小費？是各種原本自費活動的內含？或是有特殊的餐飲、服務？或是旅遊解說有加值、有較多的服務人員、或有贈品等？

㈣頂級旅遊

　　一般此類的旅遊價錢多出一般旅遊許多（如一倍），其旅遊安排多為特殊遊程與小眾旅遊（人數少）。除在住宿、餐飲與交通的服務品質超過一般旅遊外（如設備豪華、獨享、重視隱私、較大的使用空間、無干擾、安排特別氣氛等），其旅遊的地點與解說的深度有特殊的安排，例如教授或大師級的解說服務，專屬的交通工具。

🍀 五、以參與活動的成員關係分類

人員的數量與關係決定了旅遊的人際活動的親密度與自由度。人數可以為個人自由行、兩人自由行（朋友、情侶、夫妻、親戚）、少數人自由行（朋友、親戚自助旅行）、家庭團旅（自助會自行成團）、同一社區或組織團旅、任意組合團旅。人數愈少、人際關係愈親近則旅遊愈自由與和諧，反之則會愈約束與不和諧（端視組成人的個性與 EQ），但人數愈少則成本愈貴、自行準備的功夫要愈多，自行成團則要愈多的事前協調。

㈠個人自由行

最自由，但膽識與行前準備要最多，若行程與設施使用相同，則成本最貴，但亦可以自行選擇較為廉價的旅遊方式，如選擇淡季（機票、旅館、及景區門票多較廉價），住宿可以選擇乾淨即可的廉價旅館、青年旅館、或可以借住朋友家或露營，交通可以選擇長程廉價的陸運（如火車）（可能有國際學生廉價票），飲食則可以較為隨意的進食，如此可以非常低廉的價格進行非常自由的旅遊，但要隨身帶著知識與膽識，若為國際旅行則要有基本的語言溝通能力，及緊急應變與處理能力。

㈡兩人自由行（朋友、情侶、夫妻、親戚）

較個人自由行在精神的支持上好些，膽子要求可以小些，可以有許多情感的分享，但遊程成本則無法省下來，且多了一些兩人的相互遷就，選擇的項目需要以可以交集為對象。

㈢少數人自由行（朋友、親戚自助旅行）

較兩人自由行多了熱鬧，少了一些自由，但人數多未到達團體的人數要求，故無法形成規模經濟，相互支持多許多，但遷就與限制亦隨之增加。

㈣家庭團旅（自助會自行成團）

與少數人自由行相近，但年齡層將會較多元（老中青），決策體系不同（由年長、或出錢的人做決定，或是遷就孩子的選擇），住房的安排亦有不同（有夫妻子女）。

㈤同一社區或組織（含）自組團旅

社區、人民團體、政府、學校或公司的自強活動及人民團體舉辦特色旅遊活動皆屬於此類，其人數多已達團體的要求。一般而言，可以全部自行安排（多屬於國內，亦有少數透過網路訂票、訂房進行國際旅遊的）、或辦自助旅行、或全由旅行社代辦，但可以自選行程選項。

㈥任意組合團旅

一般的旅行社的旅遊產品多屬於此類的旅遊，其有設計好的套裝行程產品，透過行銷管道，找到旅客，進行組團，故旅客可能不熟悉、或有小團體參團的，其旅客的個性、背景皆較多元，難以控制，旅遊的氣氛形成要全靠領隊的安排。當然此類旅遊亦有以特定分眾旅客為對象的遊程安排。

六、以休閒程度分類

旅遊可以多看多探索為主要活動訴求或是以休閒放鬆、再充電、進行內心體驗、或享受清靜與孤寂的感覺為主要訴求。

㈠休閒訴求高的旅遊

此類的旅遊是以身心靈有放鬆調整的機會為主，不求多景點、多刺激、高享受的旅遊活動，多尋求在休閒氣氛濃厚的環境下，安靜、孤寂的體驗身心靈的放鬆與內心世界的體悟。

㈡知性體驗訴求高的旅遊

與上類的旅遊相反，多會以較多的知性的與刺激的新體驗為訴求。

七、以主題明確性分類

旅遊中可以單一或少數主題活動為主體，或是以一地方為主，凸顯其特殊值得體驗的活動的旅遊安排。

㈠以主題為主的旅遊

以一主要的特定活動類型為主要的旅遊活動，如高爾夫球之旅、博物館之旅、建築之旅等，其旅遊的成員多要對此主題有高度的興趣與素養，應要有較多的行前準備。

㈡以地區為主的旅遊

如歐洲之旅、南美洲之旅、北極之旅，其中安排的景點與活動，會受限於此地區的特色，當然可以將此兩類旅遊組合為地區內的主題旅遊。

八、以大眾性分類

遊程的設計可以設定旅客的對象，是大眾或是小眾（或分眾）。

㈠大眾旅遊

其遊程的選擇與活動的安排、設施的安排及要為大多數的大眾所能接受，故其設計便有許多的遷就，或不可能非常適合不同的族群的需求。其是以較大的市場對象為行銷的標的。

㈡分眾旅遊

是以特定的族群為主要的設計對象，故其可以更滿足該族群的需求。分眾的旅遊設計要對於此族群有充分的瞭解才能有好的設計，如針對銀髮族、蜜月旅行、情侶的特殊遊程。

九、遊憩類別

　　遊憩活動的分類較為單純，可以去掉旅運及大多數的旅館的考量，且遊憩多不需要旅行社的安排，亦較無大團體旅遊的產品提供。

㈠以活動性質分類

　　以遊憩的主要活動來分類，其中主要的有運動、垂釣、散步、逛街、採買、競賽、博弈、餐飲、藝術活動（歌唱、繪畫、書法、藝術創作等）、聽演講、參觀（博物館、展覽）、觀賞（看電視、電影、綜藝表演、演唱會、運動表演）、設施遊樂（遊戲設備、電動遊戲）、健康調理（按摩、SPA、靜坐等）、小憩等相關活動。

㈡以活動參與人員關係分類

　　個人、朋友、情侶、夫妻、家庭、組織活動等。

㈢以遊憩遊程時間長短分類

　　日常的遊憩多為較短時間的活動，半日、一日者最多，超過一日的無旅行遊憩則較少。

㈣以遊憩遊程的費用分類

　　可分為低廉、一般、高級、頂級的遊憩活動消費，皆可以相似的活動類型的平均價格為基準進行評估。

第三節　遊程設計的考慮因素

一、考慮因素

㈠遊憩體驗目標

　　旅遊者應該先嘗試問問自己遊憩體驗目標是什麼？或者遊客的遊憩體驗

目標是什麼？這個目標的決定，與旅遊預算、旅遊地點及旅遊時間長短與季節、旅遊人數、成員的人口特質與組成關係、交通方式與交通工具等等是息息相關的。

(二)時間與季節

旅遊時間長短與季節是安排遊程考慮的重要因素。平時兩日的週休例假，是許多人經常運用於旅遊的時間。除此之外，對於國人來說長時間的假期多半是在寒暑假期間安排的，這是時間運用在旅遊活動上的規律。季節的考量主要是針對目的地的天候，包括溫度、雨季與否等等，對於攜帶衣物與抵達目的地之後的活動有很大的關係。

(三)停留地點

透過各種資訊的收集，在旅遊目標期待下，考量預算與時間限制，選擇準備停留的地點。停留地點，包括休息地點、賞景遊憩地點、用餐地點與住宿地點等等。準備在這些地點做些什麼活動？停留時間多長？

(四)交　通

包括交通路線、交通工具及路線狀況。交通路線與交通工具，可以透過許多管道取得相關資訊來預作安排。至於路線狀況，包括道路品質、道路壅塞狀況、天然因素造成的道路損壞等等，則需要隨時留意相關訊息。

下圖是以一個旅遊團體為例，從家裡出發，使用某種交通工具前往 A，停留一段時間之後，使用相同交通工具前往 B，做一段時間停留後，即返回家裡。另一旅遊團體，使用的是另一種速率較慢的交通工具，相同的旅遊時間下，因為花的交通時間太長，所以只能在 A 點做較短時間停留，之後就必須回到家裡。前者以就時間來說較有效率的交通工具往返，能夠前往旅遊的地方多於後者，停留時間也較長。因此運用於旅遊時間的長短、停留地點與停留時間、使用交通工具等等遊程的三項主要組成要素，決定了遊程安排所涉及的空間範圍大小。

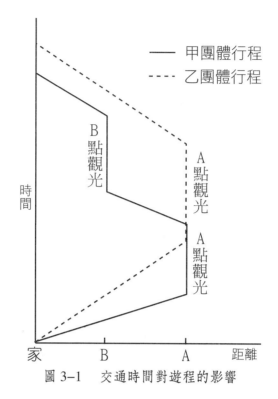

圖 3-1　交通時間對遊程的影響

更深層來說，這圖形基本上受到旅遊目標與旅遊預算影響。以公路巴士與飛機兩種交通工具來說，後者在時間效率遠高於前者，在可以運用的旅遊時間一定的限制下，可以在目的地做較長時間停留或者停留比較多的地方，對精神體力耗費與舒適度來說都比公路巴士好；但是費用支出較高。前者的優點，卻在於能夠讓旅遊者觀賞到地面景致，並比較能夠對景物的變化有連續、深刻、帶狀經驗與觀察。不似後者，得到的是跳躍的、不連續的經驗。對年紀大的人來說，搭乘飛機的費用負擔不至於太大，但是搭乘巴士對體力負荷太大。對學生來說，考量的因素可能就又不一樣。

㈤旅遊成員特質與團體關係

這項因素包括了成員的年齡與性別、行業別，成員相互關係等等。不同年齡層偏好的景點與活動往往有所差異，年輕學生體能狀況好，也比較好動，所以動態內容取勝的景點一般較有吸引力。反過來說，年紀大者不方便行動、

偏重心靈或宗教的景點較能為其所接受。性別、行業別與成員團體關係也是
界定偏好的很好因子。

㈥公私部門與旅遊相關基礎設施與公共服務水準

例如服務設施品質，包括旅運與旅遊服務人員（司機、領隊與解說員）
服務態度與專業水準。

❧ 二、遊程設計的相關課題

前面所述是一般性觀光遊憩遊程設計應有的考量因素。觀光遊憩進行過
程當中，還有經常遭遇的實際問題，如何避免這些問題也是規劃遊程時所要
考慮的課題。

㈠活動安排

活動的項目內容與遊客的特性不相符合。可能造成遊客預期的重要景點
沒有安排，或只安排了一些不重要、廉價、偏重採購的景點。為避免這種情
形出現，遊程安排者必須與旅遊主辦者作充分溝通。若是兩方面有書面契約，
遊程就視同產品，確切完成約定的遊程，才能避免發生糾紛。

㈡旅遊氣氛

旅遊氣氛對於旅遊品質影響極大，成員在過程中的互動、各種聯繫與安
排是否充分都對旅遊氣氛有很大影響。良好的旅遊氣氛可以得到人和、自在
與放鬆的效果，反之造成緊張、頹喪、對立或衝突。

㈢季節天候

天候狀況是否適合旅遊？例如氣溫太熱？太曬？太冷？多雨？或是要觀
賞的現象在該季節中有沒有出現，如候鳥、特定的植物、花朵、動物、節慶
等等。

㈣旅遊時間分配

重要的景點或活動所分配的時間太少，交通與不重要的活動（如採購、休息）所分配的時間太長，造成本末倒置的現象。

㈤旅遊目標達成

觀賞現象沒有看到（天氣、季節、或現象是動態的，需要碰運氣），通常是未做好出門前的功課與資訊收集，故節慶、生態等有時間性的景觀未能在時間上安排得宜，或是天象會受到雲的遮蔽，無法預測，而觀賞不到（如阿里山日出與雲海、關山落日等）。

㈥旅遊風險

旅程中遇到天災（天然災害、洪水、土石流、落石、天然火災）與人禍（戰爭、車禍、搶劫、偷竊、人為火災）、行李與財物遺失、生病受傷等。

㈦旅遊消費項目或品質與合約不符

遊程中餐飲、旅館、景點或活動有品質不夠。

㈧突發事件

原本的遊程安排變太緊、或是有意外、活動時間的拖拉，造成生理上會太累，心理上會感覺太趕。

㈨旅遊深度

由於活動所安排的時間不足，或是解說與活動帶領得不夠生動與深入，又無時間讓旅客自行體驗，則會有無法深入瞭解體驗旅遊對象的狀況。

三、觀光遊憩遊程的執行管理

遊程設計妥當之後，執行過程可以參考以下步驟進行：

1. 旅遊行前準備。
2. 旅遊手冊與通知的準備。
3. 選擇性的行前會議（告知注意事項、資訊與體驗的分享、景點的錄影或照片展示、或提供虛擬旅遊的體驗）。
4. 行前證件、機票或其他票務的檢核，身體狀況的詢問，確認所有的預定行程，旅程相關規定，旅程中的關係單位與人員的聯絡資料（電話或手機等聯絡號碼）。
5. 建立旅行團成員的默契與熟悉度。
6. 所有的遊程活動皆要於手冊中清楚預告，有任何變動需要同意與告知（含延遲）。
7. 意外與危機處理的事先安排與模擬（風險較高處的特別註記與提醒）。
8. 旅遊氣氛的營造。
9. 事前確定旅館、餐飲與交通的等級與安排無誤（如有素食或特殊餐飲要求，一定要特別關照）。
10. 抱怨的妥善處理（解釋說明、補償損失、給予額外的服務或贈品）。
11. 提供旅遊中的額外服務（物超所值、額外的景點、禮物、活動）。
12. 旅程上的經驗的紀錄（行後可以分享，亦可以是未來旅程的廣告）。
13. 旅客活動的紀錄（行後可以分享）。
14. 旅程中的經驗的及時分享（教導遊玩、大家立即分享體驗）。
15. 協助建立旅程中的友情（柔性的自我介紹、互相協助介紹、共同協助的活動安排）。
16. 舉辦選擇性的行後分享活動（可以製作旅遊活動中的旅客紀錄照片集光碟進行分享）。

第四節　遊程的規劃與設計模式

作為觀光遊憩產品的設計者，觀光遊憩遊程規劃可以分成以下幾個步驟：

一、根據旅遊者特質設定觀光遊憩類型、觀光遊憩的限制條件，以選取地區或景點、安排活動、餐飲與旅館

舉例來說，年輕夫婦與幼年子女適合採用的遊程與社區老人聯誼旅遊活動的遊程應該有所區別。請參考下表。

表 3-1　不同旅遊團體遊憩的區別

	小家庭旅遊團體	社區老人旅遊團體
觀光遊憩類型	自用汽車或火車 動態活動比重高	巴士 靜態活動比重高
觀光遊憩的限制條件	活動新鮮有趣	節省體力、容易行走
地區或景點 安排活動 餐飲與旅館	設施型遊樂區 戲水 速食、民宿	傳統風景區，廟宇 購物 餐廳、飯店

二、觀光遊憩遊程的資料收集與遊程初步規劃

(一)既有觀光遊憩遊程設計資料之收集

收集既有的各種遊程資料，並將其遊程表現方式予以標準化或格式化，力求所有資訊明確，否則就要額外收集資料加以增補。這些遊程資料可以提供遊客直接選擇使用，也可以作局部修改，目標是完成一份遊程草稿之依據。

(二)詳細的景區及活動資訊收集

既有遊程資料不存在，或者遊程草稿完成之後，可進一步收集景區與相關活動資料。包括各景區目前開放情形是否正常、有哪些特別的時令活動、或各景區有哪些旅遊者需要注意的事項。

(三)交通路線及狀況

準備前往地區的進出道路與內部聯繫的道路系統資料。估計每一段道路

的長度與行車時間，道路等級與路面狀況，是否有突發狀況（如修路或坍方，交通管制措施）與替代道路系統等等。

㈡與㈢兩個階段的工作，應該配合野外實地踏勘來進行，目的是對景區與相關活動情形、暨交通現時狀況進行調查，作為評估遊程路線可行性與安全性的基礎。例如，景區是否正常經營，影響遊客活動的進行。道路或隧道是否允許雙向通行，就可能影響遊程去返的路線安排。

事實上，已經開闢且運作多時的遊程，這些評估工作也應該是經常性、例常性進行的工作。例如，特殊自然災變發生過後，道路受損與安全情況對旅遊安全評估都是必要的。

㈣旅遊偏好

不同旅遊團體旅遊偏好會有所差異，可以參酌旅遊者的特質或徵詢旅遊者需求，在此基礎上修正已完成的遊程初稿。這個階段完成的初稿，可能是針對不同旅遊者而設計的幾套初稿。

🍀 三、觀光遊憩遊程的評估與分析

針對擬定的遊程初稿進行評估，按照評估的依據分以下幾點說明：

㈠旅遊風險評估

旅遊基本要求之一是安全，因此與危險相關的風險評估有其必要。可以簡化準則式的評估，基本的原則是：「亂邦不居」、「危城不入」，與「趨吉避凶」。短期內曾經發生影響遊客人身安全事件的地方應該迴避，否則需加強戒備或戒護。例如，報載往大陸九寨溝的路上有攔路索錢的現象，同時夏天有許多土石流。因此前往九寨溝要避開暴雨季節、並應與地方公安有一定的聯繫。臺灣亦有許多的風景區旅館是建在土石流的潛在衝擊區，則應該避免在暴雨季節去這些地方旅遊住宿。

2001 年美國發生 911 事件，隨後美國出兵伊拉克，此舉又引發回教組織在印尼及以色列等等地區，製造進一步的恐怖爆炸事件，引起重大傷亡。這

些回教組織發動的爆炸事件都是以國際級的觀光勝地為攻擊目標，也是旅行風險中應該考量的。再如 2003 年發生 SARS 事件，頓時國內與國外旅遊人數驟減，說明風險意識的影響結果。

若能夠細分所有攸關旅遊安全的事項為若干旅遊安全元素，則可以評估各旅遊安全元素潛在風險，便可以評估各遊程的風險，以求取捨或加強防護。可考量的旅遊安全元素，如觀光交通路線的交通事故率、航空公司飛機飛安事件發生率、山區道路崩坍潛勢與機率、旅館失火率、地方旅客失竊率、遭搶率、景區設施出事率、活動出事率、餐飲食物中毒率、行李遺失率、旅行社糾紛率等。

保險公司所推出的旅遊平安保險，可以為遊客的旅遊活動提供必要的保險服務，這也是近年來從事國際或國內旅遊時，不能疏忽的一環。

㈡遊客對景區及活動的接受度評估

可分成以下幾部分：

1.活動與景區間的適宜性分析

在各場地上安排的活動是否適合在該場地上進行，其中包含活動的適宜性的評等、偏好的活動中的適性優先序，活動可承受的規模，及需要的配合條件。

2.活動體驗值的評估

活動的體驗強度可以與新鮮感、奇特性、深入度、參與度、體驗時間（可能非線性）、場地合宜度、設備品質、服務品質、偏好程度、同好（伴）支持度有關，若能將各因子正規劃，雖然無法給予適當的權數，以進行加權線性式計算，應可以進行等權數評估，或直接進行直覺主觀評等（可分五等第），將所有的活動體驗值相加總，便是所有的活動體驗值。

3.旅遊限制的檢核

針對每一已表達的旅遊限制項目進行檢核，包括時間（旅遊總日數、旅

遊季節)、預算、旅遊地區、起迄地點、可乘運輸工具等。若不符合,需要怎樣進行行程微調,以符合限制條件。

進行觀光遊憩遊程的評估,理論上來說應該先要有遊程的評估函數 (Evaluation Function),或是評估準則 (Rules),才能據以進行評估,但是實際上目前尚無較詳細的研究來建立客觀的遊程評估函數。此一遊程的評估函數需要考慮遊客特性、帶領人員特性、遊程活動與場地情境、停留時間等因素,才可能正確評估出旅遊者可能的體驗深度與好惡。實際上,相關評估準則多已經存在旅行實務單位有經驗的人員腦海中,只是仍然以隱式知識的形式存在,需要經過有系統的訪談,進行知識抽取與外顯化的成效評估來整理與標準化。

㈢景區及活動與遊客間的適宜性分析

選擇遊程中的景點及活動與遊客間作適性分析可從偏好、活動的強度與難度進行評估。可以選擇以地點優先,或是活動優先的取向,然後再以條件、偏好進行搭配。景點與活動會有此地區的新遊客必到地點或必參與活動,其次為新興景點與活動,私房景點與活動,最後為一般景點與活動。

第五節 區域遊憩資源規劃與遊程

遊程規劃也屬於觀光遊憩資源規劃的一個環節,不過這個階段的規劃不同於前面所談的規劃。其差異在於,這個階段的規劃目的是要將規劃者所認知的觀光遊憩資源特色,透過路線設計將之串連起來,是形塑遊客遊憩體驗的方法之一;同時也是後續整合各項硬體開發、服務提供與組織協調的依據之一。

例如茂林國家風景區委託專業機構所完成的「茂林國家風景區遊程暨行銷推廣規劃」,將全區的重要觀光資源加以串聯,規劃為以茂林國家風景區為主的旅遊行程。其北線套裝遊程如下:

高雄小港機場 $\xrightarrow{\text{(國道 1 號、國道 10 號)}}$ 旗山 $\xrightarrow{\text{(縣 184 甲)}}$ 美濃（餐飲、客家文化）$\xrightarrow{\text{(縣 184)}}$ 新威苗圃（服務區、生態園）$\xrightarrow{\text{(縣 184)}}$ 十八羅漢山（服務區、惡地形）$\xrightarrow{\text{(縣 184、臺 27 線、臺 20 線、高 133)}}$ 寶來、不老、桃源（餐飲、住宿、溫泉、服務區）$\xrightarrow{\text{(臺 20 線)}}$ 荖濃（泛舟）$\xrightarrow{\text{(臺 20 線)}}$ 甲仙（餐飲）$\xrightarrow{\text{(臺 20 線)}}$ 旗山（餐飲）$\xrightarrow{\text{(縣 184、國道 1 號、國道 10 號)}}$ 高雄

根據「茂林國家風景區遊程暨行銷推廣規劃」，該項遊程規劃至少有兩項不同於個別旅遊者或旅行社規劃遊程時的重點。

一、具有觀光遊憩特色的景點之界定

遊程所含括的景點是透過實際調查過程而界定出來的，並非規劃者主觀偏好或臆測而界定的。調查分成三個部分，一是針對遊客部分，包括遊客社經特性、行為、旅遊動機、景點認知與遊憩體驗。二是針對居民與觀光業者部分，包括自我鄉鎮特色認知、旅遊推廣活動認知。三是地方首長訪談部分。

二、區內組織的協調

為提供遊客便捷的交通工具，在所規劃的遊程路線上進行旅遊活動，向幾家地區客運業者徵詢路線經營意願與所需要之協助等等。其次是建立一個由「公部門相關機構」、「據點投資經營業者」、「民間企業團體」、「旅行社、旅館業者」、「大眾運輸業者」等五部門所組成的「高屏山麓旅遊線工作圈及產業聯盟」，目的在於協調區內各公私組織在發展區域觀光旅遊目標方向上的種種政策與作為。

政府部門完成的遊程規劃，是根據規劃單位對於各種旅遊資源特色、時間變化與空間分布狀況之瞭解與掌握，參照交通路網連接情形、交通工具類型與替補關係，所提出來的旅遊路線。一方面反映出規劃單位用以呈現最具特色旅遊資源的建議路線，另一方面也作為新建或改善相關硬體、服務設施，乃至協調相關組織的依據。對於旅遊者來說，參照這個規劃的遊程進行旅遊

活動，應該可以確保一定程度的旅遊體驗與便利；對旅行社而言，可以作為
提出其旅遊產品的重要參考。

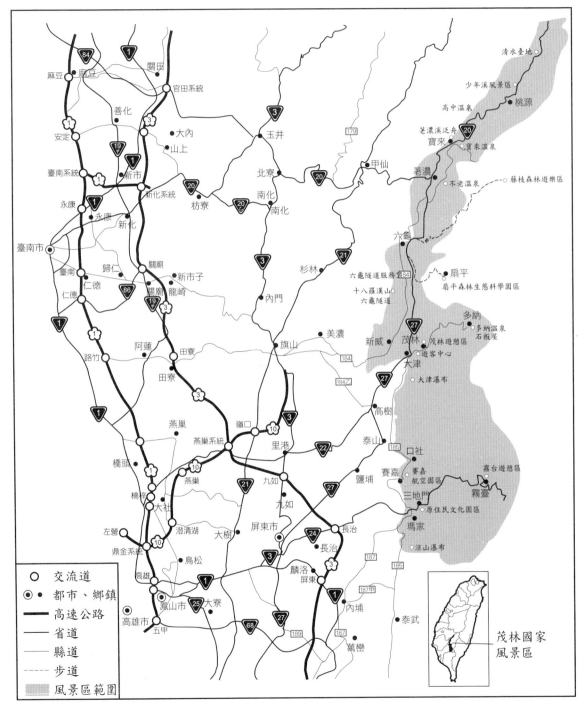

圖 3-2　茂林國家風景區聯外道路圖

第 *4* 章

旅遊規劃實務

第一節　遊憩行程安排與規劃之多樣性

在理論上，觀光遊憩在享受活動與環境之遊憩機會上，可以組成一個連續型的序列，這個連續體可以滿足大眾多樣化的需求，使遊客得以從高密度使用地區散布到低密度原野地區，又稱為遊憩機會序列 (Recreation Opportunity Spectrum; ROS)，如圖 4-1。

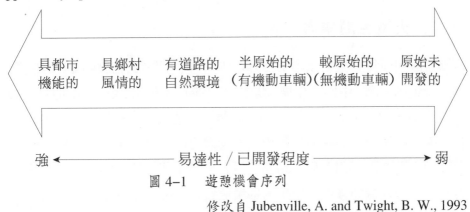

圖 4-1　遊憩機會序列

修改自 Jubenville, A. and Twight, B. W., 1993

所以，在進行遊憩行程安排與規劃時，旅行社千篇一律的套裝行程，以統計平均數作為規劃的標準，所提供的一致性和可掌握度太高，讓所有人都在類似的時間、前往一樣的地方、住相同的旅館、使用相同的交通工具，這樣的觀光行程安排與規劃是令人生厭的。

由於動機與個人喜惡的複雜性，讓新奇、出乎意料、多變的行程規劃，變得更有意義，因此，應提供多樣化的遊憩機會，才能確保大眾多樣化的需求得以滿足，以求高品質遊憩的達成。

第二節　遊憩者偏好旅遊行程安排之時期演變

回顧臺灣觀光遊憩的發展過程中，業者與遊客在旅遊行程上的安排與規劃可以粗分為四個不同的時期：

一、救國團的自強活動

臺灣的四、五年級生（泛指民國四○～五○年代出生者），在高中時期大概都參加過「救國團」所主辦的自強活動，不論是中橫健行或是戰鬥營等，大家一起吃大鍋飯、夜宿山莊、和領隊大哥大姊一起唱歌、玩團康等，這些自強活動都是在寒暑假期間辦理，也總是掀起高中生們的報名熱潮，可說是臺灣觀光發展上最風光的首頁。

二、大型主題樂園

隨著國民所得和生活水準的提升，1982 年的鹿港民俗文物館、杉林溪、六福村野生動物園、中影文化城、翡翠灣；1984 年開始的小人國、亞哥花園；1987 年的九族文化村、臺北市立動物園等，這些大型主題樂園的誕生，讓八○年代臺灣的觀光，開創另一種模式的發展方向。許多小學生的畢業旅行，均將此類主題樂園規劃入列，坊間更是有臺灣小學生畢業旅行必訂的「三六九行程」一說：意即臺灣小學生的畢業旅行，不外就是安排諸如劍湖「山」樂園、「六」福村樂園、或者是「九」族文化村等大型主題樂園。

三、休閒產業

1980 年代的末期，配合 1987 年臺灣股市的榮景，農漁會開始大力鼓吹，將一級產業轉型，注入服務業以吸引遊客的元素，因此各地觀光果園、休閒農場、休閒漁業等等，紛紛加入觀光市場，又造就了第三波臺灣觀光發展的高峰。

四、多樣化的知性與精緻之旅

1988 年政府開放大陸探親、1990 年宣布解嚴，出國觀光不再是特殊階級專享的權利，民眾在視野增廣的薰陶下，出遊型態發展出兩股新勢力，這兩股力量正交會出臺灣觀光發展的第四波力量：

(一)個人觀光主義的抬頭

　　民眾不再滿足於 1970 與 1980 年代以遊覽車為主體，全省走透透的畢業旅行與進香團式的套裝行程；改以三、五好友利用自用小客車的旅遊模式，以家庭為單位出遊，讓走馬看花的遊覽，得以透過自助旅行的方式，轉變為更精緻的旅遊，大家也願意花更多的時間在同一個風景點上停留，可以純海灘休閒、博物館參觀或是風景區遊覽度假方式，以求更深入地認識當地風土民情，也不一定需要被動的參加旅行社所設計的觀光行程。

(二)環保意識抬頭下親近大自然的知性旅遊

　　國家公園的設立以及引進解說服務的概念，在國民觀光旅遊上，扮演著重要的教化意義，讓遊客懂得克制為所欲為的掠奪行徑，而能夠更尊敬當地的自然與人文環境。

　　國內許多旅行業者已經注意到這種新的觀光趨勢，開始設計適合不同市場區隔的旅遊行程，如單身貴族的自由行、新婚夫婦的蜜月之旅、嬰孩可同行的定點式渡假村、配合小孩寒暑假的親子主題遊樂園之旅、大家庭集體出遊的郵輪之旅、與全程安排醫護人員隨同的長青族之旅，其中又以 25 到 40 歲之間，有經濟能力、力求變化的上班族或無家庭負擔的女性，為這些精緻行程的主要開發對象。

　　在網路上更可以找到許多「旅行工作室」、「旅遊設計師」、「旅遊顧問」或是「旅遊助理」的個人化專屬行程設計，標榜的即是貼心、創意、趣味、及品味，其所提供的服務是貼心一對一的溝通，藉由傾聽顧客的需求、渴望、時間和預算，再著手進行顧客的觀光行程規劃。如可以要求在相當有限的預算，加上一個兩歲半小孩的同行、一個專業的研討會、幾個當地朋友的訪問，同時還要結合娛樂休閒，業者經過一個固定的工作時間，就可以確認了非常精確與詳細的旅行計畫，同時準備了一袋建議閱讀的書籍及觀光摺頁，還親切的處理最後的突發狀況，每件事情都符合個性化的需求。

　　另外，值得一提的是從 2002 年底開始，政府為帶動全民非假日旅遊風潮，

並藉由非假日住宿，提高利用率，降低假日住宿成本，進一步吸引更多遊客，振興國內觀光旅遊產業，增加地區就業機會，而由行政院永續促進就業小組經與相關部會多次召開會議，推動「國民旅遊卡」措施：亦即將公務人員強制休假補助費，改採發放「國民旅遊卡」方式，來推動促進國民旅遊。這類似歐美福利國家在假期間內發放薪水以便渡假花費的支薪假日，即便在重視休閒活動的西方國家，仍然有人在不失面子的情況下，寧願在假期時預先裝滿冰箱、關起大門閉門不見鄰居，天天在後院曬太陽、讀遊記，以便銷假後有一身旅遊後的古銅色皮膚。這個本是政府給予公務人員旅遊補助的福利，雖然引發許多的爭議和批評外，但各類專為持國民旅遊卡進行休假的公務人員所設計的優惠專案、特賣航空假期、火車之旅、自由行、蜜月、親子活動、優質飯店、交通票務等也應運而生，這股新勢力的影響與發展是值得我們特別關注的。

第三節　大眾觀光與產業觀光的旅遊規劃

🍀 一、大眾觀光

在過去 40 年中，大眾觀光常用陽光 (Sun)、海洋 (Sea)、沙灘 (Sand) 及性 (Sex)，四個 "S" 來表示之，除了第四個 "S" 代表的貶抑價值，可以說是精確的描述了典型遊客對環境認同的普世價值。

環境在臺灣觀光的第四波發展時期中，可謂是最根本且重要的元素，沒有優質的環境就沒有觀光的行為，所以這個時期的觀光安排與規劃，是將多樣化的自然環境（崇山峻嶺、瀑布、濕地、海灘、稀有動植物等）與人文景觀，包裝後銷售給遊客的一個產業。

🍀 二、產業觀光

雖然大眾觀光產業對於都市的邊陲社區，確實有振興經濟的發展與就業的幫助，因此又稱為無煙囪的工業。但是實際上，絕大部分的收益卻不一定

能留在當地，對當地的助益通常只是如侍者、司機等低階的就業機會，卻經常必須承擔過度開發、不均衡發展、環境污染、強勢文化經濟入侵等惡果。因此，責任式的遊憩與觀光，保護該地區的自然與文化環境，並促進地方人民福祉的「生態觀光」，已經是在我們旅遊行程規劃與開發中，必須一併思考的必要問題。

產業觀光是對土地利用的一種嶄新的詮釋，在歷史發展軌跡下的輕農重工、犧牲農業扶植工商業的政策下，產業觀光多少是項反敗為勝的契機，雖然它不可能普及化，但卻是政府樂於輔助的新方向，好歹也是提振農業經濟效益的一線生機。農業這項人類文明最重要的條件，在這個時代竟然可以依賴出賣「色相」來維持生計，難免使人為它的今非昔比惋惜，然而，產業觀光的經營者或也在偷笑，這些都市人吃完豬肉，終於想看看豬走路的樣子了。

在實際的遊程安排與規劃實務上，輔導處、漁業署、林務局、水保局、農委會、退輔會、林試所、臺大與中興實驗林、特種生物中心等等，均紛紛整合所轄土地與自然資源，著手規劃設計生態花園、綠化教室，以因應臺灣重視知性與精緻化的第四波觀光需求。如臺北市內湖區的七星生態花園，原歸水利會管轄，但被人傾倒廢土垃圾後，先天的水域生態相被破壞無遺，捐地綠化基金會後，已經改頭換面為一臺北市郊的生態花園，目前已經可以提供民眾進行生態觀察，還有泥鰍池、戲水區等生態與休閒的園區，這就是一個十分成功的案例。

第四節　飯店、休閒度假村與民宿的綠色遊程案例

綠色遊程的成長趨勢，喚起當地居民的環境意識，當地居民更因此深入瞭解這些過去習以為常，每天和他們一同生活在一起的自然資源，在觀光客的角度看來，竟是這麼的獨特與脆弱。如宜蘭近年推動的綠色博覽會，從頭城迎春、三星蔥蒜、礁溪溫泉、蘇澳冷泉到太平山森林遊樂區、福山植物園等，即是標榜以古蹟巡禮、農業休閒、特殊地理、及自然保育的體驗，讓遊

客重新體會蘭陽綠色生活，期許能帶給遊客尊重自然、熱愛鄉土的豐盛心靈饗宴。這些透過飯店、休閒渡假村、民宿等安排的綠色行程，不僅為當地人民提供財源，也喚醒居民的環境意識，讓該地區稀有的自然資源與文化，得以永續的利用與傳承下去。

在行程規劃與安排的實例上，許多國際知名的連鎖飯店，如希爾頓 (Hilton)、喜來登 (Sheraton)、君悅 (Hyatt) 等，已經從單純看上開發中國家的投資機會和低廉工資，轉而陸續規劃「生態觀光」、「綠色冒險」、及「魔幻花園」等多樣化行程，作為吸引遊客的招數。

對於休閒與度假中心而言，則是整合包括縱覽群山風貌的纜車、旅館、度假別墅、高爾夫球場、甚至大型的生態園區等景點，安排多樣化、休閒生態的旅遊規劃。以國內臺北縣烏來的雲仙樂園為例，就是這類風潮下最佳的典範，這座 20 年的老舊休閒園區，透過整合纜車和螢火蟲的生態旅遊，讓飯店的營收開始轉虧為盈，並有逐步攀高的趨勢。

對於民宿的經營而言，也在生態旅遊與觀光的成長下，蓬勃地發展起來。在後 SARS 時期，民眾像是被隔離怕了似的，寒暑假一到，花東地區的觀光飯店根本一房難求，有特色的當地民宿經營者，便提供遊客另一個絕佳的選擇。如臺東民宿「羅馬亦大」，其店名是阿美族語 Lomàita 的音譯，意即「我們的家」，即是標榜當地居民熱情經營的特色，歡迎遊客像一家人似的來家中坐坐、聊聊天，讓來做客的外地朋友，認識部落文化內涵，用身體、心靈去感受東海岸原住民生活文化的民宿。在具備地方人文特色民宿的發展下，不但迎合自助旅行者多樣化的口味，更能夠有效的提供較高階的當地就業機會，使當地民眾在旅館、交通、餐飲等觀光收益中分到最大的一塊經濟大餅。

第五節　旅遊行程安排的元素與規劃方法

🍀 一、行程安排與規劃的六大元素

決定出最佳方案後，最後就是設計包含旅運、旅館、旅遊停留點的時間

與經費簡圖的旅遊行程表，雖然一般而言，幾乎所有自助的旅行與觀光都會依照當時的狀況來修改行程，包含天氣突然的變化、臨時發現的慶典、比想像中更值得深入接觸的景點等，但是基本上，擬定一個包含時間、停留點、景點、交通方式、住宿與經費這六大元素的行程表，仍是十分重要的。

「時間」是連貫整個行程表的尺規，這個尺規得以預覽旅遊行程與節奏；「停留點」是觀光行為中每天暫時停留及休息的地方，這決定了整個旅運的動線與限制；「景點」是整個觀光行為的核心，經常是最早被決定的，但也需要與其他五個元素配合；「交通方式」是景點與停留點間連結的元素，整個旅運的安全性也是重要的考量要素；「住宿」牽涉到的不僅僅是休息與補給的問題，這個元素對某些遊客的重要程度，有時往往超過前述的「景點」這個觀光行為的核心；「經費」是整個遊程安排時間長短、停留點類型、景點數目、交通方式、住宿品質幕後的關鍵條件，在行程表中詳列所有的開銷與項目，更能夠對整個旅遊預算的掌握更精準。

二、觀光遊憩遊程規劃的模式及成功要因與準則

㈠觀念模式

陳述觀光遊憩遊程決策的相關因子的類別，及其與遊程決策間的關連性，此類的模式是重在因子與決策間的關連性，但多無細節以便達其操作的程序、運作的準則，故多可作為研究參考，較難建置為可操作的運作性模式。

㈡程序式模式

此類模式是以作業流程為主軸，其中的每一步驟皆有其狀態、處理的準則及流程控制，此類的模式重在運作，故多為可操作的模式，若其準則夠具體細緻，則可以電腦輔助程式來協助遊程的規劃程序與準則運作。

㈢成功要因

在以下的不同面向上，皆要有好的條件，觀光遊憩活動適宜性要高、活

動資訊要充足（含動態資訊）、風險要降低、活動要體驗深度、旅遊氣氛要營造。

(四)成功準則

1. 有較通用的準則，用於任何的遊程上皆適用，如，優先安排限制性大的景點、活動及路程。
2. 各類的遊程，面對不同的群組則有不同的細緻準則，如小學的戶外教學，車程以不超過 3 小時為準。
3. 不可選擇有危險的水邊活動。

 ## 三、既有遊程的選擇與修改

(一)既有遊程的選擇與評估

在已提供選擇的遊程中，將已有的設定與選擇、限制，進行過濾，符合條件者，再進行評估，或修改。若皆沒有符合條件的遊程，則可以選擇最符合條件的數項遊程，選取最多條件符合者，進行修改的工作。或是有符合條件之遊程，但經評估後，對最後的評估值不滿意（未超過特定的閾值，或在準則上，或直覺上不滿意）亦可以進行修改遊程的工作。

(二)不合意的遊程之修改（自行選擇，協助評估）

將選擇修改的遊程中不符合條件或使得評估較低，或直覺不如意處，選出其可能對象，依其不滿意的原因，進行刪除、調整、或新增景點或活動項目及其時間安排或時間長短。不滿意的原因可能有，項目不滿意可以刪除，項目不滿意需要調整（活動的形式、時間的安排），項目不足要加入（有要求的項目未加入，有更好的項目可以加入）等。

四、新觀光遊憩遊程的布局與架構

㈠遊程類別的定位

　　要先由遊客決定遊程的類別定位，或由規劃人員協助定位。可以使用檢核表來協助其決策資訊的表達。並可以提供說明與案例。

㈡遊程地區的選擇

　　可以活動主導遊程的設計，或是以區域主導的遊程。由遊客主動提供，或是由遊程規劃人員推薦，透過兩階層的檢核表，第一階層決定是主題或地區為主的遊程安排。再以主題或地區來提供建議（和點菜決策的推薦過程相似）。可以優先提供一些較為熱門的活動主題或地區（又先分國內或國外旅遊），進行勾選，不同的地區則可能會有不同的適合旅遊天數（要同時提供）。

㈢遊程的限制

　　旅遊的活動性質、風險或難度對於遊客可能有些限制，如生理的限制（如高血壓、體力太差者）、心理的限制（如懼高症、恐水症等）、或是年齡的限制（如兒童、或老年人等）、或特殊的風俗要求（如婦女、孕婦、月事期等不得進入等）。

㈣主要遊程元素的安排優先順序

　　以景點導向或是活動導向的選擇來決定安排的優先順序，一般而言是以其限制較大者有較高的優先權，而較重要的、大的或已選擇景區是有較大的限制，故有較高的優先安排權，若場地與時間已安排，則活動會在時間與場地的限制下來安排。一般而言，若是以景點為主的遊程安排，或是每日的大景點會優先安排，再來是住宿的安排，主要路徑安排，小景點的安排，中餐的安排，各地區的活動安排，自由與休息時間的安排，與局部的微調。

🍀 五、觀光遊憩遊程的方案細節設計安排

　　1.將每一景點的活動內部小遊程、活動、及活動場地與時間、講解的地

點與內容與時間長短、活動注意事項與準備皆進行設計。

2. 檢核是否有活動的不相容、或與已知的其他活動或團隊有活動衝突。

3. 是否有與限制條件的衝突（活動的內容與場地的限制，或是活動的內容與遊客條件衝突）。

4. 是否有超過風險的活動、進行加強防護措施（有風險在的活動則需要特別的提醒與進行必要的防護加強）。

5. 準備各項活動的準備作業（要以工作、設施項目（準備的分工與要求）來進行檢核表的檢核）。

6. 安排緊急應變措施與資訊（聯絡人、單位電話及必要的自行處理的程序與演練）。

六、可接受改變限度規劃法

規劃一趟令自己或別人滿意的行程前，是需要經由審慎評估和仔細推演的階段。規劃的作業除了蒐集充分的資料與資訊外，在多樣化的選擇機會下，如何在個人能力和預算範圍內，包含時間因素、預算因素、喜好因素、能力因素、經驗因素與同伴因素等，設定滿足的條件並考量可接受的標準，這稱為「可接受改變限度規劃法」(The Limits of Acceptable Change Planning Framework; LAC)，如圖 4-2。

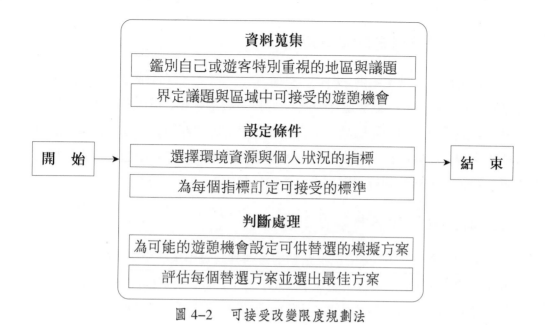

圖 4-2　可接受改變限度規劃法

第六節　教學遊程安排與規劃實例

對於教學式的遊程安排與規劃，在實務上通常包含下列四個主要的步驟：

🍀 一、選定主題與地點

主題與地點的選擇，通常都是依賴過去的資訊、旅遊體驗或教學經驗。在教學主題設定上，應該盡量設計該年齡之學校課程和背景的人文與自然知識。在教學地點的標準上，應先考慮主題的設定為人文還是自然類，再決定教學的領域，如地質、動植物等，並同時考慮交通易達性、往返時間、活動人數、活動場所、入園門票、安全設施等限制。

🍀 二、尋找相關背景資料，編寫初步教案和故事架構

尋找當地相關的文史、地理、生態、地圖等資料，設計一個初步的教案，並編撰一個簡要的故事架構為主軸。

三、踏勘確定路線與活動

踏勘首先需確定踏勘之時間、交通方式、人員、任務分配與設備（相機、地圖、記錄用品或一個旅遊意外險）。踏勘主要的任務，是透過整理拍到的照片、解說摺頁、相關印刷品，詳實對事先設計的路線與活動進行模擬，並寫成文字報告，在踏勘會報中提出供大家進一步確認，若踏勘過後認為該場地不適合，或者無法執行，則須盡快決定替代方案。

四、編寫教案和學習手冊

將初步教案、蒐集到的以及踏勘的資料共同彙整成一份確認的教學方案，並編寫學習手冊，版面設計宜以 A5 大小為主，遣字用詞須符合年紀，例如低年級要有注音等，並請專家核定校稿，如果時間許可還可以進一步委請旅行社安排測試預定進行的遊程安排。

第七節　遊程案例

墾丁三日遊

現就以墾丁地區定點三日遊為案例，說明行程的細節、活動及部分之活動說明。大部分的行程說明都已經過節化，有助於掌握全局。

㈠第一天

1.行　程

⑴臺大校門口（集合及出發）
使用遊覽車，經國道 3 號公路（向南方向）
＊車上活動：放電影
⑵西湖度假村（休息）

使用遊覽車，經國道 1 號公路（向南方向）至大林

＊車上活動：唱卡拉 OK

⑶**大林**（吃中飯）

使用遊覽車，經國道 1 號公路（向南方向）——東西快速道路（82 號公路）（向東方向）——國道 3 號（南二高）（向南方向）至九如——3 號公路（向南方向）轉屏東——臺 24 號公路至山地門（向東）——臺 24 號公路到霧臺

＊車上景點：　1) 九如前的中寮隧道，堊地地形青灰泥岩月世界式的地形

　　　　　　　2) 崎上，24 號公路 7 km 處，熱帶椰林

　　　　　　　3) 臺 24 號公路，山地門的南北大斷層

＊車上活動：放電影

⑷**霧臺鄉三德檢查哨，辦入山證**（臺 24 號公路 28 km）

使用遊覽車，經臺 24 號公路（向東）到霧臺村板岩巷（13 km，山路暈車指數高）

⑸**霧臺村板岩巷卡拉瓦之家及杜巴男民宿**

住宿安排、參觀與聊天

⑹**觀霧樓露天美食廣場**

於空中花園露天餐廳吃晚飯。

⑺**卡拉瓦之家及杜巴男民宿**

自由活動（觀星、打撲克牌、或訪談民宿老闆娘）

2.景點與活動

⑴霧臺村板岩巷

　具有藝術氣息的原住民旅遊區（像峇里島觀光區的雕刻）

⑵霧臺村板岩巷卡拉瓦之家

⑶霧臺村板岩巷卡拉瓦之家（藝術之家）露天咖啡臺觀星

⑷魯凱文物館（建議建立解說系統與賣場）

⑸長老教會（日本神社舊址）

(6)霧臺村板岩巷藝術步道（建議建立解說系統，每一藝術仿製品皆有故事說明）（說故事比賽）

(7)霧臺國小（建議建立解說系統）

(8)觀光登山步道（霧臺村板岩巷至神山部落）（建議建立解說系統）

(9)神山天主教堂（建議建立解說系統）

(10)神山放鴿子（賽鴿車）（建議建立解說系統）

(11)神山日出金光（建議建立解說系統與攝影與繪畫比賽與展覽）

(12)神山長老教會清晨早聚會（建議建立解說系統）

(13)神山陶窯與琉璃（建議建立展示場）

(14)小鬼湖（巴有池，隘寮溪的源頭）

(15)咖啡園舊址（建議建立傳統山地咖啡廣場）

(16)石板烤肉

(17)山豬園

(18)生態步道，現地博物館（生態賣場）

(19)體驗式活動（有教練帶著作高難度活動，如盪鞦韆，石雕、織物、製作咖啡與小米酒、夜間找飛鼠、打獵）

(20)車上景點：九如前的中寮隧道堊地地形青灰泥岩月世界式的地形

(21)車上景點：屏東的熱帶椰林

(22)車上景點：山地門的南北大斷層

(23)車上景點：山地門到霧臺路上的山地經濟作物與樹種，山地部落（臺24號公路 26 km～28 km 三德檢查哨前）

3. 餐　點

(1)早餐：自理

(2)中餐：大林 2,000 元一桌合菜

(3)晚餐：觀霧樓露天美食廣場（在卡拉瓦之家的東南方下坡處約 50 公尺處）

4. 住　宿

⑴卡拉瓦之家（臺 24 號公路 41 公里部落）

⑵杜巴男民宿

5. 採購

⑴現有特色商品，上霧臺沒有大的專業商場，只有在各家戶，或是小餐
廳前放一些小公益品銷售，家前尚稱合理，較不會亂開價，但亦可以
殺價，有時會第一次便降價許多，商業氣息甚少，民風較樸實。貨品
中較特殊的有，山豬牙頸吊飾、小手機帶、小月桃葉編簍、小米乾燥
花、民族風味強的綁帽、小陶串珠飾物、小米酒（在餐廳訂購）。

⑵但無石雕、木雕、繪畫，應可以將有地方性的故事性藝術品作展示，
並給予仿製品或相似品，並包裝後給予故事式的說明單及作者的簽名
（自有品牌，贈加附加價值）。

⑶應帶的設備

㈡第二天

1. 行　程

⑴**卡拉瓦之家及杜巴男民宿**（起床、吃早點，自由活動）

⑵**卡拉瓦之家及杜巴男民宿**（集合及出發）
使用遊覽車，經臺 24 號公路（向西方向）

⑶**賽嘉航空運動公園**（航空活動或自由活動及吃中飯）
使用遊覽車，經臺 24 號公路（向西方向）──臺 1 號公路（向南方向）
至東港──臺 26 號公路（向南方向）

⑷**墾丁仙人掌咖啡民宿**（住宿安排）

2. 景點與活動

⑴**賽嘉航空運動公園**

　1) 飛行傘

　　A. 費用：1,000 元（一教練帶一遊客）。

B. 地點：賽嘉航空運動公園的請飛山頂飛行傘場地。

C. 需時間：約 10 分鐘～30 分鐘（依上升風的狀況而定）。

D. 設備與服裝：一般衣物，要可以助跑的運動服最好；防曬油；會鬆動易掉的物品最好不要帶，眼鏡最好可以綁好，如要帶攝影機或照相機，最好先裝在可封口的袋子中，待飛起後再拿出，降落時收起。

E. 有趣的玩法重點：要仔細體驗飛行傘在天空中滑行自由的飄浮感，欣賞凌空飛騰鳥瞰的美麗地面與山嶺景致，要會體會風吹的自然 SPA，要會與教練聊天，瞭解地上的地物分布與飛行傘的性能、操作與一些飛行傘或當地的相關軼事。

F. 可玩時間：不可無風，尤其是上升氣流，不可下雨。

G. 事前準備：多瞭解飛行傘的特性、原理、材質、飛行的場地，當地的地形與地物，氣候的狀況，要能耐得住快速的上下與旋轉，可以利用雲霄飛車的旋轉先練習一下，並練習只看手旋轉的放暈練習。

H. 注意事項：若受不了旋轉與快速上下則不要作螺旋。旋轉時受不了一定要只看固定的手，便可以減少旋轉的效應。要先預約，但預約後也不一定能飛。

2) 超輕型飛機

A. 費用：1,000 元（一教練帶一遊客）。

B. 地點：賽嘉航空運動公園附近的降落場鄰近的超輕型飛機的起降場。

C. 需時間：約 10 分鐘。

D. 設備與服裝：一般衣物，要可以助跑的運動服最好，防曬油，會鬆動易掉的物品最好不要帶，眼鏡最好可以綁好，如要帶攝影機或照相機，最好先裝在可封口的袋子中，待飛起後再拿出，降落時收起。

E. 有趣的玩法重點：要仔細體驗超輕型飛機在天空中滑行自由的飄

浮感，欣賞凌空飛騰鳥瞰的美麗地面與山嶺景致，要會體會風吹的自然 SPA，要會與教練聊天，瞭解地上的地物分布與超輕型飛機的性能、操作與一些超輕型飛機或當地的相關軼事。

F. 可玩時間：風不可太大，不可下雨。

G. 事前準備：旋轉時受不了一定要只看固定的手，便可以減少旋轉的效應。超輕型飛機的特性、原理、材質、飛行的場地，當地的地形與地物，氣候的狀況，要能耐得住快速的上下與旋轉，可以利用雲霄飛車的旋轉先練習一下，並練習只看手旋轉的放暈練習。

H. 注意事項：若受不了旋轉與快速的上下則不要作螺旋。旋轉時受不了一定要只看固定的手，便可以減少旋轉的效應。要先預約，但預約後也不一定能飛。

⑵**墾丁觀星**

3.餐　點

⑴**早餐：**觀霧樓露天美食廣場

⑵**中餐：**賽嘉航空運動公園飛行傘起飛場吃便當

⑶**晚餐：**墾丁街上自理

4.住　宿

墾丁仙人掌咖啡民宿

5.採　購

墾丁街上的夜市與商店街（有沙灘用品、海濱與熱帶的紀念品、原住民工藝品、蠟塑手雕、人體彩繪、暫時性刺青等，尚有椰子製品與飲料）

㈢第三天

1.行　程

⑴**墾丁仙人掌咖啡民宿**（起床、吃早點）

⑵**墾丁**（自由活動：逛街、水上活動、中飯、整理行李與 Check Out）

⑶**墾丁仙人掌咖啡民宿**（集合出發）

使用遊覽車，經臺 26 號公路（向北方向）至枋寮民間休息站

⑷**枋寮**（休息）

使用遊覽車，經臺 26 號公路（向北方向）至東港（大鵬灣）至高雄市——國道 1 號公路（向北方向）

⑸**新市**（吃晚餐）

使用遊覽車，經國道 1 號公路（向北方向）至臺北

⑹**臺大校門口**（解散）

2.景點與活動

⑴**墾丁水上活動**

　1) 三合一水上活動（浮潛、香蕉船、水上摩托車）

　　A. 費用：500 元。

　　B. 地點：船帆石。

　　C. 需時間：約 3 小時（視多少遊客要等而定）。

　　D. 設備與服裝：內著泳裝，要在店家著潛水衣、潛水鞋、浮潛鏡、穿救生衣、帶大沙灘巾、防水性防曬油。

　　E. 有趣的玩法重點：若會浮在水面，則膽子大者可以享受浮潛無憂無慮的漂浮感，與美麗的潛水珊瑚與熱帶魚的景色，香蕉船則在於快速與翻船的刺激快感，水上摩托車則有自我控制在水上行駛的自由與快速的感覺。

　　F. 可玩時間：風浪不可太大，不可下雨。

　　G. 事前準備：多熟習珊瑚礁、與其魚群、貝類、水中植物的物種與習性，學會游泳（有救生衣時會浮便可）。

　　H. 注意事項：浮潛要先會漂浮與換氣，其他的水上活動亦是在落水時要會浮起來。需要防水的貴重物品最好不要帶，否則會打濕或浸水。照相則最好由他人協助攝取（臺灣少有協助拍照，販售的

活動，故此記錄則較少，應可以加強此服務，可以電子式為之，在選後製作照片或給檔案）。要先預約。

2) 風帆船

　A. 費用：500 元（四人價，可坐六人，兩人可以包船，共 1,800 元）。

　B. 地點：南灣。

　C. 需時間：約 1 小時。

　D. 設備與服裝：內著泳裝（會噴到海水），要穿救生衣、帶大沙灘巾、防水性防曬油。

　E. 有趣的玩法重點：要仔細體驗帆船在水面的滑行與震動及自由的漂浮感，欣賞美麗風帆的漂盪與漲滿風時的曲線，拖出的水線浪花，乘風破浪顛簸的愜意，要會欣賞由外海回顧海岸的難得景致，要會體會海水浪花的自然 SPA，要會與船長聊天，瞭解帆船的性能、操作與一些帆船或當地的相關軼事。

　F. 可玩時間：風浪不可太大，亦不可無風，不可下雨。

　G. 事前準備：多瞭解帆船的類別、性能、操作重點、當地的水文、海象、魚類、海岸地形等。

　H. 注意事項：在落水時要會浮起來。需要防水的貴重物品最好不要帶，否則會打濕或浸水。照相則最好由他人協助攝取（臺灣少有協助拍照，販售的活動，故此記錄則較少，應可以加強此服務，但不強迫，可以電子式為之，在選後製作照片或給檔案）。要先預約。

⑵墾丁逛街

3. 餐　點

⑴早餐：自理

⑵中餐：自理

⑶晚餐：新臺幣 2,000 元一桌（八菜一湯外加水果）

4.住　宿

無

5.採　購

回程在茄苳附近有賣黑金剛（蓮霧）

第 5 章

觀光產業之關連性

　　觀光遊憩相關產業之關連性與產業類別、特性與功能息息相關，其內涵涉及觀光主體（需求）與觀光客體（供給）之旅行媒介實務（觀光媒介）、全球化與在地化之發展與均衡，以及國家政策、產官學互動、知識經濟觀念之導入更是緊密關連。國內觀光產業經營與行銷的多元發展，諸如社區營造與地方意識抬頭、觀光產業生態結構之改變，如異業結盟、垂直與水平整合相關。此外，國際觀光旅遊環境，尤其是中國大陸與亞洲市場變遷，相互牽連。另外，近年興起之觀光虛擬企業，也逐漸在改變觀光客之觀念與價值。

第一節　觀光事業體系

 一、政府公部門

㈠交通部觀光局

　　主管全國觀光事務機關，負責對地方及全國性觀光事業之整體發展，執行規劃輔導管理事宜。其法定職掌如下：

1. 觀光事業之規劃、輔導及推動事項。
2. 國民及外國旅客在國內旅遊活動之輔導事項。
3. 民間投資觀光事業之輔導及獎勵事項。
4. 觀光旅館、旅行業及導遊人員證照之核發與管理事項。
5. 觀光從業人員之培育、訓練、督導及考核事項。
6. 天然及文化觀光資源之調查與規劃事項。
7. 觀光地區名勝、古蹟之維護，及風景特定區之開發、管理事項。
8. 觀光旅館設備標準之審核事項。
9. 地方觀光事業及觀光社團之輔導，與觀光環境之督促改進事項。
10. 國際觀光組織及國際觀光合作計畫之聯繫與推動事項。
11. 觀光市場之調查及研究事項。
12. 國內外觀光宣傳事項。
13. 其他有關觀光事項。

㈡內政部營建署

　　主管全國之國家公園,主要工作內容為我國重要及珍貴環境資源之保育、觀光之利用、學術之研究與教育等四大任務。

㈢行政院農業委員會

　　主管全國休閒農業（包括農林漁牧）之發展與輔導。

㈣教育部

　　主管具有教育性質之觀光休閒與運動產業，如高爾夫球場、育樂設施場等等。

二、國內財團與社團法人組織

　　國內有關觀光之財團與社團法人組織，近年來隨著觀光休閒產業之興起與產業性質之劃分，從全國性、區域性到社區性組織，從學術性到實務性組織、從營利性到非營利性組織，如雨後春筍大量出現，實在難以估算數目，僅就全國性觀光組織簡單介紹如下：

㈠財團法人臺灣觀光協會 (Taiwan Visitors Association)

　　成立於 1956 年，其主要任務為：
　　1.在觀光事業方面為政府與民間溝通橋樑。
　　2.從事促進觀光事業發展之各項國際宣傳推廣工作。
　　3.研議發展觀光事業有關方案建議政府參採。

㈡中華民國觀光導遊協會 (Tourist Guides Association of R.O.C.)

　　主要為協助國內導遊發展導遊事業，如導遊實務訓練、研修旅遊活動、推介導遊工作、參與勞資協調、增進會員福利、協助申辦導遊人員執業證及帶團服務證之驗發。

㈢中華民國觀光領隊協會 (Association of Tour Managers, R.O.C.)

以促進旅行業出國觀光領隊之合作聯繫、砥礪品德及增進專業知識、提高服務品質，配合國家政策發展觀光事業及促進國際交流為宗旨。

㈣中華民國旅行業品質保障協會 (Travel Quality Assurance Association of R.O.C.)

成立宗旨在提高旅遊品質，保障旅遊消費者權益。其任務為協助會員增進所屬旅遊工作人員之專業知能、協助推廣旅遊活動、提供有關旅遊之資訊服務、對於研究發展觀光事業者之獎助，以及管理及運用會員提繳之旅遊品質保障金。對於旅遊消費者因會員依法執行業務，違反旅遊契約所致損害或所生欠款，就所管保障金依規定予以代償。

㈤中華民國旅行業經理人協會 (Certified Travel Councilor Association of R.O.C.)

成立於 1992 年，主要宗旨為樹立旅行業經理人權威、互助創業、服務社會，並協調旅行業同業關係及旅行業經理人業務交流，提升旅遊品質，增進社會共同利益。

㈥中華民國國際會議推展協會(Taiwan Convention Association)

成立於 1991 年，宗旨為協調統合國內會議相關行業，形成會議產業，增進業界之專業水準，提升我國國際會議之世界地位。

㈦中華民國國民旅遊領團解說員協會 (Association of National Tour Escort, R.O.C.)

成立於 2000 年，宗旨為砥礪同業品德、促進同業合作，提高同業服務素養，增進同業知識技術，謀求同業福利，配合國家政策，發展觀光產業，提升全國國民旅遊品質。

㈧中華民國旅行商業同業公會全國聯合會 (Travel Agent Association of R.O.C.)

成立於 2001 年，由臺北市、高雄市及臺灣省聯合會共同籌組而成，其宗旨主要為推廣國內外旅遊、發展兩岸觀光及各項交流活動、促進觀光產業經濟、提升旅遊品質、保障消費者權益、協調、整合同業關係、增進共同利益。

三、各縣市旅行商業同業公會

臺北市、高雄市及全省各縣市公會至 2002 年 6 月止共計有十六個縣市公會。主要成立宗旨與任務為協助各地區旅行同業相關事務及觀光局指定輔導推廣之法令政策等事宜。主要包括臺北市、臺北縣、桃園縣、新竹市、臺中市、臺中縣、彰化縣、雲林縣、嘉義市、嘉義縣、臺南市、高雄市、臺灣省旅行商業同業公會。

四、國際性觀光旅遊組織

國際性觀光旅遊組織，因設立目的不同，功能不同，大小規模差異很大，所以組織眾多，比較活躍且較常舉辦活動者如下：

1. 世界觀光組織 (World Tourism Organization; WTO)。
2. 國際航空運輸協會 (International Air Transport Association; IATA)。
3. 國際民航組織 (International Civil Aviation Organization; ICAO)。
4. 亞太旅行協會 (Pacific Asia Travel Association; PATA)。
5. 旅遊暨觀光研究協會 (The Travel and Tourism Research Association; TTRA)。
6. 美洲旅行業協會 (American Society of Travel Agents; ASTA)。
7. 國際會議協會 (International Congress and Convention Association; ICCA)。
8. 國際會議與觀光局協會 (International Association of Convention and Visitor Bureau; IACVB)。

9. 亞洲會議暨旅遊局協會 (Asia Association of Convention and Visitors Bureau; AACVB)。

10. 東亞觀光協會 (East Asia Travel and Association; EATA)。

11. 拉丁美洲觀光組織聯盟 (Confederation de Organizationes Turisticas de la Americal Latina; COTAL)。

12. 美國旅遊業協會 (United States Tour Operators Association; USTOA)。

13. 國際郵輪協會 (Cruise Lines International Association; CLIA)。

14. 國際旅館協會 (International Hotel Association; IHA)。

15. 國際官方觀光組織聯合會 (International Union of Official Travel Organization; IUOTO)。

16. 世界旅行業組織聯合會 (Universal Federation of Travel Agents Association; UFTAA)。

17. 世界旅行業協會 (World Association of Travel Agencies; WATA)。

18. 美國汽車旅行協會 (American Automobile Association; AAA)。

19. 美國旅行社協會 (American Society of Travel Agents; ASTA)。

20. 美國航空運務協會 (Air Transport Association, USA; ATA)。

21. 航空運務協會 (Air Traffic Conference; ATC)。

22. 美國旅行推展業者協會 (Creative Tour Operators of America; CTOA)。

23. 美國旅行業組織協會 (National Association of Travel Organization; USA, NATO)。

24. 美國旅遊協會 (Travel Industry Association of America; TIA)。

25. 歐洲旅行業委員會 (European Travel Commission; ETC)。

26. 歐洲汽車旅館聯合會 (European Motel Federation; EMF)。

27. 亞太航空協會 (Association of Asia Pacific Airlines; AAPA，其前身為東方地區航空協會 Orient Airlines Association, OAA)。

28. 日本國際觀光振興會 (Japan National Tourist Organization; JNTO)。

29. 國際觀光領隊協會 (International Association of Tour Managers LTD.; IATM)。

第二節　旅遊產品之市場行銷

 旅遊產品之包裝行銷

㈠整體行銷之定義與觀念

1.行銷之定義

供給與需求雙方透過研究、分析、預測、產品、價格、推廣、通路等各種交換程序，引導滿足人類的需要與欲望之各種活動。

2.傳統整體行銷之觀念

以消費之需求與欲望為導向的經營理念，來滿足顧客的需要，進而達成組織之目標。

3.整合行銷傳播之觀念

透過資訊傳播，創造產品、服務、公司在消費者心中之形象，建立兩者良好且長久之關係。

㈡旅遊產品之行銷導向

旅遊產品之行銷導向，以時展間發順序，大致可分為下列幾個階段：

1.產品導向。

2.銷售導向。

3.市場導向。

4.社會導向。

而旅遊產品之整合行銷之概念有七項：

1.口徑一致的行銷傳播。

2.使用所有的接觸工具。

3.消費導向的行銷過程。

4.達到綜合性之效益。

5.影響消費者之行為。

6.建立維持長久之關係。

7.置入式行銷（陳墀吉，2005）。

㈢旅遊產品之行銷 (4P) 內涵

1.產　品 (Product)

又分為四個主要內涵：

⑴分類：包括住宿、餐飲、產品、活動、門票等。

⑵品牌之建立。

⑶包裝。

⑷產品生命週期。

2.定　價 (Price)

又分為三個主要項目：

⑴定價方法：成本定價、需求定價、競爭定價。

⑵定價策略：整數零數法、系列價格法、推廣價格法。

⑶定價折扣：現金折扣、數量折扣、季節折扣。

3.通　路 (Path)

主要有三個分項：

⑴通路之型式：直銷、零售、批發、代理、團購。

⑵通路之數目：全面通路、獨家通路、選擇通路。

⑶通路之責任與條件。

4.推　廣 (Promotion)

下分四個考量：

⑴人員推廣、非人員推廣。

(2)推廣工具：折價券、贈送品、表演、展示。

(3)廣告媒體：媒體、戶外、分類、特賣廣告。

(4)口碑名聲。

㈣由 4P 到 4C

4C 有四個面向：

1. 消費者 (Consumer)：考量消費者的真正需求。

2. 成本 (Cost)：考量消費者所願意花費的價格範圍。

3. 便利 (Convenience)：提供遊客更便利的產品購買方式。

4. 傳播 (Communication)：運用任何可接觸消費者的傳播管道與其溝通。

㈤由 4P 到 4V

4V 是由下面四相所組成：

1. 變通性 (Versatility)：能順應時代的潮流進行改變。

2. 價值觀 (Value)：以消費者本身的價值觀為考量。

3. 多變性 (Variation)：能不時提供多變性的產品與服務。

4. 共鳴感 (Vibration)：引發消費者對於產品的共鳴感與認同感。

㈥旅遊產品整合行銷之方法

在旅遊行程包裝行銷方面，科特勒 (P. Kotler, 1997) 則認為所謂推廣組合 (Promotion Mix) 即是行銷溝通組合 (Marketing Communication Mix)，乃產業用以告知、說服或提醒目標消費者的溝通行為。包含下列六種主要方式：

1. 廣　告

由特定的贊助者以付費的方式，藉各種傳播媒體將其觀念、產品或服務，以非人身的表達方式，從事促銷的活動。

2. 直效行銷

使用郵寄、電話、傳真、電子郵件，以及其他非人身接觸的工具，直接

與消費者和潛在消費者溝通，並加以勸誘或請求獲得直接的回應。

3.銷售促進

提供各種短期誘因，以鼓勵購買或銷售產品、服務。

4.公共關係

設計各種不同的計畫，以改進、維護或保護產業、產品的形象。

5.人員推銷

由銷售人員實際向一個或一個以上的潛在購買者互動、作產品說明，以期達成銷售的目的、推薦產品、解答質疑及取得訂單。

6.事件行銷 (Event Marketing)

事件行銷又可稱為活動行銷，藉由舉辦活動製造話題的方式，吸引媒體與民眾的注意，進而達到提升形象與知名度之目的。其優點在於能吸引匯集數量較多的人潮，而參與者對活動的涉入感也較高，較容易達成雙向溝通的目的。如：民俗節慶活動、展售會、嘉年華會、休閒農業體驗活動（李奇樺、陳墀吉，2003）。

第三節　觀光支援活動之連結

觀光支援活動主要為：觀光提供、特殊活動設計與觀光資源整合。所連結之核心傳統產業為：旅運、旅館、餐飲、採購、表演五類。若從觀光產業供需及媒介之角度來看，可區分為兩大類連結：觀光供需產業面的關連，以及觀光供需媒介面的關連。

🍀 一、旅運業之連結

旅運可分為：一般交通工具、觀光交通工具、特殊交通工具，細分如下：

㈠航空旅遊

1. 航空組成：包括航空公司、航空客運、航空貨運及航空業務服務等。
2. 航權：共有八種航權：
 (1)第一航權：航空公司有權飛越一國之領空而達另一國家。
 (2)第二航權：航空公司有權降落另一個國家作技術上的短暫停留（加油、保養），但不搭載或下卸乘客或貨物。
 (3)第三航權：甲國國籍的航空公司有權在乙國下卸從甲國載來的乘客或貨物。
 (4)第四航權：甲國國籍的航空公司有權在乙國裝載乘客或貨物返回甲國。
 (5)第五航權：甲國國籍的航空公司有權在乙國裝載乘客或貨物飛往丙國，只要該飛行的起點或終點為甲國。
 (6)第六航權：甲國國籍的航空公司有權裝載乘客或貨物通過甲國的關口 (Gateway)；然後飛往他國，此飛行在甲國既非起點亦非最終目的地。
 (7)第七航權：甲國國籍的航空公司有權經營在甲國以外的其它兩國之間運送旅客或貨物。
 (8)第八航權：甲國國籍的航空公司有權在同一外國的任何兩地之間運送旅客或貨物。
3. 航空旅遊組織型態：可分為業務部門、票務部門、訂位部門、客運部門、貨運部門、航務部門、機務部門、管理部門。
4. 國際航空公司：處理國際之間的航空產業業務。
5. 電腦訂位系統（Computer Reservation Systems，簡稱 CRS）：常見的電腦訂位系統有阿瑪迪斯 (AMADEUS)、阿巴克斯 (ABACUS)、伽利略 (GALILEO) 等，這些系統除了主要飛航事項外，尚提供旅遊資訊、訂房資訊、租車資訊、娛樂資訊與其他相關功能。
6. 行李託運服務。
7. 搭乘飛機須知。

㈡鐵路旅遊

隨著公路汽車與航空業之興起,「觀光效益」、「安全」、「舒適」與「速度」等因素成為鐵路旅遊的重要要素。火車旅遊的種類舉例如下:

1. 國際鐵路旅遊發展, 例如歐洲之旅遊列車、英法之間的海底列車等。
2. 地域性鐵路懷古風情, 例如集集線、內灣線。
3. 國內環島鐵路, 例如臺鐵推出之觀光列車。

㈢巴士旅遊

1. 遊覽車及其相關產業。
2. 休閒公車、主題公車等。

㈣郵輪旅遊

1. 大型郵輪, 例如從鐵達尼到瑪麗皇后 2 號。
2. 環遊世界之固定郵輪旅遊航線。
3. 輪船的型態: 例如遊輪、觀光渡輪、河川遊艇、水翼船等。

㈤其他旅運方式

1. 廂型休旅車 (R.V. Jeep): 美國非常流行此種遊憩車, 亦有稱為露營車。
2. 租賃汽車: 租車業在先進國家一向是觀光交通運輸中不可或缺之重要一環, 尤其對自助旅行者是為必備之行業。至 1980 年止, 估計全美約有 30,000 家汽車租賃公司, 其中大部份是以連鎖型態經營, 分佈地點大都位在交通運輸之樞紐或接駁處, 如機場、車站等、港口等。
3. 摩托車。
4. 熱氣球。
5. 人力交通: 例如腳踏車、協力車等。
6. 獸力交通: 例如馬、驢、駱駝等。

二、旅館業之連結

旅館最簡單之定義為「一處為公眾提供住宿、餐飲及相關服務之建築物或設施」。其基本要素有五項：

1. 提供住宿及餐飲。
2. 提供其他遊課需求之服務。
3. 必須具有法律上之權利與義務。
4. 具有家庭性的設備與機能。
5. 為一種營利性之事業。

至於旅館之由來與分類，則說明如下。

(一)旅館的由來

國外早在四千多年前的巴比倫時代，因為宗教活動，在聖殿附近出現了客棧的雛形，此為旅館之先驅。古羅馬時代已具旅館設施之出現。具有現代旅館設施與服務之出現，則在一八五零年代的法國巴黎，以 Grand Hotel 建成為始，到了十八世紀，開始擴展至全歐洲各國及美國，引發世界性旅館業之興起。

(二)旅館的類型

國內官方之旅館分類有三種：國際觀光旅館、觀光旅館、一般旅館，另有不同主管機構之旅館，例如青年旅館、農委會的民宿、勞工會館、教師會館及國防部之國軍英雄館等。

一般常見的旅館如下：

1. 商務旅館 (Commercial Hotel)：以暫時或短期居留的旅客為經營對象，位置常座落於都市或商業中心。
2. 休閒旅館 (Resort Hotel)：以休閒遊憩為目的的遊客是此類型旅館的經營對象，其與遊憩娛樂相結合，頗能迎合現今社會大眾需求。
3. 汽車旅館 (Motel)：以開車旅行者為經營對象，遊客以自用車為交通工具，在自助觀光活動旅行盛行的現代是相當常見的。

4. 公寓式旅館 (Residential Hotel)：以長期停留的顧客為經營對象，此類旅館數目不多，現階段有與短期出租公寓及老人休閒旅館結合的趨勢。

5. 機場旅館 (Airport Hotel)：鄰近機場附近，以商務旅客為對象，或因班機延誤、取消滯留之暫住旅客。

6. 其他旅館：名詞眾多，例如宗教主題的香客大樓、會館、學舍、農莊、山莊、國民旅社、度假中心等。

㈢連鎖旅館

如同連鎖店一般，將其旅館設立於全球各地，如世界知名的希爾頓大飯店、假日大飯店 (Holiday Inn) 等。

㈣分時渡假 (Time Share)

可滿足休閒旅遊需求，又避免物價波動，由法國人發展出來的的一種制度。他們採預付房假及清潔費，來共同分享一個渡假房間的模式，除了每年可以使用，又可免去管理的麻煩。

㈤旅館的計價方式

1. 歐式計價方式 (EP——European Plan)：只有房租費用，客人可自由選擇任何餐廳進食，若在旅館用餐則膳費可以記在客人的帳戶上。該估價之方式，一般普通存在於東南亞地區。

2. 美式計價方式 (AP——American Plan)：亦即所謂的「Full Board」或「Full Pension」，包括早、午、晚餐三餐。美式計價方式所提供之餐食，通常是套餐，菜單固定沒有另外加錢是不能改變的。在歐洲的旅館所提供之套餐，通常不包括飲料在內，飲料均需另外付費。

3. 修正的美式計價方式 (MAP——Modified American Plan)：含早、晚餐（兩餐）。方便客人在外遊覽或繼續其他活動，毋須趕回旅館吃午餐。該估價之方式，以較高品質及價位之產品為普遍。

4. 半寄宿 (Semi-Pension or Half Pension)：包括早、午餐或早、晚餐，與

MAP 類似，有些旅館經營者認為是同樣的。此估價情況，類同上項。

5. 歐陸式計價方式 (Continental Plan)：包括早餐和房間，亦可以稱為床和早餐（Bed and Breakfast，通稱為 B & B）。此為市場上最普通的方式，不論是東北亞、大陸或歐美、紐澳等地區均是。

三、餐飲業之連結

餐飲可分為一般飲食、風味飲食、特色飲食，細分如下：

(一)餐飲服務組成

餐飲服務組成可分成兩類：

1. 一般事業單位的餐飲服務組成，例如公司團膳。
2. 觀光關聯產業的餐飲服務組成，例如一般飯店。

(二)餐廳類型

1. 特色餐廳：擁有特色主題與經營都巧思所設計之餐廳，例如個性化餐廳、主題式餐廳。
2. 複合餐廳：同時具有多重功能，或提供多種商品及服務之餐廳，例如結合書店、藝廊、古董的餐廳。
3. 連鎖餐廳：可分為經營分店及附屬於相關行業之部分空間內，例如在旅館內、遊樂區內、百貨公司內的餐廳、麥當勞、三商巧福等。

(三)餐廳服務經營方式

1. 餐桌點菜：由服務人員親自到餐桌旁為顧客點餐。
2. 櫃檯選買：顧客親自到櫃臺點餐或選擇想要購買之餐點。
3. 自助式：顧客可以自由之方式的挑選餐飲食物，例如歐式自助餐。

(四)外帶餐飲服務

提供顧客快速、方便的購買餐點，例如速食餐飲店外帶、麥當勞「得來速」。

㈤團體旅遊常見之餐飲安排

1. 旅館餐飲。
2. 宴會餐飲。
3. 娛樂場所餐飲。
4. 秀 (Show) 場餐飲。
5. 交通運輸餐飲。例如機場、機上餐飲、火車餐飲、休息站餐飲、船上餐飲。

🍀 四、採購業之連結

一般採購可分為：觀光採購、主題採購、商業採購、國家採購。在此僅就觀光採購關連的項目說明如下：

㈠採購場所

1. 機場、機上免稅店採購。
2. 大賣場 (Shopping Mal)、百貨公司採購。
3. 商店街採購。
4. 傳統市場採購。
5. 跳蚤市場採購。

㈡旅行業安排之採購

1. 土產店採購。
2. 免稅店採購。
3. 休息站採購。
4. 工廠採購。
5. 農場採購。
6. 餐廳採購。
7. 車上採購。

㈢出國旅遊採購

從當地的特產品、國際名品商品，到個人收藏品，可說是應有儘有。

㈣國民旅遊的採購

包括土產、加工品、特產品、手工藝品等等。

㈤外國人士來臺採購

與中華文化相關產品，例如書畫、刺繡等，或與臺灣本土性有關之商品，例如原住民飾品、手工藝品。

㈥觀光採購須知

1.退稅。

2.退換保證。

3.禁止攜帶入境商品。

4.煙酒限量。

㈦觀光採購付費方式

1.現金。

2.信用卡。

3.旅行支票。

五、表演業之連結

一般觀光表演可分為地區性表演、代表性表演、國際性表演等。

㈠觀光表演之類型

1.音樂會。

2.拉斯維加式大型表演：例如白老虎魔術秀、金銀島超越極限空間特技

秀、威尼斯的東歐踢踏舞。

3. 小型說唱會。

4. 民俗歌舞表演。

5. 民間奇人異俗表演。

6. 動物表演：例如剪羊毛、猴子把戲表演。

7. 海洋世界海豚表演。

8. 情色表演：例如 Table Dancing、成人秀、綜合秀表演。

9. 人妖秀、反串秀表演。

10. 街頭表演：例如街頭藝人表演、藝術家作品展示表演。

11. 互動式表演：例如魔術、遊戲表演。

12. 運動表演：例如奧運、Boxing、相撲、NBA、棒球、足球、賽車表演。

13. 血腥表演：例如鬥牛、殺蛇表演。

14. 節慶活動：又可依性質分為嘉年華表演活動及事件型活動 (Festival and Events)，例如在國內外較著名之節慶活動有：

　(1)國內：全國性活動，例如元宵燈會、端午划龍舟等，還有觀光局推動之 12 個節慶。地方性節慶，例如鹽水蜂炮、北部之放水燈、南部之燒王船。原住民慶典，例如豐年祭典、賽夏族的矮靈祭、布農族的射耳祭等。

　(2)國外：例如奔牛節、北海道雪祭、巴西森巴嘉年華會。

(二)不同付費方式之觀光表演

若以付費方式劃分，一般可將觀賞表演劃分為：

1. 免費表演：例如迎賓歌舞、賣店、服裝秀。

2. 全包表演：例如遊樂園內、船上表演、餐廳表演、自選行程 (Option)。

第四節　觀光供需產業面的關連

觀光的需求面關連來自國際旅遊，包括出國觀光與來臺觀光，以及國民

旅遊三者之互動關係，近年來出國觀光與國民旅遊成長快速，但來臺觀光受自然災害與人為因素影響，卻逐年萎縮，有鑑於此，政府相關部門提出了一連串之政策，冀望可形成需求面之改變。

一、國際旅遊之連結

政府自遷移來臺，直到七〇年代才積極發展推動觀光事業，尤其民國68年開放國人出國觀光，才正式成為觀光出口國，且隨著經濟快速成長，國民所得提高，出國人數歷年來均呈現相當高的成長率，到了民國92年，出國人數成長到約800萬人次。不僅增加國人世界觀與視野，也將我國在經濟、政治、社會各方面的進展藉由出國觀光宣導至世界各地。

而來臺觀光客，一直都以日本為最主要客源國，除了地緣因素外，商務和歷史背景淵源亦有相當大的關係；美國旅客居次，而華僑旅客自民國72年以來因為大陸在當時逐步開放觀光市場，因此除了民國75、82、83三年呈現正成長外，其餘均為負成長，至民國92年只剩下約200多萬人次，近年又逐漸增加中。

二、國內旅遊之連結

國民旅遊則在經濟帶動下，遊樂區無論質與量有所改善之外，每年均有快速的成長。為瞭解臺灣地區國內旅遊之特性、時機、動向與消費型態等基本資料，以提供規劃觀光遊憩地區、興建改善旅遊設施、輔導國民從事有益身心的旅遊活動、提高國民旅遊品質，及改善旅遊環境等施政參考，觀光局亦定期辦理「國人國內旅遊狀況調查」報告。根據以往針對國民旅遊所作的統計調查分析：

1. 遊客特性方面：以15～34歲之學生、教師及一般在職人員為主，老年人口有日益增加的趨勢。停留天數以當日往返居多，停留一夜次之。旅遊性質以純粹觀光旅遊為主、探親旅遊次之。旅遊時期集中在2、7月，以星期例假日為主。交通工具以自用運輸工具為主；利用大眾運輸工具的比例較低。

2.旅遊方式方面：以家庭旅遊為主，結伴旅遊次之。多住宿於旅館、親友家、招待所或活動中心。旅遊費用則以交通費及餐飲費用最高，住宿費及遊樂區門票費用亦有調漲趨勢。

3.活動偏好方面：大多喜歡可休息、打發時間的地方，如：休閒農場、公園、遊樂場、瀑布溪谷等。

隨著周休二日政策的實施，政府相關政策的鼓勵及配合，民間投資休閒觀光遊樂業的意願提高，許多重大的投資案均積極開展，未來國民旅遊的市場將更開闊。

三、國民旅遊、來臺旅遊、出國旅遊業務之連結

國民旅遊、來臺旅遊、出國旅遊三者之業務、市場、客源、旅遊品質與成本控制、旅遊時間、語言、金融匯率、購物、隨團服務人員工作等業務範圍與性質均有明顯差異，見表 5-1 之比較：

表 5-1　國民旅遊、來臺旅遊、出國旅遊業務之比較

型態＼項目	國民旅遊業務	來臺旅客旅遊業務	國人出國旅遊業務
業務範圍	招攬團、委辦團、散客訂車、訂房、訂餐、訂交通及門票等	外籍人士至臺的委辦團、散客安排交通接送、膳宿等接待事宜	出國人士招攬團，自助旅行者代理預訂交通、訂房、訂餐
市場範圍	國內人口均可成行無限制	需與國外旅行社洽談合作	出境人士資格、身分有限制
市場開發	容易打入市場	不易打入市場	不易打入市場
客源掌控	較易掌握	不易掌控，變數多	較難掌控
成本控制	面臨削價競爭	不易掌控,削價競爭多	較難掌控,削價競爭多
旅遊時間	短、彈性大	較短	較長
語言障礙	無	語言能力要求高	語言能力需要求
金融匯率	不需考慮	要考慮	要常考慮
購物壓力	較無	較有或視行程而定	較有或視行程而定
隨團服務人員工作	不須執照、擔負領團解說及車上團康育樂工作	需導遊執照、依行程接待與解說、較單純、語言能力強	需領隊執照、隨行程內容得身兼數職或另派導遊協助，語言能力佳

第五節　觀光供需媒介面的關連

　　觀光產業需藉由供需媒介來連結，而供需媒介從早年受到大眾傳媒所影響，近年來小眾傳媒興起，媒介之管道多元化，加上科技、資訊之快速發展，連結疆界雖未必完全打破，但也日益縮小，雖未幅遠無界，但也天崖比鄰，對觀光供需之影響逐漸擴大，做為現代觀光人不能忽略。

一、觀光專業系統

(一)觀光專業系統之導入

　　由於觀光產業之分化，涉及層面廣泛，而且各自擁有專業知識，形成觀光業者間專長之差異與隔閡，甚至彼此無法關連，例如旅遊業者無法經營餐飲業，餐飲業者不懂休閒產業，觀光產業經營管理者與規劃設計師，彼此不懂對方之知識專長與語言，加上，觀光產業界常有「所有權」與「經營權」與「管理權」是分離的，所以有所謂的「統包」與「分包」，或「大包」與「小包」的制度，例如一間大型國際觀光飯店，可以把「住宿」部門委託專業公司經營，專業公司再把「住宿」的「房務」工作分包出去，「房務」業者，再把「衛浴清潔」業務分包出去，「衛浴清潔」公司可能再把「布巾」清潔分包出去。因而形成眾多之專業者。營運軟體也是如此，專業的規劃公司、專業的管理公司、專業的行銷公司、公關公司、電腦資訊、會計財務、法律諮詢等在現代化的觀光產業體系中，不但日益重要，且居核心地位。

(二)觀光網際網路的發達

　　依資策會最新統計,臺灣地區上網人口截至九十年六月止已逾七百萬人，普及率達 32%，利用網際網路搜尋各項資訊，已成為國人重要取得訊息管道之一。這種網路革命的影響力也捲及旅遊業，因為旅遊業所提供的服務基本上就是「資訊的流通與處理」，所以旅遊業和網路結合運用上所牽涉到的絕大

部分是「資訊流通」的問題。而最佳的佐證便是以發展旅遊電子商務或提供旅遊資訊相關內容為主的各種類型的網站紛紛成立，成為網際網路上最快速擴張的行業別之一。

㈢旅遊之相關網路資訊業

以近兩年臺灣的旅遊網站發展趨勢，參考較具規模的旅遊網站，可分類如下：

1. 電子商務導向型的旅遊網站。
 ⑴旅遊業者的網站。
 ⑵網路科技公司成立的旅遊網站。
 ⑶入口網站的旅遊頻道。
 ⑷集團合資成立的旅遊網站。
2. 內容供應型網站 (Content 網站，又稱 ICP，Internet Content Provider)。
 ⑴媒體轉型的旅遊網站。
 ⑵以旅遊內容出發的旅遊網站 (ICP)。
3. 社群式旅遊網站：以旅遊同好所共同組織的網站。

㈣觀光之 3G 網路資訊

推動國內行動上網市場發展，首先由經濟部無線通訊推動小組規畫以行動數位商圈的方式，帶動國人利用手機上網查詢習慣，同時也可帶動觀光產業數位內容的發展，同時透過數位商圈的發展，也可讓不同電信業者建立共同的上網平臺，藉此在 3G 時代帶動國內行動商務發展。經濟部主導的數位商圈逐漸成形，經濟部計畫先以臺北市的主要商圈作為範例，整合商圈內的餐飲、各類店家介紹、交通電子地圖、停車場位置、折扣活動、小額付款等各項內容休閒購物服務，透過手機上網瀏覽的方式，打造行動上網市場規模，未來若在臺北商圈示範成功，也會擴及至全省其他城市，目前 GPRS 則為市場的教育期，未來透過 3G 的傳輸方式，將可快速帶動國內行動上網的市場。同時未來業者也可透過這項管道，進行個人化的行銷通路。

🍀 二、電子商務應用之連結

電子商務 (Electronic Commerce) 是指：「利用 Internet 所進行的商業活動，包括商品交易、廣告、服務、資訊提供、金融匯兌、市場情報、與育樂節目販售等。」可分為二大類：一是俗稱的「B2B」主要是指企業間的連結運作，如電子訂單採購、投標下單、客戶服務、技術支援等。另一是「B2C」是指企業透過網路對消費者所提供的商品或服務連結，包括線上購物、證券下單、線上資料庫等。一般電子商務主要特性如下：

㈠旅遊產業對電子商務的需求

透過電子商務來達成下面的目標：

1. 完整的後臺支援系統，減少人力成本：簡單的商品上架系統、價格管理系統、訂單查詢系統等，可節省人工重複輸入與體系成員資源的重複投資，將有助於人力成本的降低。
2. 降低推廣行銷成本與資訊流成本：傳統旅遊業者多透過電話、傳真、平面媒體與消費者溝通，成本高。透過電子商務，可利用網路做直效行銷，對顧客服務、品牌形象、忠誠度的培養都有很大的幫助，且成本低。
3. 彈性運用價格策略與顧客關係管理、增加營業收入：電子商務彈性而即時的定價系統，與顧客資料分析報表，可協助旅遊業者做好顧客關係管理，以增加營業收入。
4. 降低庫存成本：電子商務可提供最及時、最快速的訂單反應系統，縮短訊息傳遞時間，將可有效降低商品庫存安全量，並可透過彈性的價格運用，將庫存出清。

㈡透過電子商務強化核心競爭力

透過以下各點電子商務特性將可達到強化旅行業核心競爭力之功效：

1. 全球化市場：透過 WWW 機制及網路通訊技術，可以迅速且容易地擴

大市場通路及供應鏈到涵蓋全世界的上下游潛在客戶與供應商。

2. 虛擬化組織：透過伺服器、網路通訊及工作流程機制，可以建立並運作虛擬公司、虛擬商場或虛擬價值鏈等。

3. 低障礙環境：透過方便的網路應用技術及較低的網站建置成本，可使中小企業與大企業具有相近的市場進入能力。

4. 24 小時營運：透過 WWW 伺服器的無休運作，可以減少時間及空間因素的影響，而提供幾近每週七天、每天 24 小時的全年性、全時性服務。

5. 快速有效回應：具線上即時處理及回應、過程及進度查詢、問題詢答等功能，可以縮短整體商業交易的作業流程及時間。

6. 競爭性價格：透過銷售通路的縮短、營運成本的降低或經濟規模的達成，銷售者可以提供較具競爭性的價格給客戶。另一方面，購買者可以透過產品的搜尋及比價，選取最吸引人的價格及銷售者。

7. 安全性交易：透過資料 SSL 加密法、數位簽章等安全防護技術及數位憑證認證機構服務體制等，可促使交易的安全性較有保障。

8. 多媒體資訊：透過多媒體技術，可使商品型錄、電子商品、及交易資訊等其有更豐富的內容及展現格式。

9. 個人化需求：可根據使用的偏好檔案或訂製規格，產生符合或滿足使用去個人化需求的資訊、產品及服務等。

㈢架設網站應備之基本條件

1. 硬體方面，可依公司設立的網站規模調整其容量速度等需求：
 ⑴資料庫伺服器。
 ⑵網頁伺服器。
 ⑶頻寬設置。

2. 人力資源方面：
 ⑴旅遊產品操作及行程研發人員。
 ⑵網頁程式設計人員。

(3)資料庫程式設計人員。

(4)網站管理人員。

(5)網路行銷人員。

㈣旅遊網站之經營方式

1. 直接與入口網站合作經營。

2. 採策略聯盟方式與各大網站合作。

3. 附設於大型旅遊網站下，代銷其旅遊產品。

4. 於各大入口網站刊登促銷廣告。

三、電腦系統之使用之資訊連結

電腦系統可大量使用於之觀光資訊連結，例如電腦應用於地理資訊系統 (GIS)、道路導航系統 (GPS)、航空訂位系統、餐旅資訊系統等。

㈠電腦化之目標

1. 減少業務、人力、及事務之成本，節省投資，以降低成本，增加利潤。

2. 加速業務處理過程，以縮短時間，提高工作效率。

3. 減少人工手抄重覆作業的疏忽與錯誤，將疏失降至最低點。

4. 加速對客戶服務效率，並提升服務品質。

5. 掌握內部資訊，以電腦化提升員工素質。

6. 掌握客戶資料，強化客戶對公司之向心力。

7. 幫助主管快速了解公司各項資訊，以供決策者參考。

8. 協助財務預算，控制成本，節省大量營運成本，提高營業收入。

9. 公司間連線網路，節省往返人力，提高效率。

10. 提高客戶信心及公司知名度，建立專業形象。

㈡電腦化之效益分析

1. 有形效益：

　　⑴完整掌握經營動態，及團體報名情形，團體或個人件之辦件進度加速帳款回收。

　　⑵將會計及各項應收憑證納入電腦作業，各項成本以電腦統計及分析，除可隨時取得財務報表外，並可預估年終盈餘及稅負，預為考慮，合法節省稅捐。

　　⑶改善淡旺季人力調度問題。

2.無形效益：

　　⑴提供客戶迅速完整的服務，強化客戶滿意度，使營運管理更完善。

　　⑵電腦化作業成功可有助於塑立高品質之品牌，提高公司之形象。

　　⑶可確實掌控資訊，防止弊端。

第6章

旅行社經營管理

第一節　旅行業的定義、營運範圍與特性

一、旅行業的定義

旅行業指經中央主管機關核准，為旅客設計安排旅程、食宿、領隊人員、導遊人員、代購代售交通客票、代辦出國簽證手續等有關服務而收取報酬之營利事業。其業務範圍如下：

1. 接受委託代售海、陸、空運輸事業之客票或代旅客購買客票。
2. 接受旅客委託代辦出、入國境及簽證手續。
3. 招攬或接待觀光旅客，並安排旅遊、食宿及交通。
4. 設計旅程、安排導遊人員或領隊人員。
5. 提供旅遊諮詢服務。
6. 其他經中央主管機關核定與國內外觀光旅客旅遊有關之事項。

二、旅行業的營運範圍

旅行社的營運範圍大小，應評估其財力、人力、經驗及設備等項目。一般來說，從實務面看旅行社的營運範圍，可涵蓋如下：

1. 代辦觀光旅遊相關業務

(1)辦理出入國手續。
(2)辦理簽證。
(3)票務。

2. 行程承攬

(1)行程安排與設計（個人、團體、特殊行程）。
(2)組織出國旅遊團（蠆售、直售、或販售其他公司的旅遊商品）。
(3)接待外賓來臺業務（旅遊、商務、會議、導覽、接送等）。
(4)代訂國內外旅館及其與機場間的接送服務。

⑸承攬國際性會議或展覽會之參展遊程。

⑹代理各國旅行社業務或遊樂事業業務。

⑺某些特定日期或特定航線經營包機業務。

3. 交通代理服務

⑴代理航空公司或其他各類交通工具。

⑵遊覽車業務或租車業務。

4. 訂房中心 (Hotel Reservation Center)

介於旅行社與飯店之間的專業仲介營業單位，其可提供全球或國外部分地區或國內各飯店及渡假村等代訂房的業務，可依消費旅客之需求而直接取得各飯店之報價及預訂房間之作業。

5. 簽證中心 (Visa Center)

以代理旅行社申辦各地區、國家簽證或入境證手續之作業服務的營業單位。概括而言，簽證中心所具備的特色如下：

⑴統籌代辦節省作業成本。

⑵統籌代辦節省一般公司之人力配置。

⑶專業服務減少申辦錯失。

4.可提供各簽證辦理準備資料說明。

6. 票務中心 (Ticket Center)

一般簡稱 TC，即旅行社代理航空公司機票，銷售給同業，具有這種功能的旅行社就稱 TC。

7. 異業結盟與開發

⑴與移民公司合作，經營旅行業務或其他特殊簽證業務。

⑵成立專營旅行社軟體電腦公司或出售電腦軟體。

⑶經營航空貨運、報關、貿易及各項旅客與貨物之運送業務等。

⑷參與旅行業相關之訂房、餐旅、遊憩設施等的投資事業。

⑸經營銀行或發行旅行支票。

⑹代理或銷售旅遊周邊用品。

⑺代辦遊學的旅遊部分。一般以遊學公司專責主導，旅行社則負責配合後半部遊程的進行。

三、旅行業的特性

由於旅行業無法單獨生產商品，必須受到上游事業（如交通、住宿、餐飲、風景遊樂區及其他觀光娛樂單位或組織），以及來自行業本身之競爭與行銷通路的牽制，加上社會、經濟、政治、文化各方面加諸的影響，因此，旅行業除了源自於服務業之特性之外，也具有居間服務、信用擴張的特性。

㈠源自服務業的特性

1. 旅遊商品是「無形」的商品，須以優質的勞力服務和專業知識及有效的資訊，樹立良好的產品印象與對產品選購的信心。

2. 旅遊商品「無法儲存保留」，必須於規定期限內使用完畢。如隔日的房間不可再售，過期的機票也不能再使用。

3. 旅遊商品具「變動性」，會隨時間、環境與各種人為因素而變動。如價格隨季節而變，服務的好壞因人而異，及各種天候、政治、疾病、匯率等因素影響。

4. 服務對象與提供服務之雙方均為人，因此員工本身的素質、訓練以及「人性化」服務的提供均顯得格外重要。

㈡仲介居間服務的特性

1. 資源整合性

將上游供應的觀光資源，如：交通、住宿、遊樂園、餐飲等相關產業組合而成之一種可售性商品。

2. 通路結構性

將觀光產品組合、行銷、推廣至中間代理商或直售業者，以至於消費者之銷售通路的組合結構。

3.策略行銷性

將需求彈性經由價格策略改變流行的潮流,在淡季也可以創造旅遊熱潮,故策略行銷的運用相形重要。

4.市場競爭性

產品開發的掌握性並無勞務智慧財產權，形成商品人人可得可賣，同質性高、競爭性強，利潤必須掌握在時間差或供需變化。

5.不穩定性

旅遊活動易受外在因素影響而產生質變，因此業者在產品內容條件的控制及旅客對產品的忠誠度高低，均較不易掌控。

6.季節性

旅遊活動明顯受季節影響，可分為自然季節（淡、旺季）及人文季節（節日、慶典、比賽、會議等）兩類。

7.專業化特性

旅行業的作業過程繁瑣，故須具備正確的專業知識及充分的經驗，才能得心應手。

8.整體運作性

旅行業是一個需要團隊合作的行業，每一個環節或角色都相當重要，缺一不可。

第二節　旅行業的類別

旅行業之創立始於歐美，而其營運方式也多為我國旅行業之藍本，故先說明歐美與日本之分類，再敘述我國之分類。

🍀 一、國外旅行業之分類

㈠歐美旅行業之分類

1. 躉售旅行業 (Tour Wholesaler)

以經營定期遊程批售業務為營運標的，掌握市場趨向，設計出大眾喜愛的行程，並以特定品牌委請同業代為推廣銷售。旅遊躉售業者對自行設計中的交通運輸、旅館住宿、餐飲以及領隊或導遊人員均有專屬部門安排（一般俗稱 purchase，即採購之意），不但專業且能以量制價，是計畫旅行的先驅。

2. 遊程承攬旅行業 (Tour Operator)

針對市場特定需求開發遊程，並透過行銷通路爭取直接之消費者，並以精緻服務、品質建立等口碑形象訴諸市場，亦將其產品批發給零售旅行業代為銷售，因此兼具有躉售與零售旅行業之角色與功能，唯其量產不如躉售旅行業。

3. 零售旅行業 (Retailer)

主要為代售躉售旅行業或遊程承攬旅行業之全備商品，或航空公司之獨立旅行商品。組織規模與員工數量較小，但分布廣、操作成本低、適應市場較有彈性，而其廣布的通路最受青睞，但是由於各有其主，與上游資源的聯繫較差，因此作業力較弱。

4. 特殊旅遊公司 (Special Interest Company) 或獎勵公司 (Incentive Company)

協助一般商業公司規劃、組織與推廣以旅遊為獎勵銷售或激勵員工等手段的專業性公司。而此種公司策劃出來的旅遊，就是國人俗稱的獎勵旅遊 (Incentive Tour)。

㈡日本旅行業之分類

日本旅行業更以上、中、下游及大小規模之架構，劃分為第一種、第二

種及第三種旅行業。

1.第一種旅行業

第一種旅行業指經營日本本國旅客或外國旅客的國內旅行、海外旅行乃至各種不同形態的作業為主，其設立需經運輸大臣核准。

2.第二種旅行業

第二種旅行業之旅行社僅能經營日本人及外國觀光客在日本國內旅行，其設立需經都、道、府、縣知事的核准。

3.第三種旅行業

第三種旅行業係指代理以上兩種旅行業之旅行業務為主，並依其代理旅行業者之不同，也分為「第一種旅行業代理」和「第二種旅行業代理」兩種，而第一種旅行業代理店仍需運輸大臣核准，第二種旅行業代理店則需經都道府縣知事之核准。

二、我國旅行業之分類

(一)依據發展觀光條例及旅行業管理規則，我國現行旅行業區分為綜合旅行業、甲種旅行業及乙種旅行業。

(二)依資本額、保證金、經理人數之區分

1. 綜合旅行業資本額為 2,500 萬，每增設一分公司增加 150 萬。保證金為 1,000 萬每增設一分公司增加 30 萬。設經理人 4 人，每增設一分公司增加 1 人。

2. 甲種旅行業資本額為 600 萬，每增設一分公司增加 100 萬。保證金為 150 萬，每增設一分公司增加 30 萬。設經理人 2 人，每增設一分公司增加 1 人。

3. 乙種旅行業資本額為 300 萬，每增設一分公司增加 75 萬。保證金為 60

萬，每增設一分公司增加 15 萬。設經理人 1 人，每增設一分公司增加
1 人。

(三)業務範圍

1.綜合旅行業

(1)接受委託代售國內外海、陸、空運輸事業之客票或代旅客購買國內外
　客票、託運行李。

(2)接受旅客委託代辦出、入國境及簽證手續。

(3)招攬或接待國內外觀光旅客並安排旅遊、食宿及交通。

(4)以包辦旅遊方式，自行組團，安排旅客國內外觀光旅遊、食宿、交通
　及提供有關服務。

(5)委託甲種旅行業招攬前款業務。

(6)委託乙種旅行業代為招攬第四款國內團體旅遊業務。

(7)代理外國旅行業辦理聯絡、推廣、報價等業務。

(8)設計國內外旅程，安排導遊人員或領隊人員。

(9)提供國內外旅遊諮詢服務。

(10)其他經中央主管機關核定與國內外旅遊有關之事項。

2.甲種旅行業

(1)接受委託代售國內外海、陸、空運輸事業之客票或代旅客購買國內外
　客票、託運行李。

(2)接受旅客委託代辦出、入國境及簽證手續。

(3)招攬或接待國內外觀光旅客並安排旅遊、食宿、導遊。

(4)自行組團安排旅客出國觀光旅遊、食宿及提供有關服務。

(5)代理綜合旅行業招攬前項第五款之業務。

(6)設計國內外旅程，安排導遊人員或領隊人員。

(7)提供國內外旅遊諮詢服務。

(8)其他經中央主管機關核定與國內外旅遊有關之事項。

3.乙種旅行業

(1)接受委託代售國內海陸空運輸事業之客票或代旅客購買國內客票、託運行李。

(2)招攬或接待本國觀光旅客國內旅遊、食宿及提供有關服務。

(3)代理綜合旅行業招攬第二項第六款國內團體旅遊業務。

(4)設計國內旅程。

(5)提供國內旅遊諮詢服務。

(6)其他經中央主管機關核定與國內旅遊有關之事項。

(四)各分類間之最大差異

1.甲種與綜合之差異

(1)甲種不得委託其他甲、乙種旅行社代為招攬業務。

(2)甲種不得代理外國旅行業辦理聯絡、推廣、報價等業務。

2.乙種與甲種之差異

(1)乙種不得接受代辦出入國證照業務。

(2)乙種不得接待國外觀光客。

(3)乙種不得自行組團或代理出國業務。

(4)乙種不得代售或代購國外交通客票。

（旅行業管理規則 96 年 6 月 15 日修正條文）

第三節　旅行業的產品設計

　　旅遊產品是一種無形化的商品，消費者在購買時，無法見到實體，因此把旅遊當成一種有形商品來處理正是旅行業者的工作。唯須注意的是，旅遊產品設計在前，行銷次之，製作在後，與一般加工產品的先製後銷大異其趣。

一、旅行業產品之種類

(一)依構成之目的區分

1.現成的遊程 (Ready-Made Tour)

由旅行社企劃行銷而籌組的「招攬」系列團，一般都為年度計畫或是季節性計畫，至少有八個定期出發日，稱為 Series。

2.訂製行程 (Tailor Made Tour)

是由旅客依其各自之目的，擬定日期而由旅行社進行規劃的單一行程，一般稱作 Single Shot、Incentive 或 Special。雖然該訂製行程的量可能很大，或出發日長達半年，但仍以訂製行程稱之，以企業界的獎勵旅遊、公家機關或學術團體的自強活動最常見。

(二)依構成之內容區分

1.全包旅遊

即具備了旅遊所需之節目，除交通、住宿、遊覽外並含餐食、夜間節目、導遊解說、領隊隨團以及相關服務，如責任保險、機場接送、行李。

2.套裝旅遊

多半只具備了航空交通、旅館住宿、機場旅館接送，其餘部分則任由旅客自我選擇，行程通常都由航空公司規劃設計，又稱 Air Package。

3.半自助旅遊

即將空中運輸、住宿及當地套裝遊程任由旅客選擇組裝，不受人數之限制，但仍透過旅行社之安排，近來亦有由航空公司主導之類似產品。

 二、旅行業產品的設計原則

旅行業產品的設計原則包括一般、現成旅程、訂製行程等三種設計原則：

㈠一般原則

　　1.預期消費市場的分析。

　　2.行銷策略的探討。

　　3.遊程的知識。

　　4.行程的選擇。

　　5.品質與服務之定位。

㈡現成的旅程的設計原則

　　1.市場分析與客源區隔。

　　2.原料取得之考量。

　　3.本身資源特質衡量。

　　4.產品之發展性衡量。

　　5.安全性考量。

㈢訂製行程的設計原則

　　1.航空公司的選擇。

　　2.天數的限制。

　　3.成本的關鍵與市場的競爭力。

　　4.前往地點的先後順序考慮。

　　　⑴地點上之先後順序及地形上之隔絕因素。

　　　⑵所使用之航空公司航線及票價之因素。

　　　⑶簽證問題之因素。

　　　⑷特定目的地之因素。

　　　⑸旅程情趣之高低潮因素。

5.旅遊方式的變化。

6.淡旺季的區分與旅行瓶頸期間的處理。

7.節目內容的取捨。

8.交通工具的交互運用。

三、旅行業產品設計之技能

在進行遊程規劃之前，從業人員應先具備某些方面之專業技能才能夠調和所規劃的內容，進而使產品產生出更高的價值。茲將與旅行業產品設計之相關技能列於下：

表 6-1　產品設計相關技能

航空票務知識	簽證知識
1.航空票務之基本知識 2.航空公司航線之特色 3.航空公司航班之彈性 4.航空公司航點之涵括性 5.團體票務之相關常識 6.航程與簽證之相關性	1.一般規定與要求 2.取得之途徑 3.取得之困難度 4.取得之天數與價格 5.基本條件之獲得
國外觀光資源之瞭解	當地民俗風情之評估
1.景點之特殊性 2.景點之連續性 3.景點之距離性 4.景點之多樣性 5.景點之重複性 6.景點之比較性	1.特異性 2.可接觸性 3.商業性
國外代理店資格	估價之技巧
1.能做什麼 2.價格有否競爭性 3.品質是否穩定 4.財務是否可靠	1.條件之完整 2.自理與代理之差別 3.固定與變動成本之計算 4.價格之制訂

四、旅行業產品設計之流程

遊程即可視為旅行社的商品，而產品的設計作業為團體作業之一環，其

流程可以分為市場分析、產品設計、成本估算與訂價及行銷企劃等四部分，茲分述如下：

㈠市場分析

市場分析是觀光行銷的前奏，以供決策之用，而注重調查的過程才能獲致預期之結果。分析重點如下：

1. 以消費者需求為導向。
2. 以旅遊資源的供應為導向。
3. 根據旅客反映及消費調查來預測市場的需求面。
4. 同業競爭之比較。

㈡產品設計

1. 以航空公司機票價格做主導的路線設計。
2. 以旅遊終點站為主導。
3. 以定時定點的慶典活動作為主導。
4. 以相同旅行目的為主導：如遊學、會議、展覽等。
5. 以目標市場的需求做路線的安排與設計。

㈢成本估算與訂價

1. 包括航空機票、輪船遊輪、交通運輸、旅館住宿、觀光門票、導遊接待、簽證服務、隨團領隊，以及可能牽涉到的行銷費用。
2. 最終的售價訂定：考慮報名者的來源、成員的組合、12 歲以下孩童占床不占床的價格差異。

㈣行銷企劃

1. 本身條件與外在環境強弱的 SWOT 分析。
2. 通路策略安排及成本安排。

第四節　旅行業的管理

旅行業管理規則其主要之管理機制主要包括組織與制度之管理、行政與法規之管理及產業經營之管理。

🍀 一、組織與制度之管理

㈠專業經營制

旅行業辦理旅遊，先收取團費，再分段提供食宿、交通、遊覽之服務，屬信用擴張之服務業。

㈡公司組織制

旅行業應以公司組織為限，旅行業具有法人人格，獨立行使權利、負擔義務。

㈢分類管理制

旅行業分為綜合、甲種、乙種三類。每一種類之旅行業，其業務、資本額、保證金等都不同，採取分類管理。

㈣中央主管制

目前旅行業之證照核發及輔導管理，無論綜合、甲種或乙種旅行業，均由交通部觀光局負責，直轄市觀光主管機關僅辦理從業人員任、離職異動之報備。

㈤任職異動報備制

旅行業從業人員流動性大，為確定該從業人員與旅客交易時所代表之旅行社，旅行業應於開業前將全體職員名冊報觀光主管機關備查；職員有異動

時，應於十日內將異動表報觀光主管機關備查。

㈥專業人員執業證照制

旅行業之經理人係公司的領導幹部，必須具備經營管理知能；接待引導外國旅客旅遊的「導遊人員」或帶領本國旅客出國旅遊的「領隊人員」，亦必須具有導覽，隨團服務的專業，因此需經過甄訓。

㈦分支機構一元制

旅行社設立分支機構，必須以「分公司」型態設立，增加資本額、保證金、履約保證保險。不能以「分公司」以外之名義設立。

㈧定型化契約制

旅客與旅行社交易方式為旅客於團體出發前繳清團費，旅行社在出發後再依行程分時分段提供對待給付（法律上稱為履行輔助人，如航空公司、旅館、餐廳等），任何疏失或不可歸責事由（如罷工、疫情、動亂）及不可抗力事變（如颱風、地震）均影響旅行社之給付內容，易產生旅遊糾紛。因而，國際間在 1970 年已訂定旅遊契約國際公約 (International Convention on Travel Contracts)，我國亦有簽署該公約。

二、行政與法規之管理

㈠證照管理

經營旅行業，應先申請許可，取得許可文件，辦妥公司登記，領取公司執照後再申請旅行業執照，未經申請核准取得旅行業執照，不得經營旅行業務。

㈡申請程序

申請設立旅行社案件係採書面審查，由申請人備具有關文件，向交通部

觀光局申請，經核准後於二個月內辦妥公司登記，繳納保證金、註冊費、申請註冊，領取旅行業執照。

(三)設立要件

旅行業屬特許業務，由交通部觀光局授權，在旅行業管理規則中訂定審查要件。

1. 營業處所

旅行社屬信用擴張服務業，為降低營運成本及考量營業處所空間大小，宜由經營者依其營業規模、員工人數自行決定，並准許同一關係企業之旅行社可以共用一個辦公室。至於各自獨立的旅行社仍然必須符合「同一空間，不得有二家營利事業共同使用」之規定。

2. 經理人

旅行業經理人必須具備相當之旅行業經歷，民國 77 年開始並需經過訓練，取得證書始得充任。在人數方面，綜合：四人；甲種：二人；乙種：一人以上。

3. 保證金

經營旅行業者應依規定繳納保證金，現行的額度為：綜合：1,000 萬元；甲種：150 萬元；乙種：60 萬元；綜合、甲種之分公司 30 萬元；乙種之分公司 15 萬元。

4. 資本額

旅行業均為公司組織，其資本額為：綜合：2,500 萬元；甲種：600 萬元；乙種：300 萬元以上。

5. 註冊費

按資本總額的千分之一繳納。

三、產業經營之管理

㈠建構商業秩序網

1.廣告規範

旅行業刊登新聞紙、雜誌、電腦網路及其他大眾傳播工具之廣告，應載明公司名稱、種類及註冊編號。廣告內容應與旅遊文件相符合，不得為虛偽之宣傳，廣告亦為契約之一部分。

2.合理收費

合理收費產生合理利潤，維持服務品質，是建立商業秩序的法則，旅行業經營業務應合理收費，不得以購物佣金或促銷行程以外之活動彌補團費。

3.禁止包庇非法

經營旅行業者，應依行政程序申請旅行業執照，並受旅行業管理法令之規範，未領取旅行業執照者，自不得經營旅行業務。

4.處罰規定

非旅行業不得經營旅行業務，未經申請核准而經營旅行業務者，處新臺幣 9 萬元以上，45 萬元以下之罰鍰。

㈡建構消費者保護網

1.保證金制度

旅客參加旅行社所舉辦之旅遊先繳清團費，出發後再由旅行社分時分段提供食宿、交通、導遊等服務，旅客給付團費時無法鑑視產品有無瑕疵，因此經營旅行業者應依規定繳納保證金。

2.保險制度

⑴履約保證保險

旅行社投保「履約保證保險」制度是為保障旅客權益，一旦旅行社因財務問題無法履約時，由保險公司負責理賠。履約保證保險之投保範圍，為旅行業因財務問題，致其安排之旅遊活動一部或全部無法完成時，在保險金額範圍內，所應給付旅客之費用，其投保最低金額如下：

- 綜合旅行業新臺幣 4,000 萬元。
- 甲種旅行業新臺幣 1,000 萬元。
- 乙種旅行業新臺幣 400 萬元。
- 綜合、甲種旅行業每增設分公司一家，應增加新臺幣 200 萬元，乙種旅行業每增設分公司一家，應增加新臺幣 100 萬元。

⑵責任保險

外出旅行多多少少具有風險，旅客參加旅遊可能因意外造成傷亡，為保障旅客權益，旅客除了可自行投保平安險。交通部觀光局亦另行建置旅行社投保「責任保險」制度，其最低投保金額及範圍至少如下：

- 每一旅客意外死亡新臺幣 200 萬元。
- 每一旅客因意外事故所致體傷之醫療費用新臺幣 3 萬元。
- 旅客家屬前往海外或來臺處理善後所必須支出之費用新臺幣 10 萬元。
- 每一旅客證件遺失之損害賠償費用新臺幣 2,000 元。

⑶糾紛申訴

旅客參加旅遊與旅行社間之糾紛，屬私法爭議事件，應循民事訴訟程序處理，惟因旅遊糾紛之訴訟標的小，訴訟程序繁複冗長，旅遊糾紛可由「品保協會」調解及代償。

⑷公布制度

旅客參加旅遊，在選擇旅行社時，如能掌握較多資訊，較有保障，因此，旅行社如有保證金被執行或被廢止執照及解散、停業、未辦履約保險、拒絕往來戶等情事，交通部觀光局得予公布。

㈢建構旅遊安全

1.合法設施

旅遊安全為旅遊之首要，中央觀光主管機關在經營管理面，對旅遊安全的規範有：

- ·應使用合法之營業用交通工具
- ·應使用合法業者依規定設置之遊樂及住宿設施
- ·注意旅客安全之維護

2.旅遊預警 (Travel Warnings)

國家基於保護人民之責任，依據駐外使領館蒐集駐在地治安、政情、疫情、天災、戰爭、暴動等資訊，綜合研判認有危害旅客安全或權益之虞，即適時發布警訊之機制。

3.緊急事故通報

旅行團在行程進行中發生緊急事故，如遺失護照或旅客傷亡，應儘速（最慢 24 小時內）向交通部觀光局通報，俾主管機關掌握狀況，協助處理。

4.合格領隊隨團服務

民國 68 年 1 月 1 日開放國民出國觀光，同年建立「隨團服務員」制度，9 月正名為領隊，以保障旅客權益。民國 81 年另建立「大陸旅行團領隊制度」。

四、旅行社經營管理成功因素

旅行社經營管理受到眾多因素影響，除了外在因素，如經濟環境、景氣變化、社會與文化發展等，遊客因素，如所得、教育程度、職業、生活方式、婚姻等之外，主要受旅行社之內在因素影響，包括：

㈠成功的觀光產品之規劃

1.觀光資源之供給。

2.觀光產品之包裝。

3.觀光套裝之設計。

㈡成功的市場客源之定位

1.遊客需求之調查。

2.觀光行為模式之瞭解。

3.觀光阻礙之探討。

4.觀光障礙之消除。

㈢成功的行銷推廣

1.遵守文宣承諾。

2.售價原則不變,童叟無欺。

3.產品市場區隔。

㈣從業人員的專業教育訓練

1.旅遊產品是無形的,必須是與人結合在一起,從業人員就是產品的一部分。

2.強化從業人員的道德觀念,創造歡樂旅遊產品。

3.尋找與培養國際性之優秀人才,提升社會形象。

㈤網路系統的建構

1.資訊網路的傳達是省時的最佳途徑。

2.資訊網路是現代人的另一個交通工具。

3.節省廣告費用預算。

㈥綜合基本因素

1.完善的組織與制度。

2.專業的經營團隊。

3.產品之規劃設計。

4.致勝的行銷手法。

5.業者社會地位的提升。

6.資訊收集與運用。

7.資金的靈活調度。

8.風險之承擔能力與不確定因素之掌握。

第五節　旅行社作業關連性與流程

 一、來臺旅客接待作業 (Inbound)

來臺旅客接待作業流程分為九項步驟：

1.外國旅行社團體訂單。

2.估算報價。

3.採購作業（預訂食、宿、交通、文化娛樂）。

4.製作日程表。

5.派遣導遊人員。

6.接待作業。

7.團費結算。

8.旅客抱怨處理。

9.考核與檢討。

有關來臺旅客接待作業流程如圖 6-1：

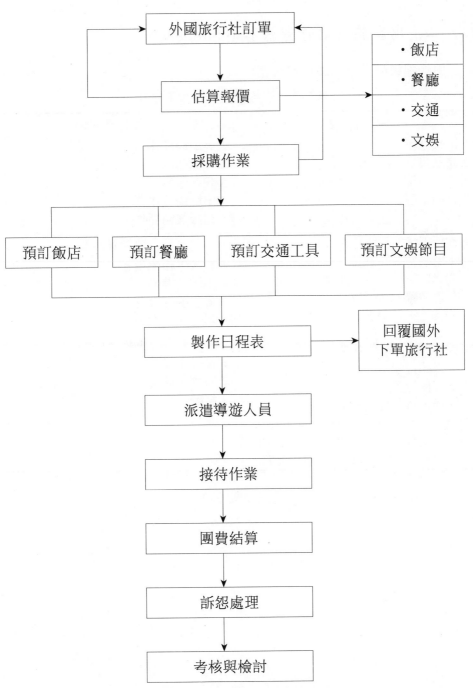

圖 6-1 來臺旅客接待作業流程圖

 二、出國旅遊之作業流程 (Outbound)

出國團體旅遊之作業項目包括:

表 6-2　出國團體旅遊作業項目

(一)產品企劃	(三)出團作業
1.市場分析 2.產品設計 3.成本估算 4.行銷企劃	1.先期內部作業 2.外聯作業 3.報名作業 4.出團前置作業 5.返國後結團作業
(二)上線作業	(四)領隊作業
1.進料形式的採購作業 　(1)對航空公司訂位 　(2)對自訂房之旅館作業 　(3)對遊輪公司訂位 　(4)其他特殊安排 2.外部推廣的行銷作業 3.內部功能的銷售作業 　(1)媒體行銷 　(2)人員行銷 　(3)報名作業規範等項目 大抵上都是指產品上市前的前置作業, 其任務是屬於產品部的企劃人員,協調 的單位則是 OP、業務及行政、總務	1.領隊工作流程與守則 2.出國前準備 3.旅途隨團服務 4.緊急事件處理
	(五)結團作業
	1.會計作業 2.開立收據 3.結帳

至於出國團體旅遊之作業流程如圖 6-2:

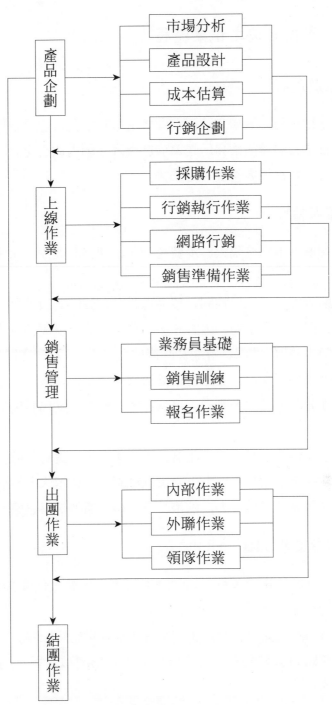

圖 6-2　出國團體旅遊之作業流程圖

三、國民旅遊之作業流程

㈠國民旅遊定義

國民旅遊係指一個國家國民在國內的旅行活動，也是最簡便之休閒遊憩方式。旅行業者經辦的業務即是為旅客辦理在國內旅遊之食、宿、交通及觀光活動事宜，並提供完整妥善之安排。

㈡國民旅遊特性

1. 客源廣、市場區隔大、消費金額小、活動時間短、手續簡便、容易成行。
2. 價格彈性，成本易控制，旅遊據點多，臨時更改機動空間大。
3. 旅遊設計行程主題、內容較多，發揮空間及協調彈性大。
4. 無語言障礙，領團具解說及團康能力，凝聚共識和團體趣味氣氛較佳。
5. 風景區多，交通、旅館可依經濟條件做選擇。
6. 四季分明主題旅遊明顯，可依花季、雪季、賞鳥賞鯨等安排季節性遊程。
7. 古蹟民俗多，原住民文化廣，地方張力大，均著重觀光文化事業。
8. 傳統美食小吃林立，本土水果風味獨特，值得大力推展。
9. 旅遊景點海拔落差大，熱帶、亞熱帶、溫帶等景觀豐富型態之美。

㈢國民旅遊業務範圍

1. 接受委託代售國內海、陸、空運輸事業之客票或代旅客購買國內客票、託運行李。
2. 接待本國觀光旅客國內旅遊、食宿及提供有關服務。
3. 招攬國內旅遊業務及其他經中央主管機關核定與國內旅行有關之事項。

㈣國民旅遊業務內容

1. 團 體

係指多人集團出發至目的地的旅遊行為，經由委託旅行社代為安排全部或一部之國內旅遊活動，如公司行號、機關、團體、協會、公會、工會、學校等均為團體旅遊業務。

2. 散客 (Frequent Individual Traveler; FIT)

係指少數人或個人，旅行業依最低成團人數舉辦招攬，或依旅客實際需求代為安排交通、食宿、育樂等休閒活動，或推出套裝行程、周遊券，受理旅客之報名作業。

3. 大型活動辦理

夏令營、冬令營、研習營、育樂營、會議假期、各式旅遊訓練、運動會、園遊會、聯歡晚會、自強活動、學生戶外教學、畢業旅行及其他結合特殊專業之活動等。

4. 特殊主題

雖屬非常態性的遊程，但由於週期性或興趣相投凝聚的共同目的行程愈來愈多，客源層面較穩定，如妥善規劃行程內容，商機頗大。市場型態如：

⑴**懇親團：**如探望服兵役的子弟。

⑵**返鄉團：**如學生在假日返鄉的專車接送。

⑶**進香團：**如廟宇神祇祭祀慶典時，善男信女進香朝拜的聚集活動。

⑷**特定興趣的旅行團：**如賞鳥團、高爾夫球團、古蹟團、美食團等。

㈤國民旅遊經營要素

經營國民旅遊業務在手續上雖不若出國旅遊辦證繁雜，但其業務範圍亦可分為如下：

⑴**行政系統：**專業制度的建立，分權分責分工主管，風險計畫，資產負

債攤提，良好的財務管理與信用。

(2)**業務系統：** 建立市場開發機制，不斷創新考察研發，專業與態度的要求。

(3)**後勤系統：** 強化 OP 作業標準化，行動速度化，確實提供與掌握資源。

(4)**行銷系統：** 建立品牌形象，完成 CIS 公司文化象徵，確實分配有效宣傳。

(5)**導覽系統：** 主流專業的訓練，活潑熱忱的導覽服務，安全的領團行為。

(6)**企劃系統：** 經常不斷的辦理各式大型活動以打開公司的知名度，不斷尋求同業與異業的業務聯盟，降低經營成本，開發寡占市場。

(7)**危機處理：** 經常演練危機處理要項案例教學，建立快速完整的通報系統，業務行為應屏棄非法工具，遵守相關政令。

㈥國民旅遊作業流程

1.產品企劃

依其作業內容可分為：

(1)**市場調查：** 作業範疇包括客源分析、原料提供、市場區隔、同業競爭等。

(2)**產品設計：** 作業範疇包括組團方式與產品類型，依其產品的性質及經營規劃方向可分為團體旅遊行程、個人旅遊行程與套裝遊程等。

(3)**成本估算：** 作業範疇包括直接成本、價格方案成本、間接成本、操作成本、資金成本、營運成本與風險成本等。

(4)**產品訓練：** 作業範疇包括路線設計、領團訓練與業務訓練等。

2.業務作業

依其作業內容可分為：

(1)**服務客戶守則：** 服務客戶的守則在於應具備良好的操守素養、親切有禮的應對態度及圓融有效的商談溝通技巧。

(2)**競標作業：** 競標作業的內容可包括前置準備工作、競標方式及得標簽

約三項。

(3)銷售作業： 銷售作業分為銷售分析、銷售規範及售後服務三項目。

3.訂團作業

訂團作業大致可分二種，一種是團體訂團作業，另一種是散客集散成團的散客訂團作業。

(1)團體訂團作業流程： 包括顧客需求、業務導向、與客戶達成共識、遊程規劃、成本分析，詳細說明如下：

- OP 先期作業：預定飯店交通、與顧客簽約。
- OP 中期流程：確認業務需求、核對下訂金（預約金）、確認顧客需求及變更。
- OP 後期作業準備：出團事項、分房表、車位表、桌次表、行程表、旅遊手冊、旅遊須知、派車單、航空機位電腦代號、船位、領團人員出團交團工作等；出團、回團、結團、意見反映、建檔存檔。

(2)散客訂團作業流程： 包括計畫市場、規格市場、產品定位、產品內容製訂、經濟規模製訂、成本分析、廣告宣傳計畫、放線時機、收線時機。OP 中期作業：訂房、訂交通工具、船班等、In door sales 產品訓練、接受訂團。

4.出團作業

依其作業內容可分為：業務準備、後勤 OP 作業準備與業務服務三項。

(1)業務準備： 公司介紹基本資料、產品基本資料、出團日期及準備工作一覽表、旅客報名表、海報文宣張貼、客戶接洽進度作業表（顧客聯絡單）、全程紀錄表、觀光局頒定型化合約書及其他輔佐資料。

(2)後勤 OP 作業準備： 訂房單、訂車單、派車單、團體火車票申請表格、團體機位需求單、訂船單。登記業務需求及期限以便提醒告知、先期作業、中期作業（確認成團人數需求變更）、後期作業。

(3)業務服務： 電話禮貌及答詢訓練、業務接洽、出團服務。

第六節　旅行業外部關連性產業

旅行業需要結合相關產業，始能開發各種不同之旅行產品，供應不同之消費需求，其中配合最頻繁者茲介紹如下。

一、旅館業

在觀光服務業中旅館業占相當重要的地位。通常旅行業在為旅客安排住宿時，除了考量價格、地點、種類、等級外，也依據與公司合作關係來執行訂房。至於住宿之類型，根據經濟合作發展協會 (The Organization for Economic Cooperation and Development; OECD) 的分類，住宿之類型可分為十一種：

1. 飯店 (Hotels)。
2. 汽車旅館 (Motels)。
3. 小旅館、小酒店 (Inns)。
4. 民宿 (B & B, Bed and Breakfast)。
5. 國營旅館 (Paradors)。
6. 分時度假旅館 (Timeshare)。
7. 休閒度假旅館 (Resort)。
8. 住宅式度假旅館 (Condominiums)。
9. 帳蓬 (Camps)。
10. 青年旅館 (Youth Hotels)。
11. 提供健身與體適設備的旅館 (Health Spas)。

另外附加的二類：

12. 類似旅館的住宿。
13. 輔助性的住宿功能，如小木屋渡假中心 (Bungalow Hotels)、出租農場 (Rented Farms)、住宿小艇 (House Boats) 和露營車 (Camper-vans) 等。

二、餐飲業

餐飲雖是構成全備旅遊的重要組合之一，但是旅行業在選擇上大致概分為以下種類：

(一)機上餐飲

由空中廚房供應，為一固定組合之盤餐，概有主食、前菜、甜點、麵包和佐餐之飲料及餐後之飲料。機上另有為特殊需求者準備之餐飲，如：嬰兒餐、伊斯蘭教餐、素食餐等。

(二)旅館餐飲

1. **早餐：**一般分為美式 (American)、歐式（Continental)、英式 (British)、北歐式 (Smorgasbord)、自助餐 (Buffet) 等。
2. **正餐：**以套餐為主 (Set Menu)。
3. **外食：**可選擇性較大，配合各地之不同風味而有多樣化之選擇，但一般以中餐合菜為主。
4. **飲料：**大致可分為含酒精飲料 (Liquor) 與無酒精飲料 (Soft Drink) 兩大類。

三、航空旅遊業、水上旅遊業、陸路旅遊業

此三種行業已於第一章介紹，不再贅述。

四、零售業

1. **紀念品、特產品之零售服務：**專售具有當地風味之物產，現已發展到可以「國外買單，臺灣提貨」，相當便利。
2. **免稅品店：**經過特許的零售業，設於機場內或特定地區，其免稅部份因地區不同而不一，有些免貨物稅、州稅，有些免進口稅。

五、休憩旅遊業

旅遊安排除了人文景觀和自然資源景觀之參觀遊覽之外，更可結合各地之特殊娛樂設施、遊樂方式和遊憩場所，茲分述如下：

1. **主題公園 (Theme Park)**：如迪士尼樂園、臺灣九族文化村等。
2. **戶外度假**：如運動旅遊中的高爾夫球場、滑雪場、泛舟等。
3. **遊樂、賭場、賽馬及表演**：如拉斯維加斯賭城、澳門賽馬等。
4. **全包式休閒渡假村**：如地中海渡假村 (CLUB MED) 及關島太平洋島渡假村 (PIC) 等。

六、金融業

金融業與旅遊業最息息相關的項目是提供隨時可兌現的旅行支票、國際通用的信用卡、旅遊卡、可在當地提領現金的金融卡、以及兼具信用卡和金融卡功能的 IC 卡。

1. 信用卡 (Credit Card)

信用卡被視為現金的代替品，無地區限制全球均可使用，並可預借現金。依卡片發卡組織不同，有 VISA、MASTER、AMERICAN EXPRESS、DINERS CARD、JCB 等。

2. 旅行支票 (Traveler's Check)

使用旅行支票的優點在無攜帶現金限額的顧慮。旅行支票可在當地政府指定的外匯銀行兌換現金，持用者在簽字和出示護照或其他合法證明後，亦能像現金一樣流通於世界。

七、保險業

包括有旅行平安、旅行意外、行李遺失以及海外事故之急難救助等保險。目前旅行保險可概分為：

1. 旅行業履約責任險。

2. 全備旅遊契約責任險。

3. 旅行平安保險。

4. 海外急難救助錦囊。

5. 海外旅行產物保險：證照遺失、行李遺失、行程延後。

6. 預約取消責任險：在國外才有開辦，多針對郵輪之消費者保障而設。

第 7 章

旅行社經營管理實務

第一節 旅行社籌設及經營

旅行社從申請設立到營業，依「旅行業管理規則」，需經過一定的程序：

一、申請及設立

1.總公司申請（第5條）

旅行業應專業經營，以公司組織為限；並應於公司名稱上標明旅行社字樣（第4條）。申請設立應備具下列文件，由交通部觀光局核准籌設：

(1)籌設申請書。

(2)全體籌設人名冊。

(3)經理人名冊及學經歷證件或經理人結業證書原件或影本。

(4)經營計畫書。

(5)營業處所之使用權證明文件。

組織若有變更時，應依第9條辦理：旅行業組織、名稱、種類、資本額、地址、代表人、董事、監察人、經理人變更或同業合併，應於變更或合併後十五日內備具下列文件向交通部觀光局申請核准後，依公司法規定期限辦妥公司變更登記，並憑辦妥之有關文件於二個月內換領旅行業執照：

(1)變更登記申請書。

(2)其他相關文件。

前項規定，於旅行業分公司之地址、經理人變更者準用之。

旅行業股權或出資額轉讓，應依法辦妥過戶或變更登記後，報請交通部觀光局備查。

至於註冊費及保證金規定如下：

(1)註冊費：

　A. 按資本總額千分之一繳納。

　B. 分公司按增資額千分之一繳納。

(2)保證金：

A. 綜合旅行業新臺幣 1000 萬元。

B. 甲種旅行業新臺幣 150 萬元。

C. 乙種旅行業新臺幣 60 萬元。

D. 綜合、甲種旅行業每一分公司新臺幣 30 萬元。

E. 乙種旅行業每一分公司新臺幣 15 萬元。

F. 經營同種類旅行業，最近兩年未受停業處分，且保證金未被強制執行，並取得經中央觀光主管機關認可足以保障旅客權益之觀光公益法人會員資格者，得按 A 至 E 目金額十分之一繳納。

2.設立（第 6 條）

旅行業經核准籌設後，應於二個月內依法辦妥公司設立登記，備具下列文件，並繳納旅行業保證金、註冊費向交通部觀光局申請註冊，逾期即廢止籌設之許可。但有正當理由者，得申請延長二個月，並以一次為限：

⑴註冊申請書。

⑵公司登記證明文件。

⑶公司章程。

⑷旅行業設立登記事項卡。

前項申請，經核准並發給旅行業執照賦予註冊編號後，始得營業。

3.地點（第 16 條）

旅行業應設有固定之營業處所，同一處所內不得為二家營利事業共同使用。但符合公司法所稱關係企業者，得共同使用同一處所。

旅行業是屬於服務業，其設立的區位可以高中地理學過的「中地理論」來探討。前文提過，交通運輸改善以及個人可支配所得提高等內外因素，造成旅行業蓬勃發展，但是一般的旅遊還是以個人行動為主，除交通和住宿代訂外，較少透過旅行社團隊的服務。尋求旅行社服務的旅遊，多半是以天數較多、路程較遠、對目的地較陌生等旅遊型態為主。安排這類的行程多半頻率不高（一年一或二次），而且花費較多（一人動輒數萬），所以旅行社提供的是屬於較高級中地的服務。

較高級的中地，其商品需求頻率較低，單價較高，相對地商品圈也較大。

近年的旅行業經營多採策略聯盟，所以綜合旅行社的數量較少，而乙種旅行社應最多。

✤ 二、營　運

1. 人員

　⑴旅行業經理人（第 15 條）

　　旅行業經理人應備具下列資格之一，經交通部觀光局或其委託之有關機關、團體訓練合格，發給結業證書後，始得充任：

　　A. 大專以上學校畢業或高等考試及格，曾任旅行業代表人二年以上者。

　　B. 大專以上學校畢業或高等考試及格，曾任海陸空客運業務單位主管三年以上者。

　　C. 大專以上學校畢業或高等考試及格，曾任旅行業專任職員四年或特約領隊、導遊六年以上者。

　　D. 高級中等學校畢業或普通考試及格或二年制專科學校、三年制專科學校、大學肄業或五年制專科學校規定學分三分之二以上及格，曾任旅行業代表人四年或專任職員六年或特約領隊、導遊八年以上者。

　　E. 曾任旅行業專任職員十年以上者。

　　F. 大專以上學校畢業或高等考試及格，曾在國內外大專院校主講觀光專業課程二年以上者。

　　G. 大專以上學校畢業或高等考試及格，曾任觀光行政機關業務部門專任職員三年以上或高級中等學校畢業曾任觀光行政機關或旅行商業同業公會業務部門專任職員五年以上者。

　　大專以上學校或高級中等學校觀光科系畢業者，前項第 B 至 D 之年資，得按其應具備之年資減少一年。第一項訓練合格人員，連續三年未在旅行業任職者，應重新參加訓練合格後，始得受僱為經理人。

　⑵領隊人員

領隊人員依 2005 年 4 月 19 日交路發字第 0940085018 號「領隊人員管理規則」考試及格，參加交通部觀光局或其委託之有關團體、學校舉辦之職前訓練合格，領取結業證書後，始得請領執業證，執行領隊業務。

2. 契約（第 26 條）

旅行業辦理團體旅遊或個別旅客旅遊時，應與旅客簽定書面之旅遊契約；其印製之招攬文件並應加註公司名稱及註冊編號。

團體旅遊文件之契約書應載明下列事項，並報請交通部觀光局核准後，始得實施：

(1)公司名稱、地址、代表人姓名、旅行業執照字號及註冊編號。

(2)簽約地點及日期。

(3)旅遊地區、行程、起程及回程終止之地點及日期。

(4)有關交通、旅館、膳食、遊覽及計畫行程中所附隨之其他服務詳細說明。

(5)組成旅遊團體最低限度之旅客人數。

(6)旅遊全程所需繳納之全部費用及付款條件。

(7)旅客得解除契約之事由及條件。

(8)發生旅行事故或旅行業因違約對旅客所生之損害賠償責任。

(9)責任保險及履約保證保險有關旅客之權益。

(10)其他協議條款。

前項規定，除第(4)款關於膳食之規定及第(5)款外，均於個別旅遊文件之契約書準用之。

旅行業將交通部觀光局訂定之定型化契約書範本公開並印製於旅行業代收轉付收據憑證交付旅客者，除另有約定外，視為已依第一項規定與旅客訂約。

第二節　旅行社的組織與業務

依「旅行業管理規則」，綜合旅行業規模最大，業務最廣，可以承攬國內外業務，還可代理國外旅行業辦理聯絡、推廣、報價等業務。本節主要介紹旅行業的組織及一般業務，國外旅行業務將在下節甲種旅行社中介紹，國內旅行業務則在乙種旅行社中介紹。

🍀 一、旅行社的組織架構

旅行社為一公司組織，其內部組織是以公司的營運項目來設置。綜合旅行社的規模較大，公司內部才可能有較健全的組織，甲種或乙種旅行社的公司內部可能就要一個部門身兼數個部門的工作。近年來由於網路科技發達，民眾應用網路尋求服務的頻率也大增，在旅行社經營上，網路科技部門也愈來愈重要。旅行社一般的部門組織架構如圖 7–1 所示，概略分成行政部門、營業部門、網路部門三大項。

行政部門即為圖中最右邊的總管理部，以行政事務和財務、會計、人力資源管理為主要的工作範圍。

營業部門即圖中的旅遊事業部，是旅行業的主體。本部門直接面對消費者，而消費者對該旅行社的評價也大致由此部門的表現來看。依實際需求，大致可分為國內旅遊、國外旅遊、行銷企劃、業務開發、客戶服務等業務分組。國內外旅遊是構成旅行活動的本體，其他各分組則是根據實際需求，給予適當的支援，使消費者在從事旅行活動時，能享有最佳的服務。所謂最佳的服務常因人而異，有些旅遊活動為現成式的旅遊服務，有些則偏好訂製式。此時業務開發部門就要針對國內外不同市場，開發不同產品；而行銷企劃部門就要將產品做適當的包裝，以吸引消費者參加（現代最佳的行銷平臺當然是透過網站）；客戶服務則包含旅客的衣食住行育樂各方面的諮詢和服務，因此本部門人員對產品的內容、相關費用、各項手續等，應有詳盡的瞭解。

網路部門即圖中左側的網路科技部。網站是現代人經常應用的往來介面，

不只傳統旅行社紛紛架設網站以服務消費者，甚至有以網站為主的旅行社出現，因此本部門的地位愈來愈重要。除了資料庫管理和系統維護需有專業的電腦工程師外，研究發展和行銷企劃工作，仍需有旅行業專業背景，才可使網路系統順利配合旅行業務發展。本部門較常見的業務是公司資料庫管理、產品上網的更新維護、視訊會議操作等項目。

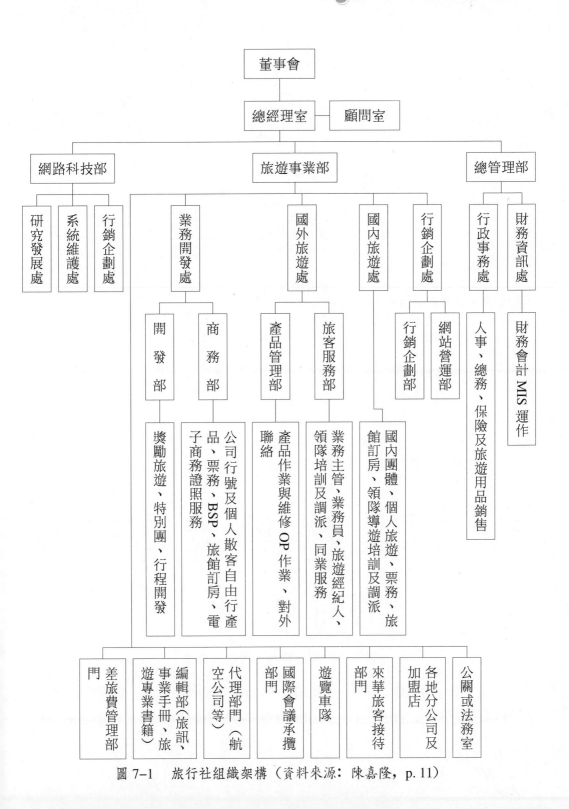

圖 7-1　旅行社組織架構（資料來源：陳嘉隆，p. 11）

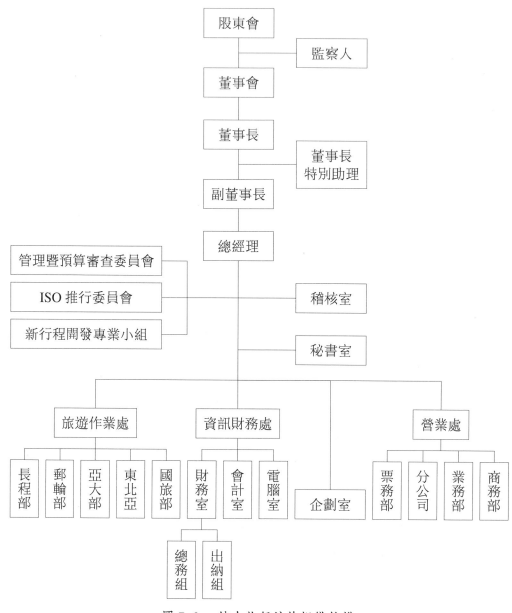

圖 7-2　綜合旅行社的組織結構

　　上文所述的組織，只是一個通則，旅行社在經營管理時，會視實際情形予以調整。現在以綜合旅行社的組織（圖 7-2）為例，以表 7-1 說明旅行社

實際運作的情形。

表 7-1　旅行社各部門業務一覽表

部門	主要業務
管理暨預算審查委員會	(1)檢討內部預算管理、稽核結果。 (2)審查現行管理制度的有效性和適切性。 (3)審查各項管理計畫的推行結果。
ISO 推行委員會	(1)品質系統體系之推行。 (2)品質政策之擬定。 (3)品質系統之稽核。 (4)會商解決品質問題。 (5)維持品質系統有效運作。
新行程開發專案小組	(1)籌組專案組織。 (2)設定專案目標。 (3)控制成本進度。 (4)對董事長報告專案計畫之執行與檢討。
稽核室	(1)各部門及所屬機構執行執掌事項之調查、檢討、及建議改進事項。 (2)各項檢查報告及盤點計畫之擬定與執行。 (3)客戶信用額度及各種契約合同之檢查。 (4)財產之購置運用、處理、移撥等程序之稽查。 (5)內部控制之查核。
旅遊作業處	(1)長程部：歐洲、美洲、南非及紐澳等旅遊路線之規劃設計、定價及機位之安排、訂房之接洽及交通設備之承租等旅遊相關事項。 (2)郵輪部：郵輪線路之旅遊行程規劃設計。 (3)亞大部：東北亞、東南亞、大陸及國內旅遊等旅遊路線之規劃設計、定價及機位之安排、訂房之接洽及交通設備之承租等旅遊相關事項。
營業處	(1)各分公司：所轄地區各項旅遊業務之銷售事項及總公司交辦及授權處理事項。 (2)票務部：客票、訂房業務之銷售及同業票務資訊之蒐集及調查事項並協助處理票務客戶售後服務事項。 (3)業務部：各項旅遊產品之銷售事項及業務部門人員之訓練及管理，並協調及反映有關同業需求事項。 (4)商務部：標團及商務旅遊合約之審查及簽訂事項與商務客戶各項旅遊服務業務之銷售事項。 (5)企劃室：廣告企劃、文案設計、行程表及年鑑製作、

	產品包裝、分包商之管理及審查、旅訊之製作及與各線控配合行程之研究及發表。
資訊財務處	(1)會計室：會計帳務處理、各項收支單據之審核、財務預算之編製、決算報表之編造、資金之管理與控制及金融機構往來事項。 (2)總務組：設備及事務用品之採購、人事事務之管理、信件收發、電話接聽及有關主管官署變更登記事項之處理事務。 (3)電腦室：電腦化作業之推展、資訊系統之建立及執行、電腦操作訓練、作業系統規劃、程式撰寫及修改與電腦資源之安全管理等事項。

二、主要業務

旅行社主要的業務內容有：

1. 接受委託代售國內外海陸空運輸事業之客票或代旅客購買國內外客票。
2. 接受旅客委託代辦出入國境及簽證相關手續事宜。
3. 以包辦旅遊方式，自行組團安排提供旅客之國內外觀光旅遊食宿安排及其他相關服務事宜。

第 1 項業務是所有旅行社皆可辦理，第 2 項業務則是綜合和甲種旅行社的業務範圍，在第三節中將會和國外旅遊一併介紹，國內旅遊見第五節介紹。本節將就其他業務和綜合旅行社的接待旅遊做介紹。

要瞭解旅行業在整個觀光體系中扮演的角色，先要瞭解觀光業上中下游之整體關聯性。旅行業為服務廣大的消費者，滿足各種不同的觀光需求，需要配合其他觀光業，就相關服務取得聯結，設計包裝成旅遊產品，提供旅客旅遊服務。以綜合旅行社而言，其在觀光業上的產業關聯簡圖如圖 7-3 所示：

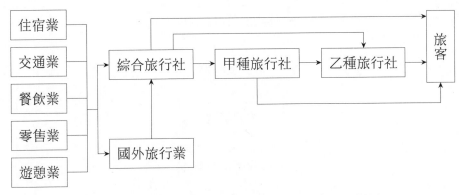

圖 7-3　綜合旅行社在觀光業上的產業關聯簡圖

　　取得交通、餐飲及住宿等其他觀光相關事業的資源後，旅行社應配合潮流，適時規劃設計新產品並加強服務內容，以產品多樣化為導向，加強滿足服務客戶為目的。在發展業務的同時，應搭配網路下單、信用卡或 ATM 等付款模式，以及配合航空公司開發國內外旅遊的新行程，並與同業間保持良好之合作關係，以提高旅遊品質。行程的安排包含獎勵旅遊、不同主題之旅遊專案、量身訂做的特殊旅遊路線、多元化經營各航空公司的自由行等。

　　除了產業縱向和橫向的整合外，接待旅遊也是綜合旅行社的一項重要業務。近年來政府積極開發國內觀光資源與設施，整合民間觀光組織，每年定期舉辦中華美食展、燈會、國際旅展等活動，選擇具地方特色的觀光資源，以吸引外國旅客。依據觀光局之統計資料，近年來華旅客依其居住國資料顯示，來華旅客之居住地以亞洲地區居多，其中又以日本來華旅客最多，占三成以上。

　　接待旅遊的程序如圖 7-4 所示。接待旅遊首先要瞭解對方的信用、該國政治穩定度、以及人數、時間和要求等級，再依其旅遊的行程，考慮匯率和付款條件，依不同的等級報價。在國內上游供應商的交通、食宿確認沒有問題後，透過正式文件確認接團。接團時應填寫作業時程控制表以及交通食宿及參訪活動行程，並隨時解決客訴案件。指派導遊應依顧客需求，尋找合適的導遊。接待旅遊的導遊，應平時就其專業語言及各地民情進行培訓，必要時先瞭解團員背景及行前訓練。接待時要將行程表發給每位旅客，並將行程

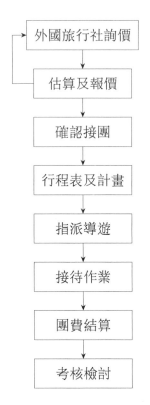

圖 7-4　接待旅遊的程序（資料來源：陳嘉隆，p. 354）

表格化，隨時填寫以利控管及事後檢討，作為改善的參考。至於旅遊中如有任何問題，應立即處理，再檢討責任。對於任何的客訴案件，應以積極的態度面對，作為日後的參考。

三、行程規劃設計

　　旅遊服務業的產品開發，是以新旅遊產品或對現有旅遊產品作重新組合安排，以迎合消費者需求，因此也設有專責部門負責旅遊產品之設計規劃。

　　旅行業的產品包含行程安排、成本估算、市場行銷等工作。行程安排包含選擇景點、交通工具、景點間交通時間估計、住宿地點考量等，期望以最佳的組合使消費者獲得最大的滿足。成本估算包含航班成本、目的地旅遊成本、損益臨界點的成團人數等。市場行銷包含市場定位、客戶接受度、產品

包裝等。一般而言國外旅遊行程的距離愈遠，時間愈久，其行程規劃的細密程度及複雜性遠較一般中短程國外旅遊或國內旅遊大。

　　旅遊行程規劃之前應先瞭解不同的客戶有不同的需求、購買能力、消費習慣、旅遊動機等，規劃出不同價位、時間、旅行地點。另外在簽證、交通工具甚至國外旅遊當地旅行業的安排，都是在做旅遊行程規劃時的重要考量。

　　隨著旅遊型態的變化，旅行社本身應將產品加以模組化 (Modualize)，並配合標準作業流程 (Standard Operation Procedure; S.O.P.) 的發展，以期有效降低成本，縮短行程安排時間並做更多樣的組合，以期提升產品競爭力。

四、資訊科技在旅行業的應用

　　當個人電腦日漸普及，網際網路發展顛覆了傳統的企業經營模式，旅行社也不能置身其外。

　　旅行業透過網際網路，一方面提供消費者大量連結，直接為業者帶來廣告效益以及銷售訂單。除此之外，公司內部的財務會計系統，還需要與此整合，以達到完全的資訊化。雖然在這個高度資訊化的時代，旅行業的資訊化並不能保證一定獲利，但是不去做就完全失去競爭力了。

　　目前在旅行業的資訊應用包含了基本資料管理維護，訂單、商品、票務、證照管理，帳務、銷售管理，管理報表，系統維護及銷售手冊等項目，其目的是提供消費者一個便利的平臺，而業者本身也可做正確而有效的管理。

　　以目前的環境來看，旅行社、航空公司、飯店業者、遊憩設施業者甚至媒體都有網站與消費者直接溝通，但是旅行社在旅行業而言是主要的專業，所以較具競爭優勢。反觀航空公司、飯店業者、遊憩設施業者雖然有價格的優勢，但是整合其他旅遊資源的能力卻不如旅行社；資訊業或媒體雖有電腦以及網路技術的優勢，但卻缺乏旅遊的專業知識。在此旅行業蓬勃發展之際，旅行社應本其專業優勢，整合網際網路技術與其他競爭業者，提供消費者最佳的服務，並為自己創造更好的業績。

第三節　國外旅遊事務

一、國外旅行的流程

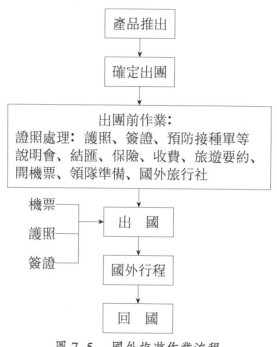

圖 7-5　國外旅遊作業流程

　　圖 7-5 是國外旅遊的作業流程簡圖，因為國外旅遊都會委託當地旅行業者負責上游業務如交通、餐飲、旅館等，連導遊也都會以當地為主，如同我國旅行社的接待旅遊，所以與我國旅行業者較有關的是出團時的領隊工作和其他前置作業安排。

　　產品的規劃設計（見第二節之三）完成後，消費者有意加入，並達出團門檻，就形成出團條件，開始出團前作業。出團前作業見下段說明，出國登機時要注意機票、護照、簽證等文件，出團中的領隊要注意與當地旅行業密切配合，對行程的細節再確認，以及每日報帳等行政業務，在結束前完成客

戶意見調查作為回饋。回國後需確認人員及物品均無問題，個別回程旅客機位是否無誤，及其他個別應解決的問題，才算完成任務。

二、國外旅行準備作業注意事項

國外旅行主要是到陌生的地區從事旅行，距離較遠且自然環境和人文風俗不同，所以要注意下列事項：

1. 護照

護照為通過國境的合法身分證件，出國旅行必先取得我國有效護照方可出國。我國護照分為有效期三年的外交護照和公務護照及十年的普通護照三類。一般人民申請出國持普通護照即可。我國護照以一人一照為原則，至我國外交部領事事務局申請。申請須知和注意事項如下（摘自外交部領事事務局網站）：

申請須知：

(1) 請填繳普通護照申請書乙份。

(2) 請繳交照片一式 2 張，規格如下：直 4.5 公分、橫 3.5 公分（2 吋光面白色背景彩色照片）6 個月內所拍攝之脫帽、五官清晰、不遮蓋，相片不修改，足資辨識人貌之正面彩色照片半身，人像自下顎至頭頂長度不得少於 3.2 公分及超過 3.6 公分，使臉部占據整張照片面積的 70%–80%，不得使用戴有色眼鏡照片及合成照片，一張黏貼，另一張浮貼於申請書。

(3) 年滿 14 歲者，應繳驗國民身分證正本（驗畢退還），並將正、反面影本分別黏貼於申請書正面（正面影本上換補發日期須影印清楚，以便登錄）。14 歲以下未請領身分證者（年滿 14 歲，應請領國民身分證），繳驗戶口名簿正本，並附繳影本乙份或最近 3 個月內辦理之戶籍謄本。

(4) 未成年人（未滿 20 歲，已結婚者除外）申請護照應先經父或母或監護人在申請書背面簽名表示同意，並黏貼簽名人身分證影本。倘父母離婚，父或母請提供具有監護權之證明文件及身分證正本。

2吋光面白色背景彩色照片

臉部占照片面積
的70%～80%

3.2～
3.6
公分

4.5
公分

3.5公分

圖 7-6　護照照片示意圖

⑸請繳交尚有效期之舊護照。

⑹凡男子（年滿 16 歲之當年 1 月 1 日起至屆滿 36 歲當年 12 月 31 日止）及國軍人員於送件前，請持相關兵役證件（已服完兵役、正服役中或免服兵役證明文件正本）先送國防部或內政部派駐本局或各分支機構櫃臺，在護照申請書上加蓋兵役戳記（尚未服兵役者免持證件，直接向上述櫃臺申請加蓋戳記），再赴相關護照收件櫃台遞件（請參閱「接近役齡男子、役男及國軍人員申請護照須知」）。

⑺持照人更改中文姓名、國民身分證統一編號等項目，不得申請加簽或修正，應申請換發新護照。

⑻申請換發新照須沿用舊護照外文姓名；外文姓名非中文姓名譯音或為特殊姓名者，須繳交舊護照或足資證明之文件。更改外文姓名者，應將原有外文姓名列為外文別名，其已有外文別名者，得以加簽辦理。

⑼護照規費新臺幣 1,200 元（請於取得收據後立即到銀行櫃臺繳費，並保留收據，以憑領取護照）。

注意事項：

⑴原則上護照剩餘效期不足一年者，始可申請換照。

⑵申請人未能親自申請，可委任親屬或所屬同一機關、團體、學校之人員代為申請（受委任人須攜帶身分證及親屬關係證明或服務機關相關證件），並填寫申請書背面之委任書，及黏貼受委任人身分證影本。

⑶工作天數（自繳費之次半日起算）：一般件為 4 個工作天；遺失補發為 5 個工作天。

⑷上班時間為星期一至星期五早上 8:30 至下午 5:00，中午不休息。

⑸依國際慣例，護照有效期限須半年以上始可入境其他國家。

2. 簽證

簽證是前往他國時，向該國政府或代理機構申請的同意文件。有許多邦交國人民往來，不需要簽證。我國國情特殊，除少數地區或國家免簽證或落地簽外，大部分都需取得簽證才可前往。

一般簽證可分成移民簽證和非移民簽證，旅行的簽證是屬於非移民簽證。團體旅行的簽證可以是個人簽證，也可以是團體簽證，但是團體簽證則需團進團出，不能分次或分團進出。

簽證取得通常可透過下列方式：

⑴向各國大使館、領事館、駐臺商務辦事處申請。

⑵航空公司代辦。

⑶落地簽證。

⑷私人簽證中心代辦。

⑸甲地申請乙地拿簽。

⑹電子旅行授權簽證（澳洲和香港）。

3. 領隊準備

⑴旅遊手冊：各項有關此次旅行的資料注意事項（每一旅客多預備一份留在家中的航班時刻和住宿資料）。

⑵各別旅客的瞭解：如個人葷素飲食習慣及背景等。

⑶旅程中食、宿、交通、景點的再確認，天氣交通狀況掌握。

⑷各項證件及票券的再確認，必要時安排預防注射。

⑸部分旅客個別回程安排。

4.衣著裝備及時差調整

特殊地區或特殊活動需有特殊的裝備，旅行社應提供適當的資訊，使消費者能提前準備或在當地尋求適當服務。例如我國相當熱門的紐澳線，因其位置在南半球，四季的變化和我們身處的北半球完全相反，夏天造訪紐澳時要注意防寒，因為當地為冬季；冬天造訪時，因為當地正值夏天，所以要帶夏天的衣物，這都是旅行社要提供的資訊。

其他特殊活動要有特殊裝備，旅行社要能整合廠商，以使遊客安全且盡興。例如溯溪或潛水，有些人有個人的專業配備，但有些地區也有提供必要的裝備，以提高旅遊的安全和舒適度。

出國旅行時常會遇到時差的問題，領隊應確實掌握，調配飛機上的作息時間，使遊客能在最短時間適應。必要時可以藥物或其他方式輔助，以解決時差問題。

5.其他事項

包含保險、意外事故處理、說明會、結匯、旅遊要約等。行前說明會應包括說明行程、保險，集合時間地點，各國民情、禮儀、設備（如電壓）等，旅客個人應攜帶物品（藥品、個人用品等），購物及退稅相關事項，其他各項權利義務提醒，回答或解決旅客提出的各項問題。

✿ 三、國外旅行種類

1.商務旅行

全球化的趨勢，使公司派員參加國際會議、商業展覽、業務推廣、拜訪客戶的機會大增，使商務旅行成為旅行社一個固定型態的客源。但是因為商業效率追求，一般對旅行社的安排要求嚴格，且因行程常有變更，對旅行社的配合度要求也高。相對而言，旅行社的服務如能滿足此類客戶，其穩定性相對也較高，許多公司都會找同一家旅行社洽辦商務旅遊事宜，而且也可能接下公司獎勵旅遊的案子，增加旅行社額外收入。

2.套裝行程（全備旅行）

　　旅行業發展多年累積之旅遊專業知能、經驗，以及蒐集世界各國旅遊勝地之交通運輸、飲食、住宿、遊覽及娛樂等資訊，設計出各式各樣的旅遊行程。行程中有關當地自然景觀、風土民情、歷史文物、地方特色等，也安排專人解說。此項旅遊產品對工作忙碌無暇安排旅遊活動，或不知如何安排旅遊行程的消費者，只要決定旅遊目的地，其他事務交給旅行社服務就可以了。

　　此類行程可分成團體和個別旅遊，其中性質也有差異。通常選擇個別旅遊的消費者，較具獨立和理性的傾向，講求效率，富冒險精神，所以其行程也要求較高的自主性，多依照消費者的意願而設計。

　　團體旅遊是以共同行程的方式，達到旅遊的目的，所以必需有最少人數，才符合經濟效益。一般團體的套裝行程費用較低，且有完善的事前安排，相當方便。但因為是團體活動，個人行程較不自由，服務也較不精緻。

　　3.自助旅行

　　隨著經濟發展，國人日益重視休閒生活，旅遊成為現代人不可或缺的必需品。個人所得增加，可支配之財產和休閒假日愈來愈多，加上資訊發達，出國手續簡化、簽證效期加長等因素，不但促進觀光旅遊之需求，自助旅行的人口也日益增加，但是主要還是以年輕人為主。旅行社能提供自助旅行者的服務項目相當多，最主要的是提供相關資訊，協助旅行者做好規劃。

第四節　國內旅遊業務

　　國內旅遊除少數地區須辦理入山證外，一般並無證照問題。加上臺灣地區交通發達，不管是自行駕車或航空、鐵路、旅行業者、機關（如農會）的套裝行程均相當豐富而多樣，使國內旅遊相當盛行。

一、國內旅行作業流程

　　國內旅行作業流程和國外旅行類似，只是少了出入關的手續，而且是在自己國內，所以較無文化上的隔閡，從事旅遊活動時對所有遊客都較方便。

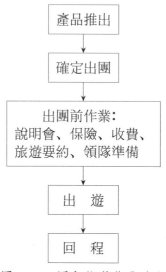

圖 7-7　國內旅遊作業流程

二、國內旅遊業務

　　旅行社承辦的國內旅遊業務，從行程規劃安排到食宿門票保險代辦，甚至包裝成套裝行程，都在其服務範圍內。依旅遊型態，大致可分成下列幾項：

1. 個別旅遊：自行駕車，只向旅行社訂購門票或旅館訂房，或航空、鐵路、旅行業者、機關（如農會）的套裝行程的旅遊方式。

2. 團體旅遊：在交通較不方便的外島，或由西部到花東距離較遠的行程，都會包裝成套裝行程。旅客在考慮成本和自身旅遊品質下，許多人會選擇此一方式。

3. 公司或機構的獎勵旅遊行程或自強活動,學校的校外參觀教學活動等。

　　由於旅行社直接面對客戶提供服務,所以實務操作時應站在顧客的立場，以顧客的需求為主要考量。衣食住行育樂是生活基本需求，旅行是指到居住地以外的地區，做短暫停留，所以生活基本需求的考量成為最重要的事。

　　面對自主性愈來愈高的消費者，不只要有選擇，更期望旅行社能依消費者的意願取得資訊。在這個消費意識高漲的時代，民法債編旅遊專章及消保法定型化契約的公告，使旅行從業人員更應認識法令，遵守法令，瞭解自己

的權利義務，對於無法掌握的事，盡量交由保險來承擔。

　　另一方面，因為網路科技發達，旅行業交易過程已漸漸呈現出去仲介化的趨勢。旅行社和其他觀光相關產業（如航空業）亦友亦敵的關係如何整合，中小型旅行社如何和其他旅行社策略聯盟以求生存，都考驗著旅行社的發展。

第 8 章

觀光遊憩區與景點經營管理

第一節　遊憩區與景點之類別

一、遊憩景點之類別

景點為觀光系統中最關鍵的一環，其範圍非常廣泛，通常泛指吸引遊客到一觀光目的地的所有風景區的集合，其分類方式亦相當多，以下即以表列方式表示：

表 8-1　景點一覽表

文化景點	自然景區	活動	遊憩	娛樂景點
歷史遺址	山水風景	大型活動	觀光遊覽	主題樂園
考古遺址	海景	社區活動	高爾夫	賭場
建築	公園	慶典活動	游泳	電影院
美食	山岳	宗教活動	網球	購物設施
紀念碑	植物	體育活動	健行	表演藝術中心
產業設施	動物	商業展覽會	自行車	綜合體育場
博物館	海岸	聯合展	冬季運動	
音樂會	島嶼			
戲院				

資料來源：Charles 著，吳英偉譯 (2005)，「觀光學總論」，p. 152-153。

二、遊憩區之類別

遊憩區與景點之類別，目的在於作為後續規劃管理之依據，一般以自然與人文二分法加以區分，再就其遊憩特性、地理位置、空間分布或土地利用型態等來細分。以交通部觀光局委託中華民國區域科學學會進行的「臺灣地區觀光遊憩系統開發計畫」(1992 年)，觀光遊憩資源分類主要分成自然與人文資源兩大類，人文資源再依性質細分成人文遊憩資源、產業遊憩資源、遊樂設施與活動及服務體系等五類。

表 8-2　觀光遊憩資源分類表

資源分類	資源類型	資源內容
自然資源 / 自然遊憩資源	湖泊、埤潭	自然湖、人工湖、埤、潭
	水庫、水壩	水庫、攔砂壩、水壩
	溪流、瀑布	溪流、瀑布、瀑群
	特殊地理景觀	氣候、地形、地質、動物、植物
	森林	森林遊樂區
	農牧場	牧場、農牧場
	國家公園	國家公園、保護區
	海岸	海岸景觀、濱海遊憩區、海濱公園
	溫泉	溫泉
人文資源 / 人文遊憩資源	歷史建築	祠廟、民宅、碑坊、陵墓、官宅、遺址、城墎
	民俗活動	節慶民俗、祭典民俗、地方民俗
	文教設施	學校、文化中心、博物館、美術館、其他演藝、展示場所
	聚落	原住民聚落、漁港聚落、城鎮聚落、鄉鎮聚落、街鎮聚落、客家聚落
人文資源 / 產業遊憩資源	休閒農業	觀光果園、茶園、菜園
	休閒礦業	煤礦、金礦、鹽、石油、寶石、玻璃
	漁業養殖	漁港、養殖區
	地方特產	工藝品、小吃民食
	其他特產	二級、三級產業、軍事設施與基地、港口、機場重大建設
遊樂設施與活動	遊樂園	機械設施遊樂園、遊樂花園
	高爾夫球場	高爾夫球場
	海水浴場	海水浴場、海濱公園
	遊艇港	遊艇港
	遊憩活動	陸域、海域、空域
服務體系	住宿	觀光旅館、一般住宿、事業機構住宿、露營
	交通	空運、航運、陸運（鐵路、公路、景觀道路）

資料來源：臺灣地區觀光遊憩系統開發計畫，1992。

　　近年來區域型遊憩區強調以供給面衡量區域資源潛力，經由資源特性、地理型態及遊憩利用劃分遊憩系統，再依各遊憩系統中各據點之資源型態、鄰近觀光資源、景觀資源、交通可及性及發展腹地評估其發展潛力與未來發展方向。以交通部觀光局成立之臺灣第13處國家級風景區特定區——「西拉雅國家風景區」為例，即將其範圍內之遊憩據點劃分為「關子嶺遊憩系統」、「曾文遊憩系統」、「烏山頭遊憩系統」、「虎頭埤遊憩系統」、「左鎮遊憩系統」五個遊憩系統，再依據自然、人文、生態、人工設施、休閒農業等加以細分，作為後續區內觀光資源分析之依據。

　　另就法令規範上之分類而言，臺灣地區土地依相關法令有不同之管制依據，依區域計畫法分為兩類，一是都市土地，一是非都市土地。

　　都市土地係位於都市計畫範圍內之土地，其使用分區則依其相關規定使用，以「都市計畫法臺灣省施行細則」規定可劃分為九種分區，其中視為觀光資源者為風景區與保護區。

　　非都市土地之土地使用分區依「區域計畫法施行細則」規定劃分為十大分區：1.特定農業區、2.一般農業區、3.工業區、4.鄉村區、5.森林區、6.山坡地保育區、7.風景區、8.國家公園區、9.河川區、10.其他使用區或特定專用區等。由於區域計畫為土地使用最上位計畫，其訂定之各種土地使用分區均有其相關目的事業法令規範，以下說明之：

1. 特定農業區與一般農業區作觀光資源開發者，依「休閒農業區設置管理辦法」規範其土地使用，並分為農業經營體驗分區、農業景觀及自然生態分區、休閒活動分區等三類，但特定農業區土地則只能劃分為農業經營體驗分區與農業景觀及自然生態分區二種。

2. 森林區係「森林遊樂區設置管理辦法」加以管制，其土地再細分為營林區、遊樂設施區、景觀保護區、森林生態保護區等四種。目前行政院農委會林務局公告之國家森林遊樂區有十八處，北部有太平山、滿月圓、內洞、東眼山、觀霧等五處國家森林遊樂區，中部有武陵、八仙山、大雪山、合歡山、奧萬大等五處國家森林遊樂區，南部有阿里山、藤枝、墾丁、雙流等四處國家森林遊樂區，東部則有知本、向陽、

富源、池南等四處國家森林遊樂區。

3. 國家公園區則依「國家公園法」規定辦理，分為一般管制區、遊憩區、史蹟保存區、特別景觀區與生態保護區等五種。目前七座國家公園依公告順序為墾丁國家公園、玉山國家公園、陽明山國家公園、太魯閣國家公園、雪霸國家公園、金門國家公園與東沙環礁國家公園，另有馬告國家公園、臺江國家公園等新地點研議中。

4. 風景特定區則依據「風景特定區管理規則」依其地區、特性與功能劃分為國家級、直轄市級及縣（市）級三種等級。目前國內國家風景區有十三處，各具特色與獨特性，如山麓型之國家風景區有參山國家風景區、花東縱谷國家風景區、阿里山國家風景區、茂林國家風景區等；沿海型則有東北角海岸國家風景區、北海岸與觀音山國家風景區、東部海岸國家風景區、大鵬灣國家風景區、雲嘉南濱海國家風景區；離島型有馬祖國家風景區及澎湖國家風景區；水庫型則有日月潭國家風景區與西拉雅國家風景區。

第二節　好遊憩區與景點之要素

1972 年柯恩博士於《Vacationscape Designing Tourist Regions》一書中主張應將一個觀光地區分為「核心圈」、「中間地帶」、「外圍地帶」三個部分來規劃。核心圈為遊憩區中最吸引人之處，必須嚴格加以管制維護以維持其吸引力；而在鄰接核心區部分，則以保護緩衝為目的設置中間地帶，確保其不受破壞；而中間地帶之外圍則為具有圍牆功能之外圍地帶，與外連接之通路、對觀光者之接待服務及當地居民之社區均落於此。

能夠成為成功的遊憩區與景點，均具備以下幾個特性 (Gunn, 1995)：

㈠容易親近 (Easy Comprehensibility)

旅客於遊憩區與景點體驗時，能夠獲得充分的資訊並擁有足夠的技能，並且充分參與。

㈡環境的基礎

遊憩區與景點之空氣、水、氣溫、植物等環境，以及旅客對於遊憩區所認知之形象與感受。

㈢所有權與管理

遊憩區之所有權人與管理單位必須明確，如景點開放使用之時間、季節、收費及相關使用規定。而這些管理政策與旅客需求間應取得均衡。

㈣磁場拉力 (Magnetism)

必須讓旅客感到特別有興趣且偏好選擇參與。

㈤滿足旅客之能力

即旅客在實地親身參與體驗後，要帶著愉快滿足的心情離開。

㈥人為的創造

每一遊憩區與景點均需要人為之規劃、設計、開發、創造，並提供交通、停車場、解說與服務等，以供旅客體驗。

在這裡提及一個重要的概念「觀光地點管理」(TDM)，成功的 TDM 包含傳統經濟的企業管理技巧與環境管理能力平衡，經濟的企業管理技巧需要有效的資源發展和部署，包含對觀光地點發展的策略規劃、行銷、人力資源管理，需要傳達優等品質的觀光客經驗、財經資源／投資的管理需要去支持發展，及發展組織的潛力去協調與確定必要服務的傳遞。

環境管理能力是有效的觀光點管理工作的關鍵。傳統上，這些包含知識、技能要素來確認空氣、水、森林、植物、野生動物管理的保護。

最近管理工作概念更被擴充，包含管理策略設計來維持與提升觀光點的紀念內容、社會及文化完整性，亦包含在觀光點範圍內之有效管理人之能力，人的管理有二項重要之組成：觀光客的管理與當地居民社區管理。

第三節　遊憩區與景點的規劃與設計模式

　　「規劃」(Planning)，係人類為解決問題或希望達成特定目標而擬定行動方案之過程。遊憩區與景點規劃之目的為整體考量區內自然、人文等資源之合理分布與有效利用，並配合鄰近區域之發展定位與構想，希冀充分發揮遊憩區與景點之發展潛力，滿足旅客之生理與心理需求，並維護自然生態環境與資源保育。周延且適當之規劃將使遊憩區與景點在實體、法律、行銷、財務、經濟、市場、社會與環境層面有助於增進觀光發展之利益。

一、規劃原則

　　遊憩區規劃原則大多針對資源類別及其特殊性加以區分。

㈠山坡地（森林區）規劃原則

1. 位於山坡地之森林區開發宜順應坡度，力求挖填方最小及平衡，並依不同土地使用強度，劃分不同使用性質與強度之區帶。
2. 以資源保育與環境保護為優先準則，適度導入觀光遊憩活動。

㈡海濱遊憩區規劃原則

1. 保護海洋資源系統，合理管制開發行為。
2. 以資源保育與環境保護為優先準則，適度導入觀光遊憩活動。
3. 整體考量海岸通行權與遊憩機會，合理配置土地及水域規劃。

㈢河川遊憩區規劃原則

1. 依據河川遊憩利用形態，適切導入活動。
2. 依據河川形態規劃管理開發利用密度。
3. 注重河川遊憩安全，須考量河川水文及河川特性。
4. 湖泊及水庫之遊憩利用應符合法令管制內容。

㈣人文遊憩區規劃原則

1. 以名勝古蹟與歷史文物遺址之保存維護為優先，並須依據「古蹟保存法」相關程序辦理。
2. 整體意象塑造與園區規劃，宜融入相關歷史元素。
3. 古蹟修護以保存原有形貌並盡量使用傳統技術與工法及原用或類似材料。
4. 適度導入民俗與藝術活動，避免過度商業化。
5. 產業觀光活動應以促進地方經濟發展為首要。

二、規劃程序

㈠擬定計畫目標

　　遊憩區之規劃首重計畫目標之擬定，明確之計畫目標有助於後續基本資料調查與實質規劃作業。觀光遊憩計畫之目標以維護文化古蹟、保護自然資源，並使旅客達到活動、視覺、休息及娛樂之體驗效果為主。

㈡界定研究範圍

　　考量遊憩行為與活動影響範圍，並依據遊憩區之行政範圍加以調整，界定研究範圍及規劃範圍，一般而言研究範圍大於規劃範圍，以作為基本資料蒐集之基礎。

㈢基本資料之調查分析

　　基本資料之調查分析可分為下列項目：
1. 自然環境資料——地理位置、地形、地質、土壤、氣象（包含風向、風速、雨量、氣溫、濕度等）、特殊地理概況、動植物、水文等資料。
2. 人文資料——鄰近鄉鎮、人口概況、交通運輸、產業經濟、公共設施現況、蘊含之文化資源（如古蹟、遺址、寺廟等）。

3. 觀光資源之利用現況——現有景觀資源、生態觀光資源、具文化價值之觀光資源。

4. 旅遊需求——研究範圍內觀光旅客人數（全年及各月份）、淡旺季需求分析、容納量分析、目前現有之觀光活動與設施。

5. 土地權屬——土地權屬現況、土地使用現況、法令限制分析。

㈣實質規劃

1. 土地使用分區計畫

遊憩區依資源特性與活動需求分別劃定範圍，希冀達成生態保育與遊憩休閒之目的。「分區管理」之概念實為土地規劃管理上之重要策略，以減少觀光對環境可能造成之負面衝擊，依據土地特性與承載力，劃定不同分區，即可管制旅客於部分區域內活動，既可滿足遊客之觀光體驗需求，同時又可降低遊客對首要保育區可能之干擾與衝擊。

WTO (1992) 針對在保護區內進行分區管理之情形指出「一個保護區可再細分成不同之土地使用分區，如嚴格保護區（人們不可進入）、荒野區（訪客只能步行進入）、觀光區（訪客可以多樣方式進行遊憩行為）和發展區（集中設置設施地區）」。

以下即就不同分區加以說明：

　　⑴自然區——針對稀有、脆弱或特殊之自然資源，以保育重於開發，人為設施降至最低，在部分特殊之保育區範圍內，甚至應禁止遊客之進入；至一般自然區則可適當的開放，除部分步道或解說設施外，尚可區分露營區或野餐區，但需以不破壞整體環境為原則；具生態研究目標之遊憩區可於區內劃設自然研究區，但以非固定性、臨時性之設施為主，以不破壞自然環境為最高指導原則。

　　⑵文化古蹟區——以維護文化歷史古蹟為目標之遊憩區，須依「文化資產保存法」相關規定保存這些古物、古蹟、遺址等，其規劃須配合古蹟風格整體設計，避免過於突兀與不協調。

　　⑶旅館區——以提供住宿、餐飲、醫療、商店、休息等設施為主，建

築物須融入當地特色元素整體規劃，旅館區可視區域大小，以集中設置為宜。

(4)遊憩區——於不同觀光資源與遊憩活動範圍內，可設置遊憩區，提供各類型體能活動設施，如網球場、高爾夫球練習場、游泳池、兒童遊樂場等。其設置之各項設施以順應區域地形與環境為原則，並於空間上適度分配，並可與旅館區相結合。

(5)公共設施區——遊憩區應設置之主要公共設施宜集中設置，避免分散導致成本增加。一般而言，公共設施包括自來水廠、污水處理廠、變電所、加油站、停車場等，其規劃規模與數量則視旅客需求與未來發展需要而設置。

(6)一般管制區——遊憩區內於劃定前已居住於此之現居戶，於劃入區內，宜給予使用管制規定，嚴格禁止破壞景觀或其他建築之增建、重建等開發行為。

2.公共設施計畫

對於全區公共設施宜整體規劃設計，舉凡電力系統、聯外與區內交通系統、垃圾收集處理、停車場位置、照明系統、自來水系統、污水處理系統等，各項公共設施之設計、施工及後續管理維護均應明定標準，並據以施行。

3.觀光活動與設施計畫

訂定觀光活動動線與據點之設置、主要觀光設施（如住宿設施、野餐地、露營地、各類型步道、遊艇碼頭、原野體能訓練場、海水浴場、滑水碼頭、海洋公園、動物園、植物園、游泳池等）之興建計畫。

4.解說計畫

解說設施包含有遊客服務中心、博物館、解說牌、標示牌及多媒體之解說設備，是以，解說之媒體選擇、解說設施系統之配置、設計、施工與維護準則、未來發展之解說計畫均需整體規劃。

5.資源保育計畫

保育設施包括圍籬、研究站、偽裝視察站等，資源保育計畫須確定資源保育之範圍與位置，並確定保育之項目與方法，並據以嚴格管制遊客活動，

以確保資源保育之完善。

　　6.經營管理計畫

　　包含訂定經營管理規則、組織與各區人員配置、人事管理計畫、推廣與行銷研究計畫、監督與監測計畫。

　　7.財務計畫

　　包括可行性分析、投資報酬率之研擬評估、投資計畫、財務管理。

㈤執行計畫

　　遊憩區開發宜分期分區進行，並於計畫中擬訂土地徵收之順序、區內公共設施、觀光遊樂設施、解說設施及保育設施之先後順序，並據以執行。

第四節　遊憩區與景點的規劃及設計工具

一、遊憩容納量之概念

　　於 1942 年即有學者提出生物導向之遊憩容納量觀念「使遊憩使用保持在容納量或遊憩飽和點之內」；1964 年華格 (J. A. Wagar) 認為「遊憩容納量是能使遊憩區維持長期遊憩品質的水準」，即以遊憩品質作為評定遊憩容納量之標準。1971 年萊姆 (D. W. Lime) 及史坦基 (G. H. Stankey) 提出「容納量係在風景區之經營能符合既定之經營管理目標，環境資源及預算，並使遊客獲得最大滿足之前提下，一地區經一定時間後，能維持一定水準而不致造成對實質環境或遊客經驗過度破壞之利用數量與性質」，因有關容納量之決定實為社會價值判斷問題及對其所預期發生改變之接受程度，史坦基乃於 1974 年將原定義中「過度破壞」一詞，修訂為「不可接受之改變」，亦為後續 LAC 法之基礎。

　　直至 1984 年薛比 (B. Shelby) 及赫柏林 (T. A. Heberlein) 依 LAC 概念提出遊憩容納量架構，該兩位學者依衝擊種類之不同，將容納量分為「生態容納量」、「實質容納量」、「設施容納量」、「社會容納量」四種形態。遊憩容納

量之意義因不同因素條件而會有不同之解釋,以下即就不同層面探討之。

㈠生態容納量 (Ecological Capacity)

生態容納量即對生態系之衝擊,自然生態系統既為一動態演變環境,任何遊憩行為與活動均會使其產生變化,是以遊憩區之開發與利用在超過某一限度後,即會使區內生態環境舉凡植被、土壤、野生動物族群、水文等受到改變與破壞,此一限度即所謂之生態容納量。

㈡實質容納量 (Physical Capacity)

實質容納量則為以上未發展之自然地區空間,分析其所容許之遊憩使用量,可分為自然因素及人為因素兩種。自然因素如遊憩活動於坡度陡峭處則容納量較小,開發程度亦受其限制,其次地形、水土沖蝕、土壤濕度及壓實程度等均為自然因素。人為因素如觀光遊憩區密度利用、旅遊業者對擁擠之忍受程度、行為調適之認知等均會影響實質容納量。

㈢設施容納量 (Facility Capacity)

遊憩區之公共設施與公用設備容納量,均以預估旅遊需求為規劃標準,惟受限於基地先天環境條件,如面積、地形、路線等,可能使設置之公共設施容納量低於生態或實質容納量,或稱設計容納量 (Design Capacity)。

㈣社會容納量 (Social Capacity)

所謂社會容納量係指一遊憩區於既定經濟管理目標,為使遊客之滿意程度維持在最低限度之上,其所能容許利用之數量與性質,超過此利用限度,旅客之滿意程度即降低及感受擁擠。而所謂的擁擠與特定環境中之人數具有一定之關係,其與遊客心理或環境特殊有關,且遊客之期望態度及行為均會彈性調整,且易受其他變數及主觀認知之影響。

二、規劃理論與方法

(一)遊憩機會序列理念 (Recreation Opportunity Specturm; ROS)

　　這理念為美國林務局史坦基和克拉克 (R. N. Clark) 於 1979 年提出，常運用於遊憩規劃領域，其概念為希望人類在不同環境，不同活動中能追尋其所需求之遊憩體驗，規劃者為達此目的，提供一個序列的遊憩機會；

　　此 ROS 的三個主要組成因子即為活動機會 (Activity Opportunities)、環境機會 (Setting Opportunities)、體驗機會 (Experience Opportunities)，藉由不同環境將創造出其可接受的活動機會與體驗機會。

　　為能更適切定義各類不同層級的環境機會，克拉克與史坦基以交通可及性、非遊憩資源之使用、現場經營管理所改變程度、社會互動、可接受遊憩衝擊程度及可接受管制程度等六個經營要素為界定因子，將環境機會分成四大類：現代化 (Modern) 地區、半現代化 (Semimodern) 地區、半原始 (Semiprimitive) 地區及原始 (Primitive) 地區。

　　現代化地區係指都市人工環境中，以自然景致為背景，提供高使用量之遊憩環境，與個人或團體之接觸與交流頻繁，以競技性、觀賞性或較靜態性的活動為主；半現代化地區則指具部分人工化之自然環境，因應特殊需求而進而設施之建設，同時享有與他人交流與孤獨體驗，較不提供具挑戰性、冒險性之活動；半原始地區具有適度之自然環境，經營者提供最低限度之管理，提供適度遠離人群之孤獨體驗，並有相當高之機會與自然環境接觸；而原始地區則保有大面積之自然環境，提供極高度之遠離人群孤獨體驗，享有獨立、與自然融合之感，需對自然環境有深刻瞭解以因應冒險性之遊憩環境。

(二)「可接受改變限度規劃法」(The Limits Acceptable of Change Planning Framework; LAC)

　　「可接受改變限度」為史坦基以 ROS 觀念配合容納量之研究，於 1985 年提出此理念，其探討區域環境中可接受的狀態，包括社會、經濟與環境等面向，以及該環境作為觀光發展之潛力，較注重遊憩活動者之遊憩行為和心理需求，並以「環境指標」之策略，彌補遊憩容納量無法普遍運用之缺失。

其最大的特色在，系統的運作採取一套指標系統，藉以反映出區域環境狀況，可以被接受的標準，以及可被評估之改變速度。這套指標系統需能反映出目的地的自然資源、經濟標準和當地人的感受以及觀光客的體驗等，指標系統需涵括科學和社會的量化數值，且需能充分反映出觀光發展對於旅遊目的地的影響與衝擊。這些指標需定期檢討與評估，俾利作為政府政策之分析依據。

其進行之九大步驟如下：

1. 挖掘議題——針對目的地之發展方向、經營管理與開發利用之議題加以探討，藉以擬定土地利用方針，並探索重要課題。

2. 研判及陳述遊憩機會類別——界定與分類全區可供遊憩利用之資源與環境，鑑別出區內資源供給狀況，並提出可接受改變遊憩機會之類別與其分布。

3. 選取資源環境和人文使用環境指標——強調反映關鍵課題與發展方向，選定適合之資源、人文使用之環境指標。

4. 調查資源環境和人文使用狀況——全面調查地區內現有資源、環境、設施及人文使用狀況，分析資源供給與現有利用程度。

5. 擬定資源環境和人文使用之指標評定標準——針對每一地區及每一遊憩機會之指標，建立可接受改變程度之標準，藉以形塑特定主題下遊憩發展類別、設施引入之考量基礎。

6. 研擬其他代替的遊憩機會分配方案——基於解決課題，配合資源供給特性及經營管理方針下，擬定其他替代之遊憩機會分配方案。

7. 發展每一方案之經營管理措施——配合資源利用與設施導入方案下，研擬相對應之經營管理策略。

8. 評估選定最佳方案——評估一最佳方案，擬定實施計畫。

9. 執行方案並追蹤考核——方案執行，並持續追蹤考核資源與人文使用狀況配合計畫之執行。

㈢「**動態經營規劃法**」（Dynamic Management Programming Method;

DMP）

曹正教授於 1989 年提出一遊憩發展與選址理論,以遊憩經營管理者角度著眼，探討一遊憩區之開發與遊憩活動設施之規劃設計應注意之研究分析與配合事項，強調導入「營運週期」、「環境保育與環境指標」、「遊憩行銷與市場區隔」、「規劃與經營管理」四大觀念，利用研究、規劃、設計、執行及經營管理和追蹤評估五個階段施行。

DMP 法之涉及者包括「經營管理者」、「規劃師、設計師」、「遊憩活動專家及參與者」等三類型人士共同參與，但以經營管理者為執行核心，此三類涉及者可身兼二種以上角色。

第五節　觀光資源的整合與群聚效應

一、觀光資源整合

觀光資源之整合議題須仰賴區域合作之關係,透過區域觀光資源之整合，共同提升競爭力，避免競合之產生。

(一)部門間之合作

觀光議題往往牽涉數個政府部門之業務，惟有整合部門間資源，共同成立跨部會之觀光事業推動組織，方能有效發揮乘數效果。

(二)公私合作

從規劃角度而言，公私部門角色常為相互對立且衝突的，但惟有透過公私合作模式，各取所需，方能創造雙贏局面。公部門須改變主導立場，以立法與行政角色切入輔導，而私部門則需抓住機會配合政策走向，積極扮演市場供給者角色，形成夥伴關係，方能使雙方達成共識。

(三)資源潛勢分析

資源整合之第一步，必為針對區域內觀光資源之內外部及優劣勢環境加以分析，亦作為經費投入先後順序之依據。

㈣旅遊者資訊系統之建立

對旅客來說，建置規劃完善之旅遊者資訊系統方為最佳之資源整合模式，全面建置軟硬體設施，提供旅遊需要之資訊與協助，有助大為提升旅遊環境之友善度。

㈤市場行銷

結合區域之行政資源，訂定區域觀光資源之市場行銷策略實為所需，包含品牌、包裝、定價、通路、形象、廣告、銷售等元素。

二、觀光產業群聚

群聚之形態因區域 (Area)、地域 (Site)、服務 (Service) 之不同而迥異，說明如下：

㈠區域群聚 (Area Clustering)

以主題、推廣、運輸等方式連結幾個地區 (Sites) 成為一大型觀光區域系統，數個具吸引力之遊憩據點在數個地區形成一個較著名之區域。

㈡地域群聚 (Sites Clustering)

如海濱之使用可能包含許多水上遊憩活動；林園大道可依一處停車場為中心，所有遊憩設施以步道系統串連；每一地區皆有其群聚之活動，亦使之成為觀光據點之特色。

㈢服務行業群聚 (Service Business Clustering)

採用購物中心集中之觀念，可多方面運用於觀光遊憩事業。例如臺北市重慶南路書店街、長沙街傢俱行、衡陽路布市等。「帶之形成」即群聚學說最基本之解釋。

第六節　永續發展觀念之引入

一、觀光與環境

世界觀光組織（The World Tourism Organization，以下簡稱 WTO）於 1980 年馬尼拉宣言《The Manila Declaration》中提出，現代觀光目標強調觀光之自然與人文資源同等重要，觀光與當地居民之利益同樣需要被保護。根據前述宣言，1982 年及 1983 年 WTO 與聯合國環境署 (United Nations Environment Programme; UNEP) 亦再次說明觀光開發應保護與改進人類的環境，包含自然與人文環境。

WTO 於 1991 年對「觀光」所下之定義為「觀光包含人們到一個非自己居住生活之地點，進行未達一年之休閒、商業及其他目的的活動」。

1991 年 PATA 太平洋旅行協會在印尼舉行年會時，向各會員國推動「生態觀光」(Ecotourism)，環境保護與觀光旅遊是可以結合的，觀光資源需要一套保護機制進行開發，而非過去破壞性、掠奪性的開發。

二、永續發展之觀念

觀光對環境之衝擊與相關議題，已於前述中說明，惟開發行為所產生之負面環境衝擊，實已引發各界高度關注，而二十一世紀初「永續發展」不啻成為未來發展模式之典範。

「永續發展」此一名詞出自世界環境發展組織（簡稱 WCED）1987 年布朗特蘭報告 (Brundtland Report) 報告中，而其永續性觀念實際早於十九世紀中之自然保育運動，而關於「永續發展」觀念首次出現在 1980 年世界自然保育聯盟 (IUCN) 所出版之世界保育方略 (World Conservation Strategy) 中。聯合國於 1997 年於紐約所召開之第二次地球高峰會議，觀光產業已被視為是重要經濟活動之一，並達成結論：「許多開發中的國家與地區（包含許多小島）越來越仰賴觀光產業帶動經濟成長，除可創造大量的就業機會，並對當地區域

及國家經濟成長產生實質的貢獻外，這些地區之實例更凸顯了環境保育與維護和發展永續觀光之重要性」。

　　基於永續觀光之重要議題，Pooh (1993) 提出下列經營策略：

㈠環境優先

1. 建立負責的觀光業——管制旅客人數、建立觀光業之尊嚴。
2. 培養保育的風氣——喚起旅客與當地居民保育資源之意識、鼓勵媒體與壓力團體採取適當行動，並以具體行動表達對環境的重視。
3. 建立環境議題——解決環境問題並分享成功經驗、開發生態觀光之利基。

㈡促進觀光業成為領導產業

1. 發展觀光軸 (Axial) 潛力——實現觀光連結其他產業。
2. 採用新的發展策略——重施重點、彈性策略、運用資訊科技。
3. 發展服務——建立服務業之利基。

㈢加強觀光服務通路

1. 增加航空線。
2. 採用新的發展策略——重施重點、彈性策略、運用資訊科技。
3. 發展服務——建立服務業之利基。

㈣建立動態的服務業者

1. 品質至上。
2. 產官學合作。
3. 不怕觀光新局勢。

　　由上可知，永續性概念持續的被運用於觀光產業，然政府部門更應從永續發展之層面擬定觀光政策。以英國為例，其國家環境部 (DOE) HKH 在 1990 年代早期即發展出一套永續觀光產業之發展指導原則，可供相關政府單位參

考。

1. 環境自有其內在價值，其價值是超越觀光資產本身，未來世代的享有權及長存性是不容被短視的考量所取代的。

2. 觀光產業應被視為是一種促進社區進步，及對觀光客有益之正向因素。

3. 觀光產業與環境之間，必須被妥善管理，方能達到環境的長期永續。觀光產業絕不允許對環境資源造成破壞，且不能對未來的享有權存在偏見，或是介入不可接受的衝擊。

4. 觀光產業之開發行為，應該尊重開發地區之土地、自然及地方特色。

5. 不管在任何地方，觀光產業都必須盡力達到觀光客開發地及開發社區間之最大和諧。

6. 在動態的世界中改變是無可避免的，且改變可能是有益的，我們應能接受改變，但不超出基本原則。

7. 包括觀光產業、地方當權機構及環境機構，均有責任去維護以上原則並協力實踐理念。

第 9 章

主題樂園經營管理

第一節　主題樂園的意義

一、主題樂園的定義

主題樂園起源於美國狄士尼 (Disney) 樂園的設立。主題樂園有別於以大自然景觀與環境為旅遊資源內容的旅遊地點，主要的資源內容多是以人為方式所建構出來的，但也可能包括自然界的動物、植物或景觀。唯其所呈現的並不是真正原本的大自然中存在的狀態，例如動物園即屬一例。在第一章中所提及的主題樂園共有五種：1.歷史文化類型；2.景觀展示類型；3.生物生態類型；4.水上活動類型；5.科技設施類型。主題樂園多為資金密集的景點，需經常變換新鮮刺激的遊樂設施內容，以增加吸引力。

二、主題樂園的特點

主題樂園具有以下幾項特點：

(一)區位要求交通方便

接近市場，並與近鄉其他非競爭性資源尋求相互依託。

(二)面積範圍大

提供遊客豐富多樣的遊憩體驗，延長其滯留園區內的時間，以增加其在園區內的消費。

(三)投資成本高

包括土地與設施等資本投資，及後續經營與維護成本，其投資門檻偏高，也因此通常要依賴收取較高費用，才能獲利。即便如此通常其回收期也都很長（大約十年以上）。

㈣需要專業的經營人才

主題樂園所賴以吸引遊客的吸引力，主要在於設備與主題活動設計，因此經營工作需要持續性創新，才能維持其吸引力於不墜。加上行銷與遊客安全衛生等工作，所以經營管理內容極其繁複，非常依賴需要專業人才。

主題遊樂園的營運規模大小不一。但不論營運規模大小，競爭都十分激烈，需要有創意以持續吸引大量遊客到遊的吸引力。競爭力是決定於遊樂園本身所提供的遊憩設施與遊憩體驗的吸引力，以及遊樂區讓遊客便捷抵達的交通條件。

大型主題樂園，可以在一園區內提供豐富多元的遊憩體驗，使遊客滯留於區內時間增長，甚至於在區內相關住宿設施留宿，如此一來便增加了遊客的區內消費。主題樂園要提供豐富的遊憩設施以增家遊憩體驗，就需要廣大的土地才能容納各種設施與活動。因此土地成本是開發大型主題樂園的一項關鍵課題。

而方便遊客抵達，有兩個區位的可能考量：即靠近市場與有便捷的交通工具聯繫。由於越靠近市場的地方通常土地價格較高，因此目前發展大型遊樂園的區位，多在都會邊緣地區，甚至遠離都會的偏遠地區，這種發展趨勢憑藉的是方便的交通設施與工具（例如飛機與機場、汽車與公路）。因應偏遠的區位特質，目前大型主題樂園，也都自行發展住宿服務，以爭取讓遊客有更多停留時間。

另外，氣候對於大部分處於露天狀態下的大型遊樂區，也是一個對營運有重大影響的因素。較長天期的不穩定氣候，往往影響人們到遊的意願，更對露天的遊樂活動有所顧慮。臺灣的氣候（特別是春季與冬季），在中部與南部的天候條件比起北部與東部穩定得多了，是比較理想的設置地點，但是距離主要的客源地（北部區域）就稍微遠了一些。

由於大量的主題樂園出現，潛在顧客選擇的機會增加了，相動競爭也增加了，大型主題遊樂園需要依賴不斷的翻新創意，增加新的設施與活動，並努力不懈的保持高品質的經營管理，才能維持長期的優勢。

第二節　主題樂園籌設

主題樂園由申請到營業，都需依照『觀光遊樂業管理規則』相關程序進行，其中包括從開發申請、用地取得、環境影響評估、建築執照申請、經營與安全管理、及其他事項等。

一、申請及設立

主題樂園是觀光遊樂設施的一種，其主管機關：在中央為交通部，在直轄市為直轄市政府；在縣（市）為縣（市）政府。主管機關負責主題樂園的設立、發照、檢查、輔導、獎勵、處罰與監督管理等事項。中央與地分權責的分野是以是否屬重大投資案件來判定，若為重大則屬中央管轄，否則由地方管理。其中的重大投資案件一般，除法令另有規定外，應符合投資金額（不含土地費用）達新臺幣二十億元以上，或設置面積在都市內超過五公頃，非都市區則需達十公頃以上。

主題樂園之設立、發照有下列的一些相關的規定與要求：

㈠應符合區域計畫法、都市計畫法及其他相關法令之規定。

㈡經營內容要以主管機關核定之興辦事業計畫為限。

㈢申請籌設面積不得小於二公頃。

而在申請程序與要件上要經過向主管機關申請籌設、審查、通過（或補正、駁回）、限期內開發並進行必要的土地變更與環境影響評估，最後依法辦妥公司登記、及申請建築執照、觀光遊樂業執照。

申請籌設時需具備以下的文件才能提出申請籌設：

1.觀光遊樂業籌設申請書（自行撰寫）。

2.發起人名冊或董事、監察人名冊（自行撰寫）。

3.公司章程（自行撰寫）。

4.興辦事業計畫（自行撰寫）。

5.土地登記謄本、土地使用權利證明文件及土地使用分區證明（向縣市

政府的地政局（處）與都發局（城鄉發展局）聲請）。

6.地籍圖謄本（向縣市政府的地政局（處）申請）

二、用地取得、土地變更、環評及其他相關處理

主題樂園經核准籌設後，需依法應辦理土地取得、土地使用變更或環境影響評估或水土保持處理與維護者。並且應該在核准籌設一年內，依區域計畫法或都市計畫法、環境影響評估法、水土保持法及其他相關法令規定，向該管主管機關提出此些的變更、或審查的申請。

土地取得時應考慮其現在的土地分區、及環境評估相關的條件是否合乎法規，或是需要透過土地分區、或用地變更，與環境條件的改善才能順利的通過開發的申請核可。在開發前所有的山坡地開發都需要符合水土保持法的工程開發與建置要求，經過水保局的審核通過，才能順利取得建照的核可。目前在山坡地上要作大規模的土地分區、或用地變更都十分的困難，所以決定要投資開發主題樂園時，基地選擇上要十分注意。

第三節　主題樂園的經營

主題樂園的經營可以分為法定的要項與經營的實質吸引力與競爭力的提升。在主題樂園的立地與區位的條件下經營，首先要符合法規的所有規範，才能再談如何的保持會改善服務的品質、增加園區的吸引力，提升相對的競爭力。

一、法規的明文規範

㈠標識與公告

合法申請通過的主題樂園都會有觀光專用標識，代表其為合法經營的遊樂區。而其營業時間、收費、服務項目、遊園及觀光遊樂設施使用須知、保養或維修項目等資訊都應公告於售票處、進口處及其他適當明顯處所，以免造成不必要的糾紛。此些資訊的變更與觀光遊樂設施保養或維修期間達三十

日以上者，應報請地方主管機關備查。同時，若觀光遊樂設施有使用限制者，需於顯明處所豎立說明牌及有關警告、使用限制之標誌。

㈡變動通報

經營主題樂園除申請設立、調整營業、轉換企業主、暫停營業、與停業都需要向主管機關申請核可、或備查。

㈢降低風險

為降地經營風險，依法主題樂園應投保責任保險並將將每年度投保之責任保險證明文件，報請地方主管機關備查。

㈣基本資料通報

主題樂園在正常經營期間應將每月營業收入、遊客人次及進用員工人數於次月十日前填報地方主管機關。

㈤內部與外部檢查

主體樂園在精營過程中除了自己要確保經營品質需要進行內部的檢查與稽核外，還需要接受主管機構的檢查，其中包含了營業前檢查、定期檢查與不定期檢查等。而檢查項目中尤其是針對主題樂園的觀光遊樂設施應實施安全檢查，主要的檢查對象為機械遊樂設施、水域遊樂設施、陸域遊樂設施及空域遊樂設施等。經營管理與安全維護等事項，定期或不定期實施檢查並作成紀錄，每一季填報地方主管機關。

㈥設施維護管理人員要求

而觀光遊樂設施應指定專人負責管理、維護、操作，並應設置合格救生人員及救生器材。觀光遊樂業應對觀光遊樂設施之管理、維護、操作、救生人員實施訓練，作成紀錄。除此之外，還需要設置遊客安全維護及醫療急救設施，並建立緊急救難及醫療急救系統、每年至少舉辦救難演習一次。除以

上的設施管理維護外，主題樂園需對其僱用之從業人員，實施職前及在職訓練，以提升服務的品質。

㈦解說與資訊系統建置

主題樂園為了自我行銷與提升服務品質應該建立完善解說與旅遊資訊服務系統，以提供遊客掌握資訊、做好旅遊規劃與決策，並提高旅遊體驗的深度與品質。

以上的規範是法定的最低要求,但經營要好一定要超越法規的外部規定,才有可能給遊客有好的旅遊體驗與服務品質。

🍀 二、提升吸引力與競爭力

除了行政程序與法規的要求外，主題樂園是否會經營成功，則要看其在區位上是否接近市場或交通便利，其經營與維護的成本是否可以降低與主題樂園的活動與設施、行銷是否妥善與掌握市場的趨勢與遊客的偏好。

㈠區位條件的改善

市場的區位也會隨時間而改變，如都市與聚落的擴張，或是交通條件的變化，尤其是大型交通設施的投資，如區域內捷運、快速道路的興建，區域間的高鐵、飛機場的興建都會讓市場與主題樂園間的區位條件大幅的改變。若不能影響此些的區位條件的發生,最少也要能夠掌握區位條件變化的契機,而充分的加以利用。

㈡基地條件的改善

環境內的微氣候、景觀（人文、與自然）、生態環境都是主題樂園內的環境條件。尤其是設施的景觀，綠美化的努力都是短期、少量投資可以改善的。而空氣與噪音、水、氣味的環境品質、與微氣候品質也是可以透過不斷的環境監測、公害處理、小規模的地形、地面水調整而得到改善。而生態環境則需要較長的時間來經營、才會讓本土植物群落、與棲息其中的動物、昆蟲得

到生長滋養的條件，而能欣欣向榮。

㈢服務品質的改善

除了法規規範的人才的訓練、設施的管理維護，環境的整潔外，服務的態度、設計的人性化、體貼，課題反應與回應的體系的認真建立與維護，定期的檢討糾紛、與不貳過，都是提升服務品質的重要工作。

㈣主題活動與設施的改善

充分的分析旅客行為、與偏好，掌握不同世代的特質，與旅客意見反應與統計，則可以及時的掌握旅客的好惡，在技術、資金允許的狀態下，進行設施與活動（含表演、與參與性活動）的調整，以求有最大的吸引力，才能有相對的競爭力。

㈤行銷的改善

好的產品要靠好的包裝與行銷，才能讓潛在客戶知道，並產生消費的欲望與動機，才能產生消費行為。透過創造話題的活動舉辦，吸引媒體的主動報導，與付費的行銷（含置入性行銷），可以提升主題樂園的能見度，增加旅客的數量。

㈥策略聯盟的改善

透過互補性高的旅遊區的套票折扣，或是鄰近地區旅遊區、或旅遊線的聯合活動、共同行銷，來增加群聚的外部經濟與整合的吸引力。造成團結力量大的效果。

三、經營案例——劍湖山世界

國內的主題樂園中以著名的「三六九」（諧音）最具代表性，三是指劍湖山世界，六是指六福村，九是指九族文化村。現以在雲林縣古坑鄉的「劍湖山世界」為例（資料來源：劍湖山世界 2003 年財務報告資料介紹該公司經營概況）。

㈠劍湖山世界公司介紹

　　成立之初,劍湖山世界是 1986 年由國內耐斯企業與日本相關企業合作開發;目前日資已經撤出,由耐斯企業成立之「劍湖山世界股份有限公司」獨家經營。核心園區面積六十餘公頃,目前區內分成幾個活動分區:摩天廣場區、兒童玩國區,耐斯影城區、和園紀念花園、園外園區、劍湖山王子大飯店。區外相關經營事業包括嘉義農場生態渡假玩國(原退輔會嘉義農場,為委託經營)、嘉義縣民雄鄉松田崗創意生活農莊、與位於臺北市的劍湖山木柵兒童玩國(公司的組織圖見圖 9-1,主要業務部門的任務見表 9-1)。

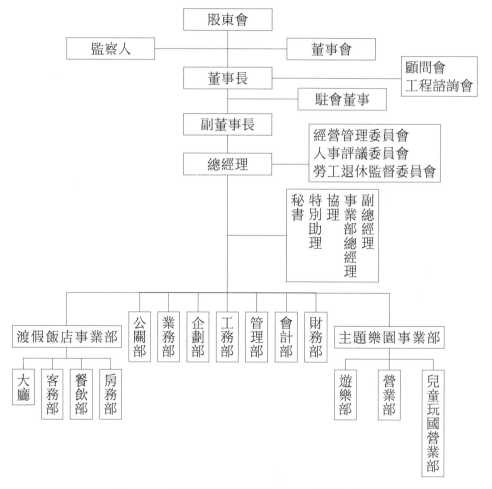

圖 9-1　劍湖山世界股份有限公司組織系統圖

表 9-1　主要部門及所營業務一覽表

部門	所營業務
主題樂園事業部	・主題樂園事業部屬業務範圍之策略規劃、管理、執行、績效評估、改善。 ・臺北木柵兒童玩國營運規劃、執行與管理。 ・夜間園外園之營運規劃與管理。 ・摩天廣場與兒童玩國等遊樂設施之規劃、營運與管理。 ・主題樂園內速食餐廳及賣店之營運管理。 ・投幣式遊具之規劃及營運管理。
稽核室	・對證期會規定內部稽核應填報各項資料之掌控。 ・公司內部自行評估作業之推動。 ・各項內部控制制度及執行報告與查核。 ・內部控制制度及內部稽核制度之修訂。
會計部	・財務報表之編制與分析。
財務部	・長短期投資之相關作業。 ・資金籌劃與調度。 ・飯店餐廳出納業務。 ・應付帳款之支付。
管理部	・採購、驗收、倉儲等業務。 ・人員招募、訓練、勞健保、勞資關係等業務。 ・庶務、宿舍、更衣室、醫務室、檔案室之管理。 ・資訊系統之規劃、評估、執行。 ・應用軟體、資料庫之定期備份及保管。 ・網頁設計及網站管理維護。
工務部	・水電、空調、消防、瓦斯、鍋爐等系統設備及電（扶）梯之維修、保養。 ・工程修繕、規劃與執行。 ・園藝景觀規劃、綠美化、水土保持。 ・環境整潔維護。
遊樂部	・遊樂機械設備之安裝操作、維護與保養。
業務部	・業務開發。 ・遊客諮詢與服務。 ・園外道路指標管理。 ・團體訂房業務。
企劃部	・廣告計畫之擬訂與執行。 ・商品開發。

	・視覺氣氛布置。 ・Event 規劃、執行。 ・博物館展示規劃、維護保管。 ・耐斯影城所屬劇場管理、服務、節目策劃、執行等業務。
飯店事業部	・中、西餐服務、廚房及員工餐廳管理。 ・餐飲促銷活動執行。 ・宴會、會議之接單、安排與服務。 ・新菜單之開發。 ・管衣間之業務執行與管理。 ・飯店之清潔維護工作。 ・飯店內之花藝設計、布置。 ・住客之接待及結帳。 ・住客交通運輸服務。 ・飯店總機及訂房業務。 ・媒體與貴賓接待。

(二)主題樂園的經營策略

初期的資本額為新臺幣參仟萬元整,多年增資至 2001 年累計資本總額新臺幣貳拾壹億壹仟零陸萬參仟捌佰伍拾元整成長的 70 多倍。劍湖山世界由 2001 年到 2003 年旅遊人次由 1.67 百萬成長到 1.95 百萬,而在主要同業中(六福村、九族文化村、小人國)市場佔有率則由 37% 成長到 43%,是一不斷成長的主題樂園(見表 9–2)。

表 9–2　2001–2003 年同性質之主題樂園的相對遊客與市場展有率

單位:人次

公司名稱	入園人數			市場占有率		
	2001 年度	2002 年度	2003 年度	2001 年度	2002 年度	2003 年度
劍湖山世界	1,671,898	1,735,235	1,958,758	37%	39%	43%
六福村	1,779,004	1,638,667	1,203,931	39%	37%	26%
九族文化村	545,770	558,079	948,243	12%	12%	21%
小人國	566,455	557,248	445,793	12%	12%	10%
合計	4,563,127	4,489,229	4,556,725	100%	100%	100%

(資料來源:劍湖山世界 2003 年財務報告資料介紹該公司經營概況)

其發展策略是不斷的改進服務品質，增取公部門的評鑑獎項，並不斷的推陳出新設置新的遊憩設施、表演活動與旅館設施，同時不斷的增加營收的相關產業與加盟有利的國際企業與發展其他事業，並上市上櫃以增加資金的來源，增加行銷、增加便利性的服務等。

1. 公部門評鑑獎項：

2003 年第十四次蟬聯交通部觀光局舉辦之遊樂區經營管理與安全維護督導考核競賽「特優等獎」，並連續五年榮獲特優等獎之第一名。

2. 推陳出新設置新的遊憩設施、表演活動與旅館設施：

1991 年陸續引進美國西部牛仔秀、好萊塢影城歡樂嘉年華秀、蘇聯國家明星技藝團、莫斯科藝術體操隊等國際性節目的演出，輔之以各種媒體強勢號召，遊客人次較上期增長一倍以上，營業利益成長了 3.15 倍，之後亦不斷增加營收的相關產業：

⑴ 1993 年該善住宿設施，劍湖山「招待所」落成，可供百餘人同時夜宿，滿足住宿型遊客之需求。

⑵ 1995 年又增加設施新建「耐斯影城」暨「劍湖景觀」。

⑶ 1998 年新購「狂飆飛碟」、「擎天飛梭」等尖端遊樂設施。

⑷ 1999 年增設「勁報樂翻天」、「霹靂飛艇」、「淘氣 BeeBee」等三項集客設備。

⑸ 2000 年「兒童玩國」誕生，尖端遊樂設施「飛天潛艇 –G5」登場運轉。

⑹ 2001 年增設「震撼飛行」、「超級戰斧」等二項集客設備。

⑺ 2001 年推出全世界第一座無底盤之「衝瘋飛車」。

⑻ 2002 年劍湖山渡假大飯店正式開幕。

⑼ 2002 年園外園正式對外營運。

3. 加盟有利的國際企業或簽訂合作與發展其他事業：

⑴ 2002 年臺北木柵兒童玩國試營運。

⑵ 2003 年與馬哥波羅國際開發（股）公司簽訂耐斯王子大飯店附屬主題

樂園事業及飯店事業合作契約。

(3) 2003 年加盟日本王子大飯店集團連鎖體系,同年劍湖山渡假大飯店易名為劍湖山王子大飯店。2003 年著手開發興建松田崗休閒農場。

(4) 2003 年著手開發興建松田崗休閒農場。

(5) 2003 取得內政部辦理「臺東縣知木溫泉渡假專用區」之 BOT 投資案。

(6) 2004 年與行政院國軍退輔會簽訂嘉義農場經營管理契約並正式接管。

4.上市上櫃以增加資金的來源:

1998 年公司股票上櫃, 正式掛牌買賣

5.增加便利性的服務:

票價策略調整為「一票制」含門票及各項遊樂設施, 節省遊客二次高額付費頗受讚譽, 入園人次大為激增, 足見票價政策再次轉型成功。

6.增加行銷:

1994 年開始重視媒體行銷, 與臺視公司聯袂開闢常態綜藝節目『彩虹假期』, 每週三定期在臺視頻道播出, 提高公司品牌形象與企業知名度。

7.增加服務、人才品質與建教合作:

(1) 1999 年全面通過 ISO 9002 品質驗證。

(2) 1999 年與環球技術學院休閒事業科簽訂三明治教學合作契約。

(3) 2004 年時員工共計 795 人, 平均年齡為 31 歲, 平均服務年資為 4.9 年, 屬於人力平均年輕的組織, 應具有創意與活力。

劍湖山世界稱得上市國內主題樂園經營的典範之一, 其成功的背後應該是企業主與經營者, 有旺盛的企圖心與與趨勢的敏銳感, 與擴張與投資的膽識, 更重要的是掌握了主體樂園的成功要因。

劍湖山世界要能夠永續經營一定要不斷的增加或維持自己的競爭利基及塑造正確的發展遠景, 並對於內外環境中有利與不利的經營因素要有宏觀與有智慧的因應對策。

第 *10* 章

觀光遊憩行銷與媒體應用

第一節　行銷的意義與目的

　　行銷是現代經濟活動過程中，極為重要的一環；例如報章雜誌、電視與街道上的各種廣告與促銷活動，都說明了我們處於一個非常重視行銷的經濟社會中。不只是經濟領域如此，在非經濟的領域裡行銷的影子也到處充斥；例如政府、政黨與許多非政府組織也都利用各種方式宣揚其主張，爭取社會的認識與認同。

　　行銷概念始於實體商品的製造者因應社會與經濟環境的變化而產生。行銷強調重點在生產者應提供符合消費者需求的商品或服務。換言之，生產者的生產活動不只是生產者能生產或提供何種商品或服務，生產更應以市場需求為導向，如此才能生產符合消費者需求的商品。為達到這樣的目標，行銷要扮演生產與消費之間的溝通橋樑的角色，一般來說可以包含以下幾項基本要項（唐學斌）：

🍀 一、確定市場的性質與範圍

　　商品或服務的生產提供者，不可能生產所有商品與服務，來滿足所有消費市場的需求。廠商應該選擇自身最具有優勢的項目進行商品生產或服務的提供，所以商品與服務是有所限定的，同樣的消費市場也是有所限定的。廠商應該就自身生產條件與能力，確定消費市場的性質與範圍。

🍀 二、研究與分析消費者之需求與嗜好

　　消費市場是由許多不同屬性的消費者所組成的；不同屬性的消費者，其對商品與服務的需求也不盡相同，其消費偏好與消費型態也會有所差異。行銷講求對消費市場的掌握，因此常利用客觀的資料收集，探討消費者的消費需求、消費偏好與消費型態。

🍀 三、依照消費者的需求與嗜好重新調整產品

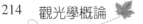

在對消費市場狀況有了客觀的掌握之後，廠商就應該回頭評估審視自身的產品與服務，與市場期待之間是否相契合。若差距存在，就應該進一步分析差距的原因與補救之道。如果差距過大，就需要考慮重新調整產品的發展方向。

四、研擬改進方法創造消費者的需求

前述差距的存在，也可以採取與三所講的不同方式來思考，也就是就商品或服務的特色，主動的直接激發消費者的消費需求。這種處理方式，也可以用在全新商品或服務的提供上。

五、開拓優良產品以滿足消費者的需求

行銷是生產與消費二者之間的橋樑，這種溝通的角色是持續的與互動的。消費需求會不斷改變，生產技術能力與生產環境也會經常變動，行銷會把市場訊息回饋到生產過程中，使能持續滿足市場需求。在另一個層面上，它也會引導，乃至教育消費者的態度與行為。

觀光遊憩是一種兼具社會、經濟、文化、政治因素的複雜現象。就觀光遊憩事業經營的角度來說，事業經營的目的就是創造利潤。當觀光遊憩供給來源日漸豐富時，市場競爭將趨於激烈。經營者需要瞭解市場需求，經營上要能發揮自身的特色，以掌握其優勢市場；並將相關訊息傳遞給潛在消費者（遊客），以激發其從事觀光旅遊的意願與行動，在提供能滿足遊客需求的商品與服務下，使遊客有再遊的意願與期待，如此才能存續經營其事業。所以觀光旅遊行銷是對觀光旅遊市場狀況的分析與瞭解、事業自身條件與能力的經營管理、與市場的溝通交流所構成。

第二節　觀光遊憩行銷的內容

觀光遊憩市場行銷可以分成幾個不同層次，即個別的「觀光企業」、「區域」與「國家」等三個層次。「觀光企業」行銷是以觀光旅遊事業單位為主體，

以國內或鄰近區域為訴求範圍，強調自身的特色、消費水準或交通易達性。當然若是具有國際吸引力的資源，也可以是以國際市場為訴求範圍。「區域」層次的行銷，則是結合彼此地理位置相鄰近，可以發揮資源相互整合支援呼應的公私觀光旅遊事業經營單位所構成。在國內，可以縣市為其範圍，或縣市內特定的局部範圍為其範圍。通常以國內或鄰近地區為訴求範圍；唯若區域範圍內有極具特色與價值的觀光旅遊資源，也可以以國外為訴求範圍。「國家」層次的行銷是以國外市場為訴求對象，藉著各種方式，刺激國外消費者前往國內從事觀光旅遊活動。通常訴求的市場是地理位置上的鄰近國家，中央政府或全國性非政府組織都可能是行銷主體。

　　儘管層次有所不同，但是行銷工作的進行，有其共同的組成。一般來說，觀光遊憩行銷有以下三項主要內容：

1. 行銷研究：為掌握消費者的需求及市場的狀況，而收集情報資料，並進行客觀分析的工作。
2. 商品計畫：將對消費者具有吸引力的產品加以商品化以滿足市場需求。
3. 行銷活動：利用廣告等等媒介，將觀光旅遊的資訊傳遞給消費者，以促使其前來從事觀光旅遊活動。

一、行銷研究

　　完整的行銷應該是以行銷研究為基礎，再進行商品計畫與促銷活動等步驟。也就是說後兩者，是以行銷研究的分析結果為基礎而制訂的。行銷研究是以提供能滿足遊客觀光旅遊需求的商品與服務為目標，並提出適當行銷策略建議為導向，所進行的客觀資料收集與分析的過程。

　　觀光遊憩的對象，是由「吸引物」、「交通服務」、「住宿服務」、及其他「娛樂節目」所組合而成的一種「合成物」（唐學斌，2002）。推陳出新是觀光遊憩產業的一大挑戰，行銷研究就是扮演市場需求與產品服務提供之間的重要角色。既有的觀光旅遊對象，遊客使用狀況與滿意狀況如何？新的觀光遊憩對象如何商品化，達成期能滿足市場需求的目標呢？所謂「市場調查」就是回答上述問題的一個工作程序。市場調查指的是對某市場本身特性的調查，

和該市場能接受何種商品的調查（唐學斌，2002）。

觀光市場調查可分為三方面：

1.觀光資源及觀光對象調查

2.遊客組成、旅遊型態與滿意度調查

針對遊客年齡、性別、旅遊目的、停留日數、職業、教育程度、消費分配，探討瞭解旅客結構狀況；並針對遊客的旅遊滿意狀況進行完善調查，以為產品改善的依據。

3.探討觀光資源、觀光對象、觀光設施、觀光接待、觀光交通、觀光企業等之觀光供應市場將來短期和長期發展的趨勢

觀光事業之投資與建設，必需有長期的計畫。為配合長期計畫的發展，需要以分析與預測作為根據。

觀光遊憩事業經營單位行銷研究工作通常委由外部單位，如顧問公司、學術單位進行。行銷研究程序，可以分為六個步驟：

㈠界定研究問題

研究人員透過與有經驗的事業經營單位人員交流溝通、輿論、訪談、二手資料 (Secondary Data) 蒐集，以明確界定研究問題。問題的明確化是非常重要的起點，否則研究將失去焦點，或者對問題的界定發生錯誤，無法成為事業經營單位參酌改善的依據，將使整個研究失去意義。

㈡決定研究方法

根據界定問題與研究需要，決定研究方法。研究方法可以分為敘述法與定量法，前者以敘述方式說明問題的形成、特性、與相關因素，後者則透過計量方法顯示變數之間的關係。一般而言，前者著眼於顯示問題的全面整體面貌與有關因素的討論，比較能顧及整體性；後者則就牽涉範圍較小的特定議題，就相關變數的大小規模與關係呈現其定量水準的探討。

(三)選擇資料蒐集方法

因為親自進行資料蒐集是相當耗費時間、人力與經費的過程，所以一般研究都應該先找尋現有的已發表資料，也就是所謂二手資料。當二手資料不足以滿足研究需要時，再尋求一手資料 (Primary Data) 蒐集。二手資料指既有的文獻，包括公私部門所完成的研究報告或已發布的統計資料。一手資料的蒐集方法可以分成以下幾種:

1. 訪問法 (Survey)

指調查人員依照事先設計好的問題，透過各種不同方式，瞭解並記錄受訪者對各問題的答覆與反應，並記錄受訪者各種相關個人背景資料。通常，問卷是這種方法必然使用的媒介。問卷設計是一項難度很高的工作，設計者必須對研究問題有明確瞭解，同時也必須決定對蒐集回來資料的分析方法，並據此來設計問卷。

一般使用的接觸受訪者的方式，有人員訪問、電話訪問、郵寄訪問、網路訪問等等。這些方式各有各的特點與限制，需要研究者斟酌研究需要與研究資源來做決定。為了使蒐集到的資料能反映市場真實狀況，避免調查時發生非抽樣誤差，研究者對各種可能影響調查結果的因素都應該嚴格控制。例如，透過人員訪問進行調查，應該對訪問人員進行必要的講習與訓練，使訪問人員瞭解調查工作的內容與要求，熟悉問卷內容、並對填記方式取得一致的操作共識。蒐集回來的資料進行編碼 (Coding) 時，也要對其品質有所管控。

2. 觀察法 (Observation)

觀察法是研究者在現場觀察消費者的消費活動與過程，或者透過儀器對現場現象做成紀錄，可以讓研究者瞭解到消費的現場與消費者行為。透過系統的全面觀察，觀察法往往能提供有用的資料，供研究者掌握實況。例如一個觀光遊憩區，若能透過全面的、同時的觀察與測記，將能使遊客的活動動線與流量分布完整記錄下來。

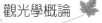

3.實驗法 (Experiment)

對人類行為的探討，研究者通常想要找出引發特定行為的原因，實驗法可以用於探討人類行為的因果關係上。研究者常將觀察對象分成實驗組與控制組，前者是研究者施加控制變項的觀察對象所組成，後者則是未施加任何控制的觀察對象所組成。

㈣設計抽樣程序

研究者對於研究對象的某些屬性準備進行資料蒐集，接著面臨的問題是要決定是以全部對象為資料蒐集對象，或者進行局部抽樣。前者在整體研究對象（稱為母體，Population）數量規模不大情形下可以採取普查方式進行資料蒐集；但若規模太大，在研究資源有限情形下，就可以採取抽樣方式，抽取具有代表性的樣本進行資料蒐集，其分析結果經由統計學推論方法來推論母體的整體屬性。

若是確定採取抽樣方法，接著就必須決定樣本數大小與抽樣方法。

1.樣本數大小

樣本數大小關係到進行研究時所要投入的人力、時間與經費等。基本上如果希望得到的結果越準確，所需要的樣本數也越大。反之，要求越低，樣本數也可以越小。統計學有基本的計算公式可以運用。

⑴以已知母體標準差與已定可容忍誤差計算樣本數大小

$$N = [(Z_{\alpha/2} \cdot \sigma)/e]^2$$

其中

N：樣本數

$Z_{\alpha/2}$：常態分配信賴水準為 $1-\alpha$ 之 Z 值

e：可容許誤差，或

⑵以已知母體比例與已定可容忍誤差計算樣本數大小

$$N = [Z_{\alpha/2} \cdot P \cdot (1 - P)]/e^2$$

P：母體比例，其餘同⑴。

2.抽樣方法

在環境允許情況下，隨機抽樣 (Random Sampling) 是抽樣的基本原則。所謂隨機抽樣是指組成母體的每一個組成單位個體，被抽中為樣本的機率都是相同的，不會因為各種因素（如研究者主觀因素）有所差異。抽樣方法有以下四種基本型式：

⑴**簡單隨機抽樣——**

　　將所有組成母體的單位個體逐一編號，之後決定樣本大小 (n)，接下來以籤筒、亂數表或電腦程式來抽選樣本。

⑵**系統隨機抽樣——**

　　從母群體中，先以簡單抽樣抽出第一個樣本，再間隔一定的距離抽取剩下的樣本。這個抽樣方法的限制在於母群體有限的，第二點在於當母體有排列週期（分布）與間距相衝突時，便沒代表性。

⑶**分層隨機抽樣——**

　　讓樣本分布約等於母群體時使用；當變項在母群體分布是 5：3 相差懸殊時採用。需再做加權，才能使樣本結果等於母群體。其限制在於：母群體數太小時無法使用、層與層異質性要大、層內同質性要大。

⑷**類聚隨機抽樣 (Cluster)——**

　　將母群體分為 n 個單位。可依地理環境行政區域劃分，可節省人力、財力、物力。隨機抽取類聚，並做全面調查。限制：類聚與類聚間同質性要高，類聚內異質性也要高。

㈤**分析和解釋資料**

㈥**提出研究報告**

✿ 二、商品計畫

商品計畫是廠商對既有商品的改善計畫，或者對市場提供新商品的商品

開發計畫。商品改善計畫也可以併入前段市場調查工作中，本段落所討論者
將針對新商品開發的部分。觀光遊憩商品的形成，都不是自然而然形成的。
例如臺北縣平溪鄉的天燈，從一種民俗「轉化」成觀光資源與地方標誌，是
許多地方人力腦力投入的結果。

完整的產品開發計畫可以分成以下幾個階段：

㈠商品概念化 (Commodity Conceptualization)

新商品往往起於某種新構想，如天燈的製作與銷售，可能成為平溪鄉的
特色，並成為賺取經濟收入的來源。

㈡可行性 (Feasibility) 的評估

透過簡單的經驗與共同討論，或者透過簡單的資料收集為基礎，粗略的
對構想進行可行性評估。

㈢產品設計或企劃，即將商品構想具體化

㈣市場性調查 (Marketability Study)

又稱為可銷售性調查，也就是針對該具體化的產品設計探討市場的可銷
售性調查。包括消費者的接受度、反應、消費意願、願意支付價格與建議所
進行的調查。

根據市場調查及市場性調查的結果，可能需要對原來的商品設計或企劃
作相當大的修改，甚至有時不得不放棄整個計畫。

🍀 三、行銷計畫

行銷計畫包括以下項目：

1. 選擇目標市場，確定訴求的消費族群的性別、年齡、收入、教育、居
住地等等屬性。規劃產品的市場定位，進而塑造產品形象，以爭取消
費者認同。

<center>表 10-1　消費者市場的主要區隔變數</center>

地理基礎	地區或國家及其區域、城市或都會人口規模、人口密度、氣候
人口基礎	年齡結構、性別結構、家庭人口數、家庭生命週期、所得水準、職業結構、教育結構、宗教組成、種族與族群組成、世代組成
心理基礎	生活形態、人格特質
行為基礎	使用場合、使用目的、使用者使用經驗、使用頻度、使用忠誠度、購買準備階段、使用滿意度

<div align="right">（黃俊英，行銷學原理，華泰，2004）</div>

2. 依據各種廠商上中下游關係，規劃行銷通路。

3. 以所規劃的目標市場、通路廠商的利潤、本身成本與利潤之估算，與市場競爭狀況訂定價格。

4. 規劃行銷方法，進而評估各種行銷方法的成本效益 (Cost Effectiveness)。

5. 分配行銷預算。

6. 開始實施行銷計畫之後，需要在適當時機進行對所用促銷方法的效果測定，必要時修改原來的促銷計畫。

7. 售後追蹤和服務，以瞭解顧客消費後反應，以為商品改進參考。同時為遊客解決消費時發生的各種問題，保持和顧客的密切聯繫，使其成為忠實的基本客戶。

第三節　對抗市場競爭之行銷策略

　　觀光事業是一種全方位、多元性的綜合產業，更被喻為「新世界的產業金礦」，根據世界觀光組織 (World Tourism Organization; WTO) 於 1999 年的預測，2005 年全球觀光業可以造就一億四千多萬個工作機會，這個驚人的數字足以讓絕大多數的政府和企業家，像風靡樂透彩一樣的幻想自己是下一個幸運的受益者，但是要在這個極具競爭性的企業中獲利，卻不能只是靠「手氣」。相較於其他產業，早期的觀光旅遊產品並無太多的選擇性，業者不需要

特別引進行銷的概念，直到競爭環境的逐漸形成，行銷的觀念才在觀光的產業中受到重視。

一、相互依存與多元性的觀光行銷 (Tourism Marketing) 策略

(一)觀光產業聚集下的外溢效果

對於失業率高居不下的偏遠縣市，與觀光產業息息相關的營業稅和娛樂稅這類地方稅收，是解決縣市平衡預算的最大希望，尤其對產業不興的東部地區更是十分重要。以近年主打觀光的花蓮縣為例，民國 90 年度花蓮縣主要休閒旅館產業，包括晶華酒店、美侖飯店、統帥飯店、怡園渡假村、兆豐農場等，營業收入為九億九千多萬元，91 年度理想渡假村和遠來飯店加入營運後，增加為十三億六千多萬，92 年度大型主題樂園海洋公園加入營運後，更增加到三十七億五千多萬，兩年內成長了 276%。雖然海洋公園的營運收入十分可觀，但也同時證明了並沒有出現產業的排擠效應，反而產生了外溢效果。

(二)異業結合的行銷

由於觀光業具有彈性小且季節性顯著的特色，商務住房、國際觀光飯店、或地區性民宿，其目標顧客、時間性和彈性範圍截然不同，因此在激烈競爭的環境下，同業間經常會合作規劃顧客的轉換模式，整合各個相關產業的專業服務，讓顧客在不同產業間遊走的行程得以密切配合。業者「為生產而生產」，無多餘的心力考慮顧客的需求與外在環境的變化，這種早期傳統以產品導向觀念 (Product-Oriented Concept) 為主的經營型態，僅考慮自身的需求與目標，已經幾乎完全在現在競爭的市場中被淘汰。

觀光產業常見的供應商包括航空公司、餐廳、旅館及遊憩據點，這些行業都需要旅行業者扮演仲介和通路的角色；而旅行業者在包裝團體旅遊產品時，也同樣需要供應商提供多元化的產品。因此，在這個密切且複雜的關係中，通常透過價格折讓 (Promotional Allowances) 的機制，給予相互支援的上

下游業者。因此，對觀光業者而言，將產品、服務及通路整合，可以超出單一業者分別完成之收益；對消費顧客而言，得到的便利、價格與品質，亦比分別購買，擁有更大的滿足感。

　　但是要成為整合吸引顧客的套裝行程，須具備一些要素，包括：提供多樣化結合下的新奇事物、更便宜的預算、組合行業間順暢調和的規劃及一致性的服務品質。如旅行業者在包裝旅遊產品時，需要和航空公司、旅館業者諸商協談，確保服務的品質；同時渡假飯店、租車業者、和航空公司也需要相互配合，彈性的因應客人不同的遊憩目的，不論是將消遣娛樂當作主要觀光體驗的休憩式目的、擺脫平常生活的環境，尋求隔離體驗的散心式目的、把觀光活動當作學習或有意義的事，尋求知識或生活真實經驗的經歷式目的，都可以透過標榜多元化的觀光行程，即是將可提供主題化、田野式、參與體驗性、美食餐廳等單打獨鬥的小規模企業，透過整體的包裝，在無須負擔大規模的硬體投資、客務、房務與餐飲管理的優勢下，以精緻化和多樣性的策略，爭取生存的空間。

(三)本業中的多元化服務

　　另一種為在本業中提供多元化的服務方式，取代異業間的結合，如完全滿足休憩、運動、美食一次俱足的渡假中心，訓練有素的員工、營造像「家」一樣氣氛與感覺的五星級飯店等，都是最能貼切滿足這種旅遊訴求的行銷策略。

　　另以鐵路局提供的觀光列車為例，除了一般為人熟知的花蓮觀光號列車、溫泉公主號列車、墾丁之星號列車等，其中以古典客廳列車最具特色，但是由於整臺包廂僅能乘坐 30 人，全臺鐵只此一個客廳車，又屬包車性質，加掛於莒光號的最後一節，一般人無法進入，故較少人知道。這個臺鐵的客廳車是由早期美援客車改造而成，內部有旋轉沙發椅及小茶几的瞭望室，可透過較大觀景窗瀏覽美景；有吧臺及木質餐桌的餐室，配備專屬鐵路局小姐為大家服務，還有坐臥兩用的休息室；更特別的是車尾還有一個戶外瞭望臺，可走出欣賞美景，呼吸新鮮空氣。近年來經常有人包租整個車廂舉辦公司旅遊、

親友聚會甚至火車婚禮等，鐵道協會亦辦過殘障人士於車上演奏及演唱的公益活動，讓更多人得以享受另類的鐵道風情。

🍀 二、差異化產品對抗低價競爭的行銷策略

國內購物交易時，常有討價還價及貨比三家的心理，因此相同的產品，價格低廉總是占盡優勢；然而，對於出發前不易看出品質的旅遊產品，最容易助長以低價招攬生意的風氣，不但影響了正派經營旅行業者的生存利益，消費者本身也常遭遇遊程縮水的不愉快經驗。為免在 SARS 後，觀光業重新回春之際，各旅行社在競爭中又開始設置惡性降價的陷阱，政府除了出面核定觀光團體最低收費價格外（觀光局曾於 1980 年公布過部分旅遊團的價格標準），下列亦是對抗這種惡性競爭的最好策略：

㈠旅遊契約中載明無購物行程，並細化與量化接待的標準

旅遊產品的成本是由旅館費、通車費、用餐費、景區門票、旅遊綜合服務費等組成，因此可以肯定的是，對於不合理低價位的旅遊路線，客人不可能得到優良的服務。由於不能付費前當場測試產品的品質，好壞要靠旅客在旅途中逐步去體驗，因此遊客對於低價位的旅遊，不能以消費電器產品的殺價經驗來選擇旅行社。光是機票就需要 10,000 元的東南亞團，五天報價最低每人卻只要 6,500 元，所以必須靠一天多次的購物，分攤不足的機票、旅館、餐飲和門票的花費。儘管購物也是旅遊的要素之一，但是「零團費」的旅行團之所以有獲利的空間，就是依靠逛珠寶店、自費專案等這些變質的旅遊。

旅遊業應該推廣新型的「質量監督」模式，即在雙方簽訂的旅遊合同中除了載明無購物行程，也必須詳細說明團隊的行程和接待標準，不能籠統地標明「相當於三星級酒店」字樣，應該細化到房間的設施標準為何；餐飲除明確說明「幾菜幾湯」外，也可以量化到「幾葷幾素」，甚至載明到有多少克肉和有多少克蔬菜；旅行車則具體到有否空調、有否高靠背……等等。總之，要將旅遊產品從「模糊化」變為「透明化」，破除因為吃慣回扣的導遊和司機不去定點購物就「不習慣」的阻力。

㈡差異化旅遊產品的社會責任

同樣是五天的東南亞之旅，兩個旅行社相互抄襲彼此的行程安排，除了消費者倒胃之外，更助長了比價的趨勢。專業的旅行社有推出新的旅遊產品的責任，害怕被別人抄襲、不肯負擔研發的成本、僅負擔拉客戶的業務成本、代理無差異的產品和服務，自然容易造成市場上全是同一性質的旅遊產品，千軍萬馬都擠在同一座獨木橋上，自然產生旅行社間的信賴危機，並造成彼此盲目壓價的惡性循環。隨著人們生活水準的提高，人們對旅遊產品的需求也日趨細緻化、多元化，旅行業者也應該本著「打造旅遊差異化產品」的社會責任，按照市場區隔的原則，推出與眾不同的產品，滿足不同客人的需要。

🍀 三、連鎖式結盟對抗大型企業競爭之行銷策略

1990 年代，臺灣觀光產業在需求面與供給面的改變下，使業務快速擴張需求，大量企業體相繼轉投資加入旅館服務行列，但在評估飯店經營管理亦是高度專業領域後，在經營策略上亦朝專業化經營角度與統計分析的市場區隔，借重管理優良的旅館經驗，以帶領餐飲觀光旅館服務品質提升，包括有服務理念與員工教育訓練、軟硬體的建構、聯合行銷及經營與管理等服務，以因應旅遊者更精緻的消費型態與服務需求。所以在觀光市場中的區隔與行銷，便成為競爭市場中角逐的重頭戲，有單一旅館型態及連鎖型態，如麗緻旅館共同組成「麗緻旅館系統」，成員包括有臺北亞都麗緻大飯店、臺中永豐棧麗緻酒店、臺南大億麗緻酒店、墾丁悠活麗緻渡假村、陽明山中國麗緻大飯店及羅東久屋麗緻客棧等，目標是以提升整體的競爭力，透過聯合行銷的方式，將各家飯店資源整合，降低成本與提高效率。這也帶動許多獨資經營的飯店，打破門戶之見，紛紛加入連鎖式經營管理的成功模式。

第四節　行銷案例

一、民宿行銷案例

在觀光行銷研究中，企業主與消費者的購買行為，是一個在市場上「推拉競爭環境」(Push and Pull Competing Environment)。「推」的力量，意指由企業主提供促銷、廣告、折價與服務的行銷手段；「拉」的意思，則是指消費者從不在乎、認識、認同、到喜歡等不同信賴狀態的改變。小型民宿運用集體的行銷力量，在成本、收支、利潤與長期經營模式的考量下，所集合的規模與效益，經常能在大型旅館難以兼顧精緻滿意的競爭優勢下，擁有耀眼的成績，即是這個「推」和「拉」競爭環境的最佳行銷案例。

如宜蘭民宿網結合了全縣民宿觀光協會的網站（如圖 10-1），即是在國內民宿如雨後春筍相繼竄出，但品質良莠不齊的環境下，建立服務與公信力之保證，亦可以說是在消費者缺乏實體認知的情況，普遍存在與期待不同的認知風險 (Awaring Risks) 下，轉變消費者信賴狀態的行銷計畫。這個針對民宿業者規劃的網路行銷計畫，在國內外各個主題性網站林立中，可以充分展現地區獨特文化、旅遊及其他豐富資源，以多點行銷、強力曝光、全方位展現的方式，整合會員的公共資源，配合縣政府的主題活動（例如童玩節、綠色博覽會、名校划船邀請賽等等）、各季節及地方特性（例如中秋節、宜蘭溫泉泡湯），主動建置專題性網站，結合旅遊線上資料庫以即時、互動、深入、卻不失生動活潑的技巧，推銷富特色、具濃厚人情味、用心經營的優質民宿，並提供了民宿業者與觀光客互動機會的交流平臺，使得觀光客在網路漫遊尋找遠離塵囂、享受田野鄉居樂趣地方的過程中，不知不覺的完成了市場的拓展與行銷的工作。

圖 10-1　宜蘭民宿網首頁 (http://house.ilantravel.com.tw/)

　　又如休閒農業的發展，長久以來因彼此之間缺乏合作的環境，常形成相關業者單打獨鬥的局面，增加經營成本，進而降低農業的整體競爭力，若是能夠有效利用資訊的交換與共享，即能促成休閒農業異業間之垂直與同業間之水平整合。農業易遊網 (http://ezgo.coa.gov.tw) 即為接受行政院農委會補助之休閒農業旅遊資訊網，運用地理資訊系統、多媒體、網際網路及相關技術，建構跨組織資訊系統 (Inter-Organizational System; IOS)、「資料庫線上維護管理系統」與「旅遊景點地理資訊系統」，提供各縣市政府整合與建置休閒農場、休閒漁業、休閒農漁園區、森林育樂及餐飲住宿等相關旅遊資訊之圖文、多媒體與地理資料庫，如圖 10-2。

圖 10-2　休閒農業易遊網首頁 (http://ezgo.com.tw/)

二、地方政府行銷案例

　　基隆市北方的棉花嶼、花瓶嶼及彭佳嶼（見圖 10-3），擁有完整的火山海島地質，是臺灣主要的離島動物保護區，深具學術研究意義，更由於其在地理位置上，是整個東北亞航線必經之航道，也蘊含著臺灣早期移民史中豐富的人文色彩，為基隆市觀光發展的黃金地帶，因此在基隆市綜合發展計畫的觀光白皮書中，載明為「主動引導觀光客注意，以創造獨特地方魅力」的行銷策略。這個黃金地帶，不但可以發展海洋性生態休閒運動網絡、人文藝術館、科技研發中心，並可串聯各漁港基礎設備，建立觀光遊憩碼頭，既有的港埠地區設施，也有利於商務旅館及會議中心的設置需求。

圖 10-3　基隆市近海離島位置

第五節　市場行銷的惡例

一、取巧的綠色飯店行銷

　　企業在追求顧客滿意與利潤得到一定程度的滿足後，進而希望塑造出更能被一般大眾認同的企業形象時，考慮到肩負的社會責任與企業永續發展的自我認知後，在企業與顧客以外，開始對社會大眾產生影響與回饋，這就是社會責任導向觀念 (Societal Responsibility Oriented Concept) 的行銷模式。如：旅館在樓層間的節省能源燈光設計、餐飲業者的環保包裝、對自然環境衝擊最小的綠色觀光等，都是能獲得大眾對企業正面肯定與支持的例證。

　　因此，許多大型企業標榜「生態觀光」或「綠色飯店」，作為企業用以吸引遊客最醒目的標語，但是實際上，不主動更換旅客床單和毛巾、沒有空調設備、採用省電燈光、和省水淋浴，這種截然不同的綠色風格，雖然是根本

性的改變，但是真正體驗後，仍維持欣賞並願意再次光臨的遊客卻是微乎其微。因此「綠色」經常只是醒目的行銷標題而已，像是「只帶走回憶和照片，留下赤腳輕踏在土地上足跡」這些文字的行銷技巧。企業只需要在套裝行程上做表面的改變，像是使用再生紙做的菜單和信紙、或是可被微生物溶解的肥皂，這類微不足道的小事，即可作為綠色飯店的行銷佐證。

　　取巧的綠色飯店往往用如此行銷手段，讓一個安全的、熟悉的、現代的、舒適的觀光產品，在遊客的心目中變成了一個危險的、未知的、原始的、麻煩的旅遊活動。

二、包裝、宣傳與干擾

　　阿里山和日月潭在臺灣旅遊史的地位是屬於聖地型的，其所擁有的歷史情懷無須過多的包裝與宣傳，就能夠在人們之間口耳相傳，並長久以來擄獲臺灣大眾的心。對老一輩的人而言，阿里山彷彿就是一種與舊時代牽扯不清的象徵地標，包含著阿里山之歌的青春美麗，和日據時代日本人經營開發下的異國陰影，沒有到阿里山看過日出，就好像一輩子沒出過遠門一樣。

　　許多電視媒體，總愛舉著愛鄉愛土的大旗，帶著眾多所謂探險者，浩浩蕩蕩的進行荒野體驗，其他如：天燈、蜂炮、炸寒單爺、燒王船、豐年祭等等，這些最草根的民俗活動，如今也包裝在眾生喧譁的商業洪流中。這些雖然標榜著向土地學習的心重於一切，但是過多的外力干擾與社會關注，並不能因此讓土地與文化傳諸久遠，反而會加速其被淘汰的命運。

第六節　觀光遊憩行銷與媒體

一、觀光遊憩行銷的定義

　　國際觀光科學專家協會 (AIEST) 採用克利平多夫 (T. Krippendorf) 所著「觀光行銷」一書中的主張，認為觀光行銷為「有系統而協調一致地調整觀光企業的政策及國家的觀光政策，俾在當地、本區域、全國及國際等階層，

促使既經確定之顧客群的需要獲致最大的滿足，從而獲取適當的利潤」，因此我們可以知道觀光被視為一種商品進行販賣。

二、媒體 (Media)

原指當訊息從來源運行到接收者時，所經過的管道；譬如光波與聲波都是媒體。本研究中，對觀光行銷通路的界定，係由行銷者透過行銷溝通媒體將訊息傳送到消費者，並不透過其他的中間商的過程。就現有的行銷通路媒體，主要可以區分為傳統媒體和新興媒體兩類 (Hoffman & Novak, 1996)，其中傳統媒體包含大眾媒體（例如：電視、廣播、報紙、雜誌和 DM）和人員式溝通（例如：電話、面對面）等兩項。新興的媒體則包含了互動式媒體（例如：光碟、錄影帶）和電腦式溝通媒體（例如：電子郵件、網路）。

三、觀光行銷與媒體的結合與應用

不同的媒體都各有其接收者，各媒體有其不同的影響力，而藉由研究組織提供質量比較資料，評估能夠運用有效的、適當的媒體在觀光行銷上。例如宜蘭童玩節，藉由行銷的推廣，搭配媒體的傳布，國際童玩節的舉辦受到國內外肯定，活動期間吸引了大量的遊客到訪宜蘭，從 1996 年的 20 萬遊客人次到 2001 年的突破 80 萬入園人次。經過吳宗瓊、潘治民研究估算宜蘭國際童玩節每位旅客平均花費約 1,523 元，童玩節的產出效果有 765,144,502 元。因此如何將行銷與媒體結合造成新的乘數效果，讓觀光景點與民間、政府，產生「集團效應」(Agglomerate Effects) 都是政府與經營者可以深加考慮規劃。

四、資料庫與多媒體的行銷

選擇有效的網路電子媒介方式做旅遊諮詢與廣告行銷，雖然專業且複雜，但卻是未來觀光事業發展的趨勢。如互動式媒介 (Interactive media)，即是指利用電視、個人電腦、電話線路、或可攜式資訊系統，所構成的媒介組合，以獲得關於各種餐飲旅館與旅遊服務的資訊。這個資訊服務經常透過諸如「電

子簡介」、「影音光碟媒體科技」、「全國性的餐飲旅館與觀光旅遊調查資料光碟」等，來達成行銷的目的。又如，資料庫行銷 (Database Marketing)，是一種以即時的方式，運用電腦化資料庫系統，來管理過去、以及潛在顧客的詳細資料庫，透過資訊分析找出最可能做出回應的顧客，在適當的時機、以適當的形式傳送給受訊者。這兩類應用科技上來完成高品質的市場服務行銷 (Services Marketing)，都是觀光資訊上常見的實務技術。

第 *11* 章

觀光遊憩調查、量測、評估

第一節　觀光調查

當要進行觀光資訊的調查，必需要把調查的對象（人、景點、遊程、設施、相關服務與調查的項目），調查的工具、調查的時機、與資料的來源、清單都有掌握，才能作最好的運用。

 一、觀光遊憩景區的分類

景區與活動提供者有不同的地點單元，其中以觀光區（風景區、景點、國家公園等）、旅遊地區（地方）、博物館（生活博物館、科技館、美術館、動物園、植物園等）、主題樂園、展覽場所、表演場所等為主，若將提供觀光休閒的地點加入，則地點單元的範圍則更為寬廣。除以上的地區外，尚有運動比賽場所、博弈場所、旅館、餐飲場所、運動與休閒場所、夜市、市場與賣場、休閒街道（含步道區）等。每一類的景區都有其不同的調查項目與重點，但也有共通的調查項目。

二、觀光遊憩景區的基本性質量測與記錄

對於一個觀光遊憩景區必須有最基本的量測與紀錄景點／設施基本描述，要記錄各景區的設備／設施、服務的類別、特性、與時空分佈、活動、交通、費用的資訊，可能的詳細記錄如表 11–1。

表 11–1　觀光景點基本資料調查表（以臺比市立兒童育樂中心為例）

景點名稱：臺比市立兒童育樂中心	
地點：臺北市圓山	
解說資訊	
1.資料	簡介摺頁；節目單
2.地圖	簡圖
3.解說牌	NO
4.解說活動	昨日世界：解說員

5.解說設施	昨日世界：聲音導覽站；圓山貝塚：立體模型
6.解說工作坊	昨日世界：不定期活動：兒童藝坊
7.解說服務	無
8.圖書館／室	無
9.教室	有
10.立體／半球體放映室	有
11.多媒體放映室	有
12.展示	有
13.演講廳	有
賣場／紀念品	
1.書店	科學展場
2.紀念品	科學展場，昨日世界與福利社經營
3.餐飲	福利社經營
其他設施	遊樂設施
1.交通	捷運、多路公車
2.環管	有些解說設施損壞、待修復
活動	
活動一	
1.名稱	
2.共同性描述 （由活動描述繼承）	
3.此地的此類活動的特殊性 （有限制或是特別的性質需要說明（如容量、時間的約束與規模與有名或品質的排序，或和活動項目作為有名等）	
營運	
1.營運時間	週：　　時～　　時
2.休館／園	週；
3.外加遊程	無
4.費用	全票：30元

半票：15 元
敬老票：免費
團體票：7 折

其他

 三、活動分類與量測

㈠活動分類

依活動主題分類為詳細說明的對象，則可以觀景、觀賞表演、傳統與新興節慶活動、身心靈學習、體驗與放鬆、生活體驗、體育活動與競賽、博弈、主題樂園玩樂、逛街採買、休閒藝術、飲食、聯誼聊天與說故事、正常睡眠以外的小憩、及特殊體驗等主題分類為主。

1. 觀　景

地質地形景觀、視覺錯誤景觀、氣象景觀、動植物景觀（如賞花、觀楓）、海洋景觀、歷史事件景觀、戰爭景觀、建築景觀、人物故居景觀、考古景觀、宗教景觀、民族景觀、生活博物館、博物館與美術館、博覽會、動物園、植物園、小說或電視、電影場景、展覽、嘉年華會、生產場域參觀（即產業參觀，如農場、特定工業、酒廠、礦廠、加工廠）。

2. 觀賞表演

歌舞秀、民俗秀、看電影、動物表演、其他綜藝表演。

3. 傳統與新興節慶活動

傳統習俗節慶、宗教節慶、新興策劃節慶。

4. 身心靈學習、體驗與放鬆

泡溫泉、SPA、按摩、泡腳、氣功按摩、靜坐（含打禪七、超決靜坐、

一般靜坐）、聽演講、學習營（地理營、數學營等冬夏令營）、遊學營。

5. 生活體驗

即不同區域的生洛體驗，如農村生活體驗、民族生活體驗、野外求生體驗。

6. 體育活動與競賽

健行、登山、攀岩、泛舟、探險、刺激體育活動（滑翔翼、潛水、跳傘、高空彈跳、駕駛輕型飛機、賽車。

7. 博　弈

麻將、撲克牌、輪盤、吃角子老虎等。

8. 主題樂園玩樂

遊戲性主題樂園、影城、電動遊戲店、網咖、遊戲工坊。

9. 逛街採買

閒逛、目的性採買（名牌用品、藥品、衣物、寶石、飾品、食物、特殊器物）、紀念品採買。

10. 休閒藝術

繪畫（寫生）、歌、舞。

11. 飲　食

美食品嚐、野餐、下午茶、宵夜。

12. 聯誼聊天與說故事

閒聊、說主題故事、講笑話、茶會、雞尾酒會。

13. 正常睡眠以外的小憩

短暫休息、做白日夢、睡回籠覺。

14. 特殊體驗

不同性質的活動也有不同面像需要紀錄，以方便參與活動者能夠得到充足的資訊、進行恰當的決策。

㈡活動基本性質量測與記錄

活動基本性質量測與記錄可以藉由資料收集、現地量測、二手資料推算與訪談取得，並配合該活動類型來描述其可放諸四海皆準的基本性質。但在特定地區的特定活動則會受到其地區的影響，而需要說明其有限制或是特別的性質（如容量、時間的限制、規模、名氣或品質的排序等），以下以跳飛行傘為例進行活動的描述。

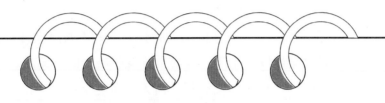

■活動名稱：　體驗跳飛行傘

1. 費用：1,000 元（一教練帶一遊客）。
2. 地點（場地）：賽嘉航空運動公園的飛行傘場地。
3. 花費時間：約 10～30 分鐘（依上升風的狀況而定）。
4. 活動人數：一次一人（含教練兩人）。
5. 設備與服裝：一般衣物，方便助跑的運動服為佳；防曬油；鬆動易掉的物品不宜攜帶，如要帶攝影機或相機，最好先裝在可封口的袋子中，待飛起後再拿出，降落時收起。
6. 有趣的玩法重點：要仔細體驗飛行傘在天空中滑行自由的飄浮感；欣賞凌空飛騰鳥瞰的美麗地面與山嶺景致；體會風吹的自然 SPA；與教練聊天，藉此瞭解地上的地物分布與飛行傘的性能、操作與一些飛行傘或當地的相關軼事。
7. 可玩時間（季節）：不可無風，尤其是要有上升氣流，但不可下雨。

8. 事前準備：多瞭解飛行傘的特性、原理與材質、飛行的場地、當地的地形與地物、氣候的狀況。且自身要能耐得住快速的上下與旋轉（可以利用雲霄飛車的旋轉先練習一下，並練習只看手旋轉的放暈練習）。

9. 體力要求：中等。

10. 技術要求：要教練協助。

11. 膽識要求：中高。

12. 安全性（風險度）：

13. 注意事項：若受不了旋轉與快速上下則不嘗試螺旋飛行。旋轉時可看固定的手，以減少旋轉所產生的不適感。行前需先預約，但預約後需視當日天候決定是否飛行。

四、觀光地區的規劃與管理所需的資料收集

資料收集與分析

資料收集又可分為基本背景資料、已有課題對策資料及現地資料等。

1. 基本背景資料收集

⑴空間基本資料

1) 規劃者自有資料庫

A、基本地形圖：1/1,000～1/100,000（網格與向量）

B、地質圖：比例尺 1/50,000～1/100,000（網格與向量）

C、地籍圖：比例尺 1/1,000

D、DEM：解析度 1m×1m～40m×40m

E、DSM：解析度 1m×1m～10m×10m

F、航空影像

G、衛星影像：CBERS、SPOT、IKONOS、QUICKBIRD、ROCSAT2

H、詳細交通圖與設施

I、地址資料

J、景點分布

K、旅遊設施

L、土地分區圖

M、環境敏感區、保育區

N、地質潛在災害區、現有災害分布（土石流溪流、崩坍、地層下陷）

O、動植物分布

P、古蹟、遺址分布

Q、文化展場

R、步道、林道、自行車道

S、古道

T、其他旅遊服務設施據點

U、政府輔導觀光休閒之對象

2) 國土資訊系統 (NGIS) 可取用資料庫

3) 被規劃區自有資料庫

要規劃設計與建置一個方便資料整備、展示、查詢、與分析的系統，以方便快速瞭解規劃區域的基本特性，亦可讓規劃的業主更充分瞭解區域的特色，此系統為一威力展示（表達該規劃的專業與認真、誠意、透明化，並可轉化為可信任的印象）與溝通的平臺。

⑵**公務統計基本資料**

1) 經建會鄉鎮年度公務統計

2) 鄉鎮彙整的村里統計資料

3) 觀光局（行政院及縣市）觀光統計資料

⑶**上位與相關計畫**

其中具有空間分布資料為佳

⑷**歷史發展、定位資料**

可由地方志、地方年度施政報告、綜合發展計畫、研究報告等中取得。

(5)**自然與社會、經濟發展資料**

可由地方志、地方年度施政報告、綜合發展計畫、研究報告等中取得。

包含以下各點：

1) 地質

2) 地形

3) 位置

4) 氣候、氣象

5) 水文

6) 土壤

7) 動植物

8) 環境品質

9) 環境災害

10) 區位

11) 分區與用地

12) 公有地分布

13) 自有土地及腹地

14) 交通

15) 產業、經濟、財務

16) 社會、人口、宗族決策程序與過程

17) 相關公共設施、私有設施、鄰近設施

18) 教育程度、人才與學校教師、社團、協會與公會、義工、外地返鄉者（回臺高階移入定居者）

19) 保育與發展及景觀的價值觀

20) 公共議題討論模式

21) 社會福利

22) 擅長之休閒活動與生活技能

23) 故事、重要事件

24) 重要景點、活動及場所、設施、節慶、產物、採購點、餐飲、住宿、特殊服務

⑹首長（經營者）的發展白皮書（或政策、方向）

⑺目標市場的發展趨勢、容量、已有與潛在競爭者資料

⑻相關科技發展資料

⑼相關政策、與社會發展趨勢

⑽已有資源與地方（園區）特色調查

⑾觀光統計資料

由政府的調查研究報告、地方自行委託調查取得。

⑿原有顧客分析及老顧客資料

由政府的調查研究報告、地方自行委託調查、學術研究調查、園區自己的紀錄、統計與印象取得。

⒀災害與風險評估

已知既有或潛在的旅遊遊憩風險（由事件紀錄、媒體報導取得）。

2.已有課題、對策、方案、策略收集

⑴報紙。

⑵年度施政報告。

⑶議會（代表會）會議紀錄。

⑷各級規劃報告。

⑸觀光研究報告。

⑹已有的資訊庫。

3.現地踏勘與一、二手資料的再收集與訪談

⑴以上資料項目的現地資料調查、收集、訪談

設計調查表、訪談表，資料收集項目與清單的重點清列，規劃資料收集程序、地點、要項與要求，記錄方式與工具準備（出門前要有檢核表檢核），以上可納入 PDA 或電腦整理與記錄。此外，數位照相機、錄音機、攝影機，皆可記錄時地主題。

⑵現場整理與回基地整理

大量資料文件化（記錄 Meta Data，人、事、時、地物）。

4.建立資料、文獻項目資料庫與文件庫，以便查詢瀏覽

五、觀光遊程的規劃與執行所需資料蒐集

㈠已有的觀光遊憩遊程及提供者

收集現有的遊程，再將其中的表達方式標準化與正規化（格式化），並將其不夠明確的資訊外顯化與填補之。此些遊程提供遊客直接選擇使用，或是選取後修改。

㈡景區及活動

地方、景區及其上的活動、或活動類別中遊程安排需要的資訊，包含前文所描述的資訊項目。

㈢交通路線及狀況

每一段道路的正常車行時間，或距離、路面、等級、坡度以便計算車行速度。

㈣旅遊偏好

不同族群的研究結果的偏好資料，遊客在此基礎上的個別偏好修正資訊的取得。

第二節　觀光量測

一、觀光遊憩景區評估

觀光遊憩景區與場地的評估，可以由場地與活動的相容性、場地與人之間的適宜性、遊程與場地間的適宜性來評估。此外可以針對景區與場地的發展條件與管理狀況來進行評估。

㈠適宜性

透過客觀的指標、或主觀的評判來度量事宜性，若已有共識的適宜性指標存在，則可以透過問卷來調查，或是透過相關的因子來進行回歸。若沒有存在有共識的適宜性指標，則需要透過不同方法（如多目標評估法中的階層分析法）給予各因子組合的權重係數，來進行相關因子的組合，而各相關因子也需要先進行正規化（標準差相同、平均相同）。經常使用的因子如下：

1. 區位條件

交通便利性、市場的相對距離等。

2. 立地條件

景觀品質、地形條件（坡度、坡向、起伏度等）、氣候、生態、文化資源、人才資源、社會經濟資源等。

3. 環境條件

環境品質、公害狀態、資源群聚現象、競合狀態等。

㈡發展條件評估

1. 景區資源的評估（消費對象的優劣與規模）
2. 景區的氣候
3. 景區投資政策與景區的投資
4. 景區的交通狀況
5. 景區的潛在市場大小
6. 景區的設備充分程度與品質
7. 景區的人才數量與品質
8. 景區的休閒氣氛（含精緻、藝術、休閒放鬆的氣氛）
9. 景區的群聚效應
10. 自然與人為災害潛勢大小

㈢管理狀況評估

　　景區的管理狀態優劣常用下列的因子加以組合，來進行綜合（或逐項）評估。

　　1.設定觀光資源管理品質的達成度。

　　2.設施的維護品質。

　　3.服務品質。

　　4.交通品質。

　　5.衛生指標。

　　6.風險管控。

　　7.經營成本管控。

　　8.潛在市場的開發度（顧客到訪量與目標值的比值）。

　　9.顧客再訪率。

　　10.顧客綜合滿意度。

　　11.顧客平均單日消費額。

　　12.每年總營收（投資報酬率）。

 ## 二、觀光地區規劃及管理的分析與評估

課題及目標設定

　　1.趨勢、課題、特性與發展條件分析、競爭力分析與評估

⑴主要指標、發展因素的量化或質化趨勢分析。

⑵課題指標的計算、推算與評估。

⑶找出課題，評估課題指標，詢問、檢核（常見課題）並分析其現象、成因、與對策。

⑷評估發展條件指標（SWOT分析）：內部優勢 (Strength)、內部弱勢 (Weakness)、外部機會 (Opportunity)、外部威脅 (Threat)。

⑸評估相對性發展指標（與競爭對手比較）。

⑹選定主要課題以便聚焦。

⑺特色凸顯。

⑻各項課題項目（指標）的一般標準設定。

2.定位與目標設定

⑴觀光區性質定位（功能定位）。

⑵市場定位（吸引的對象性質與地區）。

⑶季節性活動定位。

⑷一週內顧客定位。

⑸規模定位（服務容量、品質等級、顧客最低使用率、總營業額、總利潤）。

⑹課題的解決程度（課題性目標設定）。

🍀 三、觀光遊程規劃與執行的評估

觀光遊程規劃的好壞可以由以下的指標來進行評估：

1. 遊程是否物超所值。

2. 遊程是否適合遊客的體能。

3. 遊程是否適合遊客的技能。

4. 遊程是否適合遊客的偏好。

5. 遊程是否可以提供足夠、深入的體驗。

6. 遊程是否在時間配置上合宜。

7. 遊程是否善用了景點中的景觀與與活動資源。

8. 遊程是否有風險與對應的戒護。

四、活動評估

活動評估可以是活動對人、場地、時間的適宜性，或是在一遊程中的適宜性，或是活動舉辦的優劣評估。

活動對於人、場地、時間與遊程是否適宜，可由以下的因子進行分析與評估。以下的因子可以是絕對條件或是相對條件，若是絕對條件則一定要符合才能執行，若為相對性條件，則可以評估適宜的高低（可以正規化後以等權數相加，再相互比較其高低以決定其適宜性的高低）。

1.活動對人

(1)偏好。

(2)體力要求。

(3)技術難度。

(4)膽識要求（刺激程度、冒險度）。

(5)安全度（風險度）。

(6)活動最多與最少人數要求。

(7)費用要求。

2.活動對場地

(1)空間大小的要求。

(2)設備的配合。

(3)室內外。

(4)噪音隔絕。

(5)光線要求。

(6)場地移動性、穩定性要求（交通工具方面）。

3.活動對時間

(1)時間下的光線。

(2)季節下的溫度與氣候條件（乾濕季、風力）。

(3)特殊的季節週期。

(4)一日或一週中的活動開放時間限制。

　4.活動對遊程

(1)活動最低時間是否可以納入景點的時間中。

(2)活動的費用可否納入遊程的成本中。

(3)以上的人、場地、與時間的要求。

♣ 五、觀光活動或服務的評鑑

　　觀光活動與服務也可以透過一些簡易的逐項主觀等第的評估，來完成評鑑，可以是專家的評鑑、或是透過抽樣的訪談調查。評鑑的格式可以參考在表 11–2 中的評鑑表。

表 11–2　觀光活動或服務評鑑格式

觀光活動或服務描述與改善建議		
基本資料描述		
	主協承單位	
	主辦	
	協辦	
	活動 / 服務時段	（第一階段）＿＿年＿＿月至＿＿年＿＿月
	計畫經費	＿＿萬
	活動 / 服務性質	□運輸（□陸上、□空中、□水上）
		□導覽（□人、□可攜式電子、□平面媒體、□網站）
		□採購
		□展覽（含博覽會）
		□表演
		□遊樂設施活動
		□休閒競賽
		□餐飲
	活動 / 服務主要內容	

	運輸	
	導覽	
	採購	
	餐飲	
	展覽（含博覽會）	
	表演	
	遊樂設施活動	
	休閒競賽	
	票價	＿＿＿元
	地點	
	活動／服務人員	
籌備過程		
	籌備時間	＿＿＿月
	承接過程	
	原服務設計與修正	
活動項目品質		
	運輸	
	導覽	
	採購	
	餐飲	
	展覽（含博覽會）	
	表演	
	遊樂設施活動	
	休閒競賽	
	票價	
	地點	
	活動／服務人員	
	車輛準時性	
提供資料		
	電子導覽	
	平面媒體	
	網際網路	

	電話查詢	
	文宣	
	大眾媒體	
	旅館	（與旅館結盟）
	旅行業	（與旅行業結盟）
	地區旅遊入口	（機場、火車站、其他巴士、捷運站）
	臺灣]旅遊資訊媒介	（旅行社代訂票及納入自遊型遊程的一部份，旅遊書作者）
	國際旅遊資訊媒介	（旅行社代訂票及納入自遊型遊程的一部份，旅遊書作者）
	網際網路	（自設網站，與旅遊網站結盟（主動提供資訊））
	主動電子通訊	（主動提供資訊給潛在旅客）
	免費試乘	
	提供贈品	
	邀請國際名人搭乘	（或電視活動、舉辦活動、競賽）
	參與人數與評語	
	現有課題與對策	
（舉 例，可 置 換）	票價太貴	
	車子入站不準	
	導覽設備不穩、資訊不夠	
	資訊不足，如站牌位置	
	文宣不足	
	對潛在客源的旅遊行為了解不足	
	在地客吸引力小	
	總評價	
	例：很成功、有淺力、但仍有改善空間	

評鑑表（評鑑項目同上，儘可能簡化）		
基本資料 描述		
籌備過程		
	時間	□足夠□尚可□不足
	考慮周到	□充分□尚可□不充分
活動項目與品質		
	活動項目的配套周全	□足夠□尚可□不足
	活動吸引力	□足夠□尚可□不足
	活動豐富度	□足夠□尚可□不足
	活動精緻度	□足夠□尚可□不足
	活動綜合品質	□佳□尚可□不足
資料提供		
	資料豐富度	□足夠□尚可□不足
	資料精緻度	□足夠□尚可□不足
	資料綜合 品質	□佳□尚可□不足
文宣		
	文宣活動的配套周全	□足夠□尚可□不足
	文宣活動的吸引力	□足夠□尚可□不足
	文宣活動豐富度	□足夠□尚可□不足
	文宣活動精緻度	□足夠□尚可□不足
	文宣活動精準度	□足夠□尚可□不足
	文宣活動綜合品質	□足夠□尚可□不足
參與人數評語		
	參與人數	□多□尚可□不足
	評語	□正面評語多□平衡□負面評語多
總評價		
	綜合品質	□佳□尚可□不足
	成功	□佳□尚可□不足
	可持續性	□佳□尚可□不足
	可改善空間	□大□中□小

總評語	
備註	

(二)觀光遊憩遊程的分析與評估

1.景區與活動及遊客間的適宜性分析

遊程中的景區與活動及遊客間作適性分析，可從偏好、活動的強度與難度進行評估。可以選擇地點優先或活動優先的取向，然後再以條件、偏好進行搭配。景區與活動會有此地區的新遊客必到地點或必參與活動，其次為新興景點與活動，私房景點與活動，最後為一般景點與活動。

2.活動與景區間的適宜性分析

在各場地上安排的活動是否適合在該場地上進行，其中包含活動適宜性的評等、在該場地中偏好活動的適性優先順序、活動可承受的規模、及需要的配合條件。

3.活動體驗值的評估

活動的體驗強度可以與新鮮感、奇特性、深入度、參與度、體驗時間（可能非線性）、場地合宜度、設備品質、服務品質、偏好程度、同好（伴）支持度有關，若能將各因子正規化，雖然無法給予適當的權數，以進行加權線性式計算，仍應可以進行等權數評估，或直接進行直覺主觀評等（可分五等第），將所有的活動體驗值相加總，便是所有的活動體驗值。

4.旅遊限制的檢核

針對每一已表達的旅遊限制項目，進行檢核，如時間（旅遊總日數、旅遊季節）、經費、旅遊地區、起迄地點、可乘運輸工具等。若不符合，則需要進行行程微調，以符合限制條件。

5.旅遊風險的評估

可以簡化為準則式的評估，如以 Meta Rule 評估的結果為亂邦不居、危城

不入，與趨吉避凶。

　　在有紀錄的資料中，尤其是近期有旅遊風險事件發生者，皆要避免，否則需要加強戒備或戒護。如：最近報導去九寨溝的路上有攔路索錢的現象，同時在夏天有許多土石流，所以要去九寨溝則要避開暴雨季節，並要求與地方公安有一定的聯繫。

　　有許多的風景區旅館是建在土石流的淺感衝擊區，則不可在暴雨季節去該區旅館住宿。若每一旅遊元素皆可以評估其潛在的風險，或各類別風險的總數，則可以評估各遊程及其單元的風險，以求取捨及加強防護。如：觀光的交通路線的交通事故率、航空公司飛機飛安事件率、山區道路崩坍潛勢與機率、旅館失火率、地方旅客失竊率、遭搶率、景區設施出事率、活動出事率、餐飲食物中毒率、行李遺失率、旅行社糾紛率等。

第三節　觀光推論與推算

一、推論

　　推論為利用法則進行推理，是以經驗法則或規定、法規來進行推論，可以進行向前推理，或是向後推理。向前推理是將已知的事實作為前提(Condition)，看可以推論出哪些新的結論(Conclusion)，如：若出國，則要有一名隨團領隊。而向後推理則是以推理目標為基準，找尋其必要前提是否存在，藉此推論旅行團是否會選用定點旅遊遊程。若發現原來的法則中有推理目標偏好休閒味較重的旅遊團，則會選取定點旅遊，同時推理目標年紀較大的旅遊團，亦會選擇定點旅遊。

二、推算

　　推算則是利用以整時可用的算式進行計算以求解。在觀光應用中，則是以特性度量、評估、推測現象等時會用到公式的推算，而推算的結果為觀光遊憩領域中較為客觀、精準與成熟學科知識必要的發展。如各類的觀光區的

特性量測、環境品質指標與評鑑的數值化皆是數值觀裡的重要基礎，而觀光區的發展趨勢的預測推算、觀光活動對環境的衝擊量的評估或預測，亦是進行環境衝擊減量的工作規劃與執行的依據。

推算方式有數學理論演算式、統計式（如：回歸式）、主觀權數設定算式（如：AHP）、類神經推算式等。

🍀 三、規劃與發展策略（法則、成功要因）

規劃旅程的主軸活動、服務、設施的性質、品質、數量、占地大小、位置、活動動線、維護工作、主次要區域、景觀與氣氛的營造。

1. 成功要因分析
2. 參考觀光發展成功案例分析
3. 參考觀光發展成功策略或經驗法則庫
4. 設定行銷策略
5. 設定經營策略
6. 設定競爭策略
7. 設定善用優勢特色凸顯策略
8. 設定聯盟規模化策略
9. 設定老顧客維繫與口碑體系
10. 設定順勢策略（順時代趨勢、地方建設趨勢）

第四節　觀光模擬、預測、評估及作業模式

觀光模擬、預測、評估及作業模式皆屬於觀光模式的一部分，其含括不同型式的觀光運作知識。

🍀 一、觀光模擬與預測模式

觀光模擬是透過對於觀光相關現象或行為進行過程或結果的描述，而此一描述可以運用於已發生的與未發生的現象或行為事件中，而未發生的現象

或行為事件的描述即為一種預測。觀光模擬與預測依其描述的型式可以分為狀態類別及數值的模擬與預測。

㈠描述狀態類別的模擬與預測

多是以上述的觀光推論以及現象與行為的運作程序為基礎，進行現象與行為的狀態描述。

㈡描述數值的模擬與預測

多是以上述的觀光推算為基礎，進行現象與行為的狀態描述。
（加入實際的案例、應用及說明）

二、觀光評估模式

觀光評估模式多是以推算為基礎進行評估數值的計算，但亦有以推論（邏輯）為主的型態評估，是以對照表示的方式來進行評估結果的推論。觀光評估模式有評估對象自己的特性良劣等第的評定，或是與其他對象間的相容性或適宜性的評定兩大類。

　1.評估單一對象等第的模式
　2.評估多對象間相容或適宜性的模式

三、觀光作業模式

要處理觀光相關的作業模式多是一種程序式模式，其中可以加入其他形式的模式（如：模擬、預測與評估模式）。程序式模式多是要有行動解決實際的課題，需要由準則來決定其程序的執行方向，而需要數值推估時，則可以其他的模式來提供。

各類規劃、設計、管理的作業皆可以程序式模式來描述，而一般的作業決策模式亦屬於此類的模式，如：旅遊的遊程決策模式、規劃景區的標準程序與準則、景區的管理作業模式與準則、旅行社的出團作業程序與準則、旅行社的各項代辦服務的程序與準則等。而一般的實務經驗亦可以轉化為較高

效率的程序及經驗法則型態的知識，以納入此類的作業模式中來操作。

第五節　常用觀光遊憩知識的類型與模式

目前的常用觀光遊憩知識多以描述性、程序性、準則性的知識型態來表達，推算式與判斷等第式的知識較不普遍。表示觀光遊憩領域的發展空間尚很大。

一、常用的知識類型

在相關文件中，觀光遊憩知識是最常見的知識載體，知識主題的類別可以分為四大類如下：

1. 觀光遊憩行為與觀光遊憩專業的知識。
2. 觀光相關服務的專業知識。
3. 觀光消費的景點、現象對象的專業知識。
4. 觀光消費的活動對象的專業知識。

二、常用的模式

以上的知識中，尤其是上述的前兩者（觀光遊憩行為與觀光遊憩事業、觀光相關服務的專業知識）轉化為更系統化與精緻化、正規化後，便可以形成不同的觀光遊憩模式。其中常用的模式有以下的數類：

(一)評估模式

各景觀分類與分級評估、景區與活動相容性評估、旅館與景區服務等級評估、景點或地方開發觀光潛力評估、觀光風險評估等。

(二)估算與預測模式

潛在觀光休閒市場推估、景區旅客人數估算與預測等。

㈢模擬模式

不同族群景點與活動偏好模擬、旅遊行為模擬等。

㈣程序模式

遊程決策模式、遊程設計模式、景區規劃模式、旅遊代辦作業模式（各標準流程，SOP）、旅館各作業模式（各標準流程，SOP）等。

第 *12* 章

觀光遊憩調查、量測、評估實務

第一節　觀光遊憩的調查與需求

觀光遊憩事業在調查時，需要考慮傳統和特殊規劃的需求，一般而言，至少包括下列數點：

一、在觀光景點的企業，包括餐廳、商店、娛樂事業和交通設施的投資回報，都是來自於觀光客和當地居民的基本服務。因此，景點市場的腹地大小、和鄰近城市的規模，都是吸引企業投資觀光服務事業的主要因素。

二、過度依靠單一觀光收入，會因為旅遊市場的變動，在缺乏彈性的不利因素下，容易過度發展或過度投資，唯有在農業、工業、貿易、與觀光事業的多元結合下，創造穩定的經濟條件，才是健全的觀光發展規劃原則。

三、和都市地區相比，偏遠地區更需要供水、垃圾處理、警力治安、消防、和電力設施的投資，這些城市基礎投資在觀光地區的建設，是該地區長期發展的重要支柱。

四、以前企業家堅信所有類似經營型態的投資，應該距離越遠越好，但是如今大家已瞭解到相互聚集效應會提供給遊客更多的選擇機會，反而創造出更高的經濟效益。因此聚合性的服務設施，是另一個觀光事業的重要調查因素。

五、相關的服務設施，應該在依靠觀光吸引力景點且避免設置時破壞脆弱的環境間尋求最佳的平衡點，不以自然和人文基礎為依據的設施，是無法吸引遊客的青睞的；但太靠近脆弱環境的服務設施，又會因為容易造成環境的破壞，讓觀光客根本不想來。

六、在多樣化的觀光發展趨勢下，創造企業化的精神，積極建立計畫，開發新的機會，讓觀光服務永遠充滿創新的精神，乃是觀光事業發展的不二法門。

七、觀光遊憩的調查與經營，是可以隨著時間改變與因應民眾的需求來彈性調整其發展的方式、重新界定評估的重點、或是將不同類型的觀光資源多元的整合起來。如：近年來隨著環境意識的提高，與山林互動人口增加下，

學習與大自然相處的觀念逐漸在民眾教育中扮演很重要的角色，因此，林務局特別針對臺灣的森林，自民國 90 年開始，重新整理包含國家級風景區、國家公園遊憩區、都會公園等既有的步道設施，其中有許多未經開發的原始森林，也有許多規劃完善的自然保護區、保留區和森林遊樂區，彼此間完整多元的聯繫成一國家森林步道。這些步道由於多是長期籌劃與經營的保護區域，不但動植物生態和景觀資源非常豐富，更適合發展以環境教育解說型態為主之遊憩活動。初期包括苗栗縣的馬拉邦國家森林步道、嘉義縣竹崎鄉緞繻村獨立山、梅山鄉瑞里村的瑞太、竹崎鄉中和村大凍山國家森林步道、屏東縣楓港的里龍國家森林步道、臺東縣大武國家森林步道和宜蘭縣礁溪鄉聖母山國家森林步道等。

第二節　墾丁地區觀光遊憩調查實例

國內在觀光遊憩調查較具完整規模的案例，以墾丁地區遊憩資訊商圈導覽最為完善。其調查內容涵蓋整個墾丁地區舉凡自然環境功能的景點、人文社會特性、餐飲美食文化、遊憩活動類型、交通食宿、旅館、渡假村、民宿、消費價格、墾丁地區年度活動表、公共服務等，如此整體性之調查無論是在旅遊指南刊介紹或是資訊網路，對前往旅遊地的行前資訊，均有相當大的助益。以下就個別實例說明：

一、自然環境景點

墾丁地區為南臺灣最有名的風景渡假區，是一熱帶氣候型旅遊區，提供了臺灣地區的旅遊更多樣性，所做的自然風景調查包括墾丁森林遊樂區、鵝鑾鼻公園、佳樂水風景區、貓鼻頭公園、南灣遊憩區、七孔瀑布遊憩區、龍鑾潭自然中心、社頂公園、船帆石風景區、後壁湖浮潛、關山日落、四重溪溫泉、出火等自然風景遊憩區，這些景點環繞整個墾丁地區。除此之外，尚有融合自然的各類生態館，如海洋生物博物館、砂島貝殼砂展示館、後壁湖海底觀光半潛艇、瓊麻工業展示區、恆春古城、生態農場等以生態為主題的相關知性旅遊。

二、餐飲美食文化

若來到墾丁渡假區，美食是不可或缺的在地特色，包括各式各樣的餐飲風味，其中包括渡假旅館、餐廳、小吃提供的道地口味，較有名的如墾丁夏都沙灘酒店的臨海餐廳，可邊享用美食邊欣賞海景；泰迪小吃的南洋風味炒等，不勝枚舉。

三、遊憩活動類型

除了在視覺景觀上的資源，在動態的遊憩活動變化亦有令人滿意的調查，因為屬於海岸型風景區，舉凡海域的水上活動，如浮潛、水上摩托車、游泳、沙灘活動等皆是主要活動；在遊憩調查上能夠有效把當地的特性凸顯出，是觀光遊憩調查必要具備的專業能力之一。

四、交　通

交通的易達性與否關係到遊客的前往意願。以遊客因子對風景區偏好模式影響來說，交通狀況的評估占有重要的決定因素；墾丁地區在對機場、車站、高速公路、主要次要交通路徑距離的交通指南調查提供上，都有完整的資訊網，可作為其他風景區規劃時的參考。

五、旅館與消費價格

對需過夜停留的遊憩區，遊憩調查必須明確顯示當地在旅館或民宿的相關資訊與消費價格，除了營業單位的個別資訊服務外，住宿管理的綜合業務，更是調查的重點。在開發風景區時，必須把各層面的實際影響因素納入考量，讓遊憩規劃調查能夠確實成為實務運作。

六、墾丁地區年度活動表

遊憩調查不僅是當地靜態與動態的短期活動收集，而是將個別的活動串聯為年度活動，以呈現不同的風情。以墾丁春夏秋冬四季的變化帶出豐富性

行程的四季旅遊主題，如圖 12-1：

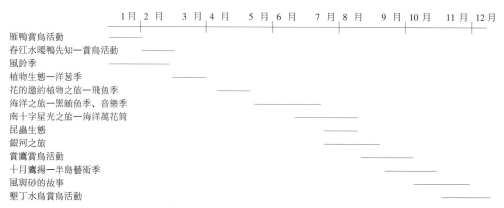

| | 1月 | 2月 | 3月 | 4月 | 5月 | 6月 | 7月 | 8月 | 9月 | 10月 | 11月 | 12月 |

雁鴨賞鳥活動
春江水暖鴨先知—賞鳥活動
風鈴季
植物生態—洋蔥季
花的邀約植物之旅—飛魚季
海洋之旅—黑鮪魚季、音樂季
南十字星光之旅—海洋萬花筒
昆蟲生態
銀河之旅
賞鷹賞鳥活動
十月鷹揚—半島藝術季
風與砂的故事
墾丁水鳥賞鳥活動

圖 12-1　墾丁地區年度活動

第三節　觀光遊憩資源的評估要素

　　旅遊資源的評價方法，可概分為主觀評價和客觀評價兩種，主觀評價就是指評價者在考核觀光資源後，根據自己的印象和好惡所作的評價，一般多採用定性的描述方法。客觀評價又可分為針對資源本身或資源所處環境，從單一因子討論旅遊的資源，包含氣候因子、自然要素、遊客容量等的評價，盡量將指標定量化，進行細緻的調查和分析後所作出的供給評價；或是非由單一因子著手，而是考量系統的各個元素精細的連接中，影響觀光遊憩價值的多重因子關係；在這個動態的關聯中，包括遊客聚集的區域，利用交通及服務設施建立硬體的連結，並透過資訊和行銷提供軟體上的服務，考量對現實和潛在的旅遊者的需求，就供給與需求結合起來作出綜合的量化評價，如圖 12-2。

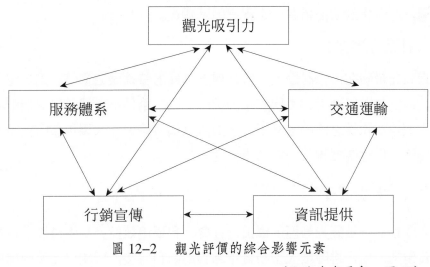

圖 12-2　觀光評價的綜合影響元素

(修改自李昌勳，頁 43)

就影響與評估的因子而言，盧雲亭 (1987) 將觀光遊憩評估，歸納為價值因子、效益因子與條件因子三個部分：

一、價值因子

價值因子，主要指的是該觀光地區的歷史文化價值、藝術觀賞價值和科學考察價值。

1. 歷史文化價值

屬於人文旅遊資源範疇，如評估歷史古蹟，可以看它的類型、年代、規模、保存狀況及其在歷史上的地位，部分題記、匾額、楹聯、詩畫和碑刻，也是珍貴的文化藝術。

2. 藝術觀賞價值

主要指客體景象在藝術觀賞上的特徵、地位和意義，包含地方個性感的強弱程度、歷史感的深淺或藝術性的高低。但是通常由於自然景象屬性與作用的變異度太高，如：對於「奇」、「絕」、「古」、「名」、「寶」這類抽象的藝

術名詞，在量化評估上仍有一定程度的困難性。

3.科學考察價值

指觀光景物在自然科學或社會科學上具備的特殊研究價值。如：泥火山噴發、月世界泥岩地形、沿海養殖的地層下陷，雖然不見得是世界級的特殊景觀，但是在知性之旅的浪潮下，這類可提供科學家追求現場體驗或教學的研究場所，也逐漸展現其一定的價值性。

二、效益因子

主要指的是該觀光地區的經濟、社會、和環境效益。其中經濟效益是指觀光資源的利用，排除被大型投資集團獨占的利益後，可能以直接回饋於當地居民的實質經濟效益，或是對當地居民或政府帶來的實際經濟收入。社會效益指的是對人類智力開發、知識儲備、思想教育等方面的功能。

三、條件因子

旅遊資源的開發必須建立在一定可行性的條件基礎上，即：1.影響旅遊市場客源與開發規模之景區地理位置和交通條件。2.影響開發經費及旅運時間之景物或景類空間集散程度。3.影響旅遊飽和程度的環境容含量，包含單位面積的容人量，每個停留地點有價值停留時間的容時量，與景點吸引力、場所容量、接待規模、經濟和社會的旅遊飽與程度都有關係。4.市場客源條件，包含最低限度維持觀光周邊服務之人數、遊人的季節變化調查、觀光景點與在區域遊程規劃中的特殊性，這是屬於供需綜合考量的旅遊條件調查。

第四節 觀光遊憩的量測指標發展

量測是調查與評估的手段，對於觀光遊憩區常用之量測為交通的易達性、景區與景觀的多樣性、觀光景區的發展與腹地關係等，各個量測都可以發展為適當的定量指標。

一、交通的易達性

交通的易達性，除了可以透過計算直線距離或車程時間來表示交通的可及性以外，到達該景點的交通舒適度的暈眩指數，是另一種易達性的量度標準，計算特定行車速度下道路之彎曲程度：

$\Sigma\Delta Q/\Delta t$：單位時間內，連續道路之角度變化積量

Q：道路變化量

t：單位時間

這個絕對的數值可以再進一步利用分類方式，區分為極嚴重、嚴重、中等、輕微、舒適五個等級來應用。若是針對步道、自行車道與泛舟來評量，可配合量測呼吸、心跳等生理反應，計算卡路里的消耗量，或以上下坡路段或坡度均質路段作為評估的單元，可計算出其綠色健康指數。這個道路的彎曲程度，配合周遭一定範圍的地形、高度變化、道路的寬度、叉路數量、車禍頻率權數、車流量、人車隔離程度等，還能發展出道路交通安全指數。

二、景區與景觀的多樣性

景區與景觀的多樣性與豐富程度，牽涉的因子很多，彼此間對整體多樣性的重要程度不盡相同，在觀光遊憩的量測上，可以透過對每個影響因子給予適當的加權關係，計算景區與景觀多樣性指標：

$$F = W_L \times L + W_S \times S + W_R \times R + W_B \times B + W_P \times P + W_U \times U + W_A \times A + W_T \times T$$

F：景區與景觀多樣程度

W：景觀豐富程度影響因子加權值

L：喜好程度

S：驚奇程度

R：風險程度

B：景點豐富程度

P：解說／體驗之深度

U：特殊性（新奇度）

A：吸收程度

T：疲勞度

　　此外，在觀光遊憩的量測工作上，視域圖 (Viewshed Map) 也是一種基本的分析資料。視域圖的意義是指，站在某一個觀景點上展望四周時其所可通視的區域，分析者可以得知在某一觀景點上，觀景者所可看見與不可見地區的分布情形。藉此，分析者也可以預知，一個景觀可以被哪些區域的民眾看到，或一個景觀的改變將會影響到哪些地區的視覺品質。景觀視域分析，則是由數值等高線資料推導而來的量測指標，含近、中、遠景的視差與視角，一般視域圖的作法，可分為野外觀察法、地形剖面法及電腦製圖法三種，代表景觀或視野的開闊程度。也能進一步擴展為，包含天空、日出、落日、雲海、觀星之能見度指標，或是 GPS、手機、及無線通訊品質評估等。

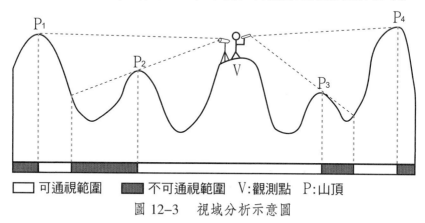

□ 可通視範圍　■ 不可通視範圍　V:觀測點　P:山頂

圖 12-3　　視域分析示意圖

三、觀光景區的發展與腹地關係

　　景區發展的腹地，通常是依面積大小作為基礎的量測指標，配合 1.5～2hr 車行距離，可評量一日遊之市場內的人口特性與目標市場大小之估計，同理，

對於市場競爭之量測，則可計算同質業者在一定距離內，形成專區之群聚效應。景點間鄰接程度可計算在 30 分鐘左右的車遊時間，這是由道路與景點連接資料推導而來的量測指標，含觀光互動與支線分析、景點聚集性、吸引力、串聯套票效應評估。

第五節　分析層級法與地理資訊系統評估模式

現代觀光遊憩的評估為了增加效率 (Efficiency) 和效力 (Effectiveness)，經常利用量化的研究方法來評估計畫或景區的執行計畫，這些方法包括遊戲模擬 (Gaming Simulation)、系統分析 (System Analysis)、計畫預算 (Program Budgeting) 等。在眾多的評估方法中，多準則決策技術 (Multi-Criteria Decision Making; MCDM)，是規劃界用來處理需要很多標準一起衡量，或面臨不只一個方案要取捨時，經常使用的一種類似統計學的量化研究方法，其中分析層級法 (Analytic Hierarchy Process;AHP)，即是一種可以掌握多個影響因子權重關係的評估模式。將分析層級法與地理資訊系統結合後，不但能給予每個影響因子適當的影響權重，也能透過 GIS 充分掌握各個影響因子的空間資訊。

一、分析層級法

分析層級法，先將評價標準分解成若干層次，從高階抽象而廣泛的目標，逐步的依照既定的層次，分解為低階具體而明確的目標，如圖 12-4。

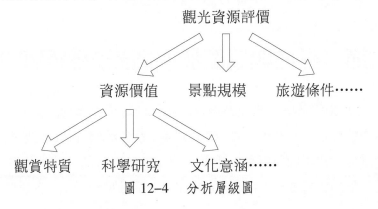

圖 12-4　分析層級圖

每個目標都有權宜的替代關係 (Value Tradeoffs) 的關係，因此給予不同的權重關係可以導致不同的評估結果，利用分析層級法對兩兩因子定性相互比較的問卷，可以產生評估因子的成對比較矩陣，這個成對比較矩陣的特徵向量 (Priority Vector)，可以將人的主觀判斷，轉換為定量的權重數值。

二、地理資訊系統的疊圖分析

地理資訊系統空間分析功能中的疊圖分析 (Overlay)，充分發揮電腦處理大量資料快速客觀的計算能力，每一筆空間資料的評估結果，可以綜合的依照權重關係，掌握疊圖後新產生的多邊形之空間屬性，並記錄到一個綜合評估的新欄位，利用數位地圖展示出來，如圖 12-5。

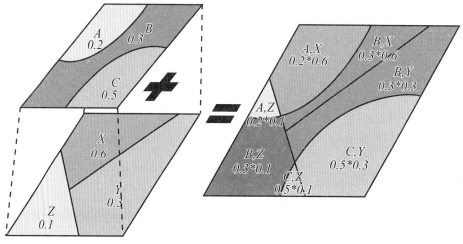

圖 12-5　權重疊圖

第六節　評估與量度發展觀光遊憩價值實例

「評估」乃指經營管理者在遊憩休閒開發前對可否達到計畫的檢驗程序。有各類指標的評估：差異性評估、專業判斷、社會經濟評估、依據標準評估、決策導向評估、成本收益評估、重要性成果評估、各類風險評估等，再以環境本身所可能的影響評估，如遊憩機會評估、活動型態評估、資源型態評估、

交通易達性評估、計畫可預測性評估、遊憩使用者評估等。將各類自然環境屬性與推動計畫納入完整的管理方案，是達到評估計畫的檢驗程序，以此作為量度觀光遊憩價值發展可行性分析的依據。

以大鵬灣國家風景特定區為案例，以相關規劃報告書為例：交通部觀光局大鵬灣國家風景區管理處 (2001)「民間參與大鵬灣國家風景區建設 (BOT) 先期規劃書」，其在景觀、活動、交通、難度、風險皆有詳盡描述。該地西南臨臺灣海峽，涵蓋海陸域、潟湖與一部分珊瑚礁島嶼，是臺灣稀有大型潟湖地形，極適合開發水域遊憩活動與相關景點，具豐富生態景觀遊憩資源。從區位與交通的優勢，評估其發展國際型水域活動觀光渡假基地，應有雄厚潛力。

🍀 一、景　觀

大鵬灣為臺灣海域最大的內灣，海域中動植物資源豐富，除可作為學術科學研究與遊客生態學習及學校實施環境教育場所外，部分物種尚可作為環境監測指標生物。在鳥類資源景觀上，大鵬灣國家風景區出現鳥種計有 95 種，包括候鳥、過境鳥等，並已在臺 17 號公路旁，空軍大鵬營區東南側發現兩處鷺鷥巢區，主要鳥種為小白鷺及夜鷺混合營巢。植物帶上有木麻黃防風林植被帶、海岸砂原植被帶、雙花蟛蜞菊，結合成為豐富的鳥類與植物自然生態景觀。人文景觀則有東港東隆宮、鎮海宮、王船祭活動、占臺灣各港口第二位的東港漁獲量、漁撈、養殖、販售及產業再加工等生產文化一直極富盛名；其中魚貨以東港漁會外銷美國與日本的鮪魚、旗魚最具特色。水產養殖是大鵬灣另一特色，灣內的養蚵、嘉蓮里與南平里的虱目魚、石斑魚、吳郭魚魚塭及林邊崎峰一帶的石斑魚、吳郭魚，都是難得一見的漁產景觀。

🍀 二、遊憩活動

大鵬灣風景區氣候宜人，平均每年達 300 個陽光日，冬季受東北季風影響較小，與北部大部分海域風景區皆受東北季風的影響迥異，極適合發展旅遊休憩活動。其平靜而寬廣的水域達 414 公頃，並有 272 公頃之海域，是相

當適合發展各項水上活動的遊憩環境，其連帶風景區如東港碼頭夕照、華僑市場、觀海樓、鎮海公園、水產養殖試驗所、豐漁橋船影、青洲海濤、大鵬夕照、漁塭水車、船頭養鴨人家等，提供相當多樣性的遊憩活動資源，利於整體而多元化之大規模的遊憩設施開發。

　　大鵬灣國家風景區包含水域、陸地及海域，公有地多於私有地，政策上有利於政府主導開發。觀光局奉交通部核准，以公有地部分透過獎勵民間參與投資開發 (BOT) 方式，藉由政府與民間共同參與來達成開發目標。據此，觀光局積極辦理大鵬灣國家風景區民間投資招商先期作業（後期私地部分以申請開發許可方式進行開發），開發原則係以維護國土資源與市場導向開發之均衡關係，以達到「開發成為以水上活動為主軸的國際級休閒渡假遊憩區」的開發目標，如圖 12-6。

三、交　通

　　本區的聯外交通位於高雄都會區邊緣，在相繼完成的南二高速公路縮短了時空間距離，這種轉變將把大鵬灣風景區更加緊鄰都會邊緣，配合週休二日，將有足夠之發展潛力。在交通優勢上，距離高雄國際機場僅 40 分鐘車程，且南二高終點連接大鵬灣環灣道路，另經南二高、東西向高雄潮州線快速道路可通高雄國際機場；大鵬灣位於高雄至墾丁陸上及海上交通線上，與墾丁遊憩區可相輔相成，並可結合小琉球風景區發展海上觀光及各項遊憩活動。

四、難　度（經營挑戰）

　　要成為成功的遊憩事業是經營上的高難度挑戰，其中最高的失敗比例在於財務資金的取得與依賴。休閒遊憩事業因摻雜各類因素，如季節氣候循環的每年變異、社會整體經濟環境的變遷影響、民眾對休閒活動的可替代性高、政治法令不明確的干擾、觀光遊憩市場本身的競爭等等，都是經營成功的休閒遊憩事業上的障礙與挑戰。以大鵬灣國家風景區採 BOT 民間投資效益可行性評估，根據長期償債能力預估結果顯示說明：「貸款還本付息期間之長期償債能力皆高於 130%，顯示設定之負債比例應屬合理，且在不考慮擔保品、融

圖 12-6　大鵬灣國家風景區擬圖

（資料來源：鵬管處）

資銀行對股東之迫索權及其他風險是否合理分攤之前提下，本計畫應具有相
當程度融資可行性。」雖在評估說明皆具可承擔風險彈性，但如從實際面上加
入以上各影響因子，潛在風險是不言可喻，以下將就風險討論。

五、風　險

　　風險管理，對開發遊憩事業價值而言，必須確實深入瞭解遊憩開發經營
可能產生與預測的風險，以規避可能造成的危機，所以在評估遊憩價值上，

最大的考量點之一即為風險。風險包含有經營管理財務上的風險、人力資源管理上的風險、遊憩設施人身安全管理風險、市場行銷風險等。在本案例上最大的風險為龐大的財務支出比，與是否能如預期般將觀光事業的有形與無形的產品順利行銷，擁有完整的風險管理計畫是規避作出錯誤判斷的最實際的方法，如圖 12-7。

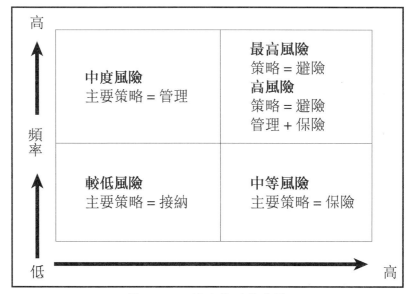

圖 12-7　風險管理策略圖

（資料來源：Nilson and Wdginton, 1982）

第七節　觀光活動對環境的衝擊

觀光旅遊發展到一定的階段，衝突必然出現，這包含自然環境本身和當地人的反撲，因此對於任何觀光遊憩的推展必然會遭遇到許多社會輿論和環保的難題。其中最大的難題就是在於對空間的各種利用方法，如何可以達到相互補足的境界，這些反撲勢力是很難達成共識的。初期的衝突是在整治規劃階段就已經開始了，如：漁民和沿海養殖業者擔心觀光帶來的水質污染。而更重大的衝突，則爆發在對當地供水、能源、或公共衛生造成不平衡現象

時，如魚群的大量死亡等。

　　集中在風景遊憩區的觀光、旅遊、與休閒生活，在高度使用頻率下，經營者的開發、管理者的策略與遊客的行為，都構成紓解高度環境壓力的重要關鍵。因此，相對於大眾旅遊 (Mass Tourism)，以自然取向為基礎的旅遊方式是兼具自然保育與遊憩發展目的的活動與模式，在自然保育策略揭櫫的原則下：「對人類使用生物圈加以經營管理，使其能對現今人口產生最大且持續的利益，同時保持其潛能，以滿足後代人們的需要與期望。因此，保育是積極的行為，包括對自然環境的保存、維護、永續性利用、復育及改良。」，生態旅遊 (Eco-tourism)、綠色旅遊 (Green Tourism)、替選旅遊 (Alternative Tourism)、永續旅遊 (Sustainable Tourism)、責任旅遊 (Responsible Tourism) 等等，開始蓬勃的展開。這類的旅遊模式可以歸納為下列幾項意含：

1. 在資源長期保育與永續發展的原則下，兼顧當地社區群體的產業利益的開發，以享受及欣賞自然的觀光。
2. 不干擾原有自然或人文環境為原則的遊憩管理與經營規範，涵蓋最低的文化及環境衝擊。
3. 透過環境教育與解說的方式導引遊客從事學習與欣賞的行為。

第八節　環境承載力、環境衝擊及總量管制

　　在一定開發程度下，任何干擾對一個遊憩地區於一段時間內仍可維持一定水準的遊憩品質，不會因為過度使用以致造成環境的破壞，或影響遊客的體驗，此遊憩開發與利用的臨界值稱為遊憩承載力 (Recreational Carrying Capacity)，因此，承載力隱含對任何一種資源的利用都有一定極限存在的概念。

　　遊憩的承載力，因受到管理、自然與社會的承載力三方向的拉扯，是一種動態的平衡，而不是一個固定的數值，如圖 12-8。

　　社會的承載力，通常以體驗和感受來當作評估的參數，主要依據當前遊憩使用量對於遊客體驗之影響或行為改變程度，來評定這個承載力。自然的

圖 12-8　遊憩承載力動態平衡圖

承載力，包含對動、植物、土壤、水、空氣等生態的衝擊，與空間上實質的開發潛力，或進一步可供發展的腹地範圍。而管理的承載力，則是在環境改變及衝擊中，動態的控制自然與社會的承載，透過規劃及經營管理，因應觀光的成長，並在設計、規劃、和管理上做出適當的決策。因此，這個動態的平衡概念，也同時的說明了在觀光景點基地上，設定遊客使用的最高限量是不合理且不能成功的。

　　由於永續發展的最佳解決方式，往往不是經由環保人士或政府的鼓吹，而是由觀光業的開發者，在瞭解到觀光業的基本重心是各種觀光資源，而自發地想保存及永續利用這些文化和自然資源。因此，規劃者更應該仔細考量，哪一個原因會促使觀光業對環境有負面的影響。雖說觀光客會造成資源侵害和污染，但大部分的破壞作用，卻是來自缺乏對經濟成長的完整規劃、政策和因應之道。我們不需要對環境保育與經濟發展的衝突感到一籌莫展，反而更應該重視天然地區的維護及公園使用的設計、水資源地及垃圾處理的位置及設計、土地使用區位的相容性、文化資源歷史和考古遺跡的保護等工作。

第 *13* 章

觀光資訊與知識的運作

第一節　觀光資訊在觀光產業的應用價值

一、提供公開、透明、標準的客觀評價標準

當計畫一次觀光時，許多觀光者通常都是仰賴觀光指南、專門旅遊雜誌、報紙上的觀光副刊、電視紀錄片、大自然節目或遊記電影等，對預期的目的地做仔細的評估。相對的，這類傳統的觀光出版品不但很有價值和效用，而且也能適當的控制行銷的成本。事實上，除非你是為國家地理雜誌這類酬勞高又能負擔開銷的機關撰稿，而這類機關不但不允許接受任何贈送或優惠的食宿，也要求記者以匿名的方式旅行，否則在許多希望藉由招待記者觀光旅遊，誘導記者撰寫一長篇讚美的文章，就這類出版品的客觀性，的確會因「招待券」而大打折扣，至少也會因為該地方的熱情招待而不好意思苛刻的報導。在幾乎無法負擔旅行作家所有開支的情況下，有一個簡單的替代方案，就是觀光出版品要清楚交代所有提供免費或折扣的公司，提醒消費者注意什麼公司曾經為這些資訊做過付費的行為。另外，運用科技與資訊的公開、透明、標準化亦是解決這個問題的好辦法。

二、虛擬實境般的建立資訊連結、想像和模擬的能力

基隆市的九份是一個很好的觀察點。從石階、建築、基隆山、到綿綿的細雨都蘊含了無數豐富的歷史背景，不論是知性或感性的進行觀光活動，都需要建構許多現場解讀的動線和景點，以強化感受的層次、深度，並精細的品味其風貌。這除了事前可以準備一些相關文字、圖片等資料外，更需要現場與時間串聯的空間對位，由於將歷史資料和場景串聯時，因為歷史資料只是抽象的描述，不會有具體描繪和詳細登錄的場景，況且很多地方的歷史資料也不是可以在行前一一齊備的，因此經常需要高度的想像和模擬能力。在這種情況下，利用適當的資訊工具，輔助觀光時進行資訊的連結，虛擬實境般的讓觀光客盡情的想像和模擬，就顯得十分重要。

三、在網路環境中建立觀光規劃時公眾參與的管道

　　不論是政府或是民間團體，沒有一個單位可以單獨決定或是負責所有的觀光據點，因此需要分工進行。如縣政府級的公園管理部門，負責河岸的景觀美化；私人的觀光投資企業，發展俱樂部、商店、及餐廳；中央級的水利單位，負責水質與水量的品質控管；野生動物保育協會或其他生態團體，負責環境及動植物的復育和解說；文化保存學會，負責歷史古蹟等再造和維護工作；社區民眾，負責觀光客的接待、宣傳和環境的維護等。大眾參與雖然無法完全取代專業設計師及規劃師的地位，但是大眾和專家的意見有其共生的價值，在觀光規劃中的地位是無庸置疑的。目前在網路普及的環境中，架構論壇、討論區、甚至公共參與地理資訊系統 (Public Participation GIS; PPGIS)，在網路上提供公共參與必要的大量地圖化的資料查詢、展示，讓各個單位充分的利用交換彼此的資訊，共同應用在觀光規劃的實務中。

第二節　觀光導覽與紀錄資訊

一、觀光遊憩導覽資訊

　　觀光導覽的資訊多是一導遊與解說員、解說媒體以單向或雙向的資訊流通方式提供給遊客，以協助遊客欣賞、學習、體驗旅遊的風景、表演或活動，其資訊的提供以主被動、不同的深度與形式來提供給遊客，以求最大的旅遊體驗取得的協助。而觀光導覽又可分為行前與行中的導覽資訊提供。

二、觀光遊憩紀錄資訊

　　觀光遊憩的紀錄是將現象觀察後及遊憩時的感受紀錄下來，亦是一種觀光遊憩的資訊，可以提供遊客回味外，尚可以撰寫成遊記或旅遊感想，提供給其他的遊客旅遊資訊作為旅遊決策與學習體驗的參考。

第三節　通訊與資訊對觀光遊憩發展的輔助

通訊與資訊科技的長足進步提供了觀光遊憩資訊與知識生產、流通、累積與使用的更多機會及更有效的運作，最直接的效益是使得觀光遊憩的活動有更高品質、更廉價、更多的選擇性。

一、網路與通訊科技在觀光遊憩上的應用

由於通訊科技的進步，透過有線或無線的通訊管道，以不同大小的頻寬，提供即時的觀光遊憩資訊。網路則借用全球通用的標準協定之通訊管道，進行資訊的流通，尤其是網際網路的普及，造成全球資訊流通的革命。以手機作為聲音、簡訊文字、簡單影像資訊流通的平臺，而可使用網際網路的平臺是以手機、PDA、或 Notebook、PC 為主。不同頻寬與資訊顯示設備決定了資訊流通簡化的程度，資訊的需求場地、時機、主題與使用人決定了流通資訊的形式類別、內容及運作功能。

在臺灣，手機持有率是全球第一，而寬頻網路的鋪設率則為全球第二。在如此多的網路與通訊的良好軟硬體環境下，快速發展觀光遊憩內容，並以通訊與網路迅速流通，應是一值得快速發展的項目之一，而事實上工業局在推廣無線寬頻網路計畫中，觀光遊憩資訊已成為主要的內容提供項目之一。以下則以有線網路與無線網路來討論其對觀光遊憩的助益。

㈠有線網路

有線網路是透過電話撥接、有線 Cable、ADSL、T1、T3 專線等管道進行連線，此種網路是以提供靜態資訊使用的環境為主，在旅遊活動前、收集資訊、訂購服務、產品、文宣旅遊產品、旅遊討論、旅遊資訊產品的取得、旅遊電子導覽資訊工具與內容下載、旅遊商品仲介、及旅遊之後的旅遊心得發表等。但在旅遊行動中則難以使用，只有到旅遊節點有網路服務處時才有可能使用有線網路增補資訊，或是要求更新資訊。

(二)無線網路

　　無線上網是透過 GPRS、寬頻無線網路（需設立基地臺）來提供網路的通訊管道。GPRS 較可以在有手機通訊服務區以隨時上網的方式來使用，但其頻寬較窄。而寬頻無線網路則要設立個別的通訊基地臺，故在其密度不夠大時，其服務區的涵蓋範圍還是不足，且各服務區又無法串連使用，其空間上的限制較大，目前尚只能在特定的服務區內使用。

　　不論是哪一種的無線網路服務，皆可以與空間區位服務 (Location Based Service) 整合體提供更多即時與即地的貼心服務。在此類的行動資訊服務設計上，要有別於有線的上網服務，尤其在車上或行動中，資訊的操作介面與自動化的要求有不一樣的考量（觀光遊憩無線上網的規劃案例，見附錄二、桃園拉拉山之旅無線上網規劃考察）。

二、空間資訊（地理資訊、遙測、全球定位、虛擬實境）科技在觀光遊憩上的應用

　　空間資訊科學 (Spatial Information Science) 包含了原有的地圖學、空間分析、地理資訊系統、遙測學、測量學等技術領域及空間認知、空間誤差、空間知識管理等基礎理論領域，與各類的空間與環境資訊既有的應用領域。而觀光遊憩包括觀光地區、觀光景點、遊程、遊憩活動的規劃、管理與執行，其各項單元的完成皆需要人類的決策、參與行動與體驗，必須要有充足的觀光相關知識、技術、資訊來支援運作，再透過評估、預測、規劃、管理、執行／行動、記錄、監測追蹤。觀光遊憩為空間行為之一，故應用空間資訊科學已發展的技術與知識，來協助各類觀光遊憩活動的施行，應是極為合理與必要的發展方向。

　　空間資訊科學可以依不同的地理教學主題分類或知識／技術層次、室內外教學型式給予不同的協助。其協助的重點可以在觀光知識與素材內容的再組織與素材補充、觀光遊憩的規劃與媒體製作輔助、與旅遊活動（含解說）資訊提供與決策支援輔助等方向。本文就以觀光知識與資訊的整理、素材的

補充、觀光媒體與資訊的表現與手冊或旅遊書與網頁的製作、與遊程規劃與導覽來闡述空間資訊科學可在觀光遊憩的主要項目上的應用。

　　在觀光遊憩的系統化知識中，是以觀光遊憩的個別與集體行為與現象的特性與運作知識為主，其型式可以是描述性的語意網、推理性的法則、運算性的公式、操作性的流程及說明性的案例或分布。在觀光地區與景點及觀光遊憩活動的知識上，則會是區域性的事實描述資訊及語意網式區域知識與現象的解釋、及各景點現象與活動的相關學科知識。在觀光遊憩實務操作方面，則為組合系統學科與觀光地區、景點與活動知識的應用法則、程序與案例。觀光技術方面則是以方法、工具的操作流程與法則為主。而實際的旅遊是綜合所有觀光實務基本單元，其需運用觀光遊憩知識與技術安排在特定時空下恰當的休閒活動，以取得觀光體驗。

　　目前空間資訊科學的已有資訊與知識的整理、管理、分析與運用理念與工具，皆十分適合針對現有的觀光遊憩的內容進行系統化再組織，並可以透過現有的國家與地方性地理資料庫與文件庫提供補充觀光素材，以十分成熟的單機或網路式空間資料分析、展示工具平臺、及正在發展中的空間知識管理平臺來提供觀光應用系統的發展平臺。

　　若未來再透過更進一步的空間認知研究，更完整的瞭解人類對空間資訊與知識的學習、記憶與運作的機制，則可以應用於觀光遊憩的媒體設計、撰寫與提供方式、及觀光遊憩體驗的有效性，以達成快樂且有效的觀光活動。

第四節　觀光遊憩新資訊與知識體系的形成

　　觀光遊憩的資訊與知識經過生產、儲存、處理、加值、流通、擷取，最後進行使用，才會產生知識與資訊的力量，在特定的時間、地點，可以取得恰當充足、易於消化使用的觀光遊憩資訊與知識，才能以最低廉的成本，取得最佳的觀光休閒體驗。只有將各類的資訊與知識進行標準化、正規化、並進行索引與開放提供，有方便的平臺流通與使用，並可以透過固網與無線網路來提供即時與動態的資訊與知識，才能達成此一理想。

　　以標準為基礎的觀光與遊憩的資料與知識庫管理系統或是倉儲系統，加上網網相連的開放資訊流通，才可以使得觀光遊憩資訊與知識的流通最方便、有效率、及最廉價。

　　此外，在充分的知識文件與案例資料庫下，新的觀光遊憩知識會透過各類的知識挖掘、文件挖掘的技術。

第五節　空間資訊在觀光上的應用

一、空間資訊科學

(一)空間資訊科學的定義與演化

　　空間資訊科學包含了地理學既有的地圖學、空間分析、與晚近發展的地理資訊系統、遙測學、測量學等技術領域，及空間認知、空間誤差、空間知識管理等基礎理論領域，與各類的空間與環境資訊既有的應用領域。原地理資訊系統在技術面整合了部分的地圖學、空間分析，並進一步的形成有系統化的知識與理論，而逐步形成地理資訊科學 (Geographic Information Science)，再整合其他的相關技術如遙測學（含航測）、測量學（含全球衛星定位）及（空間）知識管理系統，則可以廣義的稱為空間資訊科學，此名詞較為被非地理領域的學者接受。

(二)空間資訊科學的發展

　　空間資訊科學的發展與資訊科學的發展是相似的，其重點是將空間相關的現象、事件與物件的特性與行為抽象化與符號化，空間上零星的事實符號化則成為空間資料，經整理與加值轉化成為空間資訊，在系統化、組織化（結構化）及關連性外顯化則成為空間知識。大多數的傳統地理學的資料、資訊與知識皆可以成為空間資訊科學的素材。亦即空間資訊科學為空間學科（含地理學）抽象化、符號化並納入資訊體系中更有正式化與系統化管理與運作

的總體（見圖 13-1）。

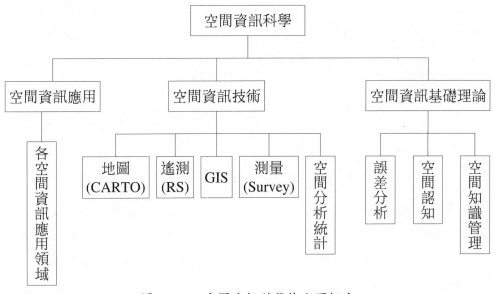

圖 13-1　空間資訊科學的主要組成

　　原本在各空間學科的數值化與符號化後的共同性課題，可由空間資訊科學來整合研發，如：空間度量在原本的水文學、地形學、遙測學、景觀生態學皆有不同的研究與量測方法與描述，但皆不如幾何學的正規化與系統化，可由空間資訊科學整合發展有系統的空間度量提供各空間相關學科使用。

　　空間資訊科學可以數學、資訊科學為資訊與符號化處理的上游學科，以地理學等空間相關學科為資料與知識正規化與符號化的對象，將空間資訊與知識更有系統化後，可以更有效的運用到各空間相關領域，以加速其資料的收集、運用與新知識的產生與再利用與傳播（見圖 13-2）。

㈢各組成的功能定位

　　空間資料（案例）知識的收集與生產更新、處理與管理、運用（查詢、瀏覽、分析、模式化）與流通、及展示，為空間資訊科學處理資訊與知識的流程中主要的功能類別，而各組成的主要功能可與學科相對應（見圖 13-3）。

　　遙測學、測量學提供了主要的空間現象的觀察與量測，而產生了一手的

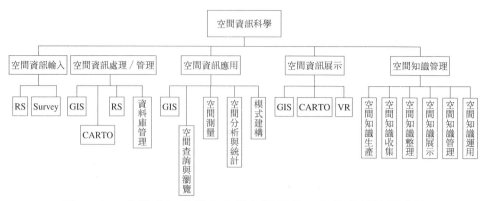

圖 13-2　空間資訊科學與空間相關學科及上游學科的關連性

空間資料。地圖學與空間虛擬實境則提供了空間資料的視覺化功能。空間分析、空間統計、空間模式建置則提供了空間資料的運用分析，此外的空間查詢、空間定位、瀏覽提供了空間資料運用瀏覽與查詢的功能。地圖與遙測的座標轉換與集合校正、簡化、空間誤差分析與品管、空間度量與資料庫管理則有資料處理與管理的功能。

　　而空間認知可作為最基本的人類空間資訊處理的理論，可以改善與創新各資料與知識處理的功能。空間知識管理則為空間知識的全程處理的總稱，包含了新舊空間知識的收集、生產、整理、運用、展示、流通等功能。資訊與知識的交錯轉換與對應，亦是一新興的發展功能之一。

　　目前空間資訊處理的技術與工具已十分成熟，人工智能的加入使得資訊的處理更加聰明，唯空間認知與空間知識的處理技術與工具則尚在發展中，無太多的商用平臺可用，多為研發性系統。又網路、通訊及快速與廉價的計算平臺皆使得空間資訊與知識的處理與擴散在加速中，如何善用此種發展趨勢與能量於地理知識與技能的學習，則為地理教育的當務之急。

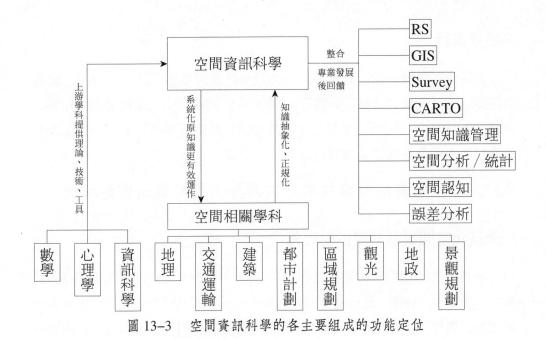

圖 13-3　空間資訊科學的各主要組成的功能定位

☘ 二、觀光遊憩資訊輔助的需求

以下嘗試分別描述觀光遊憩的目的、素材、活動、設施與設備，以釐清觀光遊憩資訊輔助的需求。

㈠觀光遊憩的目標

使遊客透過旅遊的空間場域、與休閒活動的變化，及遊客自有或供給（教導）的知識、資訊與活動技能及感受能力，以取得豐富與深度的旅遊體驗。故觀光知識、技能與應用能力為資訊提供的主要標的。

㈡觀光遊憩設備與設施

主要的觀光遊憩設備與設施為交通工具、旅館、遊憩活動設施、餐飲、及旅遊的定位與解說輔助設施（如：多媒體放映機/DVD／VCD player、電腦及投影機 3D 設備或連網之解說工作站、解說牌、導覽系統等）。

(三)旅遊施行

　　旅遊施行中需要的元素有設計好的遊程、旅遊手冊、提示、解說、動態資訊的取得（天氣、活動、交通等）、導航、旅遊過程中的育樂設施（電影、音樂、卡拉 OK、笑話）、需有曾帶團的知識、規範、團員聯繫定位之協助等旅遊實務與安全照顧之知識與技術。

 三、空間資訊知識技術與工具如何協助觀光遊憩活動

(一)系統化空間資料知識供應與運作

　　觀光遊憩的個別與集體行為與現象的特性與運作之知識，其中的重點為：事實資訊、說明資料、現象實況模擬、運作分解、模式與公式之運算分析（提供案例、資料及運算平臺），並可針對所有已有之資料對象進行推算，將知識重新分解與組織，提供查詢。

(二)提供觀光地區與景點及觀光遊憩活動的知識輔助

　　在觀光地區與景點及觀光遊憩活動的知識上，則會是區域性的事實描述資訊及語意網式區域知識與現象的解釋、及各景點現象與活動的相關學科知識，可提供地理技術教學輔助。

　　觀光地區與景點、觀光遊憩活動及解說或欣賞對象的知識輔助，可歸納如下：

1. 觀光地區與景點事實之補充。
2. 關連分析。
3. 觀光地區與景點查詢瀏覽補充文件。
4. 虛擬實境。
5. 觀光地區與景點相似與比較查詢（查詢 Table）。
6. 系統資料知識及地理技術在區域上運用，解釋觀光地區與景點現象或特性、判釋統計其現象或特性。

7. 觀光地區與景點特性指標計算。

8. 觀光地區與景點間相同地物之查詢比較。

9. 觀光地區與景點區域之查詢（知識型查詢）（相似性評比）。

10. 觀光地區與景點認知，平臺作為觀光地區與景點語意網知識，以便瀏覽並與 GIS、RS 的結合。

11. 觀光遊憩活動及解說或欣賞對象的知識整理與查詢。

(三)觀光遊憩實務操作

觀光遊憩實務操作是以組合系統學科與觀光地區、景點與活動知識的應用法則、程序與案例為主。觀光技術方面則是以方法、工具的操作流程與法則為主，可能的輔助可歸納如下：

1. 資料供應與查取

影像判釋、GIS 與地圖取得、觀光知識與景點資料與文件查詢與瀏覽。

2. 導出資料計算觀光資料關連性

量測之模擬與協助計算。

3. 規劃協助

課題的描述、條件分析、市場分析、選擇方案的協助提出、評估方案，協助選擇方案。

4. 管理與監測

地區性管理指標的計算，地區性課題的監測，進度的管控、課題的解決與知識的提供，及各遊程與遊客資料的管理。

5. 旅遊執行

解說手冊的資料彙整、行前的虛擬旅遊、旅遊定位與導覽、解說與帶團協助、動態資訊協助，行程變動輔助。

(四)一般性支援

觀光遊憩的一般性支援可歸納如下：

1. 空間認知知識之支援觀光遊憩。

2. 遊程安排及旅遊實務（含安全評估）。

3. 觀光遊憩圖文對應閱讀與查詢平臺。

4. 觀光遊憩知識查詢。

5. 觀光遊憩事實查詢。

6. 地名查詢。

7. 定位協助。

㈤觀光遊憩輔助平臺

綜合以上的觀光遊憩輔助需求與可能的功能供應，即可以設計以理想的觀光遊憩輔助系統來輔助觀光相關使用者的作業模式（不同層級的觀光遊憩系統架構案例見圖 13-4～圖 13-8，資料庫架構則見表 13-1）。

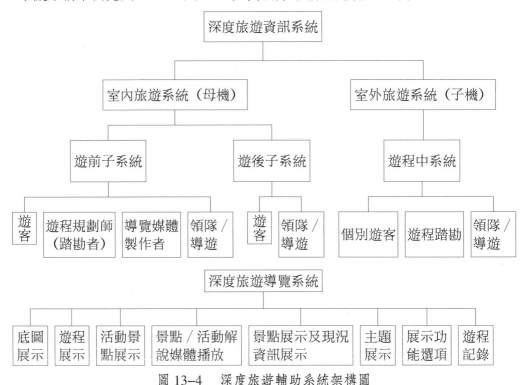

圖 13-4　深度旅遊輔助系統架構圖

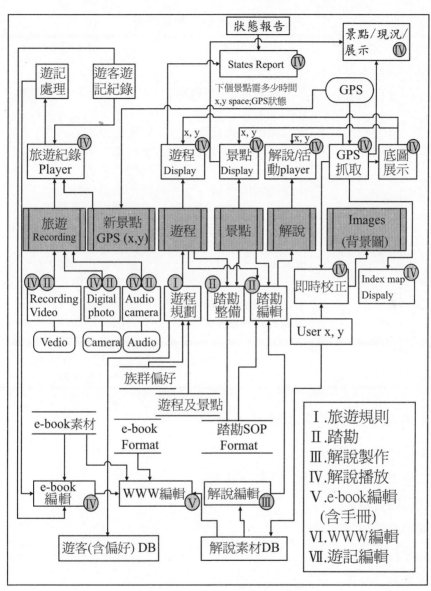

圖 13-5 深度旅遊的 DFD 圖

表 13-1　旅遊執行的資料表

時期	使用者	系統	相關資料
旅遊前			
旅遊中	1.個別遊客	掌上型導覽系統 (PDA、WAP)	該遊程資訊及導覽媒體
	2.遊程踏勘表	踏勘輔助系統 (PDA)	踏勘記錄表
	3.領隊／導遊	1.車上型導覽系統（車機） 2.帶團輔助系統	1.設施 2.服務者資訊 3.活動資訊 4.帶團提示資訊
旅遊後	1.遊客	旅遊心得交流系統（遊記、資訊更新、聊心得、WWW）	1.該遊程資訊 2.該遊程旅遊素材庫 3.旅遊遊記心得／遊記庫 4.旅遊遊記聊天室資訊庫
	2.領隊／導遊	旅遊資訊更新、旅遊帶團經驗紀錄系統 (WWW)	1.個別遊程庫 2.帶團經驗庫 3.資訊更新對應資料庫（遊程、設施、服務表、景點、活動、遊客等）

1.旅遊執行時的主要資料大類

(1)資料類別與單元。

(2)空間性資訊（遊程、景點、設施）。

(3)活動資料庫。

(4)景點／現象資料庫。

(5)遊程資料庫。

(6)遊客資料庫。

(7)媒體資料庫。

2.地區 e 化觀光體系架構

　　經過觀光產官學界的初步訪談與調查後，目前初步規則之 e 化觀光體系，重在共同資訊流通平臺、流通內容及資訊供應者與需求者流通對象的定位與

關連，圖 13-6 中展示的是觀光計畫的不同階段（生命週期）的資訊流通架構，其中之資訊串聯，需協商標準設立與實務系統之連結。圖 13-7 則注重不同單位或機構間資訊的分享體制。

圖 13-6　　e 化觀光體系觀光相關計畫資訊流通架構圖（以鹿谷鄉為例）

圖 13-7　e 化觀光體系一般觀光資訊流通架構圖

3.選定之核心系統

在主要的各類觀光相關單位中，選取中央觀光局、南投縣觀光局、鹿谷鄉公所、小半天旅遊區、鹿谷鄉農會、溪頭遊樂區、鹿鼎莊、特色餐廳、民宿、旅館、一般通路（如 7-11）、e 化通路（如 EZfly、EZtravel）等已有資訊加以連結，並分為以下兩大項：業務系統功能與為民服務系統功能（圖 13-8）。

圖 13-8　e 化觀光體系核心系統架構圖

㈥必要之空間資訊／知識功能

為了要支持以上的教學輔助功能，就必須在資料與知識處理的功能方面有適當的配合，以下是初步的建議。

■空間資訊部分

➤ 管理端

1. 資料輸入

⑴資料數化（鍵入螢幕數化）。

⑵ GPS/PDA 輸入。

⑶掃描資料輸入。

2. 資料處理

⑴格式轉換。

⑵座標轉換。

⑶資料模式轉換。

⑷格式大小調整。

⑸詮釋資料 (Meta Data) 建立。

➤ **使用端**

⑴展圖。

⑵製圖。

⑶量測。

⑷ DEM 互動等高線。

⑸ 3D 展示。

⑹影像判釋輔助（自動判釋）。

⑺查詢。

⑻緩衝 (Buffer)。

⑼疊圖 (Overlay)。

⑽地址配對 (Address Match)。

⑾搜尋 (Routing)。

⑿ VR 連接。

⒀定位 (Location)／模擬 (Simulation)。

⒁定位輔助。

■空間知識部分

➤ **管理端**

⑴知識語彙及結構定義。

(2)知識語彙抽取索引。

(3)空間詞／資料抽取。

(4)常問句 (FAQ) 建立。

(5)文件／網際網路詮釋資料 (WWW Meta Data) 建立。

➤ **使用端**

(1)自然語言查詢。

(2)文件關連查詢。

(3)文件與資料之關連。

(4)文件地點：地圖對應。

(5)知識推理。

㈦觀光遊憩 GIS 特殊功能 (I)

■觀光遊憩的特殊需求

以資料輸入（蒐集）、處理（含入庫）、分析及輸出四大部分來說：

➤ **資料輸入**

觀光遊憩需要十分動態、多元之資訊，故資料來源有靜態之圖資文件、書籍、網路及動態影像、聲音與即時之資訊。

1. 由旅遊地圖中抽取資料

(1)正規地圖

有正確之座標系統，則可以依其座標，數位後經由數化或掃描判釋取得觀光資訊（景點、支援設施、景觀道路、遊程、旅遊區等）。

(2)非正規化地圖或示意圖

必須以相對位置來數化，可以可判釋的地標相對位置來定位，必須要有地名、地標及線性物資料來支持，並自動量測其相對關係，並加註其確定性 (CF) 或誤差等級。

2. 由文件中抽取資料

要由結構法則式文件探勘 (Text Mining) 工具來協助抽取景點及相關設

施位置資訊及其他屬性描述。

3.由影像與聲音中抽取資訊

要先將影像與聲音中之語言聲音轉為文字，再以上述方式抽取，並標示至原影音資料中，以便查詢使用。

4.由網路中抽取

同文件探勘之抽取。

5.由資料庫中抽取

透過資料種類 (Data Item)、詮釋資料來搜尋 Data Item，再進入查資料記錄 (Data Record)。

6.資料導出

透過間接參考系統關連座標及由空間關係推理位置，如地名、地標、地址之對位。

7.資料之標準化

資料來源過多，故更需要資料的標準化與格式之標準（可以 XML 來訂定），尤其是內容定義之標準資料整理。由於觀光遊憩的資料來源、精度、座標皆不盡相同，故資料整理中之資料品質描述、偵錯、資料整合及格式、座標、資料模式處理與轉換與更新編輯，較一般 GIS 正規化要更客觀，所需之認錯與彈性要更高。

(1)資料品質描述與偵錯

要在詮釋資料中描述其資料來源與處理方式，並估算其誤差等級，輔助估算此等級需有工具，而觀光資訊由於有許多來源較不專業，故其間之錯誤亦較多，應有偵錯及品質檢核之功能，即周全檢核、屬性正確檢核、空間正確檢核。正確檢核又可分兩資料比對檢核、邏輯檢核與抽驗檢核三種，偵錯即屬於邏輯檢核之一種。

(2)資料整合

資料整合可分三部分，一為資料中相同者確定，二為相異者關連性正確連結，第三為確定性（誤差）表現。若同一誤差等級之資料，可以資料詮釋資料來描述其資料誤差，但資料融合後則需以各物件 (Item)

單元來描述，如以顏色或誤差緩衝來展示不同之誤差大小（等級）。而
資料單元相同者，如同一地標，則確認後以精度高者代表，單元相異
者要檢核其已知之空間關連性（要有先備知識（Preknowledge），為一知
識型態，可以另外加以整理，以便運用）。

⑶格式、座標、資料格式轉換

基本上與一般 GIS 相同。

⑷更新與編輯

其更新頻率與對象很多，故要更自動化且要伴隨著以上之資料輸入或
資料品管進行。

8.動態上網及感應器接收 GPS、無線上網資訊接收、照相機、音源

➤ 資料分析

觀光之使用者較多非 GIS 專業，故需更智慧彈性易用之使用介面來運用
GIS 之查詢、量測、分析與模式工具，故可分為介面設計、查詢、量測、特
殊分析與模式建構環境來說明其需求。

1.介面設計

最好有自然語言介面或文件情境使用環境，或導引式介面。

2.查詢

所有以電腦為工具尋求資訊之作業皆為廣義之查詢，狹義之查詢是檢索
電腦內已存在之資訊，有列為在特定條件下找符合之存在資料，提供常用之
查詢型態及輔助資料為觀光使用者的需求，即提供查詢模式，以加速查詢，
另外加入連結更人性化查詢介面。

3.基礎量測

觀光常用之量測為交通之距離、觀光區之面積、景點人數容量、觀景點
與景之距離與能見度下之清晰度等。

4.分析

所有新的資訊皆須透過分析來取得，觀光之特殊分析有高階量測（提供
一數值、指標）或其他分析（提供導出空間資料）。

⑴道路曲折度。

⑵道路暈眩指數。

⑶景觀豐富度／生態豐富度。

⑷交通可及性。

⑸景觀對比度。

⑹景觀鄰接強度（犬牙交錯）。

⑺其他景觀生態指標／觀光指標。

⑻景觀視域分析。

⑼最近之觀景點（交通、步行、體力要求下）（如日出、日落）。

⑽天空能見度預測（日出、日落、觀星）。

⑾能見度預測。

⑿雲海預測。

⒀風場／降雨預測。

⒁動態交通預測／最短路徑。

⒂景觀道路選線。

⒃步道選線。

⒄自行車道選線。

⒅遊程風險評估。

⒆交通舒適度評估。

⒇觀光市場分析（空間性）。

(21)觀光競爭者認定（空間性）。

(22)觀光互動線與支線分析與安排。

(23)視域分析式 Buffer。

(24)天氣舒適指數。

(25)步道／登山道／單車道難易度及體力消耗評估。

(26)活動難易度及體能評估。

(27)泛舟驚險度與安全度之評估。

(28)旅程安全評估（環境觀點）。

(29)交通安全評估（環境觀點）。

⑶旅遊偏好評估（景觀空間性）。

⑶景區通風、日照、溫度之統計評估。

㉜ GPS 通訊品質評估。

㉝手機／無線電通話品質評估。

㉞景點聚集性與吸引力評估。

㉟交通與居住日曬時間與日照溫度累積。

㊱回音度。

㊲噪音預測／評估。

㊳步行範圍／景觀密度。

㊴ VR 互動。

㊵瀏覽編輯。

㊶遊程規劃支援。

㊷旅遊規劃支援。

㊸設施規劃及活動安排、行銷。

5. 模式建構

　　觀光展示除 D 靜態外更需求 D 動態與 VR 式之展示，而其資訊之展現在一般遊客而言，最好以遊程及活動為主軸來組織及表現。

⑴ VR 式互動展示

　　多解象力之 VR 展示（結合查詢資訊與旅遊體驗紀錄）。

⑵有多官能（視覺、音樂、嗅覺、觸覺、味覺）之體驗。

⑶遊程手冊式資訊提供。

⑷景觀中活動為主之資訊提供。

⑸協助標記 (Booking)。

⑹資訊可印出或納入 PDA 中。

⑺資訊可透過無線上網或大哥大（如 i-mode）提供。

⑻遊記或輸出。

⑼影音指標播放。

⑽多媒體導覽解說播放（空間控制）。

(八)觀光遊憩 GIS 功能 (II)

1. 發展腹地大小之量測。

2. 活動場地大小之量測。

3. 距特定點之交通時間與成本。

4. 視域分析配合解決點評估（近、中、遠景）。

5. 市場容量推估（1.5～2 hr 車行距離一日遊之市場內之人口特性、目標市場之大小）。如：九年一貫戶外教學之學校與人數。

6. 冬天遮風、景佳、夏日通風之處（冬暖夏涼景佳）：視靠山之遮風區大小，其夏天遮風效應小、視野大（且景觀豐富），或含大量海洋。

7. 日出、日落優美地點：視野遠，雲蔽日少，視野內景觀豐富、線條優美，山上則有雲海更佳，交通方便。

8. 最近日出日落點之推估（可申請專利）。

9. 觀景點視野模擬疊圖至照片（視差視角），並提供望遠鏡影像之疊圖與查詢定位。

10. 日出、日落、可見度預測（由衛星雲圖、風場來預測，雲在日出日落方向有無掩蓋）。

11. 雲海、雲瀑預測（水氣多、晴日、逆溫、上升力量弱（冬日））。

12. 彩虹預測（東山雨、西山晴之下午）。

13. 主路徑搜尋之緩衝內各號之路徑、距離及最近之景點（可加入條件過濾、選擇次景點）。

14. 自行車車道難度評估：以單位重量在單位時間內消耗卡路里數為準(再由實驗來定各級閾值)，可以上下坡路段或坡度均質路段作為評估單元（其中含路的坡度、鋪面性質）。

Set 1 Set 2

轉折點

15. 自行車車道干擾指數評估：車與行人對自行車之干擾（車流量、車／自行車隔離程度）。

16. 步道／車道／自行車道景觀豐富度：以節點與節點為一評估單元，評其單位距離內近、中、遠景之景點總得分（景點特性評分、景距權數）（由專家來為景點評分及設定各級閾值）。

17. 道路在特定行車速度下之暈眩指數：以單位時間內經過之角度變化積量 ($\Sigma\Delta Q/\Delta t$)，再定出極嚴重、嚴重、中等、輕微、舒適五等第之評量。將 $\Sigma\Delta Q$ 與地形複雜度做關連，或可以由地形來評量暈眩指數（由道路旁之一定 buffer 內地形複雜度量測）。

18. 路段交通安全指數評估：車速、彎曲度、車道隔離遮光度、反射鏡設備、路面抓地性（路滑度、煞車滑行距離）、車禍頻率權數、叉路數量（若以節點到節點為單元計算則此次相同）。

19. 住宿安全指數評估
 (1) 淹水、崩塌、土石流、森林大火、斷層帶活動地區。
 (2) 房屋抗震部分。
 (3) 房屋安檢落實（消防、防災）。
 (4) 醫療急救措施。
 (5) 過去災害歷史。

20. 活動安全指數評估

⑴活動場所之自然災害潛勢。

⑵活動交通災害之可能性。

⑶活動落崖、落水、滅頂之可能性。

⑷設施之安檢落實度。

⑸安全措施程度（救生員）。

⑹過去出事歷史（紀錄）。

21.不同季節如廁安排

⑴夏日每 2.0～2.5 hr 要安排一次如廁（尤其在路程上）。

⑵冬日每 1.5 hr 要安排一次如廁。

⑶要在遊程上安排此活動點，並在活動景點上要標註廁所位置與容量、品質。

22.一日生理週期之適當。卡路里消耗與活動量比較之生理能量餘額評估，若超額便會感覺疲累，可以轉為評估指數（Δ 越大則越累）。

$$Del = 正常消耗 - 活動消耗$$
$$T\ Del = \Sigma Del\ 為一日之差額$$

23.旅遊之體驗豐富度

⑴喜好程度 (L)。

⑵驚奇程度 (S)。

⑶風險程度 (R)。

⑷景點豐富程度 (B)。

⑸解說／體驗之深度 (P)。

⑹特殊性（新奇度）(U)。

⑺吸收程度 (A)。

⑻疲勞度 (T)。

⑼體驗豐富度程度 (F)。

$$F = W_L \times L + W_S \times S + W_R \times R + W_B \times B + W_P \times P + W_U \times U + W_A \times A + W_T \times T$$

（W_T、W_R 可能為負值，所有變數皆已正規化為 0～1 間的值域）

　　與花費相比,則可突出投資報酬率,超過一閾值便可稱「物超所值」。

24.定點旅遊之景點豐富性: 旅館鄰近步行或車程（單車程）1 小時內之景點皆為其可規劃之對象（步行 4 公里路程、40～60 公里車程、或 20 公里單車程）。

25.可策略聯盟之景點串連

　⑴競爭性之同業在一定距離內會形成群聚效應（鄰近 100～500 公尺）形成專區。

　⑵互補點可以遊程串連,車程在半小時左右者可串連, 30 公里內可合作,互補之景點形成套票。

26.市場分析／競爭者分析: 以不同遊程針對目標、客源及競爭對手之吸引力來評估市場。

$$遊客量 = (競爭力 / D_2) / \Sigma (競爭力_i / D_{i2}) \quad ☆市場總量$$

27.登山風險評估: 高度（缺氧）、失溫（過冷）、大霧（迷路）、易受傷（跌傷）、陡度、路數量、登山小屋、（危險性）野生動物（地形動物、蛇）、毒性植物。

28.迷路指數: 路標明確度、周全性、道路分叉數量、叉路上之地標的明顯度。

29.觀景點視野分析、模擬照射角度及照片角度、位置、照相機、視角條件下模擬其拍攝照片。

30.回推存在照片之拍攝位置及角度: 分析照片結構地物,定下搜尋等條件,再比對模擬照片。

31.建立不同時間重拍同一景點的輔助功能(可申請專利): 以 PDA、GPS、姿態儀及數位相機為工具。導引至同一地點、角度,並比對同一類照相機影像照同一景不同時間（可同一季節當日時間）之景色。

32.無人機 (Unmanned Aerial Vehicle, UAV) 或直昇機、攝影事先模擬。

33.行前主要景觀之模擬攝影（可申請專利）: 可加入自己或朋友之影像,並加入建議拍攝點或角度。

34. VR 模擬互動虛擬旅遊：有遊程規劃之旅遊、定點旅遊、主題遊樂園、郵輪、探險，可做不同之旅遊活動，並定出確定之旅遊行程、活動及時間，載入 PDA 或印出手冊。

35. 郵輪主題遊樂園之推薦遊程之手冊製作及 PDA 下載：有時間限制之活動（如表演、節目）及活動之選擇，加以路線安排（大致項目要先排、試算、調查完成）。

36. 遊程路線導覽（語音、GPS、地標定位）：轉換路段時之提示、圖形、聲音之提示之明顯易辨之地標。

37. 景觀拍照季節、時間的模擬（可申請專利）：以陽光在不同季節、時間之入射角度、起霧時間模擬拍攝景點之最佳時間。不同植生、雲霧、晴、雨、雪景。

38. 設計好遊程之網上知識庫文件之對應資料及生產必要地圖（可申請專利）：用空間文件查詢及智慧查詢找資料（從架構著手），生產必要的地圖，並且每頁皆有對應地圖（自動產生）。

39. 古蹟遺址之現場重建其空間及生活／運作機能，以作為旅遊解說以其在空間上之分布與功能——重建生活場域。

40. 山岳上簡易現象空間描述器（可申請專利）：PDA、GPS、姿態儀與簡易瞄準器便可指出山岳名稱、星座名稱。

41. 路程行程模擬：動態圖之表現、遊程進行路線及預計時間，可以藉由路線、路段及景點查詢時間與活動，並以載具代表路線行進之游標顯示。

42. 動態變化之決策輔助
　(1)路不遠或緩慢（塞車、車禍）。
　(2)景點不開放。
　(3)活動內容變化。
　(4)旅館客滿。
　(5)有人掉護照、生病、意外、損失物品。

43. 領隊提示與紀錄輔助：行程、細節、聯絡對象、注意事項、成員名單、

費用、餐飲、緊急處理、新景點之紀錄。

44. 車上同一 GPS，以無線（如藍芽）提供資料給各 PDA，車上有無線上網接收新動態資訊傳給各 PDA。

45. 拍照、錄音、攝影立即依遊程當日編輯制式展示（當日或第二天車上播放），並可立即挑選照片。

46. 錄音及錄影旁白之文字化及時空索引化，以便時空索引納入遊記撰寫。

47. 遊記輔助
　(1)以不同之遊記文體為架構。
　(2)安排已有之資料、知識及紀錄於架構中。
　(3)以相似之遊記範本與描述詞彙，相互比對後，選擇相稱的語詞填入。

48. 提供合適之背景音樂（當地音樂及遊程語意和音樂語意）。

49. 音樂、故事、笑話之時空、語意相合：自動抽取旅行團隊所處情境之屬性、空間、時間、生理狀況前一號之特性與下一號特性，抽出其特性及元素來配對（可作預先處理）其動態彈性活動之對象（音樂、歌曲、故事、電影、笑話）。

50. 自動編輯解說媒體手冊旅程文宣／網路文件：以既有之模版搜尋、素材再編輯。

51. 步道規劃程序與決策模式
　(1)步道規劃要提出符合條件之串連步道中條件最好者為主，再以設施、導覽、解說資訊及活動補強。
　(2)核心工作為決定絕對條件篩選合格之步道段落，再給最後方案及相對條件評比（評比函數，決定相對優者），再依預算給予設施解說及活動之補強。
　(3)調查工作
　　所有現有步道之調查，並依絕對條件掌控其特性。
　(4)初步評估
　　以絕對條件過濾各步道段。
　　A. 自然安全（自然災害條件）

B. 路基未消失

C. 未經決定之保護育區

(5)串連過濾通過之步道

以所有可能步道段之可能串連為可能方案，未完成連接者可以鄉村
道路連接（1公里以下）。

(6)針對已有步道方案，依相對條件加以評估

$$EF=W_C\Sigma Cost+W_N\Sigma NL+W_H\Sigma HM+W_{Hi}\Sigma HI+W_R\Sigma RK+W_{Hd}\Sigma Hard$$

Cost：建設成本與維修成本

NL：自然景點評分

HM：人文景點評分

HI：歷史／遺跡評分

RK：風險評分

Hard：難度評分

(7)評選最佳方案後，評估設施補強、解說補強、遊程設計及其他活動
設計

A. 設施：休息設施、安全設施、整條步道、觀景設施、衛生設施（登
山小屋）。

B. 解說：自導解說、解說牌、解說摺頁／手冊、室內解說、解說員
服務、電子導覽、網路解說資訊。

C. 活動：遊程安排、社團／業者提供遊程服務、義工解說員服務、
其他步道體驗、攝影、音樂創作、旅記比賽、收集各站窗章活動。

52.景觀道路規劃（亦似步道）

(1)絕對條件：是在各地方之主要景點連絡道上半小時車程內（20～30
公里內）。要處理之景觀成本小者（轉折處之違建要少），即 Cost 之
Wc 負數較大。

(2)相對條件：道路植物要多，視覺景物中景觀要好景點要多（NL、Hard
要高）、交通肇事率要低（RK 小）、開車不需很費心力（Hard 小）。

53.自行車道規劃（亦似步道）：其絕對條件是車流量小之道路不能有太長之連續陡坡，其他條件則相似於步道而其 RK 及 Hard 之評估內容則不同於車道與步道。

54.民宿規劃程序項目

⑴顧客之市場定位／潛在市場分析（資源原有房舍、區位、特色調查、評估、原有旅客流量、競爭者投入資金）。

⑵年營業目標（旅客人數及營業額、利潤）。

⑶房數定位。

⑷風格定位。

⑸服務項目定位。

⑹雇人或自己服務。

⑺行銷方式／公關工作。

⑻經營老顧客形成口碑方式。

⑼特色經營。

⑽品質要求與檢核。

⑾服務訓練。

⑿餐飲服務內容與特色。

⒀鄰區景點遊程安排／私房景點／解說活動（含室內媒體）。

⒁傳統產業之 Demo 與參與體驗。

⒂評估投入成本。

⒃風險評估預防與減低（含自然災害）。

⒄民宿空間安排調查／設計入口意象之安排（含視野分析、聽覺、嗅覺、光線安排）。

⒅一致性檢核。

⒆合法申請／安檢。

⒇外部路標之設置。

(21)製作 DM ／ WWW ／媒體文宣／開張優待／贈品。

(22)自製／代賣特殊商品／特產 Home Made （DIY 產品）。

　　⒇成功案例整理與提供參考。

　　⒇申請政府可能之輔助。

55.休閒農園規劃（與民宿相似）：唯農園內之活動設計與周遭環境結合形成外部遊程，且農園自行生產產品較多，其氣氛安排地與空間較民宿大。

56.地方社區觀光規劃：規模較大、單元較多要加入整體風格之一致性與各單元之特殊性安排及串連各單元或景點之路線安排，集體活動（慶典、大型展覽、表演）之安排，共同行銷共同事務設備之共同投資與責任分析及共同利益之合理分配（停車場、連絡交通車安排、共同景觀設施之安排、路標指引、公廁安排、生活博物館之入門套票與折價冊，申請政府社區營造／聯盟·城鄉新風貌，經濟部中小企業輔導等之補助）。

57.戶外教學規劃：以安全、主題、路程遠近成本為考量。

　　⑴要先決定決策者（學校行政人員、老師群、家長會或學生）。

　　⑵瞭解戶外教學目的、年級、班數（人數）、老師與家長人數、旅遊天數、經費限制、偏好及排除對象。

　　⑶選定符合主題（教學內容，體驗內容）之景點
　　　亦符合安全考量作偏好，非排除對象在旅遊時間內可達門票未超過經費考量者（私人主題樂園門票太貴），一日遊要來回車程不超過3～4 小時。
　　　（主題：生態體驗、文史瞭解、博物館參訪、主題樂園、都市購物體檢、鄉村生活體驗、城鄉交換教學。）

　　⑷以川流與定點旅遊之組合為宜
　　　選一日二大景點核心在內部或鄰近選次景點安排活動。其場地大小要容得下所有人數（可分組，以班為單位）。

　　⑸進行經費估算及路程安排,若經費超過則要調整景點或活動之內容，以降低成本，時間亦同。

　　⑹撰寫戶外教學解說手冊與簡報。

第 *14* 章

觀光遊憩相關科技發展與運用

第一節　科技發展下取代導遊角色的資訊規劃

走到一條荒野的路，我們看到一片裸露的岩層或植被時，時常感受到一片凌亂，可是如果我們擁有對自然的知識和眼光，整個紛亂的岩層和植被經由我們認識、歸納、推理和解讀後，其內在的秩序與美感就會在心中浮現，也才能真正體會自然風景的珍貴價值，因此在不涉及科技輔助的傳統觀光旅遊，遊興的好壞往往非僅繫於景物，除了同伴以外，還有很大一部分在於導遊對資訊的提供品質，才是觀光活動成敗的關鍵因素。

這個傳統上專門進行引導說明的導遊，至少包含三種類型：可能是博學善道的，對地方的習慣、歷史掌故，多能深入淺出介紹；也可能是篤實木訥的，雖有滿腔服務熱誠，卻缺乏良好的表達能力；再者則是責任心不足、不實在、只重視紀念品商店的唯利是圖型導遊。

因此，現代科技發展下的導遊角色，若能由適當的資訊軟硬體技術取代，發揮其專業性、準確性、無情緒化之不厭倦性與多媒體特性，並可經常評量改進、累積且可快速擴散再利用的電子解說系統，不但可以避免受到無法掌握的外在因素影響觀光旅遊的品質，也能讓親密的家庭朋友溫馨聚會，不會有外人的參與及分享。

這個旅遊資訊的軟硬體建設與服務，在規劃上至少應該考慮硬體的基礎建設和軟體的資訊科技兩項：

🍀 一、硬體的基礎建設

當遊客突如其來的向當地居民詢問相關的旅遊資訊時，經常有一問三不知的現象，因此建立一個可以與資訊提供單位互動的科技介面，設置適當的中繼站與互動式的電腦，統一且有品質的支援遊客提供必要的資訊需求，是一個很重要的規劃原則，在這個原則下，如何建構遠距離的、現場自動定位的觀光科技，就有賴於隨處可得的資訊提供點，或是遊客自行攜帶無線上網的可攜式行動裝置。如：澳洲和英國成立的網路系統資訊中心，在地圖、路

標和網頁中，都會統一註記 "I" 記號，以示資訊站之所在，資訊站的建置也
經常和當地的餐廳、商店、及當地居民結合，以求盡量普及並節省成本。在
這裡，遊客可以方便的利用資訊站內提供的電腦，或是使用個人的數位隨身
助理 (PDA)，適切的得到資訊中心所統一提供的資訊、地圖、及個人諮詢服
務，此種網路資訊中心系統，不但更有效率、在安全性和可靠性上更受遊客
的青睞，帶給遊客很大的便利。

🍀 二、軟體的資訊科技

不同的旅遊主題需要不同的資訊，資訊太過一般化是沒有效用的，以歷
史古蹟而言,學校孩童參觀和遊客單獨駕車前來參觀所需要的資訊有所不同，
因此在知識管理的基礎下，針對不同觀光客主動或被動的提供智慧型的資料
庫搜尋機制，即是軟體資訊科技一個重要的角色。包括知識的收集、建立、
組織、維護、共享和使用都屬於知識管理的範疇，整個知識管理是架構在有
效的硬體基礎建設上，包含網路系統、行動通訊裝置等，讓遊客可以在任何
時間、地點，以符合人性的方式，輕易的取得需要的觀光資訊。此外，包含
地理資訊系統、遙測和衛星定位系統，在觀光科技的應用上，也可以提供觀
光遊憩在規劃階段、遊客遊憩參考時重要的分析與展示工具。

第二節　智慧型隨身裝置的觀光科技

約四十年前，英特爾共同創辦人戈登摩爾 (Gordon Moore) 預測晶片內部
電晶體的數量每隔幾年便會增加一倍，這項預測也就是大家熟悉的「摩爾定
律」，而這項定律在家用電腦與可攜式通訊設備產業創新的腳步上,再次得到
了印證。行動生活在二十一世紀，將逐漸主導我們的生活型態，不論在 IT 產
業或者是通訊業，皆積極朝此領域發展，除了筆記型電腦以迅馳行動運算技
術 "Centrino" 為中心的無線上網，主要的通訊業者也大步的向同時具有語音、
數據加值及個人行動管理功能的隨身裝置產品靠攏。

一個同時具有語音、個人行動管理與可以隨時上網的隨身裝置商品，將

能帶給人們更多的便利（行程、記事、電話簿），讓使用者隨時保持相互溝通，與世界接軌（行動上網、收發電子郵件），並掌握最即時的觀光資訊。為了避免笨重與不容易攜帶的缺點，智慧型手機 (SmartPhone) 與數位隨身助理 (PDA) 將是最符合這樣需求的明星商品，各種智慧型裝置與電腦功能，包含彩色大螢幕（1.9 吋／2.2 吋）、MP3、數位相機、MPEG4 影音攝錄、支援小型記憶卡、Java 遊戲、MMS 多媒體訊息、行動上網、PIM 的個人管理功能、系統業者提供的行動秘書加值服務等等，都源源不絕的融入這樣的明星商品中，使之成為一個強大的無線個人行動管理中心。

英特爾個人網際網路客戶端架構 (Intel Personal Internet Client Architecture; Intel PCA) 在 2004 年後陸續問市，協助各種新一代智慧型手機與 PDA 加入電腦的運算功能，這類產品在融入筆記型電腦的運算效能後，消費者能在口袋大小的通訊裝置上，以全新的方式享受到無線上網、播放音樂、觀賞影片與電影預告片等功能。綜合以上的相關科技發展，這類結合電腦與通訊的智慧型行動商品，不只符合我們的生活型態，又帶給我們更豐富與愉悅的行動生活。在這樣的基礎上，從 2004 年開始，臺灣觀光市場運用智慧型隨身裝置的觀光科技，完整滿足遊客在前、中、後三大類使用時機的資訊需求，創造出便利的旅遊環境，使遊客在進行觀光遊憩行為前的單一窗口上，有一個新的選擇與期待。

第三節　無線的行動資訊平臺

在英特爾 (Intel) 迅馳行動運算技術問市後，業界推出造型更加輕薄小巧的無線上網筆記型電腦或是數位隨身助理，讓消費者能透過建置在全球各地的咖啡館、機場、餐廳、旅館、以及公園等地的資訊點 "Hotspot"，隨時隨地享受無線上網的服務。

我們可以想像在一個艷陽高照的夏季午後，一位老師正帶領學生們在戶外進行自然課的植物辨識單元課程。迴異於傳統的教學方式，在架構無線傳輸網路的「虛擬實境教室」(Virtual Classroom) 中，學生及老師僅需一臺內建

Win CE 或 Palm 平臺的手持式電腦 (Handheld PC)，在漫遊的環境中，可以輕鬆存取教學網站內豐富的植物資料庫，讓學習不僅限於教室的實體空間，這就是無線行動資訊平臺的新科技（如圖 14–1）。

圖 14–1　架構無線傳輸網路的虛擬實境教室

以無線通訊標準為基礎的全球微波無線通訊貿易組織 (Worldwide Interoperability for Microwave Access Forum; WiMAX) 為例，其推展的是一種都會區域無線通訊網路技術，一個成本低廉的 WiMAX 天線能為方圓 48 公里內的住家提供寬頻存取服務，解決成本昂貴的佈線問題；建置 WiMAX 基地臺能為整個城鎮提供無線通訊服務。英特爾自 2004 年下半年開始生產 WiMAX 晶片後，將有助於加快這項技術在未來的發展腳步。全球許多大城市已開始建置成千上百個商業與公眾的通訊點，但對於新興市場或是居住在偏遠地區的消費者，這類地點的建置成本遠超過都會地區，其解決之道就是未來在數位家庭的趨勢下，所有桌上型電腦都將內建無線上網功能，同時扮演無線集線器的角色，每個擁有個人電腦的家庭都是一個支援無線上網的通訊點。這個擴展的趨勢，讓電腦將結合更多消費性電子產品的多元休閒遊憩功能，同時消費性電子產品也將同時擁有更大的運算能力，兩個領域的相互融合，將開創出嶄新的匯整型產品以及全新的裝置類型，例如具備無線通訊功能的 DVD 放影機以及攝錄影機等裝置，這類新產品能在「觀光產業」中創

造無線通訊網路相互連結的環境，讓消費者能存取個人化內容而且完全不受時間、地點、以及裝置種類的限制。

車用衛星導航系統搭配了相片的座標導航 (Garmin nuvi760)、智慧型手機在拍照時，也可以透過內建的 GPS 直接將座標位置寫入相片中 (Apple iPhone 3G)。這種完全不同於以往的資訊擷取方式，將使觀光資訊的擷取與學習變得更快樂、更有趣，旅遊者的學習態度將會變得更積極，應用最新教學輔助科技工具，創造出全新的旅遊學習體驗。

第四節　3S 的空間資訊技術

所謂 3S 的空間資訊技術，包含地理資訊系統 (Geographic Information System; GIS)、遙測 (Remote Sensing; RS) 及全球衛星定位系統 (Global Positioning System; GPS)，舉凡空間相關之應用幾乎都可以透過這個 3S 的空間資訊技術來增加效率和作業的品質，對於新世紀首要的無煙囪產業而言，透過 3S 旅遊資訊與技術，更可以提供遊客強烈的地方認知與感受，強化觀光產業與活動的多元發展性。

一、地理資訊系統

GIS 的空間資料的圖層管理、資訊查詢與地圖展現，經常可以用來作為 3S 技術應用的核心。甚至在觀光遊憩區的評估分析上，更可以將地質、土壤、地形變化、森林、水文、氣候、開發程度、及歷史古蹟等，這些互相競爭的環境因子，透過圖層空間疊合 (Spatial Overlay) 的方式，整合找到最佳的發展潛力與區位（如圖 14-2）。

二、遙　測

在 3S 的技術中，遙測可以提供的大範圍及更即時的地面現況資訊，尤其是詳細的土地利用及地形現況，接著更進一步的透過數值地形模型 (Digital Terrain Model; DTM) 的輔助，將遙測的資料貼附 (Drape) 在這個模型上，便可以提供三度空間的地面現況資訊，使旅遊的資訊變得更為真實（如圖 14-3）。

圖 14-2　地理資訊系統的疊圖分析

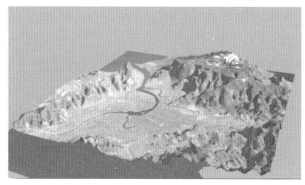

圖 14-3　臺北盆地的數值地形圖（以 SPOT 衛星影像為底圖）

三、全球衛星定位系統

　　全球衛星定位系統 (Global Position System) 簡稱為 "GPS"，一向給人的印象是用於國防、軍警、航空等與一般人生活相距甚遠的領域中，不但操作不易，更是屬於高科技中的高科技產品。隨著行動生活時代的來臨，在歐美、日本、甚至臺灣等國家，GPS 的面貌已經與以往大為不同，配合日趨完整及成熟的 GIS 電子地圖的周邊資訊，不但是作為汽車導航的重要工具，更與生活密切結合，越來越多的消費者將 GPS 當作是生活中找路、資訊查詢、甚至

是休閒娛樂及旅遊上不可缺少的一項時尚工具。

　　GPS 可接收和傳送使用者的座標訊號，具備即時的辨別使用者所在位置的功能，不但充分的滿足了現代人最重視的時間、效率及安全等生活需求，在觀光的應用上更可以進行最佳化路線的繪製、景點多媒體的自動播放等多元化的功能。過去手機、PDA 及筆記型電腦是實現行動生活的重要工具，但是在未來 GPS 也將在觀光產業中躍升為主流工具之一，遊客除了掌握距離，更掌握到時間及空間，這種擁有獨立自主的觀光活動的快感，將帶給消費者一個相當不同的行動生活方式及思考模式。

第五節　虛擬實境

　　虛擬實境是以電腦顯示三度空間圖像，透過環場展示、頭盔展示及資料擷取手套，可實現融入 (Immersion)、互動 (Interaction) 及想像 (Imagination) 的觀念。如使用者只要戴上頭盔，就可以由內附的螢幕見到一個虛擬的世界，而且視野和景像可以隨著頭盔的轉動而變化，以進行虛擬的展示與互動（如圖 14-4）。

圖 14-4　虛擬實境的展示與互動

　　虛擬實境不一定是 360 度的對場景拍攝多張影像，合成後的數位展現設計，也可以是透過 2D 的互動式遊走，大量減低幾何圖形計算的時間，增加處

理的速度，以增進影像式虛擬實境的互動性（如圖 14–5）。

　　透過全自動或是半自動虛擬實境的系統建置，提高資料的細緻度與真實
度，增加虛擬旅遊的精緻度與臨場感，除了視覺瀏覽與查詢的服務以外，也
可以多元的納入記錄遊程、修正意見、模擬活動、餐飲採購、與服務人員互
動，在旅遊時可以「自由逛逛」選擇遊程的自由組合，並交由系統進行編輯，
並協助進行遊程路線設計。

圖 14–5　二度空間故宮數位遊走導覽

（資料來源：http://www.dpm.org.cn/big5/c/c1/cindex.html）

第六節　數位化的智慧型觀光知識庫

　　目前國內坊間的旅遊書籍和網路上的相關連結中，從量的方面來看，已
達到五花八門的境界了。但談到深入性和正確性，許多書籍和網站都只有著
過時的圖片和空泛的簡略說明，對於技術指導的情報，如交通工具的搭乘、
怎麼找安全又符合需求的旅館、行程規劃的建議、詳細的地圖和聯絡資訊等，

經常是付之闕如，或是零散的被淹沒在繁雜的資訊流中。這些未經篩選、毫無規則、沒有整理的龐大旅遊資訊，在缺乏信賴度的基礎下，不但讓使用者在資訊擷取的效率上大打折扣，也缺乏在應用上的實用價值性。試想，不論無線網路環境建置頻寬和穩定度如何的順暢，使用者是否擁有攜帶性極佳的智慧型手機與數位隨身助理，是否安裝了功能強大的 3S 空間資訊系統，對於一個初到陌生環境的遊客，面對一班班急駛而過的公車，如何能簡單、快速、直接、可靠的解答遊客的問題，才是觀光資訊科技發展在應用層面上最重要的關鍵。

雖說旅遊資訊的提供應該是多元化的，不論是自然的個體、自然生態、環境體驗、環境現況等都應該齊備，供積極的旅遊者隨時參考閱覽，因此資料庫不免紛雜龐大，所以，旅遊資訊亦是一門資料擷取 (Data Mining) 與知識探索 (Knowledge Discovery) 的專門學問，唯有透過數位化知識庫 (Digital Knowledge Database)，整合內容專業人員 (Knowledge Provider) 及資訊技術人員，才能透過網際網路提供觀光的資訊支援，建構出一個資料擷取與知識探索的資訊平臺（見圖 14–6）。

圖 14–6　數位化知識庫的建置流程

除了資訊軟硬體與數位化知識庫的建置之外，使用者介面的親和力亦是觀光科技應用成功的一大關鍵。現今資料的檢索大多以關鍵詞的方式，但是隨著資料量的快速增長，隨便在網路上打一個關鍵字，動輒就是成千上萬筆的搜尋結果，若是能夠伴隨著智慧型的檢索輔助，就能在實務上更有效率的找到使用者需要的資料。如：數位博物館專案計畫中，「蝴蝶生態面面觀」即是一個建構人文或自然的知識庫，系統智慧的提供語意式的查詢方式，使用

者可直接輸入問題後，系統會自動的判釋語意中的關鍵字，協助使用者智慧的查詢到答案；同時也提供了直覺式的知識查詢介面，以使用者對現有環境的瞭解為查詢的基礎，例如圖 14-7，即是依照使用者所瞭解的蝴蝶外形（底色及花紋圖樣等），方便地查詢到相關的資料。

圖 14-7　語意式與直覺式的知識查詢系統

第七節　觀光資訊服務之建置實例

一、數位隨身助理與衛星定位系統實例

觀光活動並不是無目的、無感覺的漫遊，當你沒有辦法掌握空間的位置

時，景觀與地理位置間的關係，就無法在消費者不斷確認位置的過程中，梳理出具體的參考線索。當前，除了指北針可以方便的找出方向以外，全球衛星定位系統 (GPS) 更能夠精確的提供目前所在位置的空間資訊。

　　目前市面上，以數位隨身助理型態，內建全省電子地圖以及語音導航功能的衛星定位功能，是一個容易上手的入門科技產品，見圖 14-1，比起動輒數十萬車用衛星定位系統而言，可以說是市場上的新寵。購買這類型具備衛星定位功能的數位隨身助理的消費者，主要為開車族及假期出門旅遊、踏青、與登山的休閒群眾，消費者不用自行裝置軟體或地圖，也不必擔心自行加裝衛星定位系統模組的技術問題，一切軟硬體均已內建完成，只要開機，馬上就可以利用衛星定位找路。

圖 14-8　具備衛星導航功能的數位隨身助理

資料來源：Shutterstock photo

二、觀光遊憩遊程規劃知識庫之建置

　　觀光遊憩的知識庫建置，可以對行程的規劃與執行提供參考的依據，雖

然國內目前尚無類似的知識庫，但是已經有一些學術單位嘗試彙整國內各不同來源的遊程規劃與執行知識之文件，企圖建立觀光遊憩的知識管理系統 (Knowledge Management System; KMS)。

　　這些零星的知識文件大多來自國際與國內的電子期刊，透過掃描或光學符號識別 (Optical Character Recognition; OCR) 的方式，亦可以對其他紙本式的期刊、研究報告、或平面媒體進行電子化知識庫的擴展與整理，這些 e 化後的電子文件透過檢索詮釋資料 (Metadata) 的建立，即可將其納入知識庫中，提供查詢與瀏覽之用，見表 14–1。

表 14–1　詮釋資料表格範例

內容	項目	
A. 知識描述	1.知識名稱：	9.發表於：
	2.知識源 ID：	10.類別：
	3.原始生產者：	11.知識源型式：
	4.知識生產單位：	12.知識源電子檔：
	5.知識生產單位電話：	13.電子檔格式：
	6.知識生產單位地址：	14.關鍵字：
	7.知識生產單位 e-mail：	15.摘要說明：
	8.發表日期：	
B. 知識空間屬性	1.最小空間單位：	3.空間座標範圍：
	2.區域名稱：	
C. 知識時間屬性	1.最小時間單位：	3.結束時間：
	2.起始時間：	
D. 知識取得與使用資訊	1.供應單位：	5.聯絡人 e-mail：
	2.供應單位電話：	6.取得方法：
	3.供應單位地址：	7.使用限制：
	4.聯絡人：	
E. 知識填寫者資訊	1.填寫者：	4.填寫者 e-mail：
	2.填寫者單位：	5.填寫者單位電話：
	3.填寫者單位地址：	6.填寫日期：

資料來源：臺大地理環境資源系觀光遊憩研究中心

第八節　內部管理與外部行銷資訊系統實例

　　電腦科技的發明不僅影響許多精密的工業或產業的發展，其速度快、容量大及精確度高的特點，更對於幾乎所有的產業產生重大的衝擊，除了前述衛星通訊系統、資料庫管理與網際網路應用外，其他在內部與外部行銷通路管理上，各相關領域與系統間，更可藉由電腦網路的連線，密切的配合與聯繫，改變經營管理的型態。

　　當前，國內觀光旅館均積極的朝向網路化及電子資訊化發展，並以此作為企業內部有效管理的重要指標。許多大型的旅館均更進一步的將各部門的運作，統一納入電子資訊系統管理，連結並整合包括旅館內的消費者、營業單位的前檯、管理補給行政的後檯、餐飲採買等。各個部門間的訊息與溝通，強調以先進的設備作人性化的管理與服務，將內部資訊系統透過連結來達成高水平管理上的一致性，如圖 14-9。

　　其他諸如，便利消費者行程安排的國際訂房暨行銷中心 (National Booking System; NBS)、改變旅行社與航空公司關係的電腦訂位系統 (Computer Reservation System; CRS)、簡化機票銷售在結匯問題的銀行清帳系統 (Bank Settlement Plan; BSP)、強化企業在分公司與各部門間溝通與聯繫的網際網路資訊系統等，亦均為內部資訊管理與外部行銷的創新資訊技術。

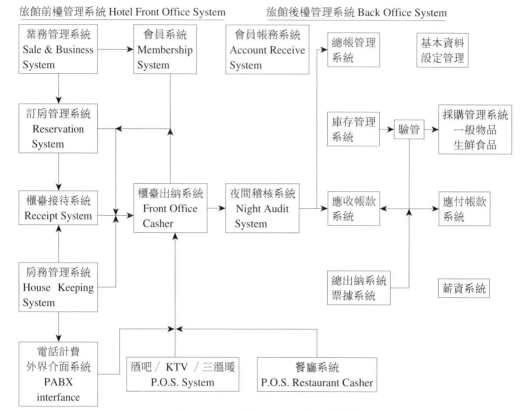

圖 14-9　旅館資訊系統架構圖

資料來源：蕭君安、陳堯帝，2000

第 *15* 章

觀光組織與政策

　　本章是以國內觀光遊憩的人才培訓、研發及技術支援體系的發展，觀光遊憩政府與社團組織的類別、特性與功能，及觀光政策與方案的介紹為主。

第一節　產官學的整合

一、觀光遊憩相關政府、業界與社團類別、功能與範疇

㈠觀光管理者

1. 功　能

　　其主要的功能為管理合法取締非法的觀光遊憩服務機構，訂定中央或地方的觀光與休閒政策、推動計畫（方案）、修訂相關法令、改善觀光遊憩的發展環境、可委託辦理活動。

2. 範　疇

　　其範疇可包含各級政府的觀光主管機構（觀光局、交通局、建設局）。其中的中央觀光局亦管理 12 風景特定區，各地方的觀光局（或觀光行銷局、交通觀光局、交通局下的觀光科）則負責管理地方的風景區，及其下的管理所（或中心），建設局則負責管理休閒性事業（如餐飲、一般旅館、賣場等）及一級產業三級化之觀光休閒產業（如農園、休閒漁業、牧業及可能的礦業）。社團多沒有此部分的對應。

㈡景區與活動提供者

1. 功　能

　　其主要的功能為提供可進行觀光遊憩活動之場地，並提供其中的主要之活動設施與服務。

2. 範　疇

其範疇可包含公、私部門、業界與社團經營之觀光區，如私營或公辦民營 (OT)、BOT 之風景區、景點、遊樂區、國家公園等、旅遊地區（地方）、博物館（含生活博物館、科技館、美術館、動物園、植物園等）、農園、主題樂園、表演場所、及其他遊憩場所等。

㈢旅　運

1. 功　能

是提供公營或是公辦民營、業界私營不同的載具，進行觀光活動中景點到景點的運輸服務。

2. 範　疇

其範疇可包含除了公、私部門的航空公司、陸運公司、遊覽車、租車（如汽車、腳踏車）、火車、捷運、航運、觀光船（如遊艇、郵輪、海釣船等）外，及公共車船單位（如公車處、車船處等）之外，尚有不同景區的週末或假日進行的臨時性交通服務（如烏來的假日交通車）。

㈣導遊、解說、領隊

1. 功　能

業界、社團人員，公部門觀光區中由公部門提供旅遊中的帶團行政管理、旅遊活動與景點說明之服務，其中的導遊與解說只是在專業解說與一般旅遊路程上的服務項目、比重與深度的不同。導遊與解說員在簡單的遊程中亦常扮演領隊的角色。

2. 範　疇

其範疇可包含隨隊全程領隊、導遊，或短程、在地導遊等。

㈤活動企劃與舉辦人（傳統節慶、新節慶、大型活動）

1.功　能

提供各項觀光遊憩例常活動以外，公私部門與社團年度或季節性的節慶活動、或特殊事件的展示與慶祝或文宣所舉辦的大型活動的企劃、執行服務。

2.範　疇

其範疇可包含負責企劃與舉辦傳統節慶、新節慶及其他大型活動等之執行者。

㈥技術與觀念研發（學術研究機構）

1.功　能

與技術顧問相似，但要提供更具創新的技術發展的服務，產生新的技術組合、技術精鍊、或技術創新與理論來解決觀光遊憩的課題。

2.範　疇

其範疇可包含在臺灣地區的公、私部門學校進行觀光遊憩技術研究，如高雄餐飲專科學校、嘉義大學、東華大學、臺灣大學、中興大學、屏東科技大學、文化大學、世新大學、靜宜大學、銘傳（觀光學院）、醒吾、朝陽、花蓮臺灣觀光管理學校、長榮、育達商業技術學院、嶺東技術學院、東方技術學院等、各觀光學會（如中華觀光管理學會）及企業 R&D 部門等。

㈦旅　館

1.功　能

提供公部門觀光遊憩過夜睡覺或休息的場地，並伴隨著提供相關的設施與服務（如一般的餐飲、按摩、SPA、健身、游泳、遊戲間、電動遊戲、理髮與衣物清洗、甚至性服務仲介等）。

2.範　疇

其範疇可包含私營的商務旅館、觀光旅館、汽車旅館、民宿、渡假村等，

及公部門經營的旅館與招待所。

㈧餐　飲

1.功　能

提供旅遊中基本的飲食、或是宵夜、或是特色餐飲的品嚐活動與體驗。

2.範　疇

其範疇可包含飲料、餐廳、宵夜、小吃等。

㈨旅行社

1.功　能

提供觀光遊程中需要的各項服務的組合與安排，如設計遊程、安排旅館、旅運、簽證、餐飲、領隊、導遊（或解說員）、票務、保險、行前與行後的活動舉辦等。

2.範　疇

其範疇可包含大盤、中盤、小盤（甲級、乙級）之旅行社等。

㈩賣　場

1.功　能

提供觀光需要的地方土特產的銷售與運送（如送至機場、或宅急便、郵寄）等服務。

2.範　疇

其範疇可包含觀光賣場、一般賣場、攤販等。

㈡仲介（行銷通路）

1.功　　能

提供各項的觀光遊憩商品與服務的介紹、媒體與訂購服務。

2.範　　疇

其範疇可包含網路、傳統通路等。

㈤媒體與文宣

1.功　　能

將各項的觀光遊憩的活動與各景區訊息與服務的介紹，以主動報導，或工商服務（行銷廣告）提供給消費者，以進行資訊流通或行銷的服務。

2.範　　疇

其範疇可包含觀光與活動的大眾、雜誌、網路、書籍、公關公司與廣告公司等。

㈥通訊及資訊

1.功　　能

提供觀光遊憩資訊流通所需要的硬軟體的規劃、設計、建置與營運的服務。

2.範　　疇

其範疇可包含有線與無線上網的建置及觀光遊憩資訊系統的建置、資料庫與知識庫的建立等服務者。

㈦技術顧問

1.功　　能

提供觀光遊憩行業中的課題諮詢、問題解決、及成熟技術的轉移（教導）

與提供等技術服務。

　　2.範　疇

　　其範疇可包含課題諮詢、解決課題、技術代工、上游專業旅遊產品設計與生產等之技術顧問。

㈖遊憩設備的供應者

　　1.功　能

提供、維護或製造遊憩活動所需要的設備或設施。

　　2.範　疇

　　其範疇可包含相關遊憩設施與設備的製造與提供者（如雲霄飛車、飛行傘、旅遊服飾與裝備、單車、遊艇、攝影設備的製造商與經銷商）等。

二、各觀光遊憩相關政府、業界與社團經營特性

　　不同的官方、業界與社團觀光遊憩服務，有其不同的主要功能、角色與標的服務市場及經營的條件、關鍵技術、影響因子、與評等的項目。但其經營的組成皆需要考慮相似的組織組成（政府與非政府組織（非營利機構））、運作模式與經營的元素。其主要關注的重點如下。

㈠經營的標的服務市場（市場區隔）與服務對象

　　業界的經營主要是以市場與營業額及營收為主要經營標的。而政府與社團雖不考慮利潤收益，還是需考慮服務的社會效益，社會效益即為其收益。公部門與社團的提供觀光遊憩服務亦可以收費，以求服務的自償性。觀光遊憩的管理工作，則其管理的對象亦為其服務的對象。可以接受服務的對象，是有選擇性或是除選擇性，是社會救濟或是推廣性、社會教育性的服務，要將此服務特性釐清，以建立其運作模式 (Business Model)。

㈡經營的環境條件與變化（市場、經濟、政策、技術等）

公部門與社團的經費的編列、政策的訂定、服務技術的效率、及非營利性服務的空間（市場）、民眾的壓力、主管的企圖心、為民服務的要求、聲譽的取得。

㈢經營的關鍵技術（含管理技術）、人才培訓

在官方而言，較新的技術性事務，多為外來執行，故單位只要掌握計畫或委辦管理技術、品質驗收即可，社團則會自行執行，需要關鍵人才與技術的取得，及後續人才與技術的培養。

㈣單位的競爭條件、優勢與位階

社團與政府則無法與商業團體競爭，故多是進行社會福利與較無市場機制、或先導型（技術或應用先導）的服務工作。

㈤服務項目的周全性、品質與價格

由於利益性的誘因較小，故政府與社團多無法給予周全的服務項目、高階的服務品質，但價格多半是較低廉的。但若社團有其理想性、或宗教情懷，則會有較高的服務品質出現。

㈥組織的整體與各服務項目的發展階段

在產品的生命週期與經營定位（名聲或收益導向）服務多是以名聲為導向，利益導向的較少。

㈦組織的營收（總營收、利潤）

政府若無特定的規範，則多是收益歸公，較沒有利益誘因，但可能可以換取下一年度較好的預算。而社團的營收則可以進行利用分配。

㈧組織文化、企業願景的形成

公部門的組織文化是以穩定為主，不求突破與創新，無求有功但求無過

較多，故組織較為穩定，但求新求變較少。組織的願景會與主管的願景有關，但最底線為完成基本的單位任務與不出大錯，無違法，將管理工作做好，不讓公權力睡著，與公信力受傷。社團的願景則會與其成立的主旨有關，多是以增加社會的影響力，以影響社會觀念與行為為主。

㈨組織的社會形象與印象

組織的社會形象是由其工作成效與文宣整合而形成的綜合印象。好的社會形象有助於事務的推動。

㈩組織有形與無形資產的規模（含企業形象、評等）

公部門多無正式的評比，但公部門可以給其主管的社團與私部門進行評等，或給予獎項（如優良的社會團體獎項、優良企業等）。

㈠與相關上下游企業的關係、與顧客的關係

公部門亦有上下游與平行的組織關連性，亦有其服務的客戶的觀念，社團更是如此，只是關係的建立不一定是在商品的供需關係，亦可以是管理與被管理，協商與被協商的關連性。

㈡組織的策略聯盟

政府的社團策略聯盟，可以說是合作聯盟，如中央與地方是伙伴關係，不同的地方可以結盟為姊妹組織，結盟的功能不只是作秀，實質的功能為共同作相同事情時的規模壯大功能、經驗的交換、與實質交流的互惠功能。

㈢組織的成長策略（方向與速度）

公部門與社團組織的成長策略不一定是在人數、營業額的成長上，而可能是在工作的重要性、預算的成長、工作的成效、影響的範圍、業務的範圍的成長，當然人力與經費的成長是最具體的成長，人多加上資源多，一般多表示可以多作更多的工作與產生成效。

🍀 三、各觀光遊憩相關政府、產業與社團的關連與互動

㈠產業上下游關係

　　而觀光遊憩相關產業間的關連性以服務或商品的供需關係建立其最基本的上下游關係，再加上協調、管理與技術支援等的關係，形成了管理、技術支援的上游、觀光遊憩商品與服務提供的中游，及服務提供執行下游間的上下游關係（見圖 15-1）。

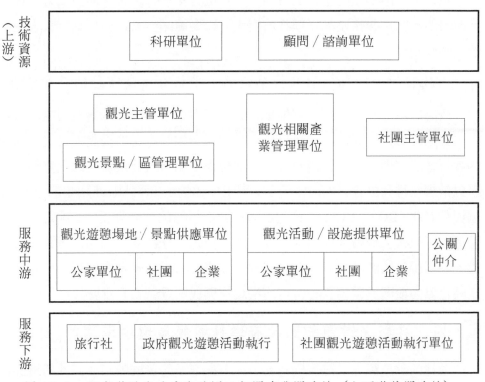

圖 15-1　觀光遊憩在政府與社團及相關產業關連性（上下游的關連性）

㈡產官社的整合或聯盟關係

　　目前觀光遊憩的官方、產業社團單位間的多元化的發展，在管理、服務

與設備提供及服務執行的上中游工作上，皆可以進行垂直或水平整合，使得經營的規模、能力與彈性及相互的關連性皆有新的面貌。以下則以政府與社團的整合形式為主，加以說明。

1.社團的垂直及水平整合、異業策略聯盟

社團的垂直整合便是將其直接的上游與下游活動組織，而水平整合則是同性質的活動單位組合或結盟，以增加提供該服務項目的服務深度與能力與形成規模經濟（降低成本，增加競爭力或能力）。整合多是以軟性的合作或結盟為主，多不涉及組織整合或併購。整合或合作的結果會使能力加大、增加其服務的範圍，服務產品規模經濟變大，影響範圍變大，亦可進行較大規模的主動行銷。

2.政府的管理單位與執行單位的水平整合與產官社的垂直整合

政府的水平整合是以不同的地方間的相似單位形成姊妹聯盟組織，或是中央與地方的伙伴關係。此可以使經驗交換與相同事務的推動、計畫與法規的執行較為方便。政府、產業與社團的管理與服務執行工作上的垂直結盟，可以落實在推動計畫方案時的協調，與工作的代工（委外辦理）或是代營（公辦民營 (OT、BOT、BOO)。最近許多的政府景區的技術性工作，或是整個景區的管理經營工作皆大量的進行委外辦理或是公辦民營，例如，臺北市的關渡水鳥保護區的經營是以 OT 方式委請「臺北市野鳥學會」經營；東北角風景特定區將龍門露營區及福隆海水浴場交與民間進行 OT 經營。

四、各觀光遊憩相關政府與社團發展環境與趨勢

前述的幾項觀光遊憩發展趨勢，如 1.觀光遊憩發展的必要條件的增強，2.觀光遊憩的重要性增加（A、在國家產業比重的增加；B、在地方發展的重要性增加；C、在人生比重的增加；D、全球化與在地化並重），3.觀光遊憩的技術發展加速，會造成觀光遊憩相關政府與社團發展的重大變化、其面臨及引發的現象與趨勢如下：

㈠政府觀光遊憩相關單位的重要性或位階提升、社團數量增加

各級政府的觀光遊憩主管機關皆形成一級化，在各縣市多成立觀光局、交通觀光局。

㈡單位工作量增加、經費、人才與人力為成比例增加、造成大量委外或 OT

工作量增加、管理的對象增加佀資源及人力外增加、人才亦調用，而非專才，此必然式的技術性工作需要由外單位來執行，有市場機制者，便會進行 OT（或 BOT，BOO）、或是沒有市場機制者則需要進行委外代工。

㈢政府觀光遊憩相關單位舊有的管理制度、法規與技術跟不上社會需求，需要大幅的調整

觀光遊憩的產業與活動的新發展，使得舊有的相關制度、法規與技術無法適應此新的發展。如觀光遊憩相關土地使用的相關土地分區管制的調整、民宿、農園、觀光用船隻、漁港與商港法中規範的出港活動規定皆有許多已不符合社會的期望，造成社會不公平或是違規氾濫的現象、或不合理的發展過度限制。

㈣政府觀光遊憩相關單位人力結構與社會需求之結構不對應，會大量進行調整

私立大學大量的成立觀光遊憩相關科系所院（大學已有 40 多所，大專已有 100 多所），公立大學則較慢成立，但在東華大學、嘉義大學、高雄餐飲專科學校皆已有正式的學系或研究所，屏東科技大學則將成立相關的學系（或學院）、臺灣大學則有相關的學程及研究中心。各教育單位培養出來的人才，多無管道進入觀光相關單位就職，多只能進入社團與產業單位，此現象造成管理階層的知識與人才的弱勢。

㈤社團對政府的工作推動形成監督、壓力、輔助的額外力量

各相關的社團會對於政府的管理與施政形成監督或是協助辦理的額外能量，亦產生了壓力團體。經常性的會與政府進行良性競爭，作一些政府作不好的工作，或是對政府以組織名義提出建言。

第二節　政策、法規與推動方案

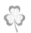 觀光遊憩相關政策、法規與方案

㈠觀光遊憩相關政策

近年行政院的「挑戰2008觀光倍增計畫」，實為一種政策宣示，此外，產業政策中的兩兆雙星（兩兆意旨半導體及影像產業達到兩兆的產值，雙星是指數位內容及生物科技產業這兩個明星產業）中的資訊內容，亦是需以觀光遊憩為重要的資訊內容來推行。工業局的e-Taiwan旗艦計畫中的無線寬頻網路計畫，亦是以觀光遊憩資訊服務為核心。此外，相關的文化產業化、一級產業三級化的政策亦是與觀光遊憩政策息息相關的。

㈡觀光遊憩相關法規

觀光遊憩相關的法規是以觀光法為基本母法，但由於觀光遊憩的活動、場地、相關產業的主管機關繁多，故各主管業務（事業）的相關法規亦相當的多。法規中只要涉及觀光遊憩（旅遊）、或觀光遊憩相關產業、及其提供的活動、場地、設施與服務，即與觀光遊憩相關。主要的類別可分為基本母法、活動、場地與建築、設施與服務（產業）等幾大類。

1.**基本母法**：觀光法。
2.**設施與服務（產業）**：漁業法、商業法、民宿管理辦法、商港法。
3.**場地與建築**：土地法、都市計畫法、區域計畫法、非都市計畫管理條

例、山坡地開發管制條例、水利法、水土保持法、建築法。

4.**活動：**各類活動的管理條例。

㈢觀光遊憩相關方案

由中央與地方政府觀光遊憩相關的年度方案十分的多，近年來的活力有大幅增加的趨勢，但在生猛活力的背後則有時會缺乏橫向整合與聯繫與長期的發展後續力，以發揮永續發展的綜合效果。

相關的方案可分類為：1.綜合發展規劃、2.法規、環境的建造、3.資訊環境的建立、4.觀光遊憩活動的規劃、設計與執行、5.觀光相關設施的建置、6.人才的培育、7.整合服務、設施資源、8.加強公部門服務、9.加強文宣與行銷、10.技術發展、輔導、11.品管與評等。

1.綜合發展規劃

國土綜合發展計畫、各縣市綜合發展計畫中的觀光部門計畫、觀光局的全國觀光體系規劃。

2.法規、環境的建造

各相關法規的修正研究、促進觀光事業發展的政策分析。

3.資訊環境的建立

各級觀光相關單位的業務資訊系統與為民服務的觀光網站系統的建立。

4.觀光遊憩活動的規劃、設計與執行

全國各地方設計執行的觀光活動（2004 年的整合活動類型表如下）。

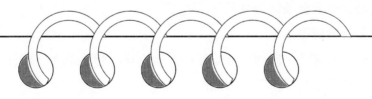

■ 2004 年臺灣觀光年重點文藝節慶舉辦活動的類型

1.地方傳統節慶（含宗教節慶）

> 2. 地方新節慶
>
> 3. 博覽會
>
> 4. 嘉年華會
>
> 5. 展覽（書展、電腦展、車展、科技展、科學展、文物展、藝術展、花展、雅石展、收藏展）
>
> 6. 比賽（運動、文藝、技藝）
>
> 7. 表演（綜藝、藝術（含演唱會、音樂會）、馬戲團、特技）
>
> 8. 綜合活動

5. 觀光相關設施的建置

各新的風景特定區的設立計畫。

6. 人才的培育

尤其是義工的訓練計畫，但對於正規教育方面則沒有太多的著墨。

7. 整合服務、設施資源

全國的觀光公車的整合計畫。臺北市觀光公車資料如表 15-1。

8. 加強公部門服務

整合相關單位成立觀光專門機構，如地方級觀光局。

9. 加強文宣與行銷

中央觀光局對海外的行銷計畫。

10. 技術發展、輔導

農委會對於農園的設立有輔導計畫。

11. 品管與評等

中央觀光局有不同的觀光設施評等的相關研究計畫。澎湖有菊光店的評鑑計畫，臺北市有旅館等級評鑑制度等。

表 15-1　臺北觀光公車資訊

觀光公車索引		
陽明山遊園觀光公車	紅 5	起迄點：捷運劍潭站至陽明山
	108	起迄點：陽明山巡迴公車
	109	起迄點：萬芳社區至陽明山 行經大安區及文山區
	111	起迄點：新莊至陽明山
	230	起迄點：北投至陽明山
	260	起迄點：東園至陽明山 行經萬華、臺北車站、捷運士林站，沿途經過圓山、士林官邸、雙溪公園、林語堂紀念館、中國大飯店等觀光景點
	110	起迄點：內湖至陽明山
藍色公路遊河觀光公車	紅 33	起迄點：葫蘆里至中興醫院 往來大稻埕碼頭及捷運雙連站、捷運圓山站，沿途經過迪化街、大龍峒保安宮、華泰飯店等觀光景點
	紅 34	起迄點：捷運圓山站至大佳河濱公園 往來大佳河濱公園碼頭與捷運圓山站，沿途經兒童育樂中心、臺北市立美術館、林安泰古厝、新生公園等觀光景點
	湖 35	起迄點：關渡碼頭至捷運關渡站 往來關渡碼頭與捷運關渡站
喫茶觀光公車	棕 15	起迄點：捷運動物園站至貓空
	小 10	起迄點：萬芳社區—貓空—草楠
泡湯觀光公車	小 25	起迄點：捷運北投站—六窟 行經北投溫泉區

第三節 人才培訓與技術研發組織

國內的觀光遊憩人才培訓及技術研發有正規學校教育與非正規人才培訓，技術研發則多附屬於教育系統，政府與民間亦無正式的研發單位專職從事於觀光遊憩技術的發展。

一、正式教育系統的人才培訓與技術研發

目前有觀光遊憩專業的大專、學院、及學系所，相關的學系所與其隸屬的研究中心，會進行觀光遊憩的知識與技藝傳授，人才的培訓，及研發改進觀光遊憩技術或解決課題的觀念與方法，並透過為實務界解決問題，以短期教育訓練、論文發表、人才供應等方式進行技術轉移。

㈠人才培訓

目前已有觀光專業的學校兩間、專業的學院一間，專業的大學系所四十間，相關的專科與學校則合計有一百多個科系所。數量十分驚人，其成長速度應為近年來高成長的科系之一。但公立學校的相關科系的成長則相對緩慢，且多是相關的科系，而不是觀光遊憩專業科系。但目前國內專業觀光的最高學位為碩士，尚無觀光遊憩的專業博士班，只有由觀光遊憩相關的博士班提供國內本土博士的培育。人才培訓後多僅有高普考管道可進入政府機構，大多數的畢業生多到業界服務。若有好的人才需求與供應調查，應可使培養的人才更能配合社會發展的需求。

1.公立大專院校

高雄餐飲專科學校、國立臺灣體育學院（休閒運動學系）、嘉義大學、東華大學、臺灣大學（地理系、農推系、園藝系、森林系）、中興大學森林系、屏東科技大學。

2.私立大專院校

文化大學(觀光事業學系)、世新大學(觀光學系——休閒事業管理學組、旅遊事業管理組)、靜宜大學（觀光事業學系）、銘傳大學（觀光事業學系、餐旅管理學系、休閒遊憩管理學系）、醒吾、朝陽、花蓮臺灣觀光管理學校、實踐大學（觀光管理學系）、立德管理學院（休閒事業管理學系）、育達商業技術學院（休閒事業管理系）、致遠管理學院（觀光休閒餐飲管理學系）、開南管理學院（觀光與餐飲旅館學系）、大葉大學（休閒事業管理學系）、中華大學(旅館與餐飲管理學系)、真理大學(休閒遊憩事業學系,餐旅管理學系)、長榮、嶺東技術學院（觀光事業科）、東方技術學院（觀光事業學系）等。

(二)技術研發

目前技術發展沒有專責的大型研發機構，政府觀光部門只有進行技術研究委辦計畫，並無如同交通部門有運研所，農業有農試所、漁試所、林試所，工業有工研院，資訊有資策會等的對應研發單位。國科會亦只有在人文處下的區域及地理研究學門內有一觀光次學門，經濟部的科專或產學合作科專、國科會的產學合作計畫亦少有觀光遊憩相關的研究計畫。目前在學校中有觀光遊憩研究中心的不多，只有臺大地理環境資源學系下有一觀光遊憩研究中心，及醒吾觀光系正在成立一觀光地理資訊研究中心。觀光遊憩相關研究多由觀光遊憩相關科系的教授與研究所學生進行研究與發表。

(三)技術轉移

目前的學校的研發成果多只透過論文的發表進行擴散，較少進行對實務界的直接轉移。當然培訓人才亦是一種技術轉移的方式，由在職專班（碩士班）及短期訓練的方式進行知識與技能的轉移。另一種的技術轉移或代工是透過政府或企業的委託計畫，由學研界協助提供解決課題的手段，或代為解決其課題。許多的科研單位所研發出來的研究成果，多未能有效的轉化為實務界的執行改進技術。此部分應有更大的改進空間。可以由專責的單位進行學術研究研發技術與觀念的進一步發展與延續，以發揮其綜合效果。

二、非正式教育系統的人才培訓與技術研發

非正式教育系統的觀光遊憩組織除了吸收正式教育系統所培育的觀光遊憩專才，及接受其技術轉移外，亦會依其組織的需求進行內部的訓練與小規模的研發與委外研發。

㈠組織內部的在職訓練

各正式政府觀光遊憩機構多無編制內的科研單位，但多會委託學界、人民團體或業界進行專業研究專案，並進行相關人員的在職訓練，與義工解說員或活動指導員的教育訓練（如農委會）。各業界、人民團體（學會、協會、基金會），亦會依組織的需求進行內部的觀光遊憩人員的在職訓練。

㈡組織間的人才流通

大型的組織或公司的內部人員的培訓，便成為業界主要的實務專業人才的主要來源之一，各行各業的大型或老牌的公司皆曾扮演此類的人才供應的角色，例如旅館業的希爾頓、旅行社的東南、雄師等。

㈢技術研發

各業界、人民團體（學會、協會、基金會），亦會依組織的需求進行內部部分業務相關的技術研發，但此些技術多屬於業務機密，或未有正式的文件記錄，更無正式的論文或技術文件的發表，故多無法分享與技術轉移。

㈣技術顧問公司的興起

目前的觀光遊憩的技術顧問公司產業正在形成中，故在未來此類顧問公司將會自行進行技術研發，或將學術界的研發進行再發展後，便可以進行技術服務或是技術轉移給一般的實務界，或是政府。

第四節　觀光產業的成長

 ## 一、國內經濟之成長

依據亞洲開發銀行的資料，1952～1985 年臺灣 GNP 平均年成長率為 8.6%。1975～1993 年間 GNP 平均成長了 20.35%，冠於全亞洲。臺灣非常以外銷為導向的政策，1986 年至 1996 年臺灣的進出口貿易總金額由 640.4 億美元增至 2172.6 億美元，出口金額則由 398.6 億增至 1159.8 億美元，進口金額則由 241.8 億增至 1012.8 億美元，一直維持出口大於進口的貿易順差。在經濟迅速成長的環境下，國人所得也逐漸提高，使得國人對於觀光的需求增加，進而帶動臺灣觀光事業成長。

 ## 二、觀光服務業的興起

觀光服務業號稱無煙囪工業，有極大的發展空間及產值，先進國家都非常重視。根據美國華頓計量經濟預測協會的研究，旅遊觀光事業乃是全球最大的產業。在歐洲，觀光事業所創造的就業機會，幾乎占了歐洲總就業量的 10% 左右。臺灣曾有「美麗島」之美譽，有相當豐富優越的天然觀光資源，有利於發展觀光服務業，具有如此優越的觀光資源條件的臺灣，並在政府部門與業者的大力推動下，在近幾年如雨後春筍般的興盛起來。

三、E 世代的新思潮

時代在快速的改變，E 世代文化的時代潮流演進，生活形態的轉變，讓我們開始於周圍的生活享受，產品的舒適與美感，部份人的生活品味也不安於現況，追求一種迅速又有品味的環境生活，而促使休閒品質的倍受重視。E 世代的新思潮對於生活影響在於功利主義與個人主義抬頭，並倚靠團體為生。消費型態的遊戲化與生活化，消費數量的選擇性劇增與消費決策流與短暫的價值觀，時尚流行資訊逐漸成為主流消費意識；而對觀光休閒業者來說

是一種新的契機，將能虛擬通路與真實消費之間相互結合，成為行銷策略的一個重點，數位化的設計成為幫助所有觀光休閒產業升級的必備工具之一，E世代也將成為觀光產業的新目標市場族群。

四、國家政策

由於科技生產力、社會與政治情勢的演變，造成了幾個有利於觀光事業成長的因子，國家也順勢作了更強化此一趨勢的政策如下：

1.週休二日

由於生產力的提升與勞工意識的抬頭，政府實施週休二日，並鼓勵公務人員充分的使用其應有的休假，造成國民休閒時間的增加。

2.兩岸關係發展的影響

兩岸關係經過國共對抗、冷戰時期，與逐步的和解共榮，兩岸的交流日益頻繁，尤其是在2008年協商兩岸週末包機，與陸客來台後，大幅的增加了兩岸人民的交流頻率，增加了遊客的總數量。

3.其他相關政策影響，例如：

(1)役男出國限制的開放：增加出國的遊客人數。

(2)國土利用型態的改變：放寬對於觀光相關的土地使用的分區管制，與增加相關設施用地的供給。

(3)獎勵民間投資方案的實施：對於觀光相關的投資進行獎勵，增加投資的誘因。

(4)行政組織的變革：2008年總統大選政見中提出即將成立文化觀光部來負責國內觀光相關事務的推動，同時成立超過三百億的觀光發展基金。而各地方政府紛紛成立了主管觀光的局處（原多隸屬於建設局之下），主導觀光事務的發展。

✿ 五、加入世界貿易組織

　　世界貿易組織（World Trade Organization，簡稱 WTO）在會員國間進行各項貿易談判，秉持「最惠國待遇原則」、「國民待遇原則」及「透明化原則」，希望各會員國之間能享有公平互惠的條件，進行各種貿易相關事項的交流往來。為了因應加入 WTO 後對旅行業產生的衝擊，交通部特別成立了「WTO 觀光工作小組」，希望能以適當的配套措施，來應付未來可能產生的問題，如全面性依服務貿易協定（The General Agreement On Trade In Service，簡稱 GATS）之規範開放大陸在我國設立分公司，或准許中資以高比率投資國內業者，則將會對我國旅行業產生極大的衝擊。

　　由於臺灣的旅行業九成以上屬於中小企業，不論在規模或資金上均居於弱勢，故目前政府在開放上採取較保守的態度，限制大陸來臺設立旅行社及執行導遊業務，保護臺灣的業者在面對國外及大陸業者的壓力下，能進行公司組織強化、或合併擴大，或採取「集團化」經營等方式，充實本身的營運實力。配合「倍增計畫」、「公務人員國民旅遊卡」、「綠色產業」及「大陸人士來臺觀光」政策，開創利基。在 WTO 的大原則下，兩岸之間的各種相關經貿往來，將會因時間的發展，被以「成為貿易障礙為由」而提出檢討，進而促使雙方走上開放之途。

✿ 六、觀光發展與國家經濟

　　探討觀光事業發展的未來趨勢，必須先檢視目前國家經濟與社會情況的改變，這些國家與社會環境將可能影響運動觀光的未來發展。影響觀光事業的未來發展的主要社會因素，包括人口、全球化、都市化、經濟因素以及科技發展等。

1. 「人口」已被喻為現代社會中最具影響力的變項，人口變化進而擴大富有和窮困國家經濟間之差距；
2. 「全球化」是指全球社會日益增加的互賴關係，休閒議題不再只是國內的議題。

3.「都市化」造成都市居民休閒參與行為的改變，並影響政府與私人對觀光事業政策的調整。

4.「經濟發展」則影響到民眾、政府及企業的觀光政策。

5.「科技發展」主要為航空與電腦科技產業影響，對長途旅行的機會增加及人類的活動產生革命性影響。

因應觀光事業普及性和可取得性的日益需求，必需未雨綢繆予以適當管制，以追求觀光事業的永續發展。國內發展可從二個方向著手：

1.應以國內觀光事業作為國家經濟發展的策略，提供住宿、銷售和服務以創造就業機會。

2.應增加雇用當地人力，尊重當地的文化和環境，創造觀光事業對當地經濟、文化與環境的平等關係，減少與當地民眾對立和衝突。

至於國際發展的控制，可透過國際和全球政策合作與控管，對於大規模或環境開發所造成破壞加以更多控管，如經濟、社會文化、自然環境及健康的衝擊應使其負面效應控制在最小範圍，如此許多小型、當地的企業才能夠生存，而觀光事業的品質與價值才有永續發展之機會。

第五節　觀光產業的在地化

 一、國內觀光在地化發展之現況

在地化及社區化觀光休憩產業之興起，是近年來觀光產業之一大變革，不但打破財團壟斷、專業掛帥，也打破傳統產業界線、火車頭產業的迷失，居家休閒化、購物休閒化、上班休閒化、生活休閒化，已經讓現代人分不清工作與休閒，也造成下列特殊的現象：

1.觀光休閒之商品化與去商品。

2.觀光休閒之時間化與去時間。

3.觀光休閒之空間化與去空間。

4.觀光休閒之意識化與去意識。

5. 觀光休閒之生產化與再生產。

6. 觀光休閒之地方產品特色化、地方特色產品化。

這些特殊的現象，使得地方觀光產業之發展從時面臨了困境與轉機：

1. 產業規模小型：以自家人為主要勞動力，處在自給自足的經營下，因此資金積累的速度緩慢，擴張產業規模的投資意願與能力都不高。

2. 以內需型的消費為主：以提供當地日常生活的需求為主，不是以外來遊客為主要訴求，商品反應當地的生活方式與傳統歷史文化特質。

3. 顯著的地方風格特色：不論是在自然環境或人文環境景觀上，在經濟、社會或文化活動上，常給予外來者感官知覺有明顯的意象。

4. 住民認同意識很強烈：當地社會人際關係網絡與商業活動之間常緊密結合，商家與住民之間具有濃烈的個人情懷。

5. 自成一封閉的生態系統：人與人、人與物、人與環境之間自成一個獨特的相互關連與互動模式，並以此自我系統在運作，不易因外在世界干擾。

6. 鮮明的空間結構組織：通常表現在地表景觀意象，以及商業活動、日常生活活動的空間利用上，配置組織成一具有當地特色之空間結構。

7. 規律的時間脈絡節奏：在傳統行事時間週期下，順應當地生產、分配、消費方式，以及地方文化形式，衍生出當地自己的生活步伐。

8. 對外在環境變遷回應慢：由於封閉性較高，自我意識較強，因而對外在世界變化回應慢，對新事物與及新觀念的接受也較慢。

9. 內部資源缺乏：由於產業規模都不大，因此流通性資源較缺乏，加上固定性資源未充分開發利用。

10. 發展目標模糊：對於資源主題強烈的休憩產業，發展目標及定位較明確，但對知名度與資源主題模糊者，擬定發展目標成為艱難的議題。

11. 產業組織結構鬆散：儘管傳統商圈內，經常擁有眾多的組織，但大多結構鬆散，約束力不強，形成一盤魚都是頭的現象。

12. 專業知能不足：無法應付現代商業活動的需要，特別是在各營管理層面上，傳統經營理念與知能是無法執行運作。

✿ 二、觀光產業之社區化

㈠地方觀光產業發展課題

1. 處理地方經濟與社會、文化的關係：地方經濟與地方傳統歷史文化是不可分割，也不能斷裂，在地之社會文化是觀光資源之來源，地方產業發展會帶動當地社會、文化之發展與變遷。

2. 處理地方人文與自然環境的關係：地理區位與自然環境特質是影響當地人文環境發展的背景，自然與人文兩者互為主體，相互作用塑造當地的地方環境屬性，而環境則是遊客與住民休閒活動的主要場所。

3. 處理在地、專業和組織的整合互動關係：在地包括住民、店家及資源等，專業包括專業知識、技能及專家學者等，組織包括媒體、地方組織、各政府部門等，地方產業經營的機制是由在地、社會與系統三者的互動來完成。

4. 處理社區總體營造的議題：社區是由住民、店家、社會群體及各種機能性系統共同組織而成。產業經營與地方營造是互為表裡，相互連動。居民認同、參與、群體決策是地方休閒產業經營必然的途徑。

㈡地方觀光產業發展原則

1. 「住民自主參與」的原則：住民與業者都是地方的主體。需自主性參與地方事務與決策。需透過自主的方式，產生認同意識方能永續經營。

2. 「生態環境保護」的原則：環境是地方的生產與活動基地，應尊重大自然、維護生態環境為準則的生產方式，將和諧的人地倫理融入產業經營。

3. 「生活文化傳承」的原則：休閒活動方式應結合地方生活方式，藉由遊客體驗活動與解說活動加以傳承。

4. 「協調合作」的原則：休閒產業是在地方環境中共生、共享、共榮的經營。社區營造是住民們互助、互容、互動的營運，形成一生命共同

體。

5. 「社區教育作為經營媒介」的原則：知識教育是突破困頓，發展成長的動力。透過教育可凝聚共識、改變觀念，培養專才，讓地方產業生根。

6. 「尊重文化多元性」的原則：地方若擁有多元的次文化。保留和欣賞地方文化的差異，才會擁有獨特的魅力與風格，休閒產業才會有特色。

7. 「社會公平、正義」的原則：產業發展使用社會國家之公共資源，負起社會責任與義務，如公共公益事務之參與，資源文化的保護等。

㈢地方觀光產業發展方向

1. 以地方資源與環境特色為出發：觀光資源來自地方自然、人文與生態環境之生產與再生產。此生產與再生產過程顯現於地方的生產、生活、生態。地方休閒產業就是將生產、生活、生態，轉化成資源與環境加以利用。

2. 地方休閒產業之區隔與定位：以地方特有資源與環境為市場訴求，可打破市場供需之障礙，作為市場行銷、推廣與訴求之明確主軸與方向，奠定了該地方觀光產業的地位與角色。

3. 地方時間體系之歷程與詮釋：資源供給有其週期，若能配合需求時期，可降低淡旺季之限制。節合現代季節與傳統節令，契合住民生活與遊客休閒律動，方能形成休閒產業營運時間體系模式。

4. 地方空間體系之建構與塑造：地方是人們發展人與己、人與人、人與物的空間。觀光空間是一種以人的內心世界為本位與現實世界之間不斷反映與投射所形塑出來的空間，也是用以安置身體、慰藉心靈的人性空間。

5. 以當地居民識覺與生活為依歸：遊客脫離日常生活的時空常軌，藉由休閒體驗來反思以往的經驗。地方休閒產業的經營若能結合當地的生活方式與識覺，及外來遊客的生活體驗與價值，則產業的經營方能永續。

三、傳統產業之觀光化

各級產業休閒化最主要之概念有三：一為產業活化，二為產業轉形，三為產業創新。要達到產業觀光活化、轉型與創新，則必須同時兼顧幾個層面：一為資源之供給規劃，二為遊客需求規劃，三為觀光遊憩體驗活動，四為休閒活動之環境規劃，五為休閒產業之行銷企畫。也就是進行整合性規劃：

㈠各級產業之觀光資源供給

1. 生產類資源。
2. 生態類資源。
3. 生活類資源。

㈡休閒產業之遊客需求調查分析

1. 遊客個人屬性、生命週期之分析。
2. 遊客旅遊模式之調查。
3. 遊客參與目的與動機分析。
4. 遊客參與行為與態度分析。
5. 休憩阻礙分析。

㈢休閒產業之體驗活動

1. 觀光遊憩活動的意涵與供給項目。
2. 觀光遊憩活動的規劃與設計。
3. 觀光遊憩需求的動機調查分析。
4. 影響觀光遊憩活動的因素探討。

㈣休閒產業之環境規劃

1. 生態資源環境之利用。
2. 生產資源環境之利用。

　　3.生活資源環境之利用。

　　4.資源容許量、相容性。

　　5.資源環境之衝擊。

　　6.交通易達性。

　　7.設施吸引力。

　　8.設施相容性利用狀況。

　　9.環境設施之利用與維護。

㈤休閒產業之行銷企畫

　　1.休閒產業行銷的內涵。

　　2.休閒產業之產品。

　　3.休閒產業之定價。

　　4.休閒產業之通路。

　　5.休閒產業之推廣。

　　6.休閒產業行銷的區隔。

　　7.休閒產業行銷的定位。

四、文化產業之觀光化

　　文化產業觀光化之規劃內容與各級產業相同，但依文化內涵、地域特色及產業特質將產業觀光化分為下列幾項：

㈠文化產業

　　文化產業是當地歷史傳承的精髓，也是當地傳統價值的結晶，是當地地理特色的呈現，是當地居民生活的方式，是當地生存環境的條件，更是當地總體意象的表現。所以其範圍非常廣泛，大致包括：

　　1.歷史文化遺產：如歷史古蹟（廟宇、歷史建築街道、傳統聚落）、古文物、器具及考古遺跡等。

　　2.鄉土文化特產：如地方鄉土特產、小吃、地方工藝品等。

3. 民俗文化活動：如地方民俗活動、戲曲、民俗音樂、傳統技藝、雜技等。

4. 休閒景觀：如文化景觀、自然景觀、地方觀光農園及茶藝文化產業等。

5. 創新文化活動：由市民總體營造共同創新的地方文化活動。

6. 地方文化設施：如博物館、美術館、文化會館、民俗文物館、文化中心等。

㈡地方特色產業化、地方產業特色化

　地方特色產業化、地方產業特色化的特性，除了提供主題觀光、深度旅遊、特色休閒，也是最能避免國內目前觀光休閒產業規劃，最為人詬病的模仿與拷貝移植，造成一窩風現象，最後產生惡性競爭與品質低落的弊端。因此，各級產業及文化產業的觀光化，需以整體規劃與營運輔導的方式，在原有的地方機能與特色上，賦予新的面貌與功能改造，一旦原有的與導入的機能與機制無法和諧整合，易形成二元對立的現象，造成地地方觀光產業發展之曲扭或變形，不但失去原有風格，也難塑造出新的風貌，最後非但未能達到設定目標，反而破壞了固有的產業資源與特色，必然得不償失，據此，觀光產業活化、轉型與創新後，需在營運上生成的新機能與機制，須能調和下列所面臨的對立：

1. 硬體與軟體規劃導入之對立。

2. 局部與整體規劃尺度之對立。

3. 組織與個體互動之對立。

4. 移植、拓植與根植規劃之選擇。

5. 均質與異質屬性展現之對立。

6. 國際化與在地化導向之對立。

7. 在地、社會與專業系統之斷裂。

8. 生態、生產、生活與生計之脫節。

9. 機能、機制、機構與基地之偏頗。

第16章

展望

第一節　市場與產業

☘ 一、觀光遊憩發展之必要條件的增強

有錢與有閒及有心情才能夠進行觀光遊憩。故必須在基本生活開銷與活動以外，尚有可以生產或可支配的財富與時間，才算有了基本觀光遊憩的條件。近來全球生產力的提升，平均每人的生產力，使得大多數人有餘錢及餘時可以支配，並使用於觀光遊憩活動上。社會需求的增加，造成觀光產業的大幅成長。

☘ 二、觀光遊憩的產業在人生比重的重要性增加

㈠在國家產業比重的增加

觀光遊憩產業在世界總生產毛額的比例已達 11%，且每年在持續成長。其總規模已較許多的關鍵產業的產值要大的多。故最近的各國政府皆將觀光遊憩列為重點產業，尤其是內需性產業的發展重點。臺灣的國家建設方案中亦將觀光遊憩列為重要推動項目之一，並訂定了「2008 觀光倍增計畫」的目標。

㈡在人生比重的增加

由於人生可花在觀光遊憩的時間持續增加中，故在觀光遊憩上有高品質的體驗，則會造就高品質的人生，成為人生中快樂的主要泉源。

觀光遊憩是人生中多彩多姿的體驗的主要供應者，且觀光遊憩是人生的精力加油站、提供身心靈的整合與休息、復原的機會，讓人生可以走更長的路，工作會更有效率。

㈢臺商的觀光遊憩產業拓展

　　臺商的觀光遊憩產業在國外的發展多是以兩種主要的型態進行的，1.是作為原本產業的對外拓展，2.或是對相關產業的轉投資。前者是產業的目標市場在空間上的擴大，而後者則是加寬國外投資的廣度。

1.觀光遊憩本業國外開疆拓土

　　若國內的經營成功、資金或技術上有優勢、又有拓展版圖的企圖心，或是國內的市場已飽和、服務對象已遷移國外，則會引發至國外投資的動機。國內觀光產業有相對優勢的是在餐飲、卡拉 OK、賣場(百貨公司，如 SOGO)、旅行社，其中有部分是以服務臺灣客人為主，但有部分則是以當地顧客為主。以下就高爾夫球場、健身運動、保健美容、餐飲、卡拉 OK、賣場、旅館、觀光景點、旅行社為例，說明臺商在國外經營觀光遊憩的部分概況。在東南亞與大陸有許多的高爾夫球場的經營者有向外投資的現象，尤其是在大陸臺商較多的地區。

⑴高爾夫球場

　　高爾夫球是一種高消費休閒活動，但在臺商聚集處便有消費的市場，提供給臺商及其招待的對象和新興的商業貴族。臺商在大陸沿海開放城市有許多的高爾夫球場，如在廣州市、上海市、昆山市、山東（青島、煙臺等）皆有許多的投資。

⑵健身運動

　　如同在臺灣的發展相同，在經濟改善後，大家對於保健的需求增加，亞歷山大健身產業，便成功在上海的新天地投資了第一家高級的健身房，爾後又在北京投資兩間。

⑶保健美容

　　如同健身運動產業，保健美容產業亦在快速抬頭，如蔡燕萍的保健美容的連鎖店便已遍布全大陸。

⑷餐　飲

　　臺灣的餐飲是全世界性的競爭力，若加入國際連鎖經營技術與場地氣氛設計，則會有很大的發展，如王品牛排已成功的登陸美國加州，鬍鬚張滷肉

飯亦成功的登陸日本，永和豆漿則在大陸改變定位走中高級路線，亦十分的成功(其售價較市價高一倍以上)，珍珠奶茶在大陸亦很暢行(稱為臺灣奶茶)，臺灣的茶與茶藝館亦在大陸有市場(上海新天地便有一家高級的茶藝館)。臺灣盛行的高級自助餐亦在大陸有許多的連鎖(在四川成都、遼寧大連皆有蹤跡)。

⑸卡拉 OK

以臺灣的高級卡拉 OK 打入高級市場，在大陸有許多臺商經營的卡拉 OK 店。

⑹賣　場

以百貨公司為主，有名氣的如 SOGO，在大陸的各主要大城都有 SOGO，如上海市(淮海路)、青島市等。

⑺旅　館

旅館投資國外的較少，有投資亦是以臺灣客人為主，故多是在臺灣旅客較多的地區，峇里島、關島(如西華飯店)、帛琉等。

⑻觀光景點

經營觀光景點的較少，多是在臺灣客人較多的地方，如桂林灕江。

⑼旅行社

臺灣的大旅行社如東南旅行社皆在國外設有分支機構，尤其是在臺灣遊客較多的地區，如大陸。

2.國外本業外轉投資加寬投資廣度

此部分多是在國外已有基礎的臺商，將已賺到又無法匯回的資金，進行當地的轉投資，此部分目前案例較不多，有以營建業拓展投資旅館業的案例，其拓展的方式是以較為相關的產業為對象，成功率較高，而其拓展的觀光遊憩產業別，亦會與臺灣島內的習性相似。以下便以營建業的拓展案例來說明。

目前在大陸的上海市有原本經營營建業的臺商，在臺商最多的虹橋區轉投資四星級商務旅館，以服務臺商，後來又轉型為一般觀光旅館，服務當地與臺灣的遊客與商人。

第二節　科　技

一、觀光遊憩的技術發展加速

　　人才與資源的投入在數量與質量上皆同步增加、分工與專業化、技術、工具的提升反映在近期的觀光發展中，不同形式觀光遊憩的技術與理念的發展需求會得到人才投入的助益，而得以發展，故各相關的上游技術會以較快的速度引入並應用於觀光遊憩上，以改良或解決其技術上的問題。尤其是在資訊與知識形成、資訊提供與流通、觀光資訊記錄與整理、觀光行為研究、觀光管理技術上會有較快速的發展。

二、發展理想的觀光遊憩輔助系統的策略

　　目前已有的廣義的空間資訊觀光遊憩輔助的形式有下列數種：

㈠單機版的觀光導覽系統或觀光電子書瀏覽系統

　　目前主要的觀光導覽系統多是以導航為主，只供應少量的景點或設施的資訊，除臺大地理環境資源系發展的電子導覽解說系統提供有遊程觀念的導覽資訊外，多為有遊程資訊。裕隆提供的導航服務則正在建置旅遊的資訊提供服務。亦有許多的景點有製作多媒體 CD 提供旅遊資訊與景區介紹之用。

㈡單機版的觀光遊憩資訊系統

　　提供全國的主要旅遊資訊、簡單的景點說明、路線資訊與簡略地圖供應，如靈知公司出產的「阿吉伯遊台灣」（單機版）。

㈢觀光遊憩網站（無 Web-based GIS）

　　由政府、觀光業者、觀光通路業者、資訊業者等建立之觀光相關網站，提供觀光遊憩景點、旅遊產品、遊程的資訊或線上服務（銷售或 Booking）。

㈣觀光遊憩網站（有 Web-based GIS）

多是由大學的研究計畫及少數政府觀光部門所建立，提供全國使用，但 GIS 的功能多較為簡單，且地區性資料不夠細緻，雖多處於實驗階段，但其觀光遊憩的輔助功能較高。

㈤非觀光遊憩網站的相關知識網站（專業網站、地區網站）

含有觀光遊憩相關資料或知識的網站有許多，有的是以提供專業為主的網站，如運動、休閒活動、自然或人文專業介紹，有的則以提供區域資料與知識為主的網站，如地方政府與文史工作者的網站。

以上的網站或單機系統與 CD 可以成為觀光遊憩資訊提供與媒體製作的輔助，但要作為全方位的資訊輔助則尚有發展的空間，及需由觀光技術發展的學術界或顧問業者發展更完整的資訊作業平臺。

若要建立以空間資訊科學為基礎的觀光遊憩輔助環境，則需要分工合作，並且要有長期推動的策略、決心與能量。

技術發展方面，需要在觀光遊憩資訊平臺的發展（資料處理、分析與知識承載功能）、觀光遊憩資料的建庫與地理知識的正規化投入人才。系統發展方面可以先行整合現有的商用軟體，再加以整合與補強，運用已有的具 Web-based GIS 網站為基礎加以發展，並善用政府已有的大量地理資料（國土資訊系統）來建置觀光遊憩資料庫。並由大學觀光遊憩相關科系協助分析現有的知識為正規的知識形式，再加入相關的補充知識為進階知識。

三、資訊化的觀光遊憩作業的推動

技術面與人才培訓上可由大學地理系分工合作，即可以提供正規與短期的觀光資訊人才培訓，而在資訊技術發展上則可發展示範性的運作的觀光遊憩網站環境、及必要的觀光遊憩模式與工具。政府與業界則需建立資訊的標準環境，以便分工與分享知識與資訊。政府可以提供資訊流通的平臺，而各觀光單位與業者則視其單位人才與設備的配合程度，推動不同形式的資訊化

輔助觀光遊憩作業環境。

只有單機或網路瀏覽工作站者，可以建立使用單機的觀光遊憩系統，建立自己的個別資料庫，並由網上取得必要的旅遊資訊。有網路伺服器者則可以透過伺服器自動流通觀光資訊，及提供觀光服務。有網路應用系統（尤其是有空間資訊系統平臺者）可以提供線上的空間查詢、分析、模式執行等高階的觀光遊憩資訊輔助作業。

各觀光從業者各自提供自己的資訊並更新通告給資訊彙整者，而學協會或政府觀光部門則應負責標準訂定、資訊的彙整與流通，及提供基本的示範系統。而觀光資訊顧問業者則可以提供必要的資訊系統服務與資訊生產及加值服務。

以下為政府觀光局可執行的工作：

㈠資料生產、維護與流通

1. 觀光業務所需要的資料的現況整理，與未來此些資料生產、取用、管理與流通的規劃，及必要的標準化訂定與倉儲系統的建立。
2. 與現有的大型資料庫接軌，如地籍、戶籍、工商登記、主計處及其他相關機構的公務統計與普查資料。
3. 建立遊程、景點、與相關的解說，交通、活動的動態資料庫，各類資源單元可訂定其格式標準，可以提供模組公用。
4. 單元化，以提供遊程設計，選用及旅遊手冊與旅遊書的編輯時可以快速組合，以利成本下降，並輔導業者（或科研單位）以建立資訊內容產業來作資訊提供的服務。此可以較快速與低廉的方式，使觀光業者在資訊提供上升級。

㈡應用系統開發

1. 觀光基本業務系統模組的發展，可提供地方觀光部門自我整合使用或修改使用。
2. 鼓勵與輔導資訊業者（或科研單位）以各類科專門計畫的方式，開發

各類功用性高的旅遊相關套裝軟體與基礎的功能模組或 API library。

3. 在現有的觀光入口網站中，建立一公共觀光資訊公告平臺，可分為旅遊遊程資訊的彙整，與其相關說明、手冊、虛擬旅遊的提供，可以分為免費資訊，有價資訊兩大類，及 e-Commerce 在網上下單（只提供合法的觀光活動，與單位在此參與）。

4. 建立虛擬旅遊的示範遊程，及系統標準及運作平臺，允許經同意的公私部門的虛擬旅遊直接的在此平臺上運作。

5. 電子遊程與導覽的提供（程式與內容的下載）。

6. 城市觀光相關活動導覽（動態）。

7. 城市或地區的導覽系統。

8. 觀光發展的評估指標建立與評鑑。

9. 開發觀光遊憩相關的特殊度量（視域豐富度、多樣性、和諧性、路段暈眩指數、單車道路或登山道路的難易度）與預測模式（如雲海、日出、日落、觀星活動的合宜性）。

㈢知識管理

1. 建立相關知識管理系統，可以由先整合公部門的觀光遊憩區的出版與研究報告（以免費者優先）。

2. 主動連結觀光相關的文件庫，如中研院的地志庫，二十四史庫等。

示範觀光相關的影音及文件的空間與非空間語意查詢，及閱覽的及時地圖瀏覽系統。

第三節　旅遊行為與服務

🍀 一、旅遊行為變革

由於旅遊資訊的提供更為方便，遊客的旅遊經驗增加，旅遊服務更加的貼心，故遊客的知識、資訊與膽識及要求都與時俱進，故大團體的一般旅遊

的比例多在降低中，代之而起的是小團體或個人、兩人的自由行（自助旅行）、小眾或分眾的特定旅遊。

年輕的遊客多在旅遊前自行取得網路上大量的旅遊資訊，再進行旅遊規劃，自行在網路上訂票或由旅行社協助訂票。或是參與由旅行社、旅運與旅館公司提供的「機加酒」（機票＋酒店）兩人成行的較廉價遊程。

旅遊的資訊與知識的依賴性亦隨著旅遊的獨立性而增加。對於旅遊產品個人化的要求亦在增加中。廉價與景點的大量的取向還是旅遊決策中的重要因子，但對於有經驗的遊客，及第二次造訪者，則其重要性亦在下降中，代之而起的是品質與深度的要求。

對於以休閒為主的定點旅遊亦逐步在增加中，相較於知性為主體的川流式旅遊，或是知性的定點旅遊（以解說、深度體驗為主），休閒旅遊只是要換一個空間場景與氣氛，充分的清靜與放鬆心情，安靜、悠閒、隱私才是其挑選的重點。

二、旅遊服務強化

旅遊服務除了必要的物質與基本的服務外，多需要有提升服務態度、氣氛的營造及附加值服務的提供，來增加競爭力與營收。在遊客感受資訊流通、遊客造訪增加的趨勢下，一次性的旅遊銷售與服務比例會減少，而其服務的印象可轉移的機率亦隨網路旅遊感想資訊的流通，取代了過去的口耳相傳的口碑，得以快速的傳播。旅遊服務除了遊客的自我評鑑與感受傳播外，政府或是觀光或旅遊公會亦會進行官方或半官方的正式評鑑，以確保旅遊服務品質的保持。旅遊服務的品質已成為提升競爭力、與以廣招徠的重要利器。提升旅遊服務品質主要有下列的方法。

(一)內部的品質管制

透過 ISO9000 式的內部品質管制制度的建立，與嚴格的管理，則可透過流程管制與品質檢核表單來確保服務的品質。

㈡配合外部的品質評鑑

　　由官方或是公會定期進行服務品質檢核，給予品質等級標章，並進行共同的行銷。

㈢認真的處理旅客的抱怨

　　旅客對於服務的抱怨，即為課題的發掘，及改進服務問題與提升服務品質的機會，要認真的記錄與回應，則可以不斷的改進品質。

🍀 三、產官學合作

　　產官學合作的目的在處理「在地、專業和組織」的整合互動關係，因為產業經營的機制是由「在地、專業和組織」三者的互動來完成。

　　1.在地包括住民、店家及資源等。

　　2.專業包括專業知識、技能及專家學者等。

　　3.組織包括媒體、地方組織、各級政府部門等。

　　學者負責是觀光理論與技術的發展，與政策、或相關法規草案的釐定，作為政府與產業的智庫，提供實務界理論與技術上的諮詢。而產業界則是觀光產業的主體，需要政府的政策的支持與誘導，又需要學界來支援理念與技術，但是實質的觀光經營則需要體質良好、人才充足的產業來運作。而政府則作為觀光法規、政策的釐定者，塑造了觀光的大環境，同時也擔負了對於產業界的輔導，與整合觀光上、中、下游的角色。此外，還有許多的專業的學會、協會、公會、與社團扮演了產官學間的聯繫整合者，讓工作可以多元化的方式串連。

第四節　地方發展

一、在地方發展的重要性增加

在臺灣不只是中央政府重視觀光，地方政府亦察覺其重要性的增加，紛紛成立觀光專責機構，或提升其原有機構，成為觀光局、交通觀光局等。

由於臺灣產業的基地化、加上加入 WTO 的產業衝擊，傳統二級產業的出走、一級產業的競爭弱勢、高科技園區的稀有性，皆使得各地方政府，需要以觀光遊憩此一快速成長的產業，作為地方產業發展的主軸，大力的投入人力與資源。尤其是原本高科技產業與商業、服務業便不發達的地區，則必須將一級產業轉型與觀光結合為三級產業（服務業），並以較自然的環境、生態、與特殊的人文、民族特色與資產作為觀光消費的對象。

二、全球化與在地化並重

觀光遊憩產業的全球化會造成一般性的觀光產業的國際化整合，但經營的模式可能是國際化的，但經營的人員與內容則會盡量的在地化，以求差異化產生的觀光遊憩的附加值。

未來若國際大型的觀光遊憩相關產業進行國際整合時，其大型的規模經濟會造成產業的重組，一般性有規模的觀光遊憩市場將進一步全球化與國際化，而只有利基市場，及較高階、特殊或小眾觀光與休閒，不會被整合（市場太小無法形成規模經濟），而形成地方性產業的經營對象。

專有名詞

參考文獻

1. Davis , D. E.,*2000 GIS for Everyone*, U.S.A. , ESRI Press

2. Jubenville, A. and Twight, B. W., 1993,*Outdoor Recreation Management*, U.S.A., Venture Publication, Inc., p. 32–200, 205–283

3. 中華民國旅行商業同業公會全國聯合會，2003，旅行業從業人員基礎訓練教材㈠旅行業作業基本知識，交通部觀光局。

4. 中華民國旅行商業同業公會全國聯合會，2003，旅行業從業人員基礎訓練教材㈡國民旅遊作業手冊，交通部觀光局。

5. 中華民國旅行商業同業公會全國聯合會，2003，旅行業從業人員基礎訓練教材㈢來臺旅客接待業務手冊，交通部觀光局。

6. 中華民國旅行商業同業公會全國聯合會，2003，旅行業從業人員基礎訓練教材㈣出國旅遊作業手冊，交通部觀光局。

7. 中華徵信所等，2003，墾丁形象商圈‧商圈導覽圖，墾丁：畫塘廣告設計有限公司

8. 尹駿、章澤儀譯，現代觀光：綜合論述與分析，Stephen J Page et al 原著，Tourism:A Modern Synthesis，臺北：鼎茂圖書出版公司。

9. 王昭正譯，Alastair M. Morrison 著，1999，餐旅服務業與觀光行銷，臺北：弘智文化事業公司，p. 448, 465–480, 511, 572, 622, 818

10. 王昭正譯，John R.Kelly 著，休閒導論，2001，臺北：品度公司。

11. 交通部觀光局大鵬灣國家風景區管理處，2001，民間參與大鵬灣國家風景區建設 (BOT) 先期規劃書

12. 吳必虎等譯，Stephen L. J. Smith 原著，遊憩地理學—理論與方法，臺北：田園城市文化事業公司。

13. 吳松齡，2006，休閒活動設計規劃，臺北：揚智文化事業公司。

14. 吳松齡，2007，休閒活動經營管理，臺北：揚智文化事業公司。

15. 吳武忠、范世平，臺灣觀光旅遊導論，臺北：揚智文化事業公司。

16.吳勉勤，2004，旅館管理理論與實務，臺北：華立圖書公司。

17.李奇樺、陳墀吉，2003，宜蘭縣休閒農業遊客對整合行銷傳播形象認識效果之研究，輔仁大學 2003 餐旅管理學術與實務研討會。

18.李英弘、李昌勳譯，1999，觀光規劃基本原理、概念與案例，臺北市：田園城市文化，p. 38–43, 72–74

19.李貽鴻，1997，觀光行銷學，臺北：五南出版公司。

20.李貽鴻，1998，觀光學導論，臺北：五南出版公司。

21.李銘輝、郭建興，2000，觀光遊憩資源規劃，臺北：揚智文化事業公司，p. 85–106

22.李憲章，1994，旅遊新思維，臺北市：揚智文化事業公司，p. 15–35

23.李麗雪等譯，2001，生態觀光・永續發展，臺北市：地景企業公司，p. 6–23, 31–36, 39–45. 43–45, 81–92

24.杜淑芬譯，John C. Crossley & Lynn M. Jamieson 著，1998，休閒遊憩事業的企業化經營，臺北：品度公司，p. 57–63

25.林務局，2001，國家森林步道導覽手冊，行政院農委會

26.林燈燦，2001，觀光導遊與領隊理論與實務，臺北：五南出版公司。

27.林燈燦，2005，觀光導遊與領隊，臺北：五南出版公司。

28.邱伯賢、陳墀吉，2003，觀光認知意象與情緒反應對遊客重遊行為之影響－以宜蘭地區休閒農場為例，第二屆服務業行銷暨管理學術研討會：休閒事業行銷暨管理研究，國立嘉義大學管理學院。

29.侯錦雄，1995，遊憩區規劃，臺北：地景企業公司。

30.保繼剛，2001，旅遊地理學，北京：高等教育出版社。

31.唐學斌，2002，觀光事業概論，臺南：復文圖書出版社。

32.姚德雄，1998，旅館產業的開發與規劃，臺北：揚智文化事業公司。

33.施涵蘊，1998，餐飲管理與經營，臺北：百通圖書。

34.孫慶文，1999，旅運實務，臺北：揚智文化事業公司。

35.袁超芳譯，James A. Bardi 著，2001，旅館前檯管理，臺北：揚智文化事業公司。

36.張宮熊、林鉦琴，2002，休閒事業管理，臺北：揚智文化事業公司。

37.張麗英，2003，旅館暨餐飲業人力資源管理，臺北：揚智文化事業公司。

38.曹勝雄，2001，觀光行銷學，臺北：揚智文化事業公司，p. 8–11, 93–107, 208–218, 331–347

39.許長田，1999，行銷學，臺北：揚智文化事業公司，p. 411

40.郭岱宜，1999，21 世紀旅遊新主張——生態旅遊，臺北市：揚智文化事業公司，p. 27–34, 128–168

41.郭春敏，2003，旅館前檯作業管理，臺北：揚智文化事業公司。

42.陳世一，1996，綠色旅行，臺中市：晨星，p. 8–10, 27–28

43.陳思倫，2005，觀光學：從供需觀點解析產業，臺北：前程文化事業公司。

44.陳思倫、宋秉明、林連聰，2000，觀光學概論，臺北：世新大學出版中心。

45.陳思倫、歐聖榮、林連聰，2001，休閒遊憩概論，臺北：世新大學出版中心。

46.陳朝圳等，2002，地理資訊系統於休閒旅遊網站之應用，2002 中華地理資訊學會年會暨學術研討會論文集

47.陳瑞倫，2004，旅程規劃與成本分析，臺北：揚智文化事業公司。

48.陳墀吉，2001，社區觀光發展之思維與實踐途徑，觀光學術論壇報告，世新大學觀光學系碩士班。

49.陳墀吉，2003，地方觀光產業之發展與實踐 -- 澎湖案例，澎湖縣工商策進會。

50.陳墀吉，2004，觀光發展與社區居民互動關係之營造，東北角二十週年－經營管理與永續發展研討會。

51.陳墀吉，2005，休閒產業之發展實務，臺北市士林區觀光生態農園輔導計畫講義。

52.陳墀吉，2005，觀光行銷之基本觀念，嘉義縣朴子商圈訓練課程。

53.陳墀吉，2006，地方觀光產業之發展與實踐，致遠管理學院專題演講。

54.陳墀吉，2007，休閒農業資源規劃與利用，96 年度臺東縣休閒農業區研習實施計畫。

55. 陳墀吉，2007，品牌行銷實務，臺灣菸酒公司員工訓練講習講義。

56. 陳墀吉，2008，臺灣生態觀光資源與地理景觀，交通部觀光局 97 年導遊人員職前訓練講義，中華民國觀光導遊協會。

57. 陳墀吉，2008，觀光領域的資訊需求，臺灣大學地理環境資源學系演講稿。

58. 陳墀吉、李奇樺，2005，休閒農業經營管理，威仕曼文化事業公司。

59. 陳墀吉、李奇嶽，2008，大陸人士來臺觀光套裝行程產品之重視度與滿意度研，「2008 第五屆臺灣地方鄉鎮觀光產業發展與前瞻學術研討會」，景文科技大學旅運管理系。

60. 陳墀吉、邱博賢，2003，宜蘭縣休閒農業遊客對整合行銷傳播形象認識效果之研究，輔仁大學 2003 餐旅管理學術與實務研討會，輔仁大學民生學院餐旅管理學系。

61. 陳墀吉、劉明雄，2008，觀光導遊人員職前訓練之重視度及滿意度研究，「2008 餐旅管理學術與實務研討會」，輔仁大學餐旅管理學系。

62. 陳墀吉、談心怡，2001，臺灣觀光旅館業員工對考核內容與項目之認知，兩岸觀光學術研討會論文，真理大學觀光系。

63. 黃發典，2003，觀光旅遊社會學，臺北市：遠流出版事業，p. 28–41, 84–104

64. 黃榮鵬，1998，領隊實務，臺北：揚智文化事業公司。

65. 黃榮鵬，2002，旅遊銷售技巧，臺北：揚智文化事業公司，p. 256–286

66. 黃鵬飛譯，Valarie A. Zeithaml & Mary Jo Bitner 著，2002，服務行銷，臺北：美商麥格羅・希爾國際股份有限公司臺灣分公司

67. 楊明賢，1999，觀光學概論，臺北市：揚智文化事業公司，p. 102–103, 222–229

68. 楊橋，1987，旅遊交流道，臺北市：時報出版，p. 34–35, 41–42

69. 詹益政，2001，旅館經營實務，臺北：揚智文化事業公司，p. 448–502

70. 詹益政，2002，旅館餐飲經營實務，臺北：揚智文化事業公司。

71. 運動與休閒管理研究小組編譯，Kathleen A. Cordes & Hilmi M. Ibrahim 著，2000，休閒遊憩事業概論，臺北：美商麥格羅・希爾國際股份有限公司臺灣分公司，p. 231–239

72. 劉修祥，2000，觀光導論，臺北：揚智文化事業公司，p. 347–349

73. 蔡必昌，2001，旅遊實務，臺北：揚智文化事業公司。

74. 蔡惠卿、張育誠，民90，農林漁牧逍遙遊，中華民國自然生態保育協會。

75. 盧雲亭，1993，現代旅遊地理學（上、下），臺北：地景企業公司。

76. 盧雲亭，1999，現代旅遊地理學，臺北市：地景，p. 106–126

77. 蕭君安，陳堯帝，2000，旅館資訊系統，臺北：揚智文化事業公司，p. 8–18

78. 鍾溫清、王昭正、高俊雄，1999，觀光資源規劃與管理，空中大學，p. 491–495

79. 羅宗文，2002，男生女生自助旅行 PDA，臺北市：自由通資訊，p. 46–57

80. 羅家德等，1999，電子商務入門，臺北：跨世紀電子商務出版社。

81. ntel, 2004, 2004 年科技趨勢預測，http://www.intel.com/labs/index.htm

82. Mio Digi Walker, MIO 168, http://mitac.mic.com.tw/digiwalker/products/168/168.htm

83. 風尚巴里，www.baliinstyle.com

84. 宜蘭民宿網 http://house.ilantravel.com.tw/

85. 南投民宿網 http://www.hottaiwan.com.tw/minsu/

86. 國立暨南大學、國立自然科學博物館，民88，蝴蝶生態面面觀 (http://turing.csie.ntu.edu.tw/ncnudlm/)，國科會數位博物館先導計畫

87. 喜多旅行工作室，www.hitotravel.com.tw

88. 趙永勝，2003，http://www.newgx.com.cn/200307/ca136330.htm，新桂網——南國早報

89. 臺灣微軟公司，2002，實現無線行動教學——臺灣首座數位學習校園，http://www.microsoft.com/taiwan/giving/quarterly/2002/july/4.htm

90. 鐵道觀光推廣協會，2003，http://www.rail.com.tw/product/d13.shtm 環島鐵路聯盟

保險學　許永明／著

　　近年來，人們已逐漸體認到保險的重要性，保險服務亦愈來愈普及。本書撰寫之最主要目的，在於將日常生活常遇到的保險商品，以深入淺出的方式，讓讀者瞭解其精髓。全書內容從風險與風險管理談起，接著引導讀者認識保險領域內的重要專有名詞、如何評估保險需求及從事保險規劃。從第三章至第十二章，分別介紹人壽保險、團體保險、火災保險與地震保險、汽車保險、責任保險及各種社會保險，包括：全民健康保險、勞工保險、公教人員保險、軍人保險等。最後一章則探討我國的保險市場，包括保險市場的參與者與監理者。

保險學　陳彩稚／著

　　本書首先總論保險制度之運作原理與保險契約之主要特質，其次分析保險事業經營之業務與財務管理，以及政府監理之原因與法規。後半部內容則著重於保險產品特性之介紹，探討民營人身保險、非人身保險以及公營保險產品之承保範圍、除外責任與費率因素等要點。全書內容簡潔扼要，並以具體之個案範例說明抽象之保險理論，深入淺出，適合大專學生與各界人士閱讀參考。

保險學理論與實務　邱潤容／著　林文昌／修訂

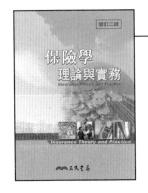

　　本書針對保險理論與實務加以分析與探討，期望讀者研讀後，對保險之經營與操作有更深的認識。全書共分為七篇，以風險管理與保險理論為引導，結合國內外保險市場之實務及案例，並輔以保險相關法令的列舉及解說，深入淺出地對保險作整體之介紹。每章均附有關鍵詞彙與習題，以供讀者複習與自我評量，不僅可作為大專院校相關課程之教科用書，對於實務界而言，更是一本培育金融保險人員的最佳參考用書。

健康保險財務與體制　　陳聽安／著

　　邇近健保保費之調升與部分負擔之調漲，形成各界所謂的 「雙漲問題」。實質上，「雙漲」雖能使健保財務獲得暫時喘息的機會，惟健保的核心問題，卻依然未能因此獲致解決。本書係針對健保財務與體制提出之建議，具有相當的參考價值。凡是關心健保問題的人士，尤其是財經、社會保險以及醫藥公衛等科系背景的教所與莘莘學子，可藉由本書得到深入的瞭解。

保險法論　　鄭玉波／著　　劉宗榮／修訂

　　本書在維持原著保險法論的精神下，修正保險法總則、保險契約法的相關規定，並通盤改寫保險業法。重要內容包括保險契約法與保險業法，依據最新公布的保險法條文修正補充，並依據大陸法系的體例撰寫，銜接民法，體系嚴密，實為大專院校保險課程之良好教材及保險從業人員之重要讀物。

管理學　　榮泰生／著

　　近年來企業環境急遽變化，企業唯有透過有效的管理，發揮規劃、組織、領導與控制功能，才能夠生存及成長。本書即以這些功能為主軸，說明有關課題。

　　除此之外，本書亦融合了美國著名教科書的精華、最新的研究發現，及作者多年擔任管理顧問的經驗。在撰寫上力求平易近人，使讀者能快速掌握重要觀念，並兼具理論與實務，使讀者能夠活學活用。除可作為大專院校「企業管理學」、「管理學」的教科書外，本書對實務工作者，也是充實管理理論基礎、知識及技術的最佳工具。